【張慧瑜　著】

墓碑與記憶

——革命歷史故事的償還與重建

「重寫歷史」與縫合 80 年代

　　「重寫歷史」是大陸 20 世紀 80 年代典型的文化景觀，不僅有「重新文學史」、「20 世紀文學史」，而且中國古代史、近現代歷史以及世界史都發生了重要的改寫。在某種意義上，80 年代關於中國的自我想像和定位正是通過「重寫歷史」的工作來完成的。如果放在 20 世紀中國學術史和文化史的背景中，80 年代並非唯一「重寫歷史」的時代，可以說「重寫歷史」是中國 20 世紀現代性的基本特徵，對於「歷史」尤其是線性歷史的認知也正是中國被動或主動捲入現代性的表徵。與西方現代性內部的古今之爭不同的是，古代（傳統、過去）／現代的時間意識只是中國現代性的一個維度，同時產生的另一個維度就是中國／西方的空間區隔，這種「古／今、中／外」的時空意識成為 20 世紀中國在不同時代確認自身位置的重要座標。在這種彼此交錯的時空平面圖中，中國並非始終像五四或 80 年代那樣處在「傳統」／「非西方」的位置上（暫且不討論這種五四與 80 年代的歷史對接來自於 80 年代特定的歷史隱喻），在傳統／現代與中國／西方的二元座標中還有第三個維度，就是在共產國際影響下的中國革命（某種程度上說，這個維度自五四作為中國現代原點的敘述起就已經存在，並延續至今）。正是這第三個維度，使得中國在

二三十年代中國社會性質大討論之後，處在反封建主義（反傳統）、反帝國主義（反現代）的悖反空間中，這種混雜的空間位置（在反現代中追求現代性，在反傳統中重建傳統，恰如作為現代核心空間隱喻的城市／鄉村在中國革命敘述中處在混雜的狀態，也正如來自外部的革命者既是反封建的啟蒙者，也對現代主義激烈批判的反啟蒙者）成為中國現代性的基本經驗（這種空間位置也體現在毛澤東關於「洋為中用」、「古為今用」的辯證論述中）。

　　中國革命的展開始終伴隨著對中國古代史、近現代歷史以及世界史的討論，從二三十年代關於中國社會性質大討論嘗試用馬克思主義歷史觀來書寫中國歷史，到建國後對於古代史、近現代歷史分期的討論，以及「文化大革命」也涉及到如何把中國歷史書寫為階級鬥爭的過程。與從現代性的時空角度來重寫中國歷史不同（如五四時期關於現代的肯定與對「傳統的發明」同時出現），中國革命尤為需要不斷地「重寫歷史」，因為現實的革命行動與實踐正是建立對特定歷史的認識和把握之上。這些對於中國歷史及社會的認識，也始終伴隨著重建、重構歷史主體的工作，如果說 20 年代末期關於中國社會性質的討論涉及到中國革命的任務與方向，那麼對於工人階級、農民的不同理解則決定著中國革命的根本性質（是社會主義革命，還是資產階級民權革命），而 50-70 年代社會主義歷史實踐的任務則在於確立以工農兵為代表的人民作為歷史動力的主體位置（暫且不討論這種實踐是否成功）。如果把這種「重寫歷史」及其確立人民主體的書寫方式作為中國革命的基本表徵，那麼 80 年代所展開的「重寫歷史」則

是把三元或立體維度中的中國歷史重新放置在現代性時空座標的二元平面的過程，中國彷彿又回到那樣一個現代性重新開啟的時段，中國被還原為一處傳統的、非現代的「黃土地」空間，處在這個前現代空間中的主體則由曾經被革命動員的人民重新變成了需要被改造和啟蒙的前現代主體（進而文革之亂也被解釋為一種「烏合之眾」的愚昧）。

80年代在現代性視野下的「重寫歷史」基本上呈現的是一個斷裂的歷史，傳統／現代、中國／西方、革命／現代、50-70年代／80年代等處在內在衝突的狀態，這種狀態導致中國主體處在一種懸浮（如先鋒派文學所提供的是一種「沒有地點和空間」的世界主義想像）和悖論狀態（如尋根文學處在「尋根」與「掘根」之間）[1]。那個曾經在50-70年代文本中成為敘述及情節動力的革命者以及被革命者所喚醒的、抵抗的人民在80年代的諸多作品中處在遊離和缺席的狀態，這就造成在八九十年代的歷史敘述中，佔據主體位置的是愚昧而狡黠的農民或原民，一群類似於早期魯迅筆下的「庸眾」和被砍頭者（如電影《紅高粱》、《老少爺們上法場》、《鬼子來了》等主角最終走向了刑場，而在革命敘述中，這些被砍頭的人民同時也是反抗的主體）。而更具症候的是在90年代關於中國歷史尤其是革命歷史的敘述往往使用西方人／他者的敘述角度，中國在他者的目光中呈現為一個女人（如電影《紅河谷》、《黃河絕戀》、《紅色戀人》等）。可以說，這種被砍頭和被觀看的位置是改革開放以來中國主體位置的基本特徵，在這種「被動」的主體位置

[1] 關於80年代中國主體位置的討論，可以參考賀桂梅《「新啟蒙」知識檔案──80年代中國文化研究》（北京大學出版社，2010年）一書中的相關章節。

中，一種「中國人」或「中華民族」的主體位置開始若隱若現。

這種曖昧的主體位置在新世紀以來的歷史敘述中獲得了改變，在「中國崛起」、「大國崛起」、「復興之路」等新一輪關於中國／世界近現代史的重寫中，中國開始呈現為一種作為民族國家的「現代主體」的位置，一個擁有悠久歷史和傳統、並在近代遭遇現代化的歷史中逐漸實現了現代化的新主體（如新革命歷史劇中的「泥腿子將軍」、《南京！南京！》中的角川視角等）。在這個意義上，80 年代並沒有在八九十年代之交落幕，彷彿直到新世紀第一個十年終結之處，那份籠罩在 80 年代的現代化／新啟蒙論述才「開花結果」。如果說 80 年代是一個強調歷史斷裂的時代，那麼新世紀以來「重寫歷史」則是把斷裂的歷史重新縫合起來，把曾經激烈對立的傳統／現代、革命／現代、中國／西方等彌合起來，恰如 80 年代的文化參與者甘陽在 2005 年提出「孔夫子的傳統，毛澤東的傳統，鄧小平的傳統，是同一個中國歷史文明連續統」的說法（即新時代的「通三統」）[2]，這種論述如果放置在 80 年代的語境是很難想像的。更為重要的是，在這些「歷史重寫」中，一種新的歷史主體開始浮現出來。

自 80 年代改革開放、尤其 90 年代急速推進的市場化進程，中國社會迅速進入階級分化的時期，借用社會學家孫立平的表述就是社會結構及階層之間的「斷裂」。為了彌合階層之間的斷裂，新一屆領導人提出科學發展觀、以人為本、和諧社會等一系列論述，一種在 80 年代末期被熱情呼喚、在 90 年代被想像為社

2　甘陽：《通三統》，生活 · 讀書 · 新知三聯書店，2007 年，第 6 頁。

會穩定和民主化力量的中間階層開始佔據社會主體的位置（中產階級的保守性和激進性同時存在），這就是市場經濟內部的消費者——小資、白領及中產階級，與此同時則是底層、弱勢群體的被命名，或者說中產階級與弱勢群體同時成為新世紀之交的社會命名方式，來指稱經歷 90 年代市場化的雙重主體。中產階級／白領的出現被美國社會學家米爾斯看來是「一群新型的表演者，他們上演的是 20 世紀我們這個社會的常規劇目」、「白領的存在已經推翻了 19 世紀關於社會應該劃分為企業主和雇傭勞動者兩大部分的預測」[3]，也就是說是中產階級打破了 19 世紀一分為二的資產階級與無產階級的二元世界，其「進步」意義在於更多的藍領工人白領化、知識精英成為職業經理人——不再是「白手起家」的美國夢、而是成為中產階級上層，而「反動」意義在於世界被一分為三，底層世界在晉升為白領的美夢中若隱若現[4]。

新世紀以來，在這種中產階級作為社會中間／中堅的主體想像中，公民社會、公民權利被作為「和諧社會」的「和諧」話語，成為某種社會共識，在這種共識下，救助弱勢群體、志願者精神成為新的道德自律。底層、弱勢群體雖然被區隔在消費主義

[3] 〔美〕米爾斯：《白領，美國的中產階級》，南京大學出版社，第 1 頁。

[4] 二戰後美國等發達國家的中產階級化，相伴隨的是製造業的轉移和大量非法移民的進入，也就是説日本、韓國、臺灣、中國大陸依次為第一世界的中產階級充當著廉價勞動力的角色。資本主義制度在中產階級主體的社會中獲得合法性，而中產階級佔據社會大多數的「幻想」建立在底層群體的被轉移和被消隱，或者説，中產階級不僅沒有消滅或減少底層，反而是底層的製造者。因此，在冷戰終結／全球化急速推進的時代，有兩類群體經常浮現出來，一個是體面的跨國公司的世界公民，一個是全球湧動的非法勞工，這種現象也呈現在中國沿海大城市中的中產階級生活與永遠也「進不來」的農民工的區隔之上。

的都市景觀之外，但他們也分享中產階級話語。在這個意義上，
都市白領／中產階級成為或者被建構為「和諧社會」的「和諧」
主體[5]。但是中產階級的主體位置與執政黨的官方說法處在微妙的
遊離和分裂狀態，這種分裂產生於七八十年代之交中國改革開放
的進程建立在對 50-70 年代革命歷史的批判之上，因此，反官方
／反革命／反主流一直是中產階級的底色。而有趣的是，新世紀
以來，無論是 2002 年出現的「新革命歷史劇」，還是 2007 年以
來的「主流電影」或「新主旋律大片」，都獲得了以中產階級為
消費群體的認可，這些文本也成為流行的大眾文化文本。尤其是
在 2008 年經歷一系列西藏騷亂、海外青年護衛奧運聖火以及「汶
川大地震」「震」出一個「新中國」等事件中，中產階級與主流
價值觀達成和解，或者引用《十月圍城》網友的說法，這部電影
讓他「終於和『革命』這個詞握手言和」[6]，中產階級被詢喚為新的
歷史主體。

　　本書就以新世紀以來所開啟的新一輪「重寫歷史」為研究

[5]　不得不說的是，90 年代末期和 21 世紀之初，關於中產階級、公民社會的討論還
　　「猶抱琵琶半遮面」，那麼經過近十年的過程，「審慎而理性」的公民／中產終於成
　　為社會的標杆和典範。尤其是近兩年來，公民「正大光明」地出現在維權、環保、
　　捐助等各個「耀眼」的社會舞臺之上，不僅在媒體、雜誌上成為「公民勞模」，
　　而且也入選央視評選的年度法治人物、年度道德模範、年度十大責任公民等。因
　　此，有媒體評論這是一個「公民社會到來，『人民』應該退位」的時代（《年度報
　　告 ·2009：公民之年》，《新週刊》2009 年第 313 期）。不幸的是，如果說 2009
　　年是公民登上歷史舞臺、成為社會主體和中堅的故事，那麼 2010 年則是「中產之
　　殤」、「被消失的中產」、「不再中產」、「中產階級的沉淪」和「中產階級將倒掉」的
　　故事。正如作為中產階級後備軍的 80 後成為「失夢的一代」，被迫「逃離北上廣，
　　回歸體制內」。在這個意義上，這是一個公民獲得命名的時代，也是一個中產階級
　　「人人自危」的時代。

[6]　laststore：〈唯有進步值得信仰〉，http://www.douban.com/review/2870206/。

對象，主要呈現相關電影、電視劇等大眾文化文本以及《大國崛起》、《復興之路》系列、奧運會開幕式等國家文化工程的意識形態功能。特別關注兩個方面的內容，一個就是這些文本自身的文化脈絡或者說重寫策略，尤其是不同文本序列之間的差異。比如在新革命歷史劇中無往不勝的「泥腿子將軍」、諜戰劇中有勇有謀的「無名英雄」以及馮小剛的新主流電影中遭受委屈的英雄（《集結號》）和苦情母親（《唐山大地震》）之間存在著巨大的差異，因此，也承擔著不同的文化功能；另一個就是這些「重寫歷史」的文化表述與中產階級主體之間的關係，尤其是如何與反體制／反官方／反主流的中產階級達成想像性的和解，或者引用《十月圍城》的另一位觀眾在博客上的感言，這部電影使得曾經「蒼白」的主流意識形態「不再空洞，變得那麼真實！」[7]。

簡單地說，本書試圖處理以下幾個問題。一是，新世紀以來在電視螢幕上先後出現的新革命歷史劇和諜戰劇及其所呈現的「泥腿子將軍」與「無名英雄」的文化症候；二是，除了新革命歷史劇把革命故事講述為「激情燃燒的歲月」和「夫唱妻隨」的家庭倫理劇（電視劇《金婚》、《光榮歲月》、《王貴與安娜》等）外，50-70年代的歷史在中產階級的視野中被呈現為純潔、無害的童年歲月（電影《求求你，表揚我》、《鐵人》等）；三是，近期主旋律大片屢創票房奇跡，中產階級從2002年中國電影票房回升之時就是主力軍，但《英雄》以來的古裝大片卻陷入「叫座不叫好」的怪圈，自2007年歲末上映的《集結號》始，出現

[7] 〈觀影團活動歸來——《十月圍城》有感〉，http://bbs.liao1.com/viewthread.php?tid=2197469。

了越來越多的主旋律商業大片（如《建國大業》、《十月圍城》、
《唐山大地震》等）。在此，我想以三部電影為例，《南京！南
京！》、《十月圍城》和《唐山大地震》來呈現「主流電影」是如
何實現反體制／反官方／反革命／反主流的中產階級與革命等主
旋律論述達成和解的；四是，新世紀以來關於《大國崛起》、「復
興之路」等文本，試圖完成中國從「落後就要挨打」的現代化悲
情轉變為走向「復興」的現代民族國家（一種現代民族國家的主
體需要放置在「復興」的文化表述中來完成），「中華民族」某
種程度上被作為歷史敘述的主體，從而實現擁有燦爛文明的上下
五千年歷史、悲壯的近現代歷史和 50-70 年代的革命歷史之間的
「無縫對接」。

目次

自序　「重寫歷史」與縫合80年代　　　　　　　　　　　　*003*

第一章　彌合斷裂與暴露傷口——

　　　　關於「建國60周年」和「改革開放30周年」的

　　　　兩種歷史敘述　　　　　　　　　　　　　　　　*015*

第一節　「英雄傳奇」的譜系與改寫　　　　　　　　　*018*

第二節　「歷史／冷戰記憶」的縫合與和解　　　　　　*040*

第三節　「社會傷口」的遮蔽與呈現　　　　　　　　　*050*

第四節　無法清除的「怪味」與精神治療　　　　　　　*058*

第五節　主流意識形態霸權的確立　　　　　　　　　　*061*

第六節　批判知識份子的位置　　　　　　　　　　　　*071*

第二章　墓碑與記憶：

　　　　革命歷史故事的償還與重建　　　　　　　　　*075*

第一節　主旋律敘述的內在裂隙　　　　　　　　　　　*075*

第二節　革命歷史及近代史敘述的重建　　　　　　　　*077*

第三節　革命歷史敘述的墓碑化及償還機制　　　　　　*086*

第四節　當下與50-70年代歷史的耦合策略　　　　　　*094*

第五節　新的歷史主體的詢喚　　　　　　　　　　　　*099*

第三章　「諜諜」不休：

諜戰片的後冷戰書寫　102

第一節　跨越冷戰／後冷戰的諜戰片　104

第二節　從「女特務」到「兄／長」　108

第三節　忠誠與背叛　115

第四節　被殺死的「信仰」　120

第四章　「革命／民主」的耦合：

《十月圍城》的意識形態縫合術　125

第一節　意識形態的縫合點　125

第二節　觀影者的主體位置與反官方／反體制的情感結構　133

第三節　雙重空間區隔、能指的滑動與畫外音的「干預」　144

第五章　「餘震」、創傷與意識形態的「除鏽」工作

──從《唐山大地震》看「主流電影」的文化功能　151

第一節　「主旋律」的出現及其敘述困境　153

第二節　「主流電影」的浮現　159

第三節　意識形態的除「鏽」工作：暴露創傷與治癒傷口　166

第六章 「現代」主體的浮現與「亞洲」的傷口
　　　　——《南京！南京！》的文化症候與現代性反思的限度 *176*

第一節 無法完成的「亞洲想像」 *184*

第二節 作為教室／影院的現代性空間及內在的暴力 *190*

第三節 冷戰／後冷戰時代的抗戰敘述：
中國主體位置的填充與懸置 *197*

第四節 西方視角中的中國女人 *208*

第五節 「我」的缺席與農民作為曖昧的中國主體 *217*

第六節 角川的位置：自我的他者化 *227*

第七節 現代性／亞洲的傷口：
日本在中國現代性遭遇中的雙重位置 *235*

第八節 不可抹去的他者：沈默的被砍頭者 *243*

第七章 危機時代的鄉愁與拯救之旅 *249*

第一節 現代主體與雙重故鄉 *249*

第二節 沈默的「臺灣少女／老婆婆」：鄉愁與療救 *253*

第三節 《入殮師》：精神／身體的雙重撫慰與尋父之旅 *262*

第四節 《信使》（ＩⅠ）：中產階級的危機與恐懼 *265*

第五節 信使故事與沈默的他者／死者 *270*

參考文獻 *273*

後記 *277*

墓碑與記憶

——革命歷史故事的償還與重建

彌合斷裂與暴露傷口

——關於「建國 60 周年」和「改革開放 30 周年」的兩種歷史敘述

2008 年是「紀念改革開放 30 周年」，2009 年則是「建國 60 周年」，如何評價這 30 年的歷史以及後 30 年與前 30 年的關係是重要的社會及學術話題。相比 80 年代和 90 年代中前期把 1978 年作為歷史斷裂的敘述，90 年代中期之後，伴隨著知識份子啟蒙共識的破裂（新左派與「自由派」之爭），對前 30 年的評價出現了分歧和調整，一種試圖彌合 1978 年作為歷史斷裂的敘述開始浮現出來，正如新左派的主要貢獻之一就是指出前 30 年代不是封建專制的歷史倒退，而是一種現代化的另類嘗試，或「反現代的現代性」。這種敘述在新世紀以來被官方轉述為前 30 年也是一種建設社會主義的「特色」嘗試，儘管「文革」的經驗依然是負面的和失敗的，在這一點上，「自由派」的觀點是官方關於文革敘述的基調，甚或說「文革」的異質性還在某種程度上存在，從而新時期以來改革開放的歷史無疑就是前 30 年歷史的延續和進一步推進，而不是歷史斷裂之後的「創世紀」。於是，在「三個

代表」、科學發展觀、和諧社會的新官方意識形態的整合下，建國
以來的歷史甚或左翼歷史就成為不間斷地嘗試建設有中國特色社
會主義的歷史（馬克思主義中國化恰好也可以轉述為一種有中國
特色的體現）。或者說，相比把 50-70 年代尤其文革時期敘述為封
建專制主義的遺毒以確立改革開放的合法性，這種彌合斷裂的敘
述更具有整合力和說服力，畢竟七八十年代的自我否定、撥亂反
正（撥文革十年之亂反十七年之爭）也無疑使得對左翼文化的清
算造成主流意識形態、官方說法無法有效地建立一種文化霸權，
儘管這種以左翼文化為負面他者的文化想像確實為 80 年代呼喚
現代化提供了官民共用的意識形態基礎（這種文化想像造成 80
年代一種特殊的文化表述就是以精英知識份子參與建構的新啟蒙
主義來批判 50-70 年代的封建專制主義的左翼實踐，而這種批判
卻極大地推進和服務於官方進行改革開放的合法性敘述，或者說
這種對左翼文化的清算是官方內部的意識形態調整的有效組成部
分）。而這種「彌合斷裂」的意識形態調整可以從新世紀以來就

1　這種代表性或代表機制的問題依然是左翼政黨尤其是共產黨自我論述合法性的基本
　理論問題，正如最近幾年，為了彌合共產黨領導有中國特色社會主義道路與作為無
　產階級政黨之間的裂隙而「與時俱進」地提出「三個代表」和「保持共產黨員先進
　性教育」的方式來回應共產黨由革命黨變成執政黨的意識形態調整。「三個代表」
　的敘述不僅指出了黨員的行動方向和要求，更重要地是在當下語境下重新定位了黨
　員的代表性問題，把黨員界定為最廣大人民群體的利益代表、先進生產力的代表和
　先進文化的代表，有效地調整了共產黨與無產階級先鋒隊這一「單一階級」的代表
　關係，這也就為允許先進的或優秀的私營企業主加入共產黨提供了理論依據，這是
　為了更適合現代化的發展之路而進行的政治合法性的調整，再加上「執政為民」、
　「立黨為公」等一系列關於如何做好執政黨的內在要求，從而有效地解決了或者說
　取消了 1949 年建國以後就始終存在的關於革命黨如何推進革命以及不蛻變為蘇聯
　式的修正主義政黨的命題，這種執政黨的自我定位和坦然使得作為無產階級政黨的
　內在焦慮得以緩解，從中也可以看出「代表機制」對於左翼政黨來說依然是一個重
　要的理論問題。

在中國電視螢屏上火爆的「新革命歷史劇」中清楚地看出。而對於改革開放 30 周年的歷史敘述，相比八九十年代往往把改革開放敘述為一種連續的具有相似歷史動力的時代，最近卻被表述為一種經歷了 90 年代中期的挫折、創傷的歷史低谷又回歸到今日「大國崛起」的高潮段落的歷史過程。這種對歷史及社會傷口的暴露，有效地回應了 90 年代中期新左派對急速推進的市場化改革所帶來的不公的論述，與 90 年代中期主流意識形態極力來轉移或掩蓋這種社會傷疤不同，如今可以有效地把對傷疤的治癒和癒合作為論述當下和諧社會、和平崛起的主流意識形態，這可以從新世紀以來的大眾文化不斷地把 90 年代中期的下崗呈現為一種社會傷口中看出。

　　本文試圖以最近幾年重要的大眾文化文本來處理關於建國 60 周年的「彌合斷裂」和改革開放 30 周年「暴露傷口」的兩種敘述，以回應當下的主流意識形態是如何建構完成的。之所以選擇大眾文化文本為研究對像是因為大眾文化與其說是自上而下的意識形態建構，不如說更是葛蘭西意義上的文化領導權／霸權的爭奪戰。與一般局限在都市範圍內的大眾文化不同的是，電視劇、電視廣告、電視欄目等以電視為媒介的大眾文化在中國具有更為廣泛的收視率及遍佈城鄉各地的群眾基礎。從這種主流意識形態的建構過程可以看出，霸權效應的確立在於能否吸納、回應、包容諸多批判性和異質性的敘述，彌合斷裂和暴露傷口提供了兩種當下相當有效的對於歷史記憶中的創傷及傷口進行治癒的方式。一方面通過彌合斷裂的方式來治癒革命歷史的傷痕，另一方面則通過指認出歷史傷口所在來修復當下意識形態的和諧（對於傷口

的命名，要比傷口的無名化安全的多）。這樣兩種似乎截然相反的意識形態「藥方」，醫治著不同的歷史傷口。彌合斷裂在某種程度上修正了毛時代與鄧時代的裂隙，而暴露傷口則試圖正面處理市場化的政策對城市工人階級的傷害，當然，對舊傷疤的揭露是為了印證當下社會的和諧、繁榮與寬容。面對這種新世紀以來逐漸形成的主流意識形態霸權，批判知識份子該如何尋找自己的位置，恐怕是一個迫切需要面對的問題。

第一節 「英雄傳奇」的譜系與改寫

新世紀以來有一批革命歷史劇獲得高收視率和觀眾的普遍認可[2]，還成為社會討論的熱點話題，諸如「激情燃燒的歲月」的紅色懷舊、「逢戰必亮劍，狹路相逢勇者勝」的亮劍精神都成為當時最為流行的文化潮流。這些電視劇主要有 2002 年熱播的《激情燃燒的歲月》、2004 年的《歷史的天空》、2005 年的《亮劍》、

[2] 關於熱播的情況粗略整理如下：《激情燃燒的歲月》創下了一年內重播六次的記錄，「全國有 101 個頻道在放《幸福像花兒一樣》，有 50 多個頻道同時在播《暗算》，《亮劍》在江西衛視重播 7 次，在重慶台播了 8 次，每次收視率都高於該時段其他劇目的全年平均收視率。」《亮劍》在江西、重慶等地方台的重播竟多達 20 次，《激情燃燒的歲月》僅在北京台的重播也高達 9 次之多，首播收視率 12%，重播收視率 4.7%（〈軍旅電視劇激情燃燒的背後〉，http://news.xhby.net/system/2007/05/14/010046206.shtml）；《亮劍》在中央一套播出之後，根據央視索福瑞的收視率調查結果，《亮劍》播出第一周收視率平均 11.42%，最高 13.7%，平均收視率 10.3%，成為 2005 年央視收視冠軍；《狼毒花》創下平均收視率 8.74%的佳績；《士兵突擊》在 2007 年年初，已經在網路上走紅，其在百度貼吧的訪問量迅速突破千萬次大關，網上的支持率在短時間內就超過了所有的熱播劇，大部分網友更認為《士兵突擊》比美劇《越獄》更好看（據調查，認為《士兵突擊》好看的觀眾占到了 78%，相反，支持《越獄》的觀眾只占 22%）；在天涯社區討論「07最火的電視劇」中，《士兵突擊》名列第二。

2006 年的「諜戰劇」《暗算》和 2007 年的《狼毒花》[3]。這些並非官方投資拍攝而更多的是民營影視公司甚至有港資背景的電視劇[4]，原本因為沒有常見的商業賣點（明星效應、青春偶像或熱門題材）而不是市場所預期的熱門劇，也沒有選擇央視首播，而是先地方台首輪播出[5]，但是它們卻非常「意外」地獲得了極大的熱播，因此，也成為一種社會文化心理或症候的有力呈現。這些電視劇與 90 年代末期到 21 世紀初期熱播的宮（清）廷戲以及韓劇有著明顯的區別，基本上都屬於中國現當代歷史劇，講述的大致歷史時段是從解放前的抗日戰爭、解放戰爭一直講到 80 年代的改革開放，這種連續地講述當代史尤其 50-70 年代的電視劇此前並不多見，尤其是對革命歷史故事的成功講述本身已經涉及到中國當代文化史內部的一個重要問題。

[3]　期間還有 2003 年播出的《軍歌嘹亮》、2004 年的《血色浪漫》和《軍人機密》、2005 年的《幸福像花兒一樣》、2007 年的當代軍人劇《士兵突擊》和《走出硝煙的男人》、2008 年的《光榮歲月》、《天下兄弟》、《我的太陽》等等。

[4]　如海潤影視公司拍攝了《亮劍》、《紅色記憶》、《大刀向鬼子頭上砍去》、《狼毒花》等，北京小馬奔騰公司拍攝了《歷史的天空》、《光榮歲月》等軍旅劇，從新民晚報的一篇報導〈呼喚英雄主義　點燃觀眾激情——螢屏軍旅戲觀眾踴躍出現「井噴」行情〉中也提到，伴隨著軍旅劇走紅，越來越多的港臺明星和民營公司投入拍攝軍旅題材的電視劇，http://xmwb.news365.com.cn/wy/200707/t20070731_1515360.htm。

[5]　有趣的是，這些電視劇一般先在地方台播放，獲得口碑之後（《士兵突擊》的口碑最先來自網路）再進入衛星台或登陸央視，進而獲得更大範圍的熱播。目前國內電視劇發行渠道主要有兩個，一是央視首輪播出，二是地方台首輪播出。選擇央視首播肯定會獲得較大的廣告效應，但如果不是中央宣傳部門或各省市台製作的主旋律電視劇（如《長征》、《八路軍》、《井岡山》等），民營影視公司出品的作品進入央視的審查和公關成本會比較高，而選擇地方台的原因或好處大致有以下幾點：一是對於那些製作成本低的電視劇，無力去競爭央視首播權；二是央視收購價格比較低，2005 年以後，央視嘗試「獨播劇」（只在央視一套或八套播出，其他頻道不得播出）價格才高一些；三是地方台審片比較寬鬆（這成為《暗算》選地方台的重要原因，央視審查沒通過），而上衛星台播出節目受到廣電總局的限制。

　　新時期以來從以經濟建設為中心到建設有中國特色的社會主義市場經濟的現代化方案是建立在對文革十年的徹底否定以及廣義的革命文化的拒絕為前提的，這就造成現實生活（以改革開放、現代化為核心）與歷史講述（作為革命的、翻身的、批判剝削的、階級鬥爭的歷史）之間的脫節。或者說以革命歷史所支撐的官方意識形態及政黨合法性與人們在市場經濟中的位置之間存在著錯位，以至於官方意識形態在很長一段時間無法詢喚人們的主體位置。作為 50-70 年代左翼文藝的重要載體「革命歷史小說」（尤其是文革期間發展到「三突出」的創作原則）在新時期開啟處已經被宣告為失敗，這種革命歷史故事的講述也成為一種謊言，或簡單地說所謂「高大全」式的英雄形象不再被觀眾所接受，80 年代中期以來所形成的主旋律、商業、藝術的「三分天下」的藝術創作格局已經說明主旋律自身無法統領意識形態的困境。80 年代後期一批被稱為「新歷史（主義）小說」（比如《紅高粱》、《妻妾成群》、《白鹿原》等作品）把革命歷史、理想、信念或信仰作為消解的對象，其基本策略在於把革命歷史偶然化、庸俗化、非崇高化，「去革命化」成為這批作品基本的意識形態效果，在這種「去革命化」的歷史敘述中，革命歷史中的英雄由為國為民為黨的道德典範變成具有傳奇色彩的性慾旺盛的血性漢子。經歷 89 風波之後，這種被強化的官方意識形態更處在懸置狀態。而伴隨著 1993 年大眾文化全面勃興，官方意識形態能否在大眾文化中獲得領導權就成為重塑主流意識形態的關鍵尺規，但是那些在紅頭文件保障下的主旋律作品很難獲得市場的認可，而 90 年代中後期以來，借助紅

色經典的改編，紅色經典中的英雄形象開始浮現，到了新世紀紅色經典被大面積改編的時刻，往往通過增加感情戲或個人化的慾望動機等方式使重寫的紅色經典在另一個意義上反而消解了英雄形象的內在動力。直到 2002 年《激情燃燒的歲月》出人意料地獲得好評和輪番熱播，石光榮式的英雄形象開始出現，一種新的講述革命歷史的敘述方式被確立下來。從這個角度來說，《激情燃燒的歲月》所開啟的對革命歷史故事的講述，使革命歷史重新進入人們的歷史記憶，尤其是到了《亮劍》借重抗日敘述來重塑國家神話的講述獲得可能，革命與當下生活之間曾經存在的深刻矛盾或異質性被消化，革命「激情」以遺產而不是債務的形態被觀眾所接受或消費。因此，這種對革命歷史的再敘述，其重要的意識形態功能在於，把曾經異質化的革命歷史，尤其是 40-50 年代被冷戰所分裂的歷史（國共之爭）和 50-70 年代中的文革歷史，以非異質的方式把斷裂的當代史耦合為連續的中國 20 世紀的歷史。這些新革命歷史作品與 80 年代對於 50-70 年代以及廣義的革命文化的拒絕不同（如 80 年代把「文革」／革命敘述為封建主義專制、惡魔，進而在「告別革命」的意識下否定一切革命文藝實踐），也與紅色懷舊中對革命的情慾化想像不同，這種正面的英雄形象如同歷史結點或篩檢程式，成功地使對當下主流意識形態（被官方和大眾同時認同的領導權）有危害的「污垢」（比如以階級鬥爭為核心的革命實踐）沉澱掉，並借助「英雄傳奇」得以把曾經拒絕或無法講述的革命歷史縫合進破碎而斷裂的 20 世紀中國歷史。「彌合歷史斷裂」是這些電視劇所具有的最為重要的意識形態功能。

　　這些電視劇所採取的策略是把傳奇式的人物與現當代的歷史變遷聯繫在一起，在某種意義上，帶有英雄史詩的色彩，這些革命軍事劇也讓人們聯想起 50-70 年代的「革命歷史小說」，儘管彼此之間存在著多重意義上的改寫，但基本上可以把這些電視劇作為對革命歷史小說的新版本或「後革命」版本。與對革命歷史題材的紅色改編不同，這些電視劇都是根據新創作的小說改編，又被稱為「紅色原創」劇、「新英雄主義」劇或「新革命歷史劇」[6]。這些電視劇具有相似的情節模式，借用一篇報導中的描述這些傳奇英雄都是「草莽出身，投身行伍，娶了一個『小資情調』的革命女青年，引發諸多家庭矛盾，『文革』遭難、復出……從《激情燃燒的歲月》中的石光榮，到《歷史的天空》中的姜大牙，再到《亮劍》中的李雲龍，當紅色經典翻拍劇屢遭滑鐵盧時，將主旋律『另類』了一把的紅色原創劇卻為我們開創了一個螢屏『新英雄主義』時代」[7]。可以說，從《激情燃燒的歲月》中的石光榮開始，一種滿口粗話、嗜好戰爭、血氣方剛的將領形象延續到《歷史的天空》中的姜大牙、《亮劍》中的李雲龍和《狼毒花》中的常發（《軍歌嘹亮》中的高大山和《軍人機密》中的賀子達也有類似的性格特點）。如果說石光榮、姜大

[6]　一些文學批評文章把《我是太陽》（鄧一光）、《亮劍》（都梁）、《歷史的天空》（徐貴祥）等軍旅小説，命名為「新革命歷史小説」，如劉復生：〈蛻變中的歷史複現：從「革命歷史小説」到「新革命歷史小説」〉（左岸網站）、〈新革命歷史小説的身體修辭——以《我是太陽》、《亮劍》為例〉（《文化研究》第五輯）、趙洪義：〈新革命歷史小説的身體凸顯及暴力美學〉（《大慶師範學院學報》2006 年 04 期）、邵明：〈「新革命歷史小説」的意識形態策略〉（《文藝理論與批評》2006 年第 05 期）等。

[7]　〈你拼你的絕活，我找我的娛樂〉，中國青年報，2005 年 12 月 12 日。

牙、李雲龍在某種意義上是擅長戰術的軍事指揮天才，那麼到了
《狼毒花》中的常發則更帶有土匪和草莽英雄的身影，或者說更
像行俠仗義的綠林好漢（姜大牙、李雲龍都有練過拳腳，具有一
身好拳腳），而媒體中也出現〈「另類英雄劇」市場審美疲勞，露
骨髒話惹爭議〉、〈想幫螢屏上的「粗俗英雄」刷刷牙〉、〈另類英
雄越來越「匪」？〉[8]的非議。這種被稱之為「中國巴頓」或「中
國農民式的巴頓」[9]的另類英雄，顯然是參照著50-70年代的革命
歷史小說中的英雄，一種常見的評價是石光榮、李雲龍等「另類
英雄」並不是「高大全式的英雄」（暫且不討論「高大全」是否
能夠涵蓋50-70年代創作規範的全部），這種英雄序列的變遷，
並不是一蹴而就的，而是經過了80年代新歷史小說和90年代紅
色懷舊的雙重改寫。

　　在50年代初期，就有「革命歷史題材」小說的概念出現，
「革命歷史小說」又稱為「革命歷史題材」、「革命鬥爭歷史題
材」在50-70年代小說創作中「佔有很大的分量和極重要的位
置」[10]，是經常與工業題材、農業題材相並列的題材類型[11]。至於為

[8] 〈「另類英雄劇」市場審美疲勞　露骨髒話惹爭議〉，http://ent.tom.com/2007-08-12/000L/14745808.html，〈想幫螢屏上的「粗俗英雄」刷刷牙〉，http://zqb.cyol.com/content/2007-08/20/content_1864831.htm，〈另類英雄越來越「匪」？〉，http://qnck.cyol.com/content/2007-08/18/content_1864478.htm。

[9] 〈開掘中國式的「巴頓將軍」〉，http://zqb.cyol.com/content/2005-10/17/content_1188881.htm。

[10] 1960年茅盾在中國作協第三次理事會擴大會議的報告中使用「革命歷史題材」這一概念時，不僅指《紅旗譜》、《青春之歌》這類作品，還包括描寫辛亥革命前後社會生活的《六十年的變遷》（李六如）、《大波》（李劼人）等，參見洪子誠著：《中國當代文學史》，北京大學出版社：北京，1999年8月，第106頁。

[11] 革命歷史小說基本上可以分為以下幾種類型：一、關於40年代後期解放戰爭（第

什麼會出現革命歷史小說,顯然與 1949 年共產黨獲得政權和新中國成立有著密切的關係,這裏的「革命歷史」基本上指中共領導下的革命鬥爭的歷史,暫且不討論「革命」與「歷史」之間的悖論[12]。這些革命歷史小說「主要講述『革命』的起源的故事,講述革命在經歷了曲折的過程之後,如何最終走向勝利」[13] 的故事,是勝利者書寫自己為何勝利的作品,或者說,是論述政黨、政權合法性的作品。所以說,圍繞歌頌生活還是暴露陰暗面、如何寫正面人物(正面人物也就是積極人物,英雄模範)、該不該寫中間人物、如何做到兩結合等成為 50-70 文藝爭論的焦點,也就形成了50-70 年代文學創作中什麼可寫、什麼不可寫的一系列或說出來或

三次國內革命戰爭)的描述,最早的兩部革命歷史小說就是反映解放戰爭的,杜鵬程的《保衛延安》(1954 年)和吳強的《紅日》(1957 年),還有羅廣斌、楊益言的《紅岩》(1961 年)也是地下黨在國統區鬥爭的故事;二是關於革命起源的敘述,如梁斌的《紅旗譜》(1957 年)和歐陽山的《三家巷》(1959 年);三是寫知識份子成長史的小說,高雲覽的《小城春秋》(1956 年)和楊沫的《青春之歌》(1958年);四是流傳更廣的帶有英雄傳奇色彩的小說(許多出自「工農兵作家」之手,其文學教養更多來自於章回小說或通俗小說,因此其創作帶有這些小說的痕跡),《林海雪原》(曲波,1957 年)、《野火春風鬥古城》(李英儒)、《戰鬥的青春》(雪克)、《鐵道游擊隊》(知俠)、《烈火金剛》(劉流)、《敵後武工隊》(馮志)、《呂梁英雄傳》(馬烽、西戎)、《新兒女英雄傳》(袁靜)等,而有趣的是,反映抗戰題材的小說也大多屬於這個序列(《鐵道游擊隊》、《戰鬥的青春》、《烈火金剛》、《敵後武工隊》、《苦菜花》、《野火春風鬥古城》等)。與此同時,在 50-70 年代還有大量的電影作品充當與革命歷史小說相似的意識形態功能,比如表現英雄人物的影片有《狼牙山五壯士》、《董存瑞》、《紅孩子》、《渡江偵察記》、《英雄兒女》、《紅色娘子軍》、《洪湖赤衛隊》、《海鷹》、《小兵張嘎》、《戰火中的青春》、《英雄兒女》、《翠崗紅旗》、《回民支隊》、《鐵道游擊隊》、《平原游擊隊》、《林海雪原》、《地道戰》、《地雷戰》、《杜鵑山》、《智取威虎山》、《奇襲白虎團》等,有許多電影是根據小說改編的作品,這些小說和電影成為此後紅色經典改編的基本源頭。

[12] 黃子平在〈「革命歷史小說」:時間與敘述〉中提到「『革命』和『歷史』的某種不相容性。革命即推翻歷史,改變或打斷歷史的進程。革命不是歷史的常態,毋寧說是歷史的反常」,《『灰闌』中的敘述》,上海文藝出版社:上海 2001 年 1 月,第 31 頁。

[13] 洪子誠:《中國當代文學史》,第 106 頁。

心知肚明的規範與禁區，直到文革樣板戲確立「三突出」（在所有人物中突出正面人物；在正面人物中突出英雄人物；在主要英雄人物中突出最重要的即中心人物）的創作原則成為對革命歷史書寫的最高或最極端的規範。這些革命歷史小說的意識形態功能，正如研究者指出「這些作品在既定意識形態的規限內講述既定的歷史題材，以達成既定的意識形態目的：它們承擔了將剛剛過去的『革命歷史』經典化的功能，講述革命的起源神話、英雄傳奇和終極承諾，以此維繫當代國人的大希望與大恐懼，證明當代現實的合理性，通過全國範圍內的講述與閱讀實踐，建構國人在這革命所建立的新秩序中的主體意識」[14]，「於是整個革命歷史小說構成了一個中國共產黨從成立到發展再到奪得政權的『宏大敘事』，具體的革命歷史小說作品則成為這一宏大敘事的一個組成部分」[15]（「從失敗走向勝利，從勝利走向更大勝利」）。這些革命歷史小說或影片的基本書寫策略是，在以共產黨、八路軍、解放軍、人民群眾為正義的一方，以國民黨、國軍、日軍、偽軍、土豪劣紳、漢奸、特務為非正義的敵方，在革命／反動、新／舊、光明／黑暗的二元對立的視野中書寫革命歷史取得勝利的歷史必然性，這種勢不兩立、黑白大對決的意識形態修辭顯然與冷戰的歷史（社會主義／資本主義）密切相關。因此，為了呈現國共兩黨意識形態對立的水火不容，即使抗日戰爭也以國共矛盾作為主線，反而中日的民族衝突變成了副線，解放戰爭即國共內戰更是論述革命

[14]　黃子平：《「灰闌」中的敘述》，第 2 頁。

[15]　黃偉林：〈革命歷史小說〉，選自洪子誠、孟繁華編《當代文學關鍵字》，廣西師範大學出版社：桂林，2002 年 2 月，第 117 頁。

歷史合法性的關鍵，或者說作為階級之戰的國共內戰，其意識形態位置遠遠大於作為民族之戰的抗日戰爭（儘管新中國的成立建立在雙重意義上，一是民族國家的獨立，二是社會主義的勝利）。在這些作品中，一個基本的意識形態功能，就是確立共產黨在革命歷史中的核心作用，黨作為革命的絕對引領者、解放者的角色成為英雄獲得成長的必然步驟，而黨往往是一個男性角色，被引導者往往是女性或年輕人（如盧嘉川——林道靜、洪常青——吳瓊花、指導員——董存瑞等）。其中，對於與本文要處理以石光榮、姜大牙、李雲龍等為代表的新英雄形象密切相關的是，在革命歷史小說中，已經存在黨如何把草莽英雄改造、收編、招安為革命戰士的故事模式，暫且不討論革命英雄與「人民是推動歷史前進的動力」的表述之間的錯位，而對於如何在歷史事件中落實革命、階級、共產主義等信念，正如一些研究者所指出的，這些革命、階級信念是鑲嵌在民間倫理的善／惡、正／邪的邏輯之上的，尤其是對於那些帶有英雄傳奇色彩的故事，往往把忠奸善義的已然經過近代建構過的所謂中國傳統民間道德吸納或改造為階級與革命的表述[16]。最後有必要提醒的是，這些「革命歷史」作品許多在「文革」中被禁止和修改，其重建天日，來自於文革結束之後，比如從 1976 年 11 月到 1979 年初，「電影複審小組」解禁了 600 多部在文革中被作為「毒草」的十七年電影（包括外國電影）[17]。

[16]　參見孟悅：〈《白毛女》與「延安文藝」的歷史複雜性〉，選自唐小兵編《再解讀：大眾文藝和意識形態》，牛津大學出版社：香港，1993 年；黃子平著〈革命・土匪・英雄傳奇〉，選自《「灰闌」中的敘述》。

[17]　李翔：〈1979 年，文革後 600 部電影的解凍過程〉，《三聯生活週刊》2005 年 7 月。有趣的是，文章結尾引用一位電影工作者的話來說「兜兜轉轉劃了一個圈，一切又

從這裏也可以看出，「50-70 年代」內部充滿了激烈的衝突，尤其是「文革」與十七年的尖銳對立。

80 年代「突破題材禁區」成為挑戰革命歷史敘述最初的工作。其中，作為第五代發軔之作的《一個和八個》（1984 年）和《黃土地》（1984 年）已經開始在革命歷史敘述的模式下「舊瓶裝新酒」了。兩個影片的故事都被安置在抗日戰爭時期，儘管這可能只是為了劇本審查的安全考慮（把抗戰背景放置在片頭字幕或新聞剪輯片當中也是審查後的結果），但對於《一個和八個》來說，抗戰的作用在於得以使用中國人來整合被冤枉的指導員、土匪、逃兵的身份。《一個和八個》本來是革命歷史敘述中常見的「一個共產黨員單槍匹馬來到一群土匪當中，將他們改造為一支紀律嚴明英勇善戰的紅軍或八路軍隊伍」的故事。電影雖然也保留了這部分情節，但是故事的重心轉移為八路進指導員無法證明自己對黨的忠誠的故事。而作為故事的高潮段落是押解土匪的八路軍小隊遭遇日軍，因此，這些被指導員改造的土匪拿起槍投入抗戰，而把這些自稱梁山伯好漢的土匪說服的話語是「有良心的中國人在打鬼子」、「不打鬼子算什麼中國人」。只是這種「中國人」的身份暫時使土匪被改造，並沒有最終被收編，戰鬥結束後，土匪之一怕受不了八路軍的規矩而選擇了離開。《黃土地》裏的八路軍顧青也沒有能夠充當起拯救者的角色，翠巧陷入「咱莊稼人有咱莊稼人的規矩」（父親）和「公家人有公家人的規矩」（顧青）的雙重邏輯中而沒有出路（當然，這裏的顧青更像

回到了起點」，這種表述自身已經表明，「文革」的已經被淹沒在歷史的塵埃中，或者說合法性被完全否定了。

一個文化啟蒙者）。這種對歷史的意識形態改寫，在商業電影中也存在，一種比《一個和八個》這些探索電影更早的對「國族身份」的建構是七八十年代之交許多電影的基本主題。如 1980 年代的《廬山戀》裏已經出現了國共兄弟「渡盡劫波兄弟在，相逢一笑泯恩仇」的場景，以至於 2005 年當臺灣記者看過這部電影之後說「想不到國共 25 年前就已經握手言歡了」[18]，只是支撐這種國共兩黨和解的意識形態基礎是影片當中對於自然化的山河或者說祖國河山的認同[19]。更有趣的是，這種國族認同往往通過海外赤子甚至外國人的視角來表達，基本情節是與《一個和八個》類似的忠誠與背叛的故事，只是這裏的主角不是八路軍指導員而變成了更具時代症候性的科技知識份子。作為主旋律影片 1987 年廣西電影製片廠拍攝了《血戰台兒莊》，正面描寫國民黨部隊的抗日戰爭，直到 2009 年熱播電視劇《我的團長我的團》完全以入緬作戰的國軍為敘述對象，這種曾經作為冷戰敵手的和解是重要的意識形態調整。可以說，在藝術、商業、主旋律各個領域都可以找到對 50-70 年代革命歷史邏輯的改寫，這無疑與 70 年代末期

[18] 在 2005 年，國民黨榮譽主席連戰訪問大陸之後，有一個海峽兩岸記者贛鄂行聯合採訪的活動，當記者在廬山看完 1980 年電影《廬山戀》之後，臺灣記者則對其中的歷史內容充滿了好奇，「想不到國共 25 年前就已經握手言歡了」，見〈海峽兩岸記者贛鄂行聯合採訪一路走來一路歌〉，http://news.sina.com.cn/o/2005-11-16/14087455980s.shtml

[19] 諸如《海外赤子》（1978 年，珠江電影製片廠）、《不是為了愛情》（1979 年，峨眉電影製片廠）、《苦難的心》（1979 年，長春電影製片廠）、《愛情啊，你姓什麼？》（1980 年，上海電影製片廠）、《叛國者》（1980 年，西安電影製片廠）等影片經常使用透過飛機視窗來俯拍祖國的崇山峻嶺、壯麗山河（《叛國者》）、借用主人公的話「在古老的土地上，實現我們的理想」（《不是為了愛情》）以及電影主題曲《我愛你啊，祖國》（《海外赤子》）。

80年代初期中國大陸內部率先打破冷戰意識形態（儘管在東亞冷戰分裂的格局至今沒有被打破）有關，與轉型時期通過建立國族敘述來詢喚個體與祖國認同之間的合法性以安全渡過七八十年代之交否定文革所造成的意識形態危機有關。可以說，在一種「告別革命」的氛圍中，曾經的敵人轉變為了同胞兄弟。

　　對於這種革命歷史更大的一次改寫，是80年代末期（1987年前後）出現的一批以講述歷史為核心的小說，一些轉型後的先鋒派作家和致力於拓展題材的新寫實小說家們創作了一批被稱為「新歷史（主義）」的小說，這些小說對革命歷史故事做了徹底的顛覆和消解。小說的故事背景比較清晰，從清末到民國，尤其是三四十年代的抗日戰爭時期，成為作家們關注的熱點[20]。這些「新歷史主義小說以革命歷史小說為『前文本』，從歷史觀、文學觀和敘事話語等多層面上『解構』了有關歷史和有關歷史寫作的觀念。表現在通過強調偶然性因素、構造時空破碎的歷史圖景、運用『反英雄』的寫作敘述策略、採取鬧劇和諷刺劇的情節化方式，以虛無主義的歷史觀取代了革命歷史小說的進化論史觀；通過淡化處理歷史情境、書寫慾望化的歷史景觀、『懸置』政治話語判斷等方式，背離了革命歷史小說的『集體體驗——意識形態』模式，對文學反映論提出了質疑；通過彰顯歷史敘述的主觀性和人為性，在對歷史的詩性敘述中，消解了革命

[20] 主要作品有《妻妾成群》（蘇童）、《紅粉》（蘇童）、《你是一條河》、《迷舟》（格非）、《月色猙獰》、《紅高粱家族》（莫言）、《軍歌》、《國殤》、《棋道》、《鮮血梅花》（余華）、《追月樓》、《靈旗》（喬良）、《碎牙齒》（簡嘉）、《白鹿原》（陳忠實）、《大年》（格非）、《家族》、《豐乳肥臀》（莫言）、《許三觀賣血記》（余華）等。

歷史小說『政治──道德』話語的天然合理性，實現了由集體話語向個人話語的轉向。」[21] 比如莫言在《紅高粱》開頭「一九三九年古曆八月初九，我父親這個土匪種十四歲多一點。他跟著後來名滿天下的傳奇英雄余占鰲司令的隊伍去膠平公路伏擊日本人的汽車隊」[22]。在沒有共產黨的引領下，伏擊日本人成為一種在民間邏輯中合法的英雄復仇，而「我爺爺」則是陽剛的、充滿原始生命力的血性的土匪。這種採用講述「我爺爺」、「我父親」的故事的敘述策略，在改編成《激情燃燒的歲月》的石鍾山的小說《父親進城》中得到繼承，只是已經帶出兩種不同的敘事效果。如果說《紅高粱》中「我」的出場是為了突顯子一代的孱弱與祖輩的英雄、坦蕩，來拉開「我」與祖輩的距離[23]，那麼《父親進城》中的「我」則是為了使「我」切近父輩的歷史，以至於在《父親進城》序列中的《石光榮和他的兒女們》裏並沒有「我」。而另外一部余華的小說《活著》及其同名電影則以一個落魄的敗家子富貴從 40 年代到 80 年代的生命歷程，穿越解放戰爭、50 年代、60 年代以及文革十年而堅韌地「活著」的故事（電影更強化這種歷史尤其是革命歷史對於普通人的荒誕感），家庭不斷地遭到歷史暴力的侵害，但同時又生生不息，這也成為 90 年代初期獲得國際大獎的第五代「三劍客」的作品《藍風箏》（田壯壯，1992

[21] 劉川鄂、王貴平：〈新歷史主義小說的解構及其限度〉：http://www.china001.com/show_hdr.php?xname=PPDDMV0&dname=OLR4M31&xpos=25

[22] 莫言：《紅高粱家族》，南海出版社：海口，1999 年 5 月，第 1 頁。

[23] 孟悅：《荒野中棄兒的歸屬》，選自《歷史與敘述》，陝西人民教育出版社：西安，1998 年 9 月。

年）、《霸王別姬》（陳凱歌，1993 年）、《活著》（張藝謀，1994
年）基本的敘述策略，普通人不斷地被捲入歷史，但最終「渡盡
劫波」。在這裏，普通人／平民／個人已經從從革命歷史故事中
「人民是推動歷史前進的動力」的表述中脫殼而出，成為歷史的
人質，尤其是經歷了 89 風波，這些影片的歷史表述中沒有了挺
身抗暴的知識份子／個人，而是身在歷史之外又不斷受到歷史擠
壓下而堅持活下去的普通人。

　　90 年代以來，一方面官方主旋律被進一步強化，1987 年成
立了重大和革命歷史題材領導小組[24]，在政府資助基金的指導下拍
攝了一批如《開國大典》、《開天闢地》、「三大戰役」等解放戰爭
時期國共內戰的影片以渡過 89 風波造成的政黨合法性危機[25]，所
謂重大和革命歷史題材就是「凡以反映我黨我國我軍歷史上重大
事件，描寫擔任黨和國家重要職務的黨政軍領導人及其親屬生平
業績，以歷史正劇形式表現中國歷史發展進程中重要歷史事件、
歷史人物為主要內容的電影、電視劇，均屬於重大革命和歷史題

[24]　1987 年 3 月，國務院電影局在全國故事片創作會議上提出的「突出主旋律、堅持
　　多樣化」的口號，被公認為是「主旋律」電影口號的首次提出。同年 7 月 4 日，
　　經中央批准，由丁嶠任組長的革命歷史題材影視創作領導小組（後正式更名為「重
　　大革命題材影視創作領導小組」）在北京成立，該領導小組受轄於中宣部和廣播電
　　影電視部，負責全國有關影片的規劃、審查和資助。為了在拍攝經費上提供有力的
　　資助，1988 年 1 月 1 日起廣電部、財政部決定建立攝製重大題材故事片的資助基
　　金。當時明文規定，基金所資助的「必須是重大題材的故事片」，而「重大題材是
　　指重大革命歷史題材和重大現實題材」。

[25]　這些官方主旋律主要有《焦裕祿》、《孔繁森》、《大進軍》、《大轉折》、《毛澤東與
　　斯諾》、《走出西柏坡》、《生死抉擇》、《驚濤駭浪》、《走近毛澤東》、《毛澤東去安
　　源》、《鄧小平》、《鄧小平 1928》、《我的法蘭西歲月》、《張思德》、《太行山上》、
　　《我的母親趙一曼》、《鄭培民》、《沈默的遠山》、《任長霞》、《生死牛玉儒》、《魯
　　迅》等，最近熱播的電視劇是《長征》、《井岡山》、《八路軍》、《西安事變》等。

材影視劇」[26]（其實，這裏不僅是「革命歷史」，「歷史題材」也屬於嚴格審查的範疇，如《漢武大帝》等歷史劇也需要領導小組的批准，這從一個側面說明歷史寫作本身是當代史或者說官方意識形態密切掌控的領域）；另一方面則是大眾文化中所漸漸泛起的對革命文化的懷舊或消費，從 1993 年毛澤東熱、紅色歌曲的翻唱到 2000 年《格瓦拉》小劇場戲劇的演出，一直到 2003 年前後紅色經典改編大面積被改編（在這期間，還是出現兩種不同的關於革命故事的敘述，一種是《陽光燦爛的日子》，講述子一代在文革後期的青春浪漫的故事，這種敘述延續到近期軍旅熱中的《血色浪漫》、《與青春有關的日子》等電視劇，第二種是《紅櫻桃》、《紅色戀人》等國產紅色大片，革命歷史中虐戀和畸形的情感，如《紅色戀人》中革命者的精神病化[27]）。而紅色經典的重拍在 90 年代初期就已經開始[28]，直到 2004 年以來才集中出現了大量改編自「紅色經典」的電視劇[29]。「紅色經典」基本上指 50-70 年

26 〈中共中央宣傳部 解放軍總政治部 廣播電影電視部 文化部關於重大革命歷史題材影視作品拍攝和審查問題的規定〉中宣通〔1990〕16 號：凡表現我黨、我國、我軍歷史上重大事件，或以描寫擔任和曾經擔任黨中央政治局常委（包括黨的創始人和相當於常委的領導人）、國家主席、副主席、國務院總理、全國人大常委會委員長、中員顧問委員會主任、中央紀委檢查委員會書記、全國政協主席、中國人民解放軍元帥職務的黨、政、軍領導人生平業績為主要內容的故事影片、電視劇和紀錄影片、電視專題片，均屬重大革命歷史題材影視作品。

27 戴錦華：〈重寫紅色經典〉，選自《大眾傳媒與現代文學》，新世界出版社：北京，2003 年 1 月。

28 戴錦華在〈重寫紅色經典〉中指出，最早的紅色經典改編為，何群 90 年代初期拍攝的《烈火金剛》，第 516 頁。

29 革命樣板戲如《沙家浜》（2006 年）、《紅色娘子軍》（2006 年）、《紅燈記》（2007 年），50-70 年代流行的文學作品和電影作品，如《小兵張嘎》（2004 年，海潤影視集團）、《苦菜花》（2004 年）、《林海雪原》（2004 年）、《烈火金剛》（2004 年）、

代的文藝作品，由於這種改編行為更多地是電視劇製作公司的市場行為，往往會出現同類題材的跟風現象，也不斷地受到廣電總局的規範，在這個意義上，「紅色經典」與90年代以來的主旋律的生產方式不太一樣，儘管90年代以來官方也通過選定「百部愛國主義教育影片」等方式參與「紅色經典」的構造。關於「紅色經典」的改編，既包括革命樣板戲，也包括50-70年代廣為流行的文學作品和電影作品，這些成為了當下電視劇生產的素材庫。紅色經典的改編通過對原有文本自身的話語邏輯的填充和補白來顛覆或削弱革命故事，所慣常使用的敘述策略是在革命故事中添加或者說發掘商業元素如感情戲，因此，這些劇也經常被詬病為「戲不夠，感情湊」。圍繞著小說《沙家浜》中阿慶嫂變成風流女以及電視劇《紅色娘子軍》增加洪常青與吳瓊花的愛情、《林海雪原》中增加楊子榮的情人等爭論，使「紅色經典」變成「粉色經典」和「桃色經典」，因此，有網友質疑〈有多少經典可以亂搞〉、〈重塑「英雄」：「英雄」還是那個「英雄」？〉、〈紅色經典豈能一「粉」了之〉，「紅色經典」改編陷入「叫座不叫好」的困境[30]。而另一種改編「紅色經典」的方式是把革命歷史

《鐵道游擊隊》（2005年）、《野火春風鬥古城》（2005年）、《敵後武工隊》（2005年）、《呂梁英雄傳》（2005年）、《紅旗譜》（2006年）、《霓虹燈下的哨兵》（2007年）等，還有如《雙槍老太婆傳奇》（2006年）、《雙槍李向陽》（2007年）等根據原來作品中的人物進行重新演繹的作品。

[30] 〈有多少經典可以亂搞〉http://www.xici.net/b322625/d27393565.htm、〈重塑「英雄」：「英雄」還是那個「英雄」？〉http://sports.eastday.com/eastday/enjoy/xw/ysxw/userobject1ai225796.html、〈紅色經典豈能一「粉」了之〉http://www.daliandaily.com.cn/gb/daliandaily/2004-05/14/content_328080.htm、〈「紅色經典」改編叫座不叫好〉http://ent.sina.com.cn/x/2005-07-08/1626774427.html。

小說中的英雄傳奇化的策略，比如把《呂梁英雄傳》、《雙槍老太婆》、《雙槍李向陽》等作品。2004 年廣電總局頒佈了紅色經典改編的指導性文件〈關於認真對待紅色經典改編電視劇有關問題的通知〉[31] 之後，紅色經典的改編又集中到了 50-70 年代出現的一種特殊的電影類型即「反特片」上，不僅僅 50-70 年代的作品，許多七八十年代之交的作品或者 80 年代的作品也獲得重拍[32]，並且已經出現把當代警匪片改造成「臥底片」的作品[33]，從「革命樣板戲」到「反特片」的轉移上，可以清晰地看出，那些更具有商業價值的片種更容易被市場選中，而「紅色」的色彩也越來越弱。

在這樣的背景之下，由《激情燃燒的歲月》所開啟革命歷史劇開始熱播於螢屏，對於 50-70 年代的歷史，人們似乎找到一種可以接受和懷念的切合點，那是一段「激情燃燒的歲月」。與新歷史小說、紅色經典不同，這些新的革命歷史劇不只是在消解英

[31] 〈廣電總局禁止戲說紅色經典〈林海雪原〉等遭點名〉，每日新報 2004 年 4 月 21 日。

[32] 直接改編自 50-70 年代的反特片的作品有《一雙繡花鞋》(2003 年，海潤影視集團，曾於 1980 年被改編為電影《霧都茫茫》)、《梅花檔案》(2005 年，取材於文革中流傳的「梅花黨」的手抄本)、《古城諜影》(2006 年，改變自 1956 年電影《徐秋影案件》)、《便衣員警》(2005 年)、《冰山上的來客》(2006 年)、《保密局的槍聲》(2006 年)、《羊城暗哨》(2007 年，海潤影視集團)、《51 號兵站》(2007 年)、《英雄虎膽》(2007 年)、《夜幕下的哈爾濱》(2007 年) 等 (其中《保密局的槍聲》、《便衣員警》和《夜幕下的哈爾濱》是 80 年代的影視作品)。重新創作的反特電視劇有《江山》(2003 年)、《保密局 1949》(2005 年)、《新英雄虎膽》(2005 年)、《代號 021》(2005 年)、《暗算》(2006 年)、《密令 1949》(2006 年)、《五號特工組》(2007 年，北京慈文影視製作有限公司，相似的內容也被拍攝為同名電視電影的系列片)、《紅色追緝令》(2007 年)、《特殊使命》(2007 年)、《數風流人物》(2007 年，北京寶華文化發展有限公司)、《地下交通站》(情景喜劇，2007 年) 等。

[33] 如 2008 年 4 月在北京電視臺播放的《高緯度戰慄》，是講一個老員警「假裝」被開除，去某公司做臥底，以調查官商勾結的權力黑幕。

雄，而是重建一種英雄與革命歷史的講述。《激情燃燒的歲月》
這部劇塑造了軍人石光榮的形象，但是這個形象與革命歷史題材
敘述的英雄並不相同，石光榮雖然是一位戎馬生涯的革命軍人，
立有赫赫戰功，但劇中並不是在戰場上展現石光榮的英雄主義，
而是抗美援朝之後英雄解甲歸田的兒女情長，或者說，通過家庭
生活或日常生活來填補或修正革命歷史中的大歷史。但是石光榮
個性鮮明的形象，卻成為此後一系列革命歷史題材的電視劇所
塑造的英雄人物的共同特徵。石光榮身上具有正反兩面的特點，
正面：因為是軍人（男人），所以具有卓越的指揮才能、勇敢殺
敵、不怕死，負面：因為出身農村，所以沒有文化、不講衛生、
說話粗魯，因此，石光榮既帶有土匪、土老冒、泥腿子的土氣，
又是不屈服、能打勝仗的有血性的男兒，這成為此後《亮劍》中
的李雲龍、《歷史的天空》中的姜大牙、《狼毒花》中的常發所
具有的基本性格。與石光榮不同的是，後者不是一般的軍人，而
是更具體為抗日的民族英雄。如果仔細比較以下這些電視劇的製
作團隊和核心情節，具有相當多的重疊之處。這些形象成功地吸
納了新歷史小說以及紅色經典改編中對英雄的改造，一個有趣的
文學事實是，《狼毒花》的原版小說《酒神》是權延赤 1986 年
寫作後發表在《深圳青年》上的[34]，因此，與 80 年代中後期的新

[34] 權延赤是最早寫中共高級領袖秘史的作家，主要作品有：《走下神壇的毛澤東》、
《走下聖壇的周恩來》、《紅牆內外》、《領袖淚》、《共和國秘使》、《紅朝傳奇》、《毛
澤東與赫魯雪夫》、《掌上千秋》、《中國最大的保皇派——陶鑄沉浮錄》、《龍困——
賀龍與薛明》、《第三代開天人》、《多欲之年》、《林彪將軍》、《司令爸爸許世友》、
《雷英夫與中共領袖》、《四個秀才——台戲》等，〈權延赤：寫對中國歷史有價值的
部分〉，中國青年報，http://zqb.cyol.com/content/2007-08/13/content_1857466.htm。

歷史小說有更多的相似之處，比如使用「我」的視角來寫父輩的故事、自敘特徵明顯、有意製造傳奇故事與官方敘述之間的錯位等，但是原小說中常發的匪氣以及打仗的傳奇性很容易就被改編成李雲龍式的英雄。可以說，《亮劍》、《歷史的天空》中土匪式的英雄更多地受到新歷史小說的影響，儘管英雄傳奇在 50-80 年代的革命歷史小說中也是重要的類型，但經過新歷史小說的改寫，這些英雄形象的匪氣和草莽氣息更為突顯，以至於這種形象成為男性英雄的內在特徵。

在這些新英雄傳奇故事中，改寫最大的是英雄成長的模式，如果說在革命歷史小說中，英雄在領路人／啟蒙者的啟發下把善／惡、好／壞的民間邏輯上轉化為政治信仰、革命邏輯，如《鐵道游擊隊》、《林海雪原》、《敵後武工隊》、《呂梁英雄傳》等，那麼這些新的革命歷史劇則採取正好與之相反的策略，是把政治信仰、革命邏輯還原為民間邏輯。正如《歷史的天空》中，姜大牙與楊司令的關係，是楊司令不斷地把思想覺悟、紀律觀念、政治覺悟、信仰教育、《共產黨宣言》、革命的性質、綱領和目的以及共產主義理想等屬於革命的大道理還原為姜大牙能夠明白的岳飛、文天祥、《飛雲浦》中武松殺張中監等戲文裏的故事（電視劇中，楊司令的扮演者是李雪健，曾批評對姜大牙說，不要把他們之間的關係想像成宋江和李逵的關係）。而更有趣的是，如果說作為革命歷史小說，英雄最重要的成人禮是成為一個共產主義戰士，為黨、人民、國家而獻身，犧牲小我融入到大我之中等等，而在這些電視劇中，可以說，這些民族英雄基本上沒有經歷什麼成長，抗日、不當漢奸是他們天生的底色，而所謂成長，更

多地體現在學習文化上，這就涉及到這些英雄最重要的特徵，出身農民和沒有文化，以至於在退休後的石光榮要在自家院子裏種地以消磨時光。這種農民出身的軍人形象固然與中共的歷史有關，選擇農民，或許並非偶然，農民在共產黨的「階級」表述中處在曖昧的位置，以農民為主體的革命隊伍始與共產黨作為工人階級的先鋒隊之間存在錯位。因此，工農聯盟、「工農兵」就成為中國共產黨結合中國實踐的「本土化」表述。而重新把中國革命史或共產黨的歷史與農民耦合在一起，與 80 年代以來把中國共產黨及中國革命敘述為農民起義有關，新時期的「農民」已經從工農聯盟的歷史主體變成了需要被啟蒙的愚昧庸眾，這種泥腿子／農民的身份也迎合著 80 年代對文革及中國革命作為封建法西斯專制的文化闡釋。

　　另外，在這裏選擇農民作為傳奇英雄的底色，恐怕還與革命文化中工農與知識份子的對立與衝突有關，尤其是在 80 年代以來的反右敘述中，知識份子基本上成為革命文化唯一的受難者，把共產黨的革命等於農民翻身的敘述成為反右敘述的基本支撐點。因此，這些新革命歷史劇中的英雄就具有達成工農幹部與知識份子之間和解的功能。而這些電視劇中一個重要的情節就是妻子把這些沒有文化的將軍改造成有文化的、講衛生的男人。從《激情燃燒的歲月》開始，石光榮與褚琴的爭吵是「泥腿子」與懷有小資產階級品味的文藝女青年之間的矛盾，他們在這些雞毛蒜皮的鬥嘴中相互攜手走過「激情燃燒」的一生（劇中的兩位演員在劇外也喜結連理）；《歷史的天空》中姜大牙在女政委的調教下逐漸改掉了自己粗俗的性格，並拔掉了「愛情的牙齒」，改名為姜必

達;《亮劍》中李雲龍與書香門第的妻子田雨在新婚之夜共同研墨寫作了一首夫妻恩愛的〈我儂詞〉,而李雲龍與知識份子政委趙剛(九・一二運動的參與者、燕京大學的高材生)之間則是珠聯璧合、相互賞識,小說版中建國後的李雲龍最後在趙剛的影響下,成為挺身對抗國家機器的悲劇英雄。這些白頭偕老的場景與 80 年代初期講述革命幹部與年輕妻子沒有愛情在組織壓迫下結合的悲劇故事不同,因此,農民出身的「泥腿子將軍」具有化解工農幹部與知識份子之間衝突的調解作用。此外,這些作品也借鑒了新歷史小說中關於歷史的偶然性的解釋,像《歷史的天空》、《狼毒花》等歷史劇中,參加革命的被書寫為歷史的偶然或陰差陽錯。如《歷史的天空》中姜大牙本來要投靠國民黨,因為聽說國軍有餉銀又能當官,卻盲打誤撞加入了新四軍,並被一位女政委所吸引而留下來打鬼子,與此相反,姜大牙的同鄉青年才子陳墨涵原本要投靠新四軍搞革命,反而誤入國軍被拉了壯丁。

　　有趣的是,這些新革命歷史劇所採取的基本敘述策略與八九十年代對於革命文藝作品所做的批判性解讀一致。這種「再解讀」的方式發現了革命敘述的「秘密」,如英雄成長的故事隱藏在一種愛情關係之中,革命故事的政治動力來自於一種非革命的民間日常倫理的邏輯[35] 等對政治化表述的「去政治化」解讀。

[35] 唐小兵編《再解讀:大眾文藝與意識形態》(增訂版)(北京大學出版社:北京,2007 年 5 月)中有多篇文本細讀的文章解構了左翼文藝的敘述模式,如孟悦的〈《白毛女》演變的啟示——兼論延安文藝的歷史多質性〉中指出「民間倫理秩序的穩定是政治話語合法性的前提」(第 57 頁)、「在民間倫理邏輯的運作與政治話語的運作之間便可以看到一種回合及交換。政治運作是通過非政治運作而在歌劇劇情中獲得合法性的。政治力量最初不過是民間倫理邏輯的一個功能。民間倫理邏輯乃是政治主題合法化的基礎、批准者和權威。只有這個民間秩序所宣判的惡才是政

這種對革命故事的批判和再解讀可以呈現革命敘述的多質性，但也帶來了一種負面效應，使得這些革命敘述的政治性被消解，以至於這些新革命歷史劇直接把革命歷史敘述為一種日常的、個人的（或情愛的）、偶然的、非政治化的歷史，從而使得這種批判性的分析被轉換為一種掏空歷史、去革命化、去政治化的有效途徑。在這個意義上，如何把 50-70 年代歷史重新「再政治化」是一個重要的議題 [36]。

治上的惡，只有這個秩序的破壞者才可能同時是政治上的敵人，只有維護這個秩序的力量才有政治上以及敘事上的合法性。在某種程度上，倒像是民間秩序塑造了政治話語的性質」（第 57-58 頁）；如黃子平對「革命歷史小說」的解讀指出革命歷史小說與傳統小說、19 世紀的歐洲現實主義小說之間的密切關係，階級仇恨如何轉化為一種宗教、民間的復仇，或者說政治敘述如何借重宗教、民間的修辭來完成；還比如孟悅、戴錦華等在八九十年代之交通過對女性主義的呼喚來反思 50-70 年代革命、階級話語對於性別意識的遮蔽，但是女性主義在 90 年代卻越來越變成一種都市中產女性的特權，有效地遮蔽了階級議題的重要性，如果說 80 年代做出的批判性解讀是建立對社會、法律意義上的平等之上的，那麼 90 年代這種性別的不平等恰好呈現了一種階級分化的症候，對此，孟悅在與薛毅的對談〈後社會主義與全球化的交疊〉中指出「我和戴錦華在 80 年代作的女性主義批評，也許可以看做是為爭取女性自我定義的權利的一種嘗試，是從文化角度出發，重新探討在過去幾十年中，對女性解放的過度政治化的書寫如何剝奪了女性自己的聲音。……80 年代的女性主義承認一個前提，即在中國，女性經濟上的解放、政治上的權利問題，是已經解決、而且先於西方社會就已經解決的問題。……而 80 年代社會主義女性的現實處境保證了女性特殊性的要求不會淪為一種歷史倒退，即倒退到將女性『作為玩物』和商品的『娜拉走後』的時代」（選自孟悅著：《人・歷史・家園：文化批評三調》人民文學出版社：北京，2006 年 9 月，第 447-448 頁），戴錦華也在〈大眾文化中的階級與性別〉（選自杜芳琴等編：《婦女與社會性別研究在中國 (1987-2003)》，天津人民出版社：天津，2003 年 1 月）中指出 90 年代大眾文化中浮現出來的性別議題往往是為了遮蔽和轉移階級議題。

36　如汪暉在〈去政治化的政治、霸權的多重構成與60年代的消逝〉（《去政治化的政治：短20世紀的終結與90年代》，生活・讀書・三聯書店：北京，2008年5月）的論文中試圖重建這種50-70年代的政治性敘述，在反思80年代和90年代的對50-70年代革命歷史的雙重去政治化（80年代是呼喚現代化的新啟蒙主義，90年代是主張市場自由的新自由主義）的解讀中，打開50-70年代內部的政治性，或者說，90年代中期汪暉提出要把50-70年代作為一種反現代的現代性是為了批判80年

第二節 「歷史／冷戰記憶」的縫合與和解

如果說這些英雄形象消弱了其革命色彩，更像傳奇英雄或俠客、義士（所謂「亂世出英雄」），但是他們所經歷的歷史畢竟是 20 世紀最驚心動魄的一段歷史（從 3、40 年代到 80 年代），這段歷史在「告別革命」的敘述中往往作為負面債務而被剪輯掉。這些新的革命歷史劇又使革命歷史重新浮現出來，那麼這些被喚起的歷史記憶又是如何講述的呢？或者說，「泥腿子將軍」如何串聯起 20 世紀最紛雜反復的歷史以使革命歷史與當下生活和諧起來呢？

簡單地說，有兩種不同的縫合歷史記憶的策略，一種是《激情燃燒的歲月》（包括《軍歌嘹亮》）這種革命家庭言情劇，以家庭的連續性來保證歷史的連續，正如評論者所說該劇「相當有意識地分辨了哪些歷史是可寫的，哪些歷史是不可寫的。它以一個家庭的成員 37 年的遭遇串聯起了當代歷史中所有的輝煌時刻，並以家庭的內在連續性縫合起歷史，從而使這份『激情』穿越了裂隙重重的當代史，並營造了一副別樣的、連續的當代史景觀」[37]。這種書寫策略與 2007 年熱播的《金婚》有某種相似的地方，兩者都以家庭為線索串聯起四五十年的歷史。與《激情燃燒

代形成把50-70年代敘述為封建專制的歷史而凸顯那個年代對於現代性自身的批判視野，但是這種反現代的現代性並不能完全容納50-70年代的革命邏輯對現代的批判和超克，儘管帶來了許多問題。

[37] 賀桂梅：〈歷史的幽靈——《激情燃燒的歲月》與紅色懷舊〉，選自《人文學的想像力——當代中國思想文化與文學問題》，河南大學出版社：開封，2005 年 12 月，第 258 頁。

的歲月》因石光榮的特權地位而與諸多歷史事件擦肩而過不同，《金婚》則以都市普通職工的生活把波瀾壯闊的歷史排除在家庭之外，與 80 年代關於 50-70 年代的書寫中常見的知識份子蒙難（反右敘述）或普通人成為歷史的人質（《藍風箏》、《霸王別姬》、《活著》）的敘述不同（相比《藍風箏》，在《金婚》中，歷史就如同從來都沒有發生過）。80 年代以來，日常生活、個人生活具有某種道德正當性，這種正當性建立在對 50-70 年代國家、革命對個體、家庭的迫害的批判之上。而這種使用家長裏短、日常生活來填充了「激情燃燒」的生活的敘述無疑修正了這種迫害的表述，如同情景喜劇歷史雖如年輪般過了一年又一年（《金婚》正好使用的是編年體），但除了歲月的增長以及室內佈景的變遷，歷史或者說革命歷史似乎從來不曾改造或光顧這些「核心家庭」。這種家庭、個體與歷史尤其是宏大歷史的梳理感，恰恰是當下意識形態的有效組成部分。

　　第二種串聯歷史的方式與《激情燃燒的歲月》不同，《亮劍》等革命歷史題材的電視劇在試圖跨越 40 年代到 50 年代的斷裂以及 50-70 歷史中「文革」或曰革命的異質性。具體來說，一是在抗日戰爭中淡化國共兩黨的意識形態爭論，二是把 50-70 年代中的政治鬥爭尤其是文革的歷史，或轉變為一種心胸狹小的小人物得勢的歷史（如《歷史的天空》）或是老幹部蒙難（《軍人機密》）、自殺的歷史（《亮劍》小說版）。這基本上是兩種超越冷戰邏輯的歷史敘述，而且在 80 年代已經出現，尤其是文革作為知識份子受難記的描述已經成為某種敘述慣例（即使這樣，電視劇版的《亮劍》出於審查的考慮也沒有拍攝這段歷史）。或許不無

偶然，在這些革命歷史劇中，抗日戰爭被格外突顯出來（《激情燃燒的歲月》、《軍歌嘹亮》、《軍人機密》除外，三部劇都開始於 40 年代末解放戰爭時期，結束於 80 年代），《歷史的天空》開始於 1937 年中日戰爭爆發，結束於 1980 年代初期；《亮劍》則開始於 1940 年代的抗日戰爭，結束於 1955 年（小說版《亮劍》結束於文革後期）；《狼毒花》開始於抗戰時期，結束於解放戰爭。無論在篇幅還是書寫重點，這些軍旅題材的電視劇都把抗日戰爭作為英雄登臨歷史的重要舞臺。因此，這裏的英雄無疑是抗戰英雄，是國家和民族英雄，正如《亮劍》中「國家利益高於意識形態，民族利益高於一切」的臺詞被共軍（我）、國軍（友）和日軍（敵）三方彼此惺惺相惜的將領所共用（見《亮劍》中的八路軍李雲龍、國軍楚雲飛、日軍山本一木），這種心有靈犀一點通式的「敵我友」的和解成為後冷戰時代穿越冷戰意識形態的重要表徵 [38]。抗日戰爭成為這些主人公大展風采的戰場，這或許與 2005 年作為紀念抗日戰爭勝利暨反法西斯戰爭勝利 60 周年有關。但是，把抗日戰爭作為這些軍人建功立業的主要戰場依然是意味深長的。

抗日戰爭作為共產黨從危機走向重生的重要段落，在其官方敘述中處在一種曖昧的狀態。因為作為民族之戰的抗日戰爭，畢竟與共產黨以階級為意識形態核心的表述之間存在錯位（當然也

[38] 在 2010 年 9 月份放映的《喋血孤城》是續《台兒莊戰役》之後第二部正面呈現國軍正面抗戰的影片，與其他影片不同的是，這部影片不僅把「日軍」恢復為文明、現代之師（與《舉起手來》等影片對日軍的漫畫化、喜劇化不同），而且呈現了一種國軍與日軍將領之間的心心相惜、彼此欣賞。把中日之戰書寫為一場沒有敵人的戰爭，從而使得戰爭的正義性／政治性被擱置，而達成一種和解。

恰恰是抗戰時期，共產黨在毛澤東的論述中完成了「本土化」，或者說中國共產黨成為了「中華民族的」共產黨[39]）。這就造成在抗日戰爭的敘述中，國軍的不抵抗形象以及皖南事變成為抗戰敘述的重要組成部分。抗日戰爭在官方歷史敘述中不僅僅是民族之戰，還是反對日本帝國主義侵略的階級之戰。只是在這些抗日背景的電視劇中，李雲龍、姜大牙、常發成為了民族／國家的英雄，中日本之戰變成了民族之戰和國家之戰，抗日戰爭作為反抗帝國主義殖民侵略、反抗壟斷資產階級戰爭的色彩在下降。在這樣背景下，國共之間的意識形態衝突就隱而不見。一個有趣的症候是，在這些開始於 1937 年或 1940 年的敘述中，無論是《歷史的天空》中的新四軍，還是《亮劍》中的八路軍，對於發生於 1941 年「兄弟鬩於牆」的皖南事變都諱莫如深，隻字未提，反而是國共兩黨中各有英雄惺惺相惜（《歷史的天空》中八路軍姜大牙與國軍 79 團團長石雲彪、參謀陳默涵，《亮劍》則是八路軍李雲龍與國軍楚雲飛）。小說《亮劍》的結尾，李雲龍在文革中開槍自殺，海峽對岸的楚雲飛為其廣播悼詞，甚至於日軍將領也彼此致敬，因為彼此都是職業軍人，打仗不過是各從其主（國家），如果沒有戰爭，敵人也可以成為好朋友。如果說抗日戰爭是一場民族／國家之戰的話，那麼解放戰爭／國共內戰就變得更

[39] 1930 年代，伴隨著日軍對中國的侵略，共產黨面對國民黨的圍剿，不斷地調整自己的定位和策略，簡單地說，中國共產黨不僅僅是工人階級的先鋒隊，還是中華民族的政黨，也就是說在階級維度中納入民族的視野，直到抗戰全面爆發，國共第二次合作開始，抗日戰爭在共產黨的敘述不僅僅是反帝、反法西斯之戰，還是民族存亡的戰鬥，參見毛澤東的〈中國共產黨在民族戰爭中的地位〉、〈中國革命和中國共產黨〉、〈新民主主義論〉等文章以及日本學者田中仁的《20 世紀 30 年代中國政治史研究：中國共產黨的危機與再生》。

加難以解釋。在《亮劍》中，在女兒與作為民主人士／知識份子的父母商量和李雲龍的婚事時，爭論之一就是李雲龍究竟是一黨一派的英雄，還是抗日戰場上的民族英雄？而電視劇《亮劍》中，李雲龍基本上只經歷了抗日戰爭，解放戰爭中很快就負傷退出了戰鬥，從此就離開了戰場。在《歷史的天空》中，國軍將領79團團長石雲彪為了避免與共產黨的內戰而選擇與日作戰死。

更為有趣的是，《歷史的天空》中共產黨內部的路線派系鬥爭，遠遠超過國共之間的意識形態對立，不懂軍事的政委江古碑借純潔運動（暗指「整風運動」）把情敵姜大牙關進監獄，而關於文革的敘述則變成一場小人得志的陰謀劇。從40年代的純潔運動到文革中的造反派運動，都是一個心胸狹窄的政工幹部江古碑的結果（作為政治代表的政委／知識份子成為膽小的卑鄙小人）。與此相比，《亮劍》小說版更為複雜一些。儘管《亮劍》電視劇版結束於1955年，但主要人物丁偉、岳父、趙剛等對蘇聯威脅的預言以及對國內特權階層的批判，已經暗示了各自的歷史命運。《亮劍》小說版中，李雲龍在經歷了岳父勞改致死（因批評國家沒有法治、言論自由在1956年定性為極右分子）、丁偉被捕（1959年為彭德懷辯護）、趙剛學習俄國十二月黨人而自我流放（為羅瑞卿辯護）之後，也陷入了矛盾之中，終於在文革期間，造反派佔領了某師部，李雲龍在保護國家安全還是鎮壓造反派之間選擇了前者，成為鎮壓革命群眾的劊子手。當造反派群眾去李雲龍家抗議親屬被殺時，李雲龍開始內疚於自己的行為，在造反派的眼裏，李雲龍是鎮壓革命群眾的劊子手，可是又如何面對死去的戰士呢？李雲龍陷入了極度悖論之中：「群眾響應領袖的號召起來造

反，又在『文攻武衛』的口號下，捍衛『文化大革命』的勝利成
果。老百姓本來挺安分的，沒打算造反，是黨讓他們造反的，聽
黨的話這好像也沒錯。而軍隊也沒錯，軍隊的職責是保衛國家，
維護社會安定，在遭到武裝攻擊時必然要還擊。那麼，誰都沒
錯，錯在誰呢？」[40] 在革命／反革命的二元對立邏輯無法為李雲龍
提供恰當的解釋，這種敘述不同於 80 年代以來關於文革是「法西
斯專政，是人類歷史上最黑暗的一幕，中華民族五千年的文明、
人性、傳統和美德都要毀於一旦，它造成的破壞力和惡劣影響絕
不是幾十年能夠恢復的，它是幽靈，是瘟疫，是噩夢，歷史會永
遠詛咒它」（李雲龍的妻子田雨的話）[41] 的典型敘述，呈現了文革
歷史的某種複雜狀態。不過，獄中的李雲龍終於明白了人性的價
值，對待敵人也要人道，暴力來自於獸性和邪惡的心靈，這種悖
論和複雜性最終還是整合在人道主義的話語之中。

　　另外，在這些超越或去除掉冷戰意識形態的論述中，卻也呈
現了中國在冷戰歷史中的曖昧位置上，可以說中國處在冷戰的邏
輯裏面──從建國初外交上一邊倒向蘇聯到 60 年代初期中蘇交
惡，同時又在冷戰之外或試圖超越冷戰的邏輯──從 60 年代的
反帝與反修到 70 年代初期與美國建交，這種特殊的位置使這些
文本中把蘇聯而往往不是美國作為國家的敵人。如《亮劍》中丁
偉在 1955 年以國土安全的角度把蘇聯作為中國未來的敵人，再
如小說《暗算》也是以蘇聯為假想敵。而作為這些歷史敘述的終

[40]　都梁著：《亮劍》，解放軍文藝出版社：北京，2005 年 3 月，第 521 頁。

[41]　都梁著：《亮劍》，第 543-544 頁。

結點 80 年代，非常自覺地選擇了與美國的和解。如《歷史的天空》結束於中美軍事交流，小說《亮劍》把歷史的大和解設定在阿波羅 11 號登月飛行，作者動情地寫道「在這個躁動的、喧囂的，充滿暴力、鮮血和爭鬥的地球上，各種不同膚色、不同政治信仰的人群都暫時停止了爭吵和廝殺，全人類都懷著莊嚴肅穆的情感迎接這偉大的新紀元，這是人類的驕傲，人類的希望。……在這偉大的時刻，全世界的各個角落，都響起了貝多芬《第九交響樂》中那輝煌的第四樂章。那規模宏大、氣勢磅礴的大合唱《歡樂頌》，把全人類的情感都推向了極致」[42]，只是阿波羅登月發生在 1969 年，中國還在文革之中也在中美建交之前，顯然無法分享這份「人類的情感」。無論是在抗戰背景下的國共和解，還是李雲龍所認同的人道主義敘述，還是選擇與美國的和解作為歷史的終結點，這些新革命歷史劇的歷史表述超越了冷戰意識形態中對立的雙方，但是這種歷史表述在 80 年代初期已經出現。

　　支撐這些英雄形象的歷史動力是作為民族英雄的正義性，而作為民族之戰的抗日戰爭也被書寫為一場國家之戰，因此，這些歷史講述所重塑或喚起的恰恰是一種國家神話。2008 年年初的一部熱播劇《闖關東》，正好講述了清末到抗日戰爭時期（1904-1931，從日俄戰爭到抗日戰爭），一位參加過義和團的拳民朱開山（與李雲龍是同一演員）逃到關外，帶領一家人在東北落戶生根並興旺發達的歷史（由做地主到開飯館最後到開煤礦）。這部劇採用了新歷史主義小說中常見的家族史的方式來講述歷史，這段白

[42]　都梁：《亮劍》，第 568 頁。

手起家的發家史被稱為「底層英雄的史詩」和「中華民族精神」，最後家族的興旺維繫在與日本人對煤礦的爭奪之上。民族資產階級的歷史命運就與國家命運聯繫在一起了（作為「和平崛起」的中國以及 2003 年國家實施資本「走出去」戰略的最佳形象就是朱開山式的民族資產階級的拓荒或拓殖者），正如朱開山的豪言壯語「只要國家不亡，我們老朱家就不會亡」，家與國的敘述順利地耦合在一起，階級衝突恰當地消弭於民族存亡的危機時刻。作為主角的朱開山，也是一位具有民間道德的傳奇英雄，《新週刊》的評價是「他集仁義禮智信於一身，商業頭腦、大智大勇、手足情誼、朋友義氣、民族大義樣樣俱全。他的經歷符合大多數中國人的價值觀，從一無所有、白手起家拼搏為一方富豪，身份則兼具地主、商人、礦主、愛國者、資本家、血親宗族掌舵人、現代企業領導者……他是舊中國男人所有正面形象的集合，囊括了中國民間史詩的所有元素，是中國觀眾對傳奇英雄的普遍幻想」[43]。如果把《闖關東》讀作這些革命歷史電視劇的前傳，這種英雄傳奇的「譜」系就更加完整，20 世紀的中國歷史就成為「民族傳奇英雄」艱苦奮鬥、禦敵於國門之外的民族發展的歷史。而在大量熱播的反特劇中，所涉及的也是一種國族身份的認同，正如《暗算》對「國家利益高於一切」的國家主義敘述扭轉了 80 年代以來建立在個人主義上的對國家的批判。

與此相似的是，在每年一度的年度經濟人物評選的頒獎晚會中，獲獎企業家似乎只能選擇一種民族企業、中國企業的身份來

[43] 《新週刊》（總 271 期）評語，2008 年 3 月 15 日，第 44 頁。

界定自身的位置[44]。而且這種民族英雄、國家英雄的重塑，很必然地是一種男性傳奇的故事（正如《血色浪漫》中父親對兒子的話：「無論什麼時候，都要挺住，因為我們是男人」），這是否說明 80 年代以來伴隨著以經濟為中心的市場經濟體制改革，一種男權中心的文化已經重建完成，還是「大國崛起」的內在需要？正如前面已經提到，對於國族神話的重建在七八十年代之交已經出現成為應對意識形態危機的有力方式，而當下為什麼如此強烈地需要這樣一種國家神話呢？恐怕與國家體制本身的轉型有關。從新時期以來，尤其是 90 年代中後期，共產黨不斷調整自我定位，以彌合作為無產階級先鋒隊的政黨與有中國特色的社會主義市場經濟之間的巨大裂隙，從三個代表（去階級化）到科學發展觀、和諧社會、執政為民等一系列表述，共產黨由一個革命黨轉型為相對「中性」的執政黨，儘管黨政一體的國家體制並沒根本改變，但是黨與國家的關係轉變為管理國家、為民執政、為中華民族的偉大復興成為新的合法性資源。這種對革命歷史的重新改寫，使得講述近代以來中華民族偉大復興和「大國崛起」的民族／國家的大故事獲得內在支撐，或者說無論是中國作為現代民族國家的歷史還是經過艱難曲折尋求現代化成功的歷史，都需要一種把 50-70 年代的歷史中獲得主導和霸權位置的革命文化改寫成為國家／民族神話的方式。

[44] 或許與此相關的一個文本是 1989 年的一部軍事大片《上海舞女》，民族資產階級的女兒背對英美煙草公司的廣告，把槍對準了腐敗狼狽為奸的國民黨上海接收大員們，呈現了 80 年代中後期剛剛市場化的民族資產階級處在一種腹背受敵的「想像中的悲壯」。

　　這些革命歷史劇以種種方式抹平革命歷史中的異質性而達成某種和解，可是對於觀眾來說，這些革命歷史劇以什麼方式與他們發生連接的呢？或者說，在這些電視劇中，觀眾究竟認同的是什麼呢？在這個後革命或冷戰結束的時代，諸如歷史、國族身份對於每個個體來說，這些電視劇真的能詢喚出這些身份嗎？或者說電視劇畢竟是在家居環境中來觀看的娛樂品，如果能夠打動觀眾，似乎還有比歷史記憶、國族神話這些宏大話語更為切近理由。與上面的分析不同，在觀眾看來，石光榮、李雲龍、常發等不守規矩、經常違背上級命令、但卻能屢建其功的英雄與其說是民族／國家英雄，不如說是這個時代最成功的 CEO，李雲龍掛在嘴邊的話，打仗永遠不吃虧的生意經，也早被人們看成是這個時代最有商業頭腦的職業經理人[45]。正如《激情燃燒的歲月》和《亮劍》更為熱播的原因是因為這兩部劇提供了兩種更有效的與當下嫁接的方式，前者達到了「在一個市場化的環境下，它再次證明瞭理想的價值和激情的含義」[46]，後者則貢獻了「亮劍」精神，按照李雲龍的說法：「面對強大的對手，明知不敵，也要毅然亮劍，即使倒下，也要成為一座山，一道嶺！」。簡單地說，亮劍精神就是明知失敗也要勇往直前的精神，這種精神很快被成功地轉化為團隊精神、職業培訓和勵志教育[47]。

[45] 《亮劍》提醒中國式管理，http://stanford.wswire.com/htmlnews/2005/12/08/629547. htm，從《亮劍》之李雲龍看 4E 管理者，http://chenxiaobin1989ok.blog.163.com/ blog/static/27690211200710171051186731/。

[46] 《新週刊》（2003年1月）2002年度新銳榜，《激情燃燒的歲月》是年度最佳電視劇。

[47] 比如已經有「亮劍拓展培訓中心」成立，從下面一些新聞標題中可以看出「亮劍」是如何被挪用到各個領域的（選自中國青年報）：〈TQP 出鞘：一汽大眾亮

在這個歷史被宣告終結的時代裏，革命歷史的故事並沒有被終結在歷史深處，反而成為不斷被講述的歷史故事，這些講述本身究竟使我們更切近了與這段歷史的距離，還是以某種方式使其安置在和諧歷史的圖景之中呢？正如 2007 年歲末國產大片《集結號》的結尾所吹響的不是「衝鋒號」，而是「集結號」，人們需要的是衝鋒的激情，還是集結號式的撫慰呢？

第三節 「社會傷口」的遮蔽與呈現

與這種關於當代史的彌合歷史斷裂的敘述不同，關於改革開放 30 年的敘述卻要暴露一種社會「傷口」。我留意到一則 2008 年末在電視臺播放的公益廣告（2008 年夏天奧運會結束之後，關於「改革開放 30 年」的紀念活動才大規模展開），大意是：1978 年「我」考上大學，1997 年「我」被迫下崗，2008 年「我」的兒子考上了大學。

故事的敘述人是一個中年男子，根據其經歷應該是共和國的同齡人，也就是 1949 年前後出生的 50 後們。廣告中沒有講述的是，這既是一批改革開放的親身參與者或者中堅力量，也是一批「共產主義接班人」。他們誕生之初就被作為紅色江山的繼承人

劍人才工程〉（2007-12-20）、〈華中數控：自主創新更要市場上「亮劍」〉（2007-05-30）、〈中國男排的亮劍精神尚未鑄成〉（2006-11-22）、〈「反盜版百日行動」對盜版出版物亮劍〉（2006-09）、〈上汽通用五菱國Ⅲ產品亮劍上海〉（2006-03-23）、〈理工大學工院 300 餘名畢業學員「亮劍」演練場〉（2006-04-28）、〈雲南森警亮劍西雙版納〉（2006-03-03）等，在這個意義上，《闖關東》中的闖關東精神，《士兵突擊》中的「不拋棄、不放棄」也可以為人們在市場經濟中掙扎、競爭獲得某種想像性表述。

來培養，成長在「新中國」，具有天生的「純潔性」，沒有「舊社會」的思想包袱，可謂第一代「社會主義新人」。因此，是聽著父輩講述的革命故事長大的，60 年代文革期間，他們又是紅衛兵或紅小兵的主體，70 年代趕上知識青年上山下鄉（「知青」），隨後近而立之年又遇上「撥亂反正」，以種種方式（考大學、招工）參與改革開放的大潮，是建設有中國特色社會主義的主力軍，同時也是 80 年代文化的重要參與者（如張承志、王安憶、韓少功、史鐵生等耳熟能詳的作家都有知青的背景，其精神結構與 80 年代意識形態之間的和諧及錯位是一個重要的話題，如何講述不堪的青春或者無悔的青春與敘述者對於社會主義革命年代的理解有關），他們幾乎貫穿或見證了共和國 60 年的每一個重要的時刻。按照《動盪的青春：紅色大院的女兒們》中的敘述「在中國現代史上，沒有哪一代人像我們一樣，從一出生就得到新成立的共和國的悉心塑造，也沒有哪一代人的生命軌跡像我們的一樣，和這個國家的命運、狀態如此重合」[48]。從社會學上說，也恰好是這樣一代人完整地經歷了共和國 60 年的歷史（有句玩笑話是說什麼都趕上了什麼都沒落下，該上學的時候沒上學，該就業的時候下鄉了，

[48] 葉維麗、馬笑冬口述：《動盪的青春：紅色大院的女兒們》，新華出版社：北京，2008 年 8 月，第 3 頁。這是一本由兩個當年的女紅衛兵合寫的口述史，她們 80 年代分別到美國讀書，面對後冷戰對革命的審判，不滿於對 50-70 年代作為政治迫害史的敘述，認為「在資本主義全球化大行其道的今天，這種一面倒的歷史觀是頗含深意的，其中的潛臺詞是：人類到了今天，除了走西方式的資本主義道路，以往其他的經驗和探索都是徹底失敗的、毫無價值的。這個世界似乎已經不存在任何真正意義上對資本主義進行批判的『另類』思想和實踐資源，人類真的走到了歷史的終結」（第 2 頁），因此，她們試圖用自己的「親身經歷」來呈現歷史的多個面向，尤其是文革前後的經歷，比如如何從「讓我們蕩起雙槳」變成「毒打老師」的「暴徒」，這種轉變究竟是如何發生的。

臨近中年又下崗了，經歷了紅衛兵、知青、下崗工人等「大起大落」）。在這個意義上，選擇這樣一個男性、中年的國企工人的形象確實有繼往開來的味道。僅從廣告本身來看，30 年之初和 30 年之末尾都是人生的輝煌時段，起點是幸運的 78 級大學生，末端則是子一輩也升入了大學，或許再也找不到一種比父子相承的意義上來講述歷史的傳承和延續更好的辦法了。但是這則廣告最意味深長的是新時期的歷史並沒有被敘述為一個或緩慢或快速的上升動作，而是如同過山車一樣，經歷了一個歷史低谷之後又爬升或恢復到歷史的高點，這樣一種敘述方式也曾在七八十年代之交運用到對前 30 年的敘述之中。如在「關於建國以來黨的若干歷史問題的決議」（1981 年發佈）中「建國三十二年的歷史」被如此敘述，「基本完成社會主義改造的七年」（49-56）、「開始全面建設社會主義的十年」（56-66），隨後「使黨、國家和人民遭到建國以來最嚴重的挫折和損失」的「『文化大革命』的十年」（66-76），尾端是「歷史的偉大轉折」（1976 年 10 月粉碎「四人幫」到 1978 年 12 月十一屆三中全會）。這種把文革作為「挫折和損失」的方式，是為了撥文革之「亂」來返回到前十七年之「正」，可是為什麼後 30 年也要選擇這樣一種敘述方式呢？或者說為什麼會選擇 1997 年作為歷史的低點，而不是其他時間點呢？ 1997 年確實是改革之「陣痛」的時期，但新時期以來也有許多其他的轉捩點，比如以 1992 年南巡講話作為 80 年代與 90 年代的分疏，或以三代領導人的方式作為歷史的不同階段，甚或新世紀的分界線。在這裏，首先需要追問的是為什麼要挑一個國企工人作為歷史的敘述人和見證人，其次，為何要選擇 1997 年下崗這個下降動作來作為

歷史的「傷口」呢？是工人階級的象徵意味依然具有現實針對性嗎？還是為了增加這30年代的起承轉合的故事性？

如果這樣敘述的話，30年就分為兩個階段，前一個階段似乎是在償還社會主義體制的債務（改掉不合適市場經濟發展的「障礙」），直到90年代中期全面實踐社會主義市場經濟體制，社會分化、矛盾也達到了改革開放以來最為嚴重的時期。而恰好正是此時中國知識份子在80年代所分享的改革共識出現了破裂，究竟是繼續推進市場化改革，還是重提社會主義作為社會救助的傳統？成為新時期以來思想界的重要分歧。對於國企工人這樣一個在前30年無論是在話語（「共產黨是工人階級的先鋒隊」、社會主義革命的主體是無產階級、「咱們工人有力量」）、還是實踐（作為享受了工作和保障的「城市」市民階層的主體）當中都佔據著中心位置，某種意義上說，確實是這個社會主義國家的主體。簡單地說，國企改革從80年代初期一直到世紀之交，大致經歷了三個階段。一是80年代初期的「放權讓利」（包括「撥改貸」和「利改稅」）；二是80年代中後期的「兩權分離」即政企分開和實施承包制，這基本上屬於經營權方面的改革；三是1992年確立「社會主義市場經濟」之後展開的建立現代企業制度的改革，建立現代企業制度的核心是公司制，公司制的完善形態又是股份制[49]。伴隨著這種國企改革攻堅戰，國營企業變成了國有企業，再轉變為現代企業制度下的股份制企業。由無所

[49]　參見陳芬森：《大轉變——國有企業改革沉思錄》，人民出版社：北京，1999年；國家經貿委企業改革司編：《國有企業改革與建立現代企業制度》，法律出版社：北京，2000年5月；喬均：《國有企業改革研究》，西南財經大學出版社：成都，2002年。

不包的單位逐漸去除了其社會功能或者說「包袱」（抖掉的包袱卻
沒有帶來笑聲而是最為劇烈的陣痛），只剩下生產、經濟功能的功
能，或者被表述為 80 年代以來不斷爭論的「效率和公平」孰輕孰
重的問題（而這個問題也內在於 50-70 年代關於社會主義的理解，
如文革期間對唯生產力的批判），工人階級在 90 年代中期遭遇了最
為嚴重的挫敗。從這個角度來說，1997 年確實又具有某種標誌性。
但是，在「下崗衝擊波」的年代，正如學者已經指出的，下崗問
題往往被轉述為一種「下崗再就業」的問題，媒體報導的只是那
些再就業成功的典型（如那首知名歌曲〈從頭再來〉），而再就業
的問題又被進一步轉述為下崗女工的問題，階級議題被成功地移
植為性別議題[50]。總之，下崗／失業成了一個無法被「真正」觸
及的話題，成了一個對當時的意識形態具有挑戰性的問題。因
此，談論工人階級下崗，成為當時對社會持有批判立場的人們的
「竊竊私語」，這可以從地下電影、地下影像這些「特殊的言說
空間」（主要以海外電影節、國內學術討論會或小型咖啡館等為
放映對象）紛紛以這些社會議題為重要的表現對象中看出[51]。

　　但是，新世紀以來，尤其是 2002 年新一屆領導人上臺之後，
在「科學發展觀」、「和諧社會」等一系列政策調整的背景之下，
下崗工人、三農議題、醫療改革、教育改革等社會議題獲得高度

[50]　戴錦華：《隱形書寫——90年代中國文化研究》，第276-278頁。

[51]　在 2000 年前後出現的一些「地下電影」或「地下紀錄片」中，這些社會意義而不
是文化意義上的邊緣人成為被關注的主題，這包括《北京彈匠》「朱傳明導演，1999
年」、《鐵路沿線》「杜海濱導演，2000 年」、《希望之旅》「寧瀛導演，2001 年」、《鐵
西區》「王兵導演，2002 年」等「地下紀錄片」，《安陽嬰兒》「王超導演，2001 年」、
《陳墨與美婷》」劉浩導演 2002年」、《盲井》「李楊導演 2002年」等「地下電影」。

關注，關於國企改革、下崗工人的討論也被公開化，特別是 2004
年通過郎咸平對國有企業管理層收購的「揭秘」，已然完成現代
企業制度改造的國有企業如何進一步走向資本市場成為爭論的焦
點[52]。與此同時，已經很久遠離社會議題的文學界（一方面是80年
代文學介入現實被作為左翼傳統而受到清算，另一方面 90 年代文
學話語自身被經濟、社會、法律等言說方式擠到了邊緣地帶，現
在的問題不在於文學應不應該與社會建立有機關係，而在於還能
不能發生關係的問題），此時出現了對「純文學」的反思和「底
層文學」的呼喚[53]。在大眾傳媒中也出現了好幾部「民工」的電視
劇（在溫總理為農民工討工資之後）和一些以工人為題材的電視

[52] 現代企業制度的含義是在十四大報告〈中共中央關於建立社會主義市場經濟體制
　　若干問題的決定〉中明確指出：「建立現代企業制度，是發展社會化大生產和市場
　　經濟的必然要求，是我國國有企業改革的方向」，十四屆三中全會把現代企業制度
　　具體概括為「產權清晰、權責明確、政企分開、管理科學」。而在當下全球金融危
　　機的背景下，美國政府要國有化銀行，這恐怕是現代企業制度的大忌，也許「後
　　現代」企業制度要應運而生了。對於現代企業制度的討論 80 年代就已經產生，是
　　80 年代經濟學家們通過譯介逐漸確立的一種「現代的」企業管理模式，與 80 年代
　　初期對於文學的爭論相似，經濟學家們在討論如何「企業本位論」、「回歸企業本
　　體」、建立企業的自主性，如同現代文學、現代派成為 80 年代文學的內在化的他
　　者一樣，現代企業制度也成為行政管理、統購統銷式的計劃經濟體制的理想鏡像，
　　但是與 80 年代中後期「先鋒文學」逐漸失去了「文學的轟動效應」不同的是，借
　　助股份制改革、政企分開的現代企業制度，以企業作為基本社會單位的國營公司發
　　生了釜底抽薪式的改造，並深刻地影響著 90 年代以來的社會現實結構，在這個意
　　義上，對曾經被 80 年代高度分享的「現代主義」話語的反思不能不關注這些在當
　　時沒有佔據話語中心的「經濟改革」的討論。

[53] 「純文學」的反思由李陀的〈漫談「純文學」〉引起，隨後一批 60 後的文學研究專
　　家進行了自我反思，如果說李陀等是 80 年代「純文學」概念的建構者，那麼這些
　　年輕的批評家則正好是那個年代接受大學教育的。對引起「底層文學」討論的小
　　說《那兒》正是以國企改革為背景的，而「底層文學」是一批生活在學院之中對社
　　會懷有某種批判立場的 70 後們提出，他們是 90 年代末期和新世紀初期接受大學
　　教育，也是中國社會發生劇變以及不同立場的知識份子分化的時期。

劇（如《大工匠》、《愛情二十年》等）。工人階級如何經歷改革
陣痛獲得了正面的表述，而底層文學也在某種意義上成為「純文
學」創作的新的美學追求、方向和「時髦」（儘管依然被封閉在
「純文學」的影響範圍，如礦難小說的出現）。直到最近，似乎被
作為改革開放正面成果來講述的是，國企改革已經走出了困境，
正如瀋陽著名的老工業基地「鐵西區」在中央電視臺的《新聞調
查》中所呈現的是煥然一新的藍色廠房、更為現代化的設備和工
資提高的工人，而當年的廠房已經被置換為房地產的開發專案，
其中部分廠區以「文物」、「遺跡」的方式保留下來，建成了一個
工廠博物館[54]，記錄的是作為「共和國長子」的輝煌和歷史，一個
老工人帶領攝影機走過這些被「精緻」地排列的機床、光榮榜和
萬國旗，一種在特殊的產業政策下即因朝鮮戰爭而被急速推進的
重工業化運動形成的東北老工業基地再也不是紀錄片《鐵西區》
當中空蕩蕩的廠房，而是對曾經「火熱的年代」的一種銘記。只
是這種歷史的博物館化，其功能在於對某段歷史的突顯，同時也
意味這段歷史被徹底的埋葬，或者說與現實生活的一種脫節，因
為「那畢竟是過去的事情了」，也許張顯比遮蔽更能印證一種歷史
的死亡和「傳統」的斷裂。另外一種收藏或轉化這段記憶的方式
就是某些「工廠」或更準確地說是「工廠建築」被改造為受到政
府鼓勵的文化創意園區，如北京的798（前身是50年代東德援建

[54] 如被賈樟柯拍成電影的「二十四城記」的房產專案就保留了部分工廠遺跡作為社區
景觀，而《二十四城記》某種意義上為這種遺跡提供了「視覺聽覺」的資料，如同
廢棄的廠房被改造成紀念物，工人的傷痛與聲音也以「遺言」的方式保留下來，這
究竟是對過去的祭奠，還是對未來的一種詢喚呢？

中國的軍工專案 718 軍工廠）以及南京秦淮河畔的「晨光 1865」
（前身是清朝末年李鴻章於 1865 年創建的金陵機器製造局）。在
這裏，這些先鋒藝術家們成為佔據「工廠」的主人（一種 60 年代
在歐美出現的以廢棄工廠為空間元素的生活方式）[55]。「工廠」博物
館或創意園成為中國近代化的某種縮影，而曾經發揮生產功能的
工廠也被「以土地換資金」的方式郊區化。在這種空間置換中，
工廠作為一種城市景觀也被逐漸抹去，工廠的消失與人們對於現
代化都市的想像有關，在彼時的歷史中，工廠／工業是城市現代
化的標誌（以生產為主體的城市），在此時的歷史中，工廠又成為
必須或被遷出或消失的「污染源」（以消費為主體的城市），而消
費空間及消費者成為都市景觀的主體（這種空間景片的轉場在西
方 60 年代進入後工業社會就逐漸發生，曾經作為生產的工廠被移
植到亞洲四小龍、中國等資本主義全球秩序的邊陲地帶，以至於
2000 年前後中國成為「世界製造業的加工廠」）。

　　總之，2002 年以來的大眾文化書寫中，曾經在 90 年代中期
作為「傷口」的故事逐漸被突顯出來，直到這則公益廣告，1997
年下崗事件被清晰地敘述為個人／社會的創傷性事件，不在於
「傷口」是否被治癒，而在於一種日漸顯影的主流邏輯是如何收
編曾經的批判性敘述，或者說批判性敘述是如何被轉化及有效地
整合進關於這 30 年的書寫之中的，揭示、呈現「傷口」的年代
也是撫慰及治癒了「傷口」的年代。

[55] 作為現代主義／反現代主義的先鋒藝術與創意產業的聯手，某種意義上也說明一種
　　最極端的反現代主義的藝術樣式卻成為後工業社會中最為重要的產業樣態之一，這
　　究竟是資本的收編力量，還是那句「恨之深也愛之切」的愛情的至理名言呢？

第四節　無法清除的「怪味」與精神治療

　　這種撫平「傷口」的工作還可以從另一則社會故事〈一塊布竟然毀了一個家〉中看出（根據「真人真事」拍成的「百姓故事」類的電視欄目）。這期的電視欄目講述了一位中年婦女從商店中買回來一塊桌布，但桌布卻發出了怪味，無論該女士使用何種洗滌劑、消毒劑都無濟於事，只好把這塊布丟掉，可是這塊布的氣味已經傳遍了整個屋子，傢俱、被褥、衣櫃和衣櫃裏的衣服，都可以聞到這種怪味。任憑該女士如何清洗都無濟於事，並且她和丈夫的身體上也出現了異樣，只好去就醫，檢查結果發現自己可能已經中毒了，順便把那塊怪布也帶去檢測，竟從布上檢測一種丁基苯酚的化工產品的殘留物，但是沒有人知道這是什麼物質以及有沒有毒，該女士只好把家裏的所有東西，包括傢俱和衣物全部變賣，並且拆掉房頂、地板，重新裝修。本想經歷這次翻天覆地的改造可以徹底去除掉怪味，可是該女士回到家中，依然感覺聞到了怪味。等到記者來到該女士家裏（北京城裏的某個胡同的平房），發現已經家徒四壁，窗戶、房門大開，該女士哭訴著自己的「慘劇」，說自己身上穿的衣服、家裏的被褥都是親戚、鄰居給的，每天都要打開窗戶通風，即使是大冬天也不例外（她冬天就穿著很單薄的衣服，別人問她不冷嗎？她說不冷，其實這麼冷的天，能不冷嗎？他們家也不是富裕的家庭，可是她也不願意去求人）。該女士認為，都是這個塊布惹得禍，按照丈夫的說法，一塊布簡直毀了這個家。

　　「好心」的記者找來化工專家，徹底搞清楚了這塊布上殘存的化工產品是一種用在染布之前的添加劑，但沸點高一般很難揮發，即使揮發毒性也很小，更不會在空氣中擴散和傳播，可是為何該女士會如此敏感地聞到這麼強烈的怪味呢？丈夫說，這個家是妻子一手操辦起來的，為了除去怪味等於是把家都拆了，所以妻子心裏面不可能好受，不過也沒有辦法，怪味就是除不去。「精明」的記者意識到可能是該女士心理有問題，於是就找了個心理醫生來給夫婦做心理測試（記者如同機器貓叮噹一樣總能從兜裏為困境中的小老百姓拿出急需的方案）。結果發現丈夫是一個內向的、沒有魄力的男人，妻子則是一個外向的、要強的女人。心理醫生還發現了一個小細節，就是在妻子發現了布的怪味之後，去找商店理論，結果被拒絕，就讓丈夫去商店要求索賠，但丈夫沒有去，丈夫認為去了也沒有用，「虧自己咽下去」。於是妻子就執拗地一定要把氣味去除掉，為此不惜把親手建立的家庭翻個底朝天。接著，心理醫生讓妻子畫了一張畫，畫畫過程中，妻子突然哭了，她說自己就像大海中的帆船，天下著雨，很無助（心理醫生解釋說，只是讓她畫一個人乘船出海，她卻選擇畫了一艘小帆船，還遭遇了暴雨，這小船就是無助的象徵，而暴雨則是她心裏的眼淚）。這種無助的感覺可以從無法去除桌布怪味的行為中看出，但是為什麼要如此「神經質」似的堅持要去除怪味呢？最後，心理醫生「發現」「怪味」就在妻子心裏，或者說妻子如此執拗地表現是因為十幾年前（1996 年）因動脈閉塞症而被單位以病休的名義辭退（病休下崗）。因此，心理醫生指出該女士抑鬱症的根源就是那次下崗所帶來的心理創傷體驗，妻子固執

地要證明自己的能力，但又始終只能印證自己的無力、無助和失敗（連怪味都除不了）。節目最後，「細心的」記者又去訊問了化工專家如何才能去除掉這種怪味，化工專家建議說把認為有怪味的地方用酒精擦拭就可以。於是，欄目最後一個鏡頭停留到該女士用蘸了酒精的抹布來擦破舊的大衣櫃。這個可憐的中年女性在去除傢俱異味的同時，似乎也在去除心靈的「怪味」。

這是一個看了讓人很傷心，也帶有驚悚色彩的故事。一個中年婦女執著於除去家裏的異味，而最終發現怪味就在自己心中（或者說心理醫生給她解開了心中的這個結）。這是多麼荒誕，又是多麼具有寓言色彩的故事。可以說這類「大千世界，無奇不有」的社會故事成為當下許多電視臺的重要欄目，已經司空見慣，此類故事講得有頭有尾，有原因有結局，很圓滿，也很現實主義。最終異味被合理地去除掉（在記者、科學家、心理醫生的「多管齊下」之下），該女士回到了「正常」的生活之中，彷彿什麼事情都沒有發生過。這種了悟自己病因、找到傷口的過程，同時也是撫平傷口、獲得治癒的過程。與上面提到的公益廣告相似的是，兩個文本都選擇了 90 年代中期所遭遇的社會創傷事件「下崗」。我感興趣的不是問題被解決，而是這種十幾年之後才提出的解決方案使得曾經的傷口「大白於天下」，或者說，並非說下崗本身有問題，而是下崗以傷口的形成張顯出來，這種張顯本身發揮著撫慰的功能。正如十幾年前下崗成為社會熱點話題的時候，下崗往往不被正面講述，下崗的故事被講述為成功再就業的故事，也很少有這樣對下崗所造成的精神疾患（既是社會的疾患，也是個人的疾患）的呈現，而現在卻可以如此精緻和順暢地

把這樣一個身體的、家庭的、具體的困境，投射到或還原為下崗所帶來的精神創傷以上。也就是說現在之所以可以把過去的傷疤、傷口暴露出來，是因為我們已經找到了癒合的方式，或者說工人下崗的問題在和諧社會和大國崛起的背景下已經被成功消化了。在這裏，有效的意識形態運作不在於拼命地遮蔽或掩飾傷口，而是坦誠地暴露傷口、創傷，甚至是讓這些化工專家、心理醫生等來幫助人們找到異味或精神的傷疤，然後告訴人們該如何來撫平傷疤。當然，在這種治療或者自我治療的過程中，傷口總是舊傷口，傷疤也是舊傷疤。而更重要的是，至於為什麼會有傷口就沒必要追究了（這類故事的精緻和無懈可擊在於，反正布也是你自己買的，下崗也是因為自己身體有病，社會是沒有問題的，有問題的總是你自己，所謂「點背不能怨社會，命苦不能怨政府」），萬一要追究（就像我這樣學了點文化研究的不安分的觀眾）也沒有關係，因為那是十幾年前的事了，現在的社會、現代的時代已經可以成功克服那是的傷痕了，這是不是因為現在的「醫術高明」、「科技」又進步了呢？不過，社會確實在進步，要不怎麼這麼有信心和有能力來治癒歷史的傷疤呢？

第五節　主流意識形態霸權的確立

無論是把七八十年代的斷裂重新彌合，還是把 1997 年的社會傷口暴露出來，都使得建國 60 周年的敘述變得更加順暢和有效，這樣兩種整合歷史記憶的方式，既可以連接前 30 年與後 30 年的歷史，又可以把 90 年代中期產生的改革共識的破裂重新整

合起來，這種整合性力量既吸收了新左派關於 50-70 年代的歷史
作為一種現代化的歷史（在這個意義上，新左派並不左）以及關
於改革開放的實踐曾經給昔日作為社會主體的工人階級造成了巨
大的傷害，又認同於「自由派」關於 50-70 年代作為一種知識份
子迫害史的敘述和市場化過程中官方壟斷資源給底層民眾帶來的
剝奪和傷害，只是這些「舊」傷害已經在科學發展觀、和諧社
會、以人為本的敘述中獲得正面而積極的回應。在這個意義上，
彌合斷裂和暴露傷口都成為當下主流意識形態獲得霸權的兩種重
要策略，也就是說霸權的確立在於能夠成功地回應各種質疑和批
判性的聲音。下面我再以 2007 年出現的一部被稱為工人版的《激
情燃燒的歲月》的電視劇《大工匠》來呈現這種意識形態霸權的
建構過程。

　　在 2007 年的電視劇舞臺上，出現了一部並非那麼顯眼，但
又獲得熱播的劇目《大工匠》[56]，這部被認為是十年來首部工人題
材的電視劇 [57]（相對於上次與工人或者說國企有關的媒體熱點集中
在 90 年代中期呈現國企改革困境的電視劇如《大雪無痕》、《車間

[56] 《大工匠》，片長：28 集，導演：陳國星，編劇：高滿堂，主要演員：孫紅雷、陳
小藝、劉佩琦，出品方：北京鑫寶源影視投資有限公司、杭州南廣影視製作有限公
司、北京華錄百納影視有限公司。

[57] 「以工人為題材」這種說法本身，呈現了一種對電視劇的特殊分類方式，按照「題
材」來劃分類別本身是 50-70 年代文藝生產的組織方法，比如把文學創作（生產）
分為工業（工人）題材、農業題材、軍隊題材、歷史題材等等，使用政治身份（工
人、農民、軍人）或經濟部門（工業、農業）來作為文學生產的不同類別，這本身
是內容（劇本）決定論的體現，這種命名方式依然成為官方區分主旋律創作的方
法，有時候也成為指認不同電視劇的方式，但對於電視劇來說，更為常用的類型劃
分方法，是偵探片、言情片、戰爭片等，把《大工匠》指認為工人題材本身是為了
凸現該劇的工人主體，以及「工人」這個身份在 50-70 年代的記憶。

主任》等）。從 2007 年春節前後分別在吉林、遼寧、黑龍江等東北地區的省衛視台首播以來，截至十月份，已經在諸如天津、山東、北京、上海等十幾個省市衛視依次播映[58]，並一路獲得高收視率[59]。而且《大工匠》還獲得第十屆「精神文明建設『五個一精品工程』入選作品獎」，成為與《狼毒花》、《山菊花》、《鐵道游擊隊》、《士兵突擊》等抗戰題材、紅色經典或軍人題材相並列的電視劇。所不同的是，相對這些熱門電視劇，《大工匠》還沒有形成一個工人題材熱，儘管《大工匠》的編劇又創作了以國企女工為主角的電視劇《漂亮的事》（2007 年 6 月已經在瀋陽拍攝）[60]。在這

[58] 具體首播播出順序和時間如下：吉林（1 月）、遼寧（2 月）、天津（2 月 23 日）、黑龍江（3 月）、山東（3 月）、江蘇（3 月）、雲南（4 月）、上海（4 月 6 日）、北京（4 月 28 日）、四川（5 月 16 日）、浙江（6 月）、廣州（6 月 22 日）、河南（8 月）、福建（9 月）、湖北（9 月 30 日）等衛視。

[59] 比如在吉林衛視，以 8.33% 的收視率打破吉林電視臺 49 個頻道黃金檔電視劇的最高收視，在天津衛視取得 9% 的收視率，北京電視臺儘管在五一黃金週期間播出，也獲得了 6.8% 的收視率，有些電視臺已經進入二輪播映，這種在各省市有線台逐步聯播的方式成為很多熱門電視劇基本的營銷方式，與此前先謀求在中央台首播後在地方台播映的方式不同，當然，這也就決定了電視劇的最大市場邊界就是有線電視網所能覆蓋的範圍（據統計，2006 年上半年，中國有線電視用戶為 1.3 億，占整個電視用戶的 30%，2000 年覆蓋人數為 3.3 億）。

[60] 與《大工匠》形成參照的是，同時期還播出了另外一部工人題材的電視劇《愛情二十年》（2007 年 4 月份首播於中央八台晚八點的黃金時間）卻me泥沉大海，反響平平，儘管這部電視劇在中央級電視臺播出（當然，該劇的出品方之一也是中央電視臺文藝中心影視部），從這裏可以更進一步印證，中央（台）與地方（台）的中心與邊緣的空間關係在省市衛星頻道的「共用同一個市場」的格局之下被相對削弱（中央電視臺和各個地方電視臺如國有企業一樣，進行了現代企業制度的改制，而有線電視和衛星電視則打破了原來省市電視臺的播放局限在省市的行政疆界內部，通過有線網路與中央電視臺共用同一個有線電視的市場，但是，還沒有形成能夠與中央電視臺相抗衡的跨省市的傳媒集團，這在很大程度上與中央電視臺在計劃經濟體制下所佔據的行政資源優勢有關，而中國衛星電視的區域化發展已經成為行業內部的討論話題）。這樣兩部同題材電視劇之所以會出現不同的市場效果，除了《大工匠》的製作班底（編劇、導演和演員）要強過《愛情二十年》之外，很重要的原

個意義上，與其要把《大工匠》放置在「工人題材」這一很少受到電視劇市場青睞的脈絡中，不如作為「激情燃燒的歲月」系列中最新的一部，因為《大工匠》與《激情燃燒的歲月》在歷史時段上基本吻合，給觀眾帶來的也是「那個時代」的故事，這個被稱為紅色年代、特殊年代的故事。《大工匠》的片頭段落使用黑白交錯的靜態畫面或者說圖片來營造一種老照片的感覺，片尾曲也使用了 50 年代廣為流傳的藏族民歌〈金瓶似的小山〉（這次由黑鴨子演唱組全新演唱），有觀眾在網上留言，一聽到〈金瓶似的小山〉那熟悉的旋律響起，就「好像又回到了那個難忘的紅色年代」[61]。所以，很多觀眾把《大工匠》看成是工人版的《激情燃燒的歲月》，儘管故事的主角由「鋼鐵長城」換成了「工人老大哥」[62]。

《大工匠》的歷史跨度很大，從 50 年代中期一直到 21 世紀之初。從劇情中可以感受到某種或緩慢或跳躍的歷史變遷，從 1956 年到文革十五集、從文革到 1971 年五集、80 年代以來的歷史只有八集（從 1971 年林彪事件直接跳到 1983 年春節晚會播出，從 1983 年企業承包跳到 90 年代初期股市建立，再到 90 年

因在於《愛情二十年》偏重於青春偶像劇的敘述策略很難突現《大工匠》所營造的一種關於工人（工人階級）的「火熱年代」的懷舊。

[61] 〈讓中國工人「激情燃燒」〉，http://www.zjol.com.cn/05culture/system/2007/05/22/008449083.shtml

[62] 在這裏，曾經作為社會主體的「工農兵」之工人、軍人都有成為紅色懷舊對象的可能，而農民的敘述並沒有成為紅色懷舊的一部分，關於農民的講述似乎更容易成為當下農村政策的圖解，這也與農民在 50-70 年代歷史中的尷尬位置有關，一方面農民是革命的主體，另一方面農民／農業又是工業化的犧牲者和被剝奪者，而 50-70 年代的人民公社的歷史又被作為負面實踐，因此，關於農村題材的電視劇幾乎都是官方行為，市場很少光顧這類題材，這在很大程度上與農民並非電視劇的預期觀眾有關，儘管電視幾乎是唯一進入農村的「大眾」媒介。

代中期工人下崗、建立開發區和確立現代企業制度等，直到 21 世紀「和諧社區」出現）。這二十多年的歷史並沒有過於清晰的歷史變遷標誌，一句話，借用劇中的比喻，國企改革經過十幾年漫長「陣痛」產下了「巨嬰」，北方特鋼廠變成了藍天鋼鐵總公司，實現了自動化改造。這樣一種結構安排把只有 28 集的電視劇截然分成了兩半，前一半是以蕭長功、楊本堂為代表的產業工人的光榮與豪情（體現在 1958 年參加全國冶金系統大比武和 60 年代初期饑餓中參加國家的軍工專案 01 工程），後一半則是從蕭長功 80 年代初期退休以來一家人所經歷的持續衰落的過程（其實，這種「家庭災難」從三年自然災害時期蕭長功的老婆和妹妹的私生女死去以及大兒媳婦在文革中喪生已經開始）。當然，貫穿情節始終的是楊本堂和蕭長功的妹妹蕭玉芳長達 50 年的愛情。如果說蕭長功作為昔日被毛主席接見過的勞動模範，在 50 年代不僅擁有各種獎狀，而且以八級工匠的身份居住在 200 多平方米的兩層洋樓裏，那麼 80 年代退休之後，伴隨著企業改革帶來的是兒子們的下崗（以及由於蕭長功的忠誠或者說誠實葬送了二兒子從軍的前程而帶來的兒子德虎的瘋癲），晚年的蕭長功所經歷的是一次內疚和贖罪的過程，電視劇強化了這種工人階級的「兩重天」的歷史境遇。

這樣一種書寫方式也使用了上面提到的彌合斷裂和暴露傷口的敘述策略。對於這些共和國的「大工匠」來說，這半個世紀的歷史顯得並不連續，而被截然分成了兩半，一邊是 50 年代作為工人階級的輝煌時代，一邊是八九十年代以來工人階級所遭遇的持續的衰落過程。也就是說，既呈現了 50-70 年代工人階級作為國

家主人的歷史及社會位置，又呈現了 90 年代工人階級所遭遇的傷害。從「大工匠」這個稱呼上也可以看出，「工匠」本來的意思是指小手工業者，在某種程度上，工匠恰恰是與工人相對立的辭彙（比如在敘述工業發展史的時候，工人的出現取代的恰恰是工匠，儘管「大工匠」是工廠當中對於高級技術工人的俗稱[63]），取自「工匠」這個辭彙本身所包含的「能工巧匠」的意思。在這裏，編劇使用「大工匠」來具體指稱「八級工人」。這種命名來自於 1956 年之後才在工廠實行的八級工資制，「八級工」是工廠中收入最高的級別[64]。無論是為人正直的蕭長功，還是有點「另類」的楊本堂，他們所共用的是技術上的一流，不同的是，前者是勞動模範（政治資本），後者只是「大工匠」。這種對技術的強調，在某種程度上，削弱了「工人」的政治（作為「階級」）和經濟含義（機械化大生產）。從另一個側面來說，「技術」作為評價標準本身依然是改革開放初期清算「文革」的方式之一，作為改革開放初期的工廠改革中，最先被分流的工人恰恰是「以工代幹」的沒有技術的工人（如鄧剛 1983 年的改革小說《陣痛》中所描述文革中被借調的從事政治宣傳的工人首先被分流）。有趣的是，對於工人階級光輝歷史的懷舊，正如「大工匠」的命名一樣，是一種從生產技能的角度來指認這些工人階級的身份，而不是政治或階級身份。更為重要的是，電視劇中把 60 年代一直到 70 年代中後

[63] 據瞭解，在建國前的日本工廠當中，就已經有這個稱呼，在 80 年代初期的改革文學中也有鄧剛發表的《八級工匠》的中篇小說。

[64] 1956 年出臺的〈國營企業、事業和機關工資等級制度〉，即八級工資制，賦予了政府統一掌管城市職工工資標準、統一組織城市職工工資調配的權力。這種工資制度，在文革當中並沒有被廢除，而成為爭論「資產階級法權」的焦點。

期文革終結的歷史敘述為一種革命破壞生產、只搞政治運動的歷史，從而使得 50-70 年代關於生產與革命的內在衝突的合法性就消解了，恰如那句著名的口號「抓革命，促生產」，革命並非與生產截然對立的選擇，而是一種對以大工業生產為基礎的現代化的批判[65]，顯然這種以工人階級／生產為主線的 50-70 年代敘述是一種去革命的敘述（包括新左派把 50-70 年代敘述為建立基本的工業化、現代化體系的時代，也是對那個時代革命／政治邏輯的某種遮蔽，否則作為冷戰意識形態的社會主義／資本主義就失去了真實的歷史含義）。這種以生產為中心建立的敘述可以非常有效地穿越 50-70 年代與新時期之間的斷裂，把新時期也被描述為一種撥亂反正，一種恢復生產、恢復秩序的年代，這種敘述基本上與「若干歷史問題的決議」[66] 對十七年和文革的定論相吻合的。

80 年代以來，這些大工匠所經歷的是企業改革、轉軌和子女下崗的過程，《大工匠》的後半部分主要講述了這種「工人階級失去歷史主體位置」[67] 的故事。楊本堂的養子楊明亮（中央黨校培訓

[65] 蔡翔在《「技術革新」和工人階級的主體性敘事》（上海人民出版社：上海，2009年 3 月）中指出 50-70 年代的基本矛盾在一種現代中國和革命中國的內在衝突，呈現在工人階級的敘述中就是生產技術與作為革命主體之間的裂隙，這種裂隙尤其體現在 50-70 年代的工人或工廠小說中對於技術的複雜態度，一方面工人的技術能力是現代化的基礎，但這種對技術革新的崇拜又是資產階級意識形態形態，因此政治覺悟與專業技術是並重的，工人階級不僅僅是技術工人，更是一種政治、倫理意義上的「主人」，「國家有關工業化的現代性訴求，始終控制著這一時期的政治也包括文學的想像活動。在這一現代性的控制中，必然要求『工人』成為一個合格的現代的『勞動力』，因此『弱者的反抗』勢必要轉化為某種建設性的『工匠』精神——即一種現代的工作倫理的重新確立」（第 174 頁）。

[66] 《中國共產黨中央委員會關於建國以來黨的若干歷史問題的決議》，人民出版社：北京，2009 年 1 月。

[67] 參見汪暉：〈改制與工人階級的歷史命運〉，選自《去政治化的政治：短 20 世紀的

回來的大學生，知識與黨性的雙重保證）作為企業改革的廠長[68]，雖然楊明亮所使用的打破大鍋飯、實行按勞分配、獎金制等「改革文學」式的話語獲得了年輕工人的歡迎，但始終有以蕭長功為代表的老工人的質疑和喧鬧，這種對立在情節劇當中轉換為了一種「代溝」或者說兩代人的衝突。這種改革用一種市場的邏輯使「國營」企業從一個社會單位轉變為僅僅承擔經濟功能的「國有」公司，劇情以某種時空錯亂的方式幾乎直線式地使「北方特鋼廠」蛻變為「藍天鋼鐵總公司」。在這份被楊明亮比喻為「女人生孩子」的「陣痛」式改革中，蕭長功等老工人所感受到的是「家」的失落，作為一種福利安排使所有工人生老病死有依靠的「大鍋飯」，使工人與工廠之間存在一種家的情感。在依靠勞模、獎章的管理制度下，勞動者的主體位置獲得了另一種非市場的、非金錢的尊重。也正是在這個意義上，工廠並非一個具有商業功能的公司，而是一個家，所以當保衛科長老包退休後看到自己幾十年關於工廠的所有記錄都被扔到了垃圾堆裏，這導致了他的出走和精神錯亂（在黃建新 2005 年導演的《求求你，表揚我》中也出現了一位在50-70年代受過各種獎章的工人父親被遺忘的故事）。

　　90 年代中期引起社會廣泛關注的問題是國有企業改革進入攻堅階段導致了大量工人下崗（這與國家實行的「抓大放小」的政策有關，也就是說重點發展占全部國有工業總利稅 80% 的九大支

終結與 90 年代》。

[68]　80 年代初期與工人有關的敘述是「改革文學」，如蔣子龍的《喬廠長上任記》等，這些作品一方面「揭露、思考『文革』的對現代化（尤其是人的現代化）的阻滯和壓抑」，另一方面呼喚和表現銳意進取的改革。

柱行業，放棄那些效益差的中小國有企業，而大部分國有工人恰恰工作在這些中小企業中[69]），於是出現了一批以《分享艱難》、《車間主任》等為代表的反應國企改革的作品，被稱為「現實主義衝擊波」。由於作品的主角集中到了國企廠長或中層幹部，以實現一種「分享艱難」的意識形態敘述[70]，所以工人並非故事的主角，或者說下崗工人的故事往往整合到「從頭再來」的自主創業的敘述當中。這種敘述模式也被《大工匠》借重，如蕭長功的大兒子德龍下崗後成為街頭擦鞋「匠」，依然獲得了父親的首肯「沒給咱工人階級丟人」，在這裏，「工匠」似乎又恢復了手工匠師的本意，而失去了作為大工業生產所形塑的「工人」身份。

具有症候意味的是，在《大工匠》的結尾處，作為故事主角的曾經的八級大工匠蕭長功和楊本堂師兄弟在參觀完停泊在某港口的中國自主研製的退役潛水艇後，才知道他們鍛的特鋼用在了屢建戰功的潛水艇上，不禁發出「這輩子咱光榮啊」的慨歎，隨後他們爬上潛水艇頂部，先是坐著，然後躺下，畫面音傳出：「當以往的一切都成為過眼雲煙，榮辱都成為歷史的時候，這對並肩走過了一生的師兄弟，又要喝酒了，他們會紀念他們所創造的功勳，紀念

[69] 在喬均的《國有企業改革研究》中通過對比 1978 年到 1996 年國有企業的虧損狀況，制出「國有企業虧損明顯地分為兩個階段，即 1978-1988 年，1989 年 -1996 年。第一階段國有企業虧損額小，虧損率低。第二階段國有企業虧損額增大，虧損率也增高。……國有企業虧損額及虧損率比改革前 10 年平均遞增了 9 倍左右。可見，承包制和現代企業制度改革並未扭轉國企虧損的局面，也未能有效地增強國有企業的經營活力」，第 33-34 頁。

[70] 戴錦華在〈隱形書寫〉一文中評價這些作品「是分享或不如說轉嫁國家、政府的艱難。在一個『市場經濟』、『公平競爭』、『角逐成功』、『實現自我』作為主旋律的時代，對社會主義時期的『自我犧牲』精神的再度倡導，被用以認可和加固一個階級分化的現實」，選自《隱形書寫——90年代中國文化研究》，第274-283頁。

他們為國家帶來的財富，紀念他們所屬於的那個時代，甚至紀念他們的衰老」，與這種悼詞式的語言相配合的是逐漸上揚的攝影機俯拍他們斜躺在潛水艇的頂部仰天大笑。在這個長長的鏡頭裏（「再見禮」），與其說呈現了一座凝聚他們歷史功績的豐碑，不如說更像一座塵封歷史記憶的墓碑，他們作為墓碑的「主人」非常恰當地「躺」在了應該屬於自己的位置上（一艘退役的供參觀流覽的軍艦博物館上），或者說這是一座他們親自為自己鍛造的「墓穴」，正如他們的「光榮退休」的照片樹立在車間的光榮榜上成為工廠招商引資的「無形資產」或者說遺產。有趣的是，《大工匠》劇組經過一些波折，選定在北京的一家鋼廠拍攝，作為劇中的藍天鋼鐵總公司最終通過引進國外現代化的流水線而結束了「陣痛」，但是，作為戲外的拍攝場地不久就要破產了，拍攝用的車間也被拆除[71]。可以說，這個「故事」之外的故事遠沒有一個完滿的結局。

晚年的蕭長功唯一哀歎的事實是「咱老蕭家沒有一個工人了……這國家以後怎麼辦啊？不用工人了嗎？」這種對於曾經作為國家主人翁的工人階級再也無法擁有「那個美好的時代」的慨歎，與這部電視劇所播放的建設「和諧社會」的時代似乎有著某種不協調，但或許就是這種已然「大國崛起」的心態更可以容納這份對於往昔的追憶。

[71] 《大工匠》主要在大連拍攝外景，內景則在北京一家鋼廠拍攝。原來劇組選定大連的一家鋼廠，由於廠方認為拍戲影響生產，允許劇組在廠區拍三天，還不能進入車間，而且要付一百萬的生產補償費，投資方只好在北京找到一個企業，不過，電視劇拍完後，因為工廠破產，那個車間就被拆除了。參見《高滿堂：為工人寫一部好戲》（大眾日報，2007 年 3 月 10 日）和《〈大工匠〉熱播觀眾想瞭解好戲是怎樣煉成的》（http://ent.sina.com.cn/v/m/2007-03-12/08001474823.html）

第六節　批判知識份子的位置

　　從這些紛雜繁複的大眾文化文本中可以看出新世紀以來，一種更為有力和有效的意識形態整合或霸權確立的過程，對於 50-70 年代與新時期之間的斷裂曾經是 80 年代論述改革開放合法性的社會共識，「新啟蒙主義」對於左翼文化的清算與官方對於文革意識形態的否定是高度吻合的。而 90 年代中期浮現出來的新左派與自由派之爭，這種七八十年代之間的斷裂性依然是雙方的共識，只是新左派把 50-70 年代的實踐論述為一種現代化的另類嘗試或反現代的現代性以反思 80 年代以來建立在發展主義基礎上的現代化路徑。不過，伴隨著新一屆領導人的上臺，這些在 90 年代中期扮演批判性角色的論述，如「新左派」對市場原教旨主義所帶來的貧富分化、環境危機的批評以及「自由派」對於官商勾結、特權階層的批評，都被吸納為一種主流論述，如科學發展觀（包括可持續發展、以人為本、依法治國、執政為民、立黨為公、建設環境友好型社會、建立資源節約型社會等）、和諧社會、和平崛起等。正如在這些新革命歷史劇中，既可以看到革命年代的自豪感、強烈的國家認同（比新左派出現更早的大眾文化事件是 90 年代初期的「毛澤東熱」已經說明一種對於革命年代的懷舊情緒開始湧動），又可以看到 80 年代以來清算左翼文化的主要方式即知識份子「受難史」也成為電視劇中最為重要的段落（90 年代末在大眾文化中已經出現了這種以反右書籍為暢銷書的歷史書寫方

式[72]），也就是說，這些左與右的批判性敘述由「怪味」變成了一種可以指認的化學物質或心理疾病，這塊充滿了怪味的布也變成了一塊整潔的主流意識形態表述，或者說，正因為成功地回應了這些批判性論述，其意識形態的霸權性才得以建立。

從這種彌合前 30 年和後 30 年的斷裂以及自信地暴露 90 年代中期的社會「傷口」可以看出，幫助這些認為世界存在著怪味的知識份子找出「病根」的「醫生」是記者、化工專家和心理學家（也許可以對應著人文、科學、精神學三個學科及專家）。這些參與社會的「有機知識份子」不僅找到了「怪味布」的科學原因，還找到了該女士內心的怪味，並且把這種「醫治」過程通過電視媒體「宣告天下」，可謂環環相扣，共同「製造」或講述了一個精彩而完滿的故事。這種對於肉體、身體、敘述的規訓和控制被以專家和客觀的名義來呈現，這位發現了怪味的女士最終被專家「宣佈」或劃定為病人，從而使得怪味得到控制和解決。可是這位女士真得能被治癒嗎？在我看來，被怪味困擾的女士也可以解讀為一種批判知識份子的位置[73]，她們是認為世界有一種異樣味道的人們，她們是覺得房間裏有某種東西不對頭的人們。如同這位女士一樣，批判性知識份子不斷地在房間裏嗅出、找到、

[72] 參見賀桂梅：〈世紀末的自我救贖之路——對 1998 年與「反右」相關書籍的文化分析〉，載《書寫文化英雄——世紀之交的文化研究》，江蘇人民出版社：南京，2000 年 10 月。

[73] 如同娜拉一樣，知識份子的理想鏡像為什麼總要帶上女性的假面呢？是中國傳統中「香草」、「美人」的自許？是男性文化與批判知識份子的位置存在著天然的衝突，還是乏味的男性文化只能提供出刻板的個人主義英雄或萎縮的守財奴等定型化類型呢？儘管女性在女性主義的理論中才是定型化的群體，但如同福柯所分析的歇斯底里的女人也被作為現代社會的症候所在。

發現、命名這種味道，但與給這個婦女指出了味道是什麼的科學家和精神分析師不同，如果說科學家、精神分析師、記者是以專家的身份來治癒這種味道，使這種味道固定化、符號化，以降服和馴服這種味道，也是消除危險、彌合意識形態的有效方式，那麼批判知識份子恰好是尋找味道，使味道不被逮住，或者希望味道不被逮住。於是，味道變成了一個修辭，一個能指，一個抓住了又滑脫開去的東西。此時，我想到了兩個人，一個人曾經說過「打掃乾淨屋子再請客」，正如打碎了一個舊世界，建立了一個新世界，可是新屋子裏依然有怪味，怎麼辦呢？這個人就把自己親手建好的房子再重新拆掉，結果怪味並沒有被「真正」去除，但是在舊有的地基中翻建成富麗堂皇的大高樓就能去除怪味嗎？還有一個人把自己家的屋子重新裝修過，發現還有怪味，就去拆鄰居家的房子，不過，在第二間房子還沒有拆完之前就被鄰居們聯手殺死了（鄰居們把這個人當成了怪味自身，認為除掉了他就可以使得怪味消失），只是怪味依然存在，但沒有人敢拆房子了，更沒有人敢拆別人家的房子了。在這個意義上，發現世界有怪味的人變成這個世界最大的「怪味」，但是除掉這些發現怪人的人們，怪味就能夠消失嗎？

　　怪味在哪裡呢？

　　怪味是剛剛發生的礦難，礦井是我們這個時代洗也洗不淨的布；

　　怪味是三聚氰胺，牛奶是那塊被傳染的布；

　　怪味是恐怖主義，阿富汗、伊拉克是那塊洗不淨的布；

怪味是金融家內心的貪婪、邪惡，華爾街的證券公司和銀行是那塊洗不乾淨的布；

怪味到底是什麼？

怪味是人們內心深處不安的心靈，這個世界是我們這個時代洗也洗不乾淨的布。

墓碑與記憶：

革命歷史故事的償還與重建

第一節　主旋律敘述的內在裂隙

　　2009 年是中華人民共和國成立 60 周年的紀念日，與 2008 年作為改革開放 30 周年的紀念日不同，這涉及到如何敘述共和國 60 周年的歷史，尤其前 30 年與後 30 年關係的問題，或者說如何把改革開放前與改革開放的歷史「耦合」在一起，是主流意識形態能否獲得文化領導權並修復裂隙的重要議題。80 年代初期，通過把 50-70 年代及其革命歷史敘述為傷痕、負面的方式來為改革開放確立合法性，以斷裂的形式宣告新時期的開始。儘管這種思想解放、走向世界的敘述依然需要使用「撥亂反正」的修辭來把七八十年代之交的歷史論述為對 60 年代調整時期政策的一種回歸，使得新時期的歷史與 50-70 年代保持著某種延續和繼承，但是，七八十年代的斷裂及其 50-70 年代革命歷史的異質性一直是 80 年代反思左翼敘述的主部。80 年代在新啟蒙主義及「告別革

命」的意識形態實踐中把中國近代史及其革命史敘述為一種不斷遭遇挫折的悲情敘述，以完成一種對現代化式的拯救的認同。

　　與此同時，也造成 80 年代以來的主流敘述存在著內在的矛盾和裂隙，即革命歷史故事所負載的左翼政治實踐與以經濟建設為中心的現代化敘述成為相互衝突的表述，這就形成了 80 年代以來文化思想爭論經常陷入以國家、官方、政黨政治為一方和以市場、資本、民間、個人（藝術家）、民主、自由等為另一方的內在分歧。這些在不同語境中運行的二項對立式與其說是針鋒相對的雙方，不如說更是互為鏡像的自我，或者說是雙重官方／主流敘述的自我分裂和內在衝突。這種裂隙造成革命歷史故事只能以「主旋律」的方式被講述（50-70 年代並沒有「主旋律」這一命名），而主旋律在 80 年代末期出現之初就面臨著無法獲得市場的困境，這種困境在八九十年代之交變得更為嚴重，儘管主流敘述在 90 年代經歷了種種嘗試，但在市場上鮮有成功的範例。這種革命歷史故事的「官方說法」與改革時代的市場意識的「隱形書寫」之間的裂隙始終無法獲得有效的縫合，這也使得對中國現實的指認經常陷入彼此矛盾而又具有充分合法性的狀態。

　　比如 90 年代中期新啟蒙主義／現代化的「改革共識」的破裂，知識及思想界出現了分化，對於中國社會的理解和判斷也形成了截然相反的論述，一方認為現實的困境在於市場化所帶來的弊端（從人文精神喪失到下崗、三農等社會問題），而另一方面則把這些弊端歸結為舊有的管理體制的慣性及其滯後性所導致的。這些相互矛盾的闡釋在 90 年代逐漸成為主流意識形態載體的大眾文化的表像中也呈現為彼此並置又衝突的場景。具體來

說，90 年代初期伴隨著商品化的推進而出現了以毛澤東熱為代表的紅色懷舊潮流，經過 90 年代中期以反映國企改革的「現實主義衝擊波」，一直到新世紀之初《切・格瓦拉》小劇場話劇的火爆。另外的場景則是與紅色懷舊相伴隨的諸多政治揭秘故事以及 90 年代中期反右書籍的暢銷，一直到新世紀初期《往事並不如煙》的流行。這種紅色歷史的懷舊與紅色血污的呈現彼此並置在 90 年代的意識形態風景之中，無疑呈現了主流意識形態自身的分裂，或者說主流意識形態兼或借重不同的自我也來實現有效的運行，正如反右書籍的出現不期然地回應與遮蔽著「現實主義衝擊波」所帶來的某種「現實」的指向及批評。

第二節　革命歷史及近代史敘述的重建

這種意識形態並置與矛盾的現象在新世紀以來出現了新的變化，彼此衝突而又共存的意識形態呈現為一種合流的狀態。2002 年《激情燃燒的歲月》所帶動的革命歷史劇與世紀之交即火爆螢屏的康乾、盛唐、秦皇、漢武的歷史劇交相呼應，並最終取代後者而成為至今熱播螢屏的主要劇種。諸如《歷史的天空》（2004 年）、《亮劍》（2005 年）、《狼毒花》（2007 年）、《我是太陽》（2008 年）、《光榮歲月》（2008 年）、《人間正道是滄桑》（2009 年）、《我的兄弟是順溜》（2009 年）等革命歷史劇使得革命歷史故事獲得了重新講述，儘管這些文本在多重意義上把革命歷史改寫為去革命、去政治的歷史，並使用傳奇性（草莽英雄的故事）、愛情故事（革命的動力變成了愛情）以及國族敘述（借用

抗戰敘述來整合國共意識形態的內在衝突）來消解這段歷史的政治色彩。但是，與 80 年代中後期出現的新歷史小說對革命及近代史的去革命化改寫（用民間及日常倫理以及亙古不變的鄉村與歷史來對抗和拒絕那種革命到來所造成的歷史斷裂）以及 90 年代中後期出現在 21 世紀之初曾一度流行的紅色經典改編（通過對原有紅色經典文本中添加或者說發掘商業元素如感情戲來顛覆或削弱革命故事，使「紅色經典」變成「粉色經典」和「桃色經典」）不同，這些新革命歷史劇的意義在於提供了一種有效地講述革命歷史故事的方式，使得 50-70 年代的歷史及其廣義的革命歷史獲得了正面講述的可能。其基本策略在於既把 50-70 年代書寫為一個理想主義的、充滿懷舊感的「激情燃燒的歲月」，又把 50-70 年代反右以來的政治運動呈現為一種家庭的悲劇或某些人的鬧劇，儘管後者某種程度上還帶有些許禁忌（如《亮劍》小說版敘述了 50-70 年代歷史，而電視劇版則終止於 50 年代中期），但並不回避革命歷史中的血污與傷害。

與此相伴隨的是 2003 年逐漸浮現出來的和平（大國）崛起及「復興之路」的宏大敘述不時成為國內外媒體的焦點，早在 2007 年金融危機爆發之前，「中國崛起」、「北京共識」就成為海外學者討論的話題，在中國學界內部也出現關於「中國經驗」、「中國模式」的討論[1]。暫且不討論這種海內外學術界的互動與主

[1] 「北京共識」、「中國模式」、「中國崛起」基本上 2004 年前後由海外中國觀察家提出，隨後引起國內學者越來越強有力的呼應，尤其是伴隨著 2008 年北京成功舉辦奧運會，關於有沒有「中國模式」的討論也漸入佳境，儘管有著截然相反的判斷（中國擁有獨特的發展之路或中國走得是蹩腳的西化之路），但是中國經濟無疑正在改寫著全球政治經濟版圖。參考黃平、崔之元主編《中國與全球化：華盛頓

流意識形態建構之間的複雜勾連[2]。《大國崛起》（2006 年播出）和《復興之路》（2008 年播出）被作為姊妹篇先後採用 80 年代特有的電視政論片的形式，由中央電視臺製作完成。《大國崛起》不僅把 15 世紀以來的資本主義全球化的歷史解讀為一種以民族國家為基本單位的「大國的崛起與衰落」的歷史，而且在後冷戰的背景中重新把蘇聯還原為「俄羅斯」放置到西方列強的脈絡中。專題片重點敘述這些曾經在西方稱霸的國家是如何走向強盛並逐鹿世界的歷史，使得當下正在走向「和平崛起」的中國這一昔日的帝國也披著民族國家的外衣如同現代歷史上不斷更迭的大國一樣面臨著諸多歷史的機遇與挑戰。在這份充滿了啟示錄色彩的大國興衰史中，民族國家這一伴隨著現代資本主義世界體系而發明的政治形式成為歷史敘述的主體，伴隨著大國興起而產生的內部掠奪和海外殖民的殘酷與血污則被大大消弱。至此自新時期以來不斷強化並被大眾文化所分享的關於世界史的想像終於從亞非拉、第三世界的視野完全轉向了第一世界、發達國家的強國史，

共識還是北京共識》（社會科學文獻出版社：北京，2005 年）、黃平、崔之元等主編：《中國模式與「北京共識」：超越「華盛頓共識」》（社會科學文獻出版社：北京，2006 年）、潘維主編：《中國模式：解讀人民共和國的 60 年》（中央編譯出版社：北京，2009 年）、鄭永年：《中國模式經驗與困局》（浙江人民出版社：杭州，2010 年）等。

[2] 中國究竟有沒有特殊的「中國模式」、「中國經驗」還存在爭議，有趣的是，一種對中國歷史及現實的批判性分析往往很快被挪用或吸納為主流敘述。正如反思歐洲中心主義歷史觀的作品德國學者貢德 • 弗蘭克的《白銀資本——重視經濟全球化中的東方》、美國學者彭慕蘭的《大分流——歐洲、中國及現代世界經濟的發展》、義大利世界體系學者喬萬尼 • 阿里吉的《亞當 • 斯密在北京》等，某種程度上也可以支撐中國走向「復興之路」的表述，或者說，即使在歐洲進入現代時期，中國已然佔據世界經濟的中心位置，僅僅在 1840 年以來遭遇短暫的挫折，如今即將恢復到舊日的榮光。

不再是西方近代資本主義歷史「每一個毛孔中都滴著血」，而是
西方列強興盛的榮光與失敗的悲情。

　　這些大國基本上與侵略中國的八國聯軍和當下的富國俱樂
部 G8 集團相吻合[3]，也就是說，大國的衰落只是相對位置的轉
移。自近代資本主義全球秩序形成之後，這些大國始終處在發達
國家的行列。這與 80 年代中後期曾經產生轟動效應的電視政論
片《河殤》形成了有趣的呼應。與《河殤》相似的是，《大國崛
起》、《復興之路》繼承了 80 年代關於近代資本主義就是「走向
現代」、「進入海洋」、「擁抱蔚藍色文明」的歷史敘述。但與之不
同的是，這種對海洋文明的再度肯定卻實現了與 80 年代完全相
反的意識形態效果。《河殤》在呼喚蔚藍色文明的同時對中國上
下五千年至近現代及當代的歷史進行了徹底的自我否定，因為相
比具有開放、勇敢、拓荒精神的「海洋時代」，內陸中國則是封
閉、落後、靜止的「黃土地」。而《大國崛起》及《復興之路》
則在探尋大國興衰史的經驗與教訓中把當下中國鑲嵌到或接續到
西方原發現代化國家（如西班牙、英國、法國等）及後續加入的

[3] 雖然金融危機的時代，以美國為核心的「G8 俱樂部」受到極大的消弱，但從 G8
的組成上可以看出與 1900 年侵略中國的八國聯軍基本一致，竟然有七個國家是重
疊的：美、英、法、德、意、日、俄（G8 多了一個加拿大，八國聯軍還有一戰後
解體的奧匈帝國）。也就是說，這一百年來全球最發達的幾個國家沒有什麼變化，
不多也不少，儘管經歷了一戰、二戰和漫長的冷戰以及五六十年代全球風起雲湧的
民族解放和社會主義運動，但在 90 年代初，隨著解體後的俄國加入 G8，歷史彷
彿又回到了 20 世紀之初帝國主義剛剛爭霸全球的年代。當然，伴隨著中國的崛起
以及即將超過日本成為全球第二大經濟體，金磚四國等發展中國家擁有更多的發言
權，而歐盟也在加緊內部的整合。正如許多媒體所炒作的，也許不久的將來，由美
國、日本、中國、歐盟組成的 G4 俱樂部會成為現實。這對於中國來說，也是一百
多年來第一次得以晉身現代化意義上的發達國家的俱樂部，相比鄰邦日本晚了整整
一個世紀（日本 1905 年通過日俄戰爭成為西方列強之一）。

成功者（如德國、日本、俄國、美國等）的行列之中。如果說
《大國崛起》為中國近 30 年改革開放的歷史提供了資本主義／
現代化的全球視野（只有實現了工業化即加入全球資本主義體系
才能走向國家富強），那麼《復興之路》則把 1840 年以來中國遭
遇的屈辱史書寫為不斷學習現代化並最終實現了現代化的歷史。
在這個意義上，《大國崛起》與《復興之路》是以現代化為標杆
和以民族國家為主體的世界史敘述的產物。不過，有趣的症候在
於，這種追求現代化的「大國崛起」之路卻要被描述為一種「復
興之路」，這種近百年來所要實現的中華民族的偉大復興又指的
是什麼呢？也許 2008 年盛大的奧運開幕式提供了適當的答案。

　　2008 年夏天中國奧運會開幕式被作為中國向世界展現自我的
舞臺，在這個舞臺上，中國被作為全球注目的焦點。在自我敘述
與世界目光的雙重凝視中，中國並沒有被呈現為一處現代化的都
市景觀，反而被敘述為擁有悠久文明、盡享禮儀並以和為貴的盛
世之邦。開幕式上不僅有千人擊缶而歌、齊唱《論語》的聖人之
道，而且還借助高科技顯示幕的卷軸畫上呈現琴棋書畫等文人雅
趣，再加上兵馬俑、方塊字、海洋船隊等「中國」傳統元素。這
些華麗的佈景和宏大的表演方陣如同盛世的皇家盛宴。選擇燦爛
輝煌的中華文明作為情節主部，既吻合於西方對於東方這一古老
文明的神秘想像，與此同時也暗合著當下中國人的自我期許。從
事後的創作專題片中，可以看出以張藝謀為主的創作團隊曾經在
如何呈現中國現代歷史以及當下歷史與主管部門產生了分歧，也
就是說在這種中國作為世界唯一的延續至今的古老文明的敘述中
很難放置或接續現當代中國的歷史。最後的折中方案只好採用在

鋼琴伴奏下所進行的和平鴿、太極拳表演來比較抽象地呈現了當下或者說未來中國的場景。在這輝煌的古代盛世與清新、和諧的當下生活中，不僅50-70年代及其革命歷史表像及符號成為一種缺席，而且1840年以來中國遭遇近代的血跡斑斑的屈辱史也沒有呈現。也許對於如此盛大的慶典，這些略顯不諧與悲情的歷史成了一段無法被言說、很難被具象化的歷史。正如研究者所指出的「在這種『文化中國』的表述與舉辦奧運會的國家行為之間，被刻意抹去的、或無法被表述的，正是現代中國歷史與作為『大國』崛起的當下中國之間的關聯。」[4] 為什麼現代中國歷史要刻意被抹去而無法代表「和平崛起」的中國呢？或者說如果把這種崛起的中國想像作為中華民族的偉大復興，那麼此時的中國究竟是傳統中國的延續，還是現代中國的結果呢？如果說奧運開幕式改寫或倒置了80年代所建立的對幾千年封建文明的批判，那麼這些代表偉大的中國文化、文明象徵的能指在80年代恰好是為了印證「夜郎自大」、自我封閉的中央之國的愚昧與落後。可是，經過短短二十幾年，中國又成為擁有上下五千年悠久文明歷史的國家，這一偉大的古代中國被怪誕地作為崛起的現代中國試圖復興的所指，現代中國似乎只能帶上古老中國的面具才能完滿自我的鏡像。

這種中國近現代歷史在奧運會開幕式上的缺席正好被2009年國慶大典的重頭戲大型音樂舞蹈史詩劇《復興之路》所填充。該劇自覺地延續1964年《東方紅》、1984年《中國革命之歌》的脈絡，這樣三部帶有革命慶典意味的演出形式具有諸多相似之

4　賀桂梅：〈看「中國」——中國大片的國際化運作與國族敘事〉，見2009年6月「華語電影與國族敘述」國際學術研討會的會議論文。

處，都把中國革命放置在 1840 年以來近代史的脈絡中來敘述，這種敘述最為重要的源頭是 1949 年毛澤東為中國人民英雄紀念碑寫的碑文[5]。對於《復興之路》來說，「復興之路」的表述來自於 2008 年紀念十一屆三中全會的會議中把改革開放作為與 20 世紀所發生的辛亥革命、新民主義革命和社會主義革命相並列的第三次革命，「改革開放這場新的偉大革命，引領中國人民走上中國特色社會主義道路，向著中華民族偉大復興前景奮進」。簡單地看，三部史詩劇已經發生了重要的改寫，如果說《東方紅》從人民作為歷史主體的角度來把近現代歷史書寫為一部反抗史、革命史，《中國革命之歌》則更凸顯中國近代所遭受的屈辱與諸多挫敗，以一種失敗的悲情來映襯建國後尤其是十一屆三中全會之後的繁榮富強，那麼《復興之路》則採用一個國家／民族的視角來把近代史敘述為從國破家亡到走向國家崛起的歷史，這是一段中華民族由輝煌燦爛因遭遇外辱（不是內部原因）而衰敗再走向繁榮的偉大復興之路。有趣的是，在《中國革命之歌》中被一筆帶過、語焉不詳的「文革」，在《復興之路》中被重新納入，「不回避、不渲染『文革』」成為這次演出的亮點[6]。曾經被作為空白的及其斷裂的歷史終於可以縫合進 1840 年以來的復興之路中。在這場盛大的舞臺上，得以串聯起每一個歷史轉折年代的固定修辭就是「土地」、「江山」、「家園」和「田野」。開場字幕引用艾青的

[5] 「三年以來，在人民解放戰爭和人民革命中犧牲的人民英雄們永垂不朽！三十年以來，在人民解放戰爭和人民革命中犧牲的人民英雄們永垂不朽！由此上溯到一千八百四十年，從那時起，為了反對內外敵人，爭取民族獨立和人民自由幸福，在歷次鬥爭中犧牲的人民英雄們永垂不朽！」

[6] 《《復興之路》20 日公演，不回避、不渲染「文革」》，人民網。

詩句「為什麼我的眼裏常含淚水，因為我對這土地愛得深沉」、序曲演唱〈我的家園〉、第一章是歷史老人吟誦〈山河祭〉（1840年）、第三章「創業圖」以歌曲〈我們的田野〉開始（1949年）、第四章「大潮曲」演唱的是〈在希望的田野上〉（1978年），可以說這些自然化的土地意向成為民族國家認同的基本元素。在這樣一個沒有敵人和他者的舞臺上，「歷史老人」、被踩躪的母親、打工者成為不同時期承載民族國家敘述的主體。

這種「大國崛起」及「復興之路」的歷史表述，不僅使得上下五年千年的歷史由現代之初、左翼敘述及 80 年代的「超穩定結構」中的封建、沒落、壓抑的「吃人」及鐵屋子式的歷史——這種歷史曾經在 80 年代被作為現代化的悲情動員，轉變為輝煌與盛世的文明，而且血跡斑駁的不斷被延宕的、滯後的近現代史也變成了偉大的復興之路。這種對歷史的補白或許比缺席更能呈現敘述者的自信、寬容，也使得主流意識形態完成了歷史敘述的縫合。另外，在人民大會堂上演的《復興之路》也吸收了許多 80 後作為主創人員，自從 2008 年 80 後護衛聖火以及奧運會期間 80 後以志願者、運動員的身份參與到國家活動之中，這種被消費主義、個人主義餵養的獨生子女的一代終於可以擺脫「惡名」而有效地參與到一種國家的敘述與行為當中。

這種歷史與現實的多重整合意義，在主旋律大片《建國大業》得到更為有力的體現。《建國大業》作為慶祝建國 60 周年的獻禮片，完成了國家、資本與藝術的多重合流。這種主旋律採用

商業大片的製作模式，被媒體看成是「巨大的悖論」[7]。不在於這種悖論被凸顯，而在於悖論在這次事件中和諧共存。正如《建國大業》的出現，使許多專家認為主旋律可以消失了[8]，因為主旋律與商業大片之間的裂隙被克服了。這部由被認為佔據中國電影製作與發行半壁江山的中影集團出資拍攝，其國有企業的身份及其在電影業中的市場地位，使得這部《建國大業》實現了國家／資本的結合（已經在市場經濟中成功轉型的國有企業不再是包袱和負擔，而成為國家與資本實現強強聯合的載體）。因此，《建國大業》既可以作為官方主旋律，又可以作為獲得高額票房的市場寵兒，這種主旋律的大片化或大片的主旋律化實現了主旋律與2002年以來擁有巨額票房的商業大片的完美嫁接。中影集團總經理韓三平，作為《建國大業》的製片人／總導演借給祖國母親獻禮的方式來說服眾多在市場經濟中擁有票房號召力的大牌明星參與拍

[7] 〈《建國大業》就像一個超長的紀念品〉（2009年9月18日，成都商報）中指出：「從某種意義上來說，《建國大業》本身就是一個巨大的悖論，而且，是具有中國特色的悖論。它彷彿就是一個充滿各種矛盾的巨型機器，首先在定義上就很難界定。影片總導演韓三平說：你可以說《建國大業》是一部主旋律片，史詩片，甚至是偶像片。他自己比較認可的說法是主旋律商業大片。同時，他也認可本報提出的國民電影概念。事實上，在《建國大業》之前，主旋律是主旋律，商業片是商業片，主旋律與明星薄緣。誰要是說自己要拍一部主旋律商業片，可能會讓人笑掉大牙。然而就是現在，這部全明星陣容的獻禮片擺在我們面前，樹立起一個前所未有的標本，同時相容巨大的示範意義與不可複製性。用一種反商業模式達到了最大的商業化；用一種娛樂形式傳達了主旋律意圖；用體制優勢進行拍攝，用商業模式進行推廣」。

[8] 在關於《建國大業》的討論會上，學者及其創作者紛紛表示，主旋律可以消失，《建國大業》是主旋律與商業大片的成功結合，或者說《建國大業》應該被稱作主流商業大片。如鄭洞天：〈商業運作主旋律大片的最佳時機〉、饒曙光：〈藝術創作和商業運作的大智慧〉、尹力：〈主旋律三個字以後不要提了〉等，2009年9月19日，新浪娛樂。

攝，並且這些一線明星不計報酬地友情出演。這種巨大的參與熱情既不是國家行政動員的結果，也不是出場費的巨額誘惑，而是一種由衷地認同於為國家／祖國獻禮的邏輯，最終實現了一種市場化的明星與「黨的文藝工作者」（這些體制內的文藝工作者在80年代被書寫為與體制抗爭的或以身抗暴的藝術家）之間的完美結合（這並非第一部吸引明星來演紅色故事，90年代《紅色戀人》使用張國榮，2007年《八月一日》、《太行山上》也出現了許多香港明星）。這種結合說明一種國家（身兼行政與資本於一身）／個人（體制內的藝術家與商業明星的界限模糊）之間的裂隙開始彌合，國家不再是一種壓抑性的力量，也不是妨礙藝術家自由創作的樊籬，個人在國家的宏大敘述中由衷地找到恰當的位置。

　　從這些革命歷史劇、大國崛起的電視專題片、奧運開幕式以及《復興之路》的系列文本，再到《建國大業》的皆大歡喜，都可以看出，曾經在80年代出現的主旋律敘述的裂隙以及在90年代並駕齊驅的官方說法與隱形的市場論述被有效地整合在一種連貫順暢的敘述之中，諸多主旋律敘述的裂隙也得到了彌合。如果說主旋律的出現印證了主流意識形態的敘述困境和裂隙，那麼主旋律的這一命名的失效也可以說明主流意識形態已經建立了相當有效的敘述模式，內在裂隙也獲得了想像性的縫合。

第三節　革命歷史敘述的墓碑化及償還機制

　　如果說奧運會開幕式、《復興之路》系列、《建國大業》作為一種略顯宏大的國家及民族的敘述，能夠獲得主流意識形態的霸

權，不僅僅要在崛起與復興的偉大歷程中把不同歷史階段的悲情
與光榮組織在一起，而且要恰當地回應歷史中的暴力及其血污，
尤其是 80 年代以來所形成對革命及其左翼歷史的拒絕在於一種
國家的、集體敘述壓抑或抹殺了個人的位置，進而小敘述、日常
生活被作為批判左翼宏大歷史的基本策略。如何在「激情燃燒的
歲月」中吸納這些血腥及被壓抑的歷史，就成為革命歷史故事能
否獲得霸權及獲得有效講述的關鍵所在。

　　最近幾年出現了一種修補歷史傷痕的方式，就是這些革命
歷史故事並不回避紅色歷史中的血污及其不公平，反而把革命歷
史呈現為一種對個人記憶的償還和重新確定。如 2007 年底賀歲
檔放映的馮小剛導演、華誼兄弟製作的《集結號》，不僅第一次
改寫了商業大片叫座不叫好的局面，而且創造了一種商業與主旋
律結合的典範（在這個意義上，《建國大業》則是一種主旋律與
商業大片的成功結合）。影片與其說講述了精彩的戰爭場景和戰
鬥英雄的故事，不如說更敘述這些被遺忘的戰鬥英雄如何恢復名
譽的故事，唯一倖存的連長穀子地鍥而不捨地為在戰鬥中犧牲卻
沒有獲得烈士名號的戰友找回應有的光榮。與「激情燃燒的歲
月」不同，電影講述了一個「組織不可信」的故事，一種國家歷
史對於個人、小團體的欺騙和犧牲。更為重要的是，在影片的結
尾處一句「你們受委屈了」的愧疚與追認，使得這些無名的英雄
獲得了名字和墓碑。在戰場上從沒有吹起的集結號也在烈士墓碑
前吹響，曾經的屈辱以及被遺忘的歷史得到了銘記。從這個角度
來說，《集結號》借用 80 年代把革命歷史荒誕化來批判歷史的策
略，卻實現了對革命歷史故事的重新認同和諒解。也就是說，不

再是用那些死去的無名戰士來印證革命、戰爭及歷史的傾軋與無
情，而是通過對死去的無名英雄的重新確認，從中獲得心靈的償
還和對那段歷史的認可。其中，作為具有埋葬／銘刻雙重功能的
墓碑在標識曾經的犧牲和光榮歷史的同時，也達成了歷史的諒解
及和解。重新豎起的墓碑成為修補革命歷史裂痕的有效修辭，而
對 50-70 年代及其左翼歷史的墓碑和紀念碑化既可以銘寫激情燃
燒的歲月，又可以化解歷史中的創傷與不快。

　　這種向歷史索要個人記憶的方式在另外一部並非大製作的國
慶獻禮片《天安門》中也有所體現。作為革命後代的導演葉大鷹
曾經在 90 年代中期創作了兩部紅色電影《紅櫻桃》（1994 年）
和《紅色戀人》（1998 年），前者是 90 年代少有的獲得票房成功
的紅色電影，後者則票房慘敗，儘管《紅色戀人》首次嘗試使用
香港明星來出演紅色故事。這兩部電影呈現了 90 年代紅色影片
的敘述策略和基本困境。如果聯繫到馮小寧的《紅河谷》（1996
年）、《黃河絕戀》（1998 年）等影片，這些試圖走向市場的主旋
律作品，紛紛採取一種特殊的講述紅色及革命歷史故事的方式，
就是把中國革命歷史放置在一個西方人的目光中來講述（如《紅
河谷》是一個英國遠征軍的青年傳教士、《黃河絕戀》是參與二
戰的美國飛行員、《紅色戀人》則是上海的美國醫生），或者把革
命故事放置在異國他鄉（如《紅櫻桃》中的前蘇聯）或陌生的空
間（如《紅色戀人》發生在 30 年代上海這一在 50-70 年代的敘
述中被作為腐朽墮落的半殖民地、半封建的空間、在 80 年代又
被作為近代以來唯一實現了現代化的「飛地」）中來講述。這些
影片選擇西方／他者的目光為自我的視點及特異的時空，既可以

保證一種個人化的敘述視角，又可以把革命歷史故事他者化和陌生化。這在某種程度上是為瞭解決左翼文化內部的敘述困境，通過把自己的故事敘述為他者眼中的故事，使得革命故事可以被講述為一段他者眼中的異樣故事而產生接受上的某種間離和陌生效果，儘管在西方之鏡中所映照出來的是一個中國女人的形象或一處被自然化和審美化的地理空間。

　　十餘年之後，葉大鷹完成了這部《天安門》，講述了晉察冀抗敵舞美隊為天安門城樓佈置「開國大典」的故事。影片沒有採用外在的西方視點或歷史及空間的異域化，而是在「開國大典」這一大舞臺旁邊講述一群幕後小人物的故事。對於這些抗敵舞美隊的成員來說，如何佈置「天安門」並不只是一項國家任務，也是一段給個人留下美好紀念的日子和經歷。在他們圓滿完成任務，撤出天安門之後，面對即將開始的「開國大典」，他們作為幕後英雄並沒有被消隱或遺忘，反而通過在天安門前廣場上採摘的豔麗的野花偷偷藏在城樓碩大的花盆邊的細節，來為這些無名的小人物留下了歷史的印痕。影片另一個重要的噱頭／症候就是在結尾部分採用數位技術使用了毛澤東的「真實」影像，按照導演的說法，把「真正的」毛主席影像插入《天安門》之中在技術上效果不好，只好把抗敵舞美隊隊員安插到 60 年代毛澤東在天安門接見群眾的記錄影像中（選擇 60 年代的毛澤東是因為觀眾更熟悉）[9]，這真是把個人「嚴絲合縫」地鑲嵌到歷史影像之中的最

9　葉大鷹在《〈天安門〉創作談》中提到影片使用數位技術，把觀眾更為熟悉的 60 年代的毛澤東的記錄影像剪輯到影片當中，其中第一個與毛澤東握手的人替換成了導演自己。

佳方式。這與其說是後現代主義式的拼貼與戲仿，不如說更是歷史對個人的補償，就如同那束盛開野花成為寫在宏大歷史的幕布（墓碑）上的個人的印記或銘文。

與《天安門》同時放映，並非獻禮片的小成本藝術電影《鬥牛》則講述了一個農民與一頭牛的故事。儘管這部影片被第六代領軍導演管虎闡述為「一部絕境求生的故事」和「表現出人性的美」的電影，但卻不期然地同樣講述了一個歷史向個人償還記憶的故事。在我看來，這部電影與另外兩個文本形成了有趣的互文關係，一個是余華90年代初期的小說《活著》及同名電影，一個是90年代末期姜文的電影《鬼子來了》。《鬥牛》雖然與這樣兩個文本沒有直接的關係，但它們卻處理了相似的問題。《鬥牛》被放置在抗日戰爭時期，共產國際支援中國抗日根據地一頭荷蘭奶牛，給受傷的戰士提供營養，由於日軍來襲，八路軍只好把這頭牛委託給當地老百姓保護。結果全村人被日軍殺害，只有死裏逃生的牛二為了信守村裏與八路軍簽訂的諾言，冒死周旋於日軍、流民、土匪之間，最終與這頭外國奶牛在山上相依為命。就如同小說《活著》中福貴在經歷了中國現當代史中的諸多災難（從建國前到建國後的歷次政治運動），全家人都死光之後，只剩下他和一頭老牛孤獨地生活，面對20世紀諸多把個人與國家、民族相聯繫在一起的政治實踐，個人、普通人的命運是脆弱和微末的，「活著」是最平凡也是最重要的道理。電影版《活著》基本上延續這種80年代形成的用平凡人生來對抗歷史及政治暴力的典型命題，這種敘述借個人的名義完成了對外在的歷史及政治的批判和拒絕。

　　而姜文的《鬼子來了》也帶有 80 年代的印痕，武工隊給掛甲屯的村民放下兩個俘虜之後就消失了，這種革命者的缺席（在影像上「我」也沒有出現）無疑是為了批判那種被革命者動員的人民奮起反抗侵略者的革命故事。對於以馬大三、五舅老爺、二脖子等為家族倫理秩序的人們來說，無論是游擊隊長，還是村口炮樓的日本兵，都是外來的力量，或如五舅老爺的話「山上住的，水上來的，都招惹不起」。這種以村鎮為空間結構的敘述是 80 年代以來「黃土地」式的傳統、永恆不變、輪迴的空間來對抗革命者的到來所帶來新與舊的變遷。對於掛甲屯的村民來說，他們不是啟蒙視野下的庸眾，也不是革命敘述中的抵抗日本帝國主義的主體。從這個角度來說，《鬼子來了》恰好處理的是一個左翼敘述的困境，在外在的革命者缺席的情況下，以馬大三為代表的「人民」能否自發自覺地佔據某種歷史的主體位置。《鬼子來了》在把「日本人」還原為「鬼子」的過程中，也是馬大三從一個前現代主體變成獨自拿起斧頭向日本鬼子砍去的抵抗或革命主體的過程。這種覺醒不是來自外在的革命動員，而是一種自我覺醒的過程。最終作為拯救者的武工隊並沒有到來，更沒能兌現諾言，也沒有替百姓復仇，這無疑是對革命及左翼敘述的否定。

　　《鬥牛》似乎也講述了這樣一個「活著」和被八路軍「欺騙」的故事，牛二照顧八路軍的奶牛，如同掛甲屯的村民，成了被遺忘的群體，作為拯救者的八路軍遲遲沒有到來，當初的許諾變成了一種謊言。而牛二信守諾言與其說一種革命信仰的內在支撐，不如說更是一種對民間倫理（簽字畫押）或個人慾望（牛二把奶牛作為新婚愛人的替代物）的堅持。但是與《活著》、《鬼子

來了》最大的不同在於,《鬥牛》採取了《集結號》式的償還歷史的策略,在影片結尾處,匆匆趕往前線的解放軍終於為保護荷蘭奶牛的牛二寫下了「二牛／牛二之墓」。墓碑再一次成為埋葬與承認的標識,儘管這是一個略顯荒誕、隨時都有可能被風刮走的碑文。從這個角度來看,如果說《活著》、《鬼子來了》在某種程度上消解了一種左翼的實踐及拯救,那麼《鬥牛》在呈現歷史的荒誕與悲涼的同時,也得到了歷史的償還和銘記。

更為有趣的是,在主旋律大片《建國大業》流水帳式的歷史敘述的間隙,依然使用了一個歷史細節,就是毛澤東為因搶救飯菜而被敵機轟炸的夥計鞠躬立碑,這是一個在歷史中沒有名字的小人物,卻是影片中唯一一個獲得墓碑的人,歷史不是無名的英雄紀念碑,而是寫著個人名字的墓碑。相似的是,在另外一部地方宣傳部拍攝的獻禮片《戰爭中的女人》(又稱《沂蒙六姐妹》)沒有正面講述三大戰役之淮海戰役,而是講述在戰役後方,戰士的家人、妻子為了支援前線提供糧食、擔架和過河人梯的故事。影片最後的結尾處是革命母親及兩個烈士遺孀(如同佘老太君和楊門女將)為父親及兩個兒子守靈,在升起的攝影機中,全村老少為這一滿門英烈下跪,在這裏,墓碑依然成為正面講述革命歷史故事的重要修辭。

從這些影片中可以看出,被遺忘的個人或無名的人們可以在革命歷史敘述中找到適當的位置,革命歷史以及現代以來的左翼歷史不再是欺騙和謊言的歷史,而是可以給無名者或個人提供意識形態碑文或銘文的歷史。墓碑就如同個人銘刻在革命歷史故事中的簽名,使得革命不再是一種債務,而是一種補償,就如同那

聲從沒有吹起的集結號終於在現實及歷史的天空中吹響，如同在
「開國大典」的巨型花盆旁栽植的一朵分外豔麗的野花。

如果聯繫到另外一些事實，不僅革命歷史中的個人被表述為
一種墓碑式的紀念，而且 50-70 年代也在被迅速地博物館化或紀
念館化。如作為東北老工業基地的瀋陽「鐵西區」完成轉制整改
後，當年的廠房已經被置換為房地產的開發專案，其中部分廠區
以「文物」、「遺跡」的方式保留下來，建了一個工廠博物館，記
錄的是作為「共和國長子」的輝煌和歷史。當一個老工人帶領攝
影機走過這些被「精緻」地排列的機床、光榮榜和萬國旗，一種
在特殊的產業政策下即因朝鮮戰爭而被急速推進的重工業化運動
形成的東北老工業基地再也不是紀錄片《鐵西區》當中空蕩蕩的
廠房，也不再是一段傷痛的歷史，而是對曾經「火熱的年代」的
銘記。而在諸多電視專題片、當代藝術品市場中，50-70 年代的
場景、對象（從革命宣傳畫到人們的日常用品）也成為人們懷舊
和收藏的對象，或者說這些從歷史中抽離出來的物品，成為人們
「戀」那個時代之「物」的方式。只是這種歷史的博物館化或戀
物化，其功能與其說是對這段歷史的突顯與銘記，不如說更是意
味這段歷史被徹底的埋葬，或者說與現實生活的脫節，因為「那
畢竟是過去的事情了」。在這個意義上，張顯也許比遮蔽更能印
證一種歷史的死亡和「傳統」的斷裂 [10]。

[10] 通鋼事件（2009 年 7 月國有企業通鋼集團在被民營企業建龍集團兼併過程中引發
工人反對，建龍集團委派總經理被毆打致死，吉林省國資委宣佈終止建龍與通鋼的
重組）在讓人們錯愕的同時，也把人們的目光轉向了國有企業改制的問題。儘管在
新聞表像上，這又是一次突發性的群體事件。與強制拆遷、司法不公、環境污染等
公共危機事件不同，這次是近十年來沒有佔據新聞版面的國企工人成為了「憤怒的

第四節　當下與 50-70 年代歷史的耦合策略

　　如果說個人鑲嵌到革命歷史的敘述之中，從而使得革命歷史所具有的異質性被削弱，那麼還有一些主旋律故事則試圖建立一種革命歷史與當下的內在聯繫，尤其是使用父子相繼的敘述策略來重建一種精神之父與子一代的關係。暫且不討論對於古老父親的否定和批判，是五四一代自覺的文化行為（也造成現代文學中父親始終是缺席的或羸弱的象徵），也不討論 50-70 年代，革命之父與子一代呈現為一種悖論關係：即造反有理、藐視一切反動權威與對領袖／偉大父親的無限崇拜是同時存在的。新時期借用五四作為理想鏡像，對於父親的批判也成為 80 年代反思左翼文化的重要組成部分。如果把 50-70 年代作為一種父輩的歷史，那麼對於 50-70 年代的態度，就成為子一代確立自己與那個時代關係的重要表徵。在這裏，我主要討論一些對 50-70 年代英雄人物重新講述的影片，在這些影片中，繼承父輩意志的兒子往往呈現為一種與當下社會格格不入的狀態，或者被呈現為帶有某種偏執狂式的精神病患者，從而完成一種對 50-70 年代的純潔化或無害化。

　　90 年代初期從《焦裕祿》開始，主旋律已經從八九十年代之交的《開天闢地》、「三大戰役」等重大革命歷史題材轉移為對

公牛」。而且是在國家公佈社保基金解決全部下崗工人退休問題、早就發佈振興東北老工業基地以及以鐵西區改造為典範的工業基地轉型之後出現的問題。通鋼事件依然在提醒著人們，產業升級、國企轉制遠沒有過去，遠沒有被紀念館化。

50-70 年代英雄模範人物的講述之中，試圖通過對英雄的重建講述，在個人生活及日常體驗中實現一種斷裂歷史的延續。在這批以《焦裕祿》、《蔣筑英》（包括當代共產黨入藏幹部《孔繁森》）等為主角的電影中，基本上採取了一種主旋律苦情戲化的敘述策略，因為苦情戲多以女性或母親為主角，所以這些英雄人物也以多以悲情為基調，以喚起觀眾的同情和認同，正如研究者指出「苦情戲的社會功用，剛好在於它能以充裕的悲苦和眼淚，成功地負載並轉移社會的創傷與焦慮」[11]。90 年代中期紫禁城影業公司（由政府出資的市場化運營的企業）投資拍攝了小成本電影《離開雷鋒的日子》（1997 年），成為 90 年代少有的獲得票房成功的主旋律影片，同時也創作了一種敘述方式。不再直接講述英雄或勞模的故事，而是講述「離開」雷鋒之後的故事，講述後人如何繼承雷鋒精神的故事，甚或講述作為雷鋒精神的當代傳人如何適應當代社會的故事。《離開雷鋒的日子》以雷鋒戰友喬安山在雷鋒墓前訴說「離開雷鋒的日子」為敘述結構，雷鋒的故事則以黑白影像的方式鑲嵌在後人的回憶當中，影片選取了 1978 年、1988 年、1995 年改革開放之後，喬安山遭遇的三段並不愉快的故事。雷鋒／英雄的墓碑被作為一種隔絕、阻斷，同時也是一種精神的延續。喬安山作為撞死雷鋒的「兇手」成了雷鋒精神最為重要的傳人，通過殺死肉身之父，而取代雷鋒、成為雷鋒式的人物。影片與其說講述了雷鋒精神在當代的意義，不如說繼承雷鋒精神衣缽的喬安山處處遭遇誤解和難堪，並被當成瘋子、怪人和

[11] 戴錦華：《隱形書寫──90年代中國文化研究》，第51頁。

傻瓜。影片結尾部分把雷鋒精神與一種人道主義志願者服務精神「耦合」在一起，從而彌合了 50-70 年代與當代社會的斷裂，實現了一種歷史的對接和延續：「雷鋒沒有死，雷鋒還活著」。

2009 年放映的同樣是紫禁城影業公司出品的《鐵人》也採用《離開雷鋒的日子》的敘述策略，在一種晚輩的回憶之中用黑白影像來呈現大慶鐵人王進喜的故事。與喬安山一樣，當代石油青年標兵劉思成以鐵人的標準來要求自己，把自己看成是鐵人的傳人和精神之子。影片中，劉思成搜集了所有與鐵人有關的老照片、物件等收藏品，如同一個小型的鐵人博物館。有趣的是，劉思成的父親，作為鐵人的徒弟，是一個受不了石油工地的艱苦環境考驗的逃兵，如同《集結號》中那個懦弱的知識份子政委（知識份子不再是 80 年代反右敘述中的受難者和英雄，而成為具有害怕、膽小等人性弱點的代表），也就是說，50-70 年代的歷史也包括許多不光彩或負面的地方。劉思成的父親因為對鐵人的愧疚而讓自己的兒子一定要成為鐵人式的英雄。《鐵人》試圖完成當下與 50-70 年代「無縫對接」的方式是影片開頭的題詞「謹以此片獻給昨天、今天和明天為共和國的資源而戰的勇士們」，為了國家尋找能源成為連接劉思成與鐵人分享內在精神支撐的動因（國家再一次成為彌合 50-70 年代與當下歷史的有效策略），也就是說劉思成在西北沙漠中尋找油田與鐵人在大成為共和國煉油是一樣的，其背後的邏輯都是現代化的動力（這種國家利益也與大國敘述相吻合）。這也成為耦合當下與 50-70 年代最為有效的意識形態書寫，正如在「紀念共和國成立 60 周年」的社論中把前三十的歷史敘述為「在經濟文化貧窮落後的基礎上，中華兒女奮發圖強，逐步建

立起獨立的、比較完整的工業體系和國民經濟體系，以自主的經濟、強大的國防捍衛國家獨立、領土完整和來之不易的新生活。」[12]

影片的結尾處劉思成爬上沙漠高處，看到從歷史中鐵人騎著摩托車風馳而過，後面坐著劉思成的父親文瑞，隨後劉思成替換了肉身之父，坐在了精神之父鐵人的後面，歷史在這裏完成了「耦合」，影片結束於當下與歷史交相剪輯的場景，劉思成成為了當代的「鐵人」。但具有症候性的是，作為鐵人精神傳人的劉思成卻是一個沙漠綜合症患者，因其對鐵人精神的崇拜而受到同伴和同事的嘲笑，是一個肌肉發達、只知道拼命工作的傻子和偏執狂。而 2008 年《鐵人》中兒子的扮演者劉燁拍攝了一部商業影片《硬漢》同樣是一個單純而弱智的拿著紅纓槍試圖在城市中除暴安良的「紅孩子」，就如同《鐵人》中的劉思成，是一個滿身肌肉、頭腦簡單（不懂愛情）的「硬漢」。

這種面對父輩壓力的故事在《鐵人》之前，第五代導演黃建新曾拍攝過一部《求求你，表揚我》（2005 年），講述了救了人的農民工楊紅旗到報社請求表揚，因為作為勞模的父親楊勝利一生中受到無數的表揚，所以想臨死前看到兒子也受過一次表揚。楊紅旗也是一個單純、老實、憨厚的有點偏執的傻子。但是這部影片不是以楊紅旗為敘述角度，而是以報社記者古國歌作為敘述視角。在記者與楊紅旗之間不僅僅是一種時代的區隔，更是一種階級的區隔。在記者對楊紅旗及其父親生活的理解中，50-70 年代的歷史也進入並某種程度上改變著記者的中產階級生活。面對被獎

[12] 人民日報評論員：〈走向復興的六十年征程〉（慶祝新中國成立 60 周年之二），2009 年 9 月 22 日，《人民日報》。

狀所包圍的、躺在床上即將歷史的父親（影片用搖鏡頭和頭頂的聖光使得這個社會主義時代的勞模如同聖徒一樣），記者受到了震動，中產階級式的生活被打斷並受到懷疑，這種懷疑導致了記者從中產階級的核心家庭中出走，隻身一人來到天安門（這一古老皇權與現代革命典禮的耦合之地），並意外地在故宮裏「看到」了楊紅旗幸福地推著死去的父親（父親露出燦爛的笑容）。在這裏，50-70 年代雖然不再是罪惡的受難史，但又處處顯示與當下生活的不同和不和諧，這就體現在子一代與當下社會的隔膜。

這些講述英雄故事的主旋律，儘管採取各種比如志願者、為共和國的資源等方式彌合 50-70 年代與當代歷史之間的斷裂，但是從喬安山、楊紅旗、硬漢到劉思成，這些背負著 50-70 年代父輩的精神的人物卻呈現為某種格格不入或病人的狀態。這種病態或許正好呈現了 50-70 年代在當下生活中的位置，一方面 50-70 年代是非正常的和病態的時代，另一方面這種助人為樂、如同小學生般渴望表揚以及鍛煉身體拼命工作的單純，也使得 50-70 年代被純潔化和無害化。觀眾就如同《求求你，表揚我》中的記者一樣，感受於那個美好而純真的時代，也就是說這些影片恰好預留了一個理性的、富足的中產階級的視野。也就是說這些影片不僅試圖提供一種把 50-70 年代的一些「有益」價值轉移到當下社會中來的方式，更重要的是赦免了 50-70 年代的諸多歷史的罪惡，50-70 年代如同美好、純潔而又心地善良的童年[13]。

[13] 關於 50-70 年代被想像為一個純潔的、單純的年代，還有一個有趣的例證，就是中央少兒頻道的《童心重播》欄目專門放映 50-70 年代的電影，在這裏，「童心」並非欄目現場小觀眾的童心，而是其主持人張澤群和每期的推薦嘉賓（大多都是

第五節　新的歷史主體的詢喚

　　從這些文本中，無論是「復興之路」、《建國大業》等所呈現的主旋律的終結或者說主流意識形態的重建，還是在革命歷史故事中償還一種個人的印跡，還是試圖耦合當下與 50-70 年代歷史的努力，可以清晰地看到，曾經在 80 年代被共用的國家與個人的對立、官方與資本的衝突、主旋律與市場的格格不入開始彌合起來，就如同《建國大業》的出資人是中影集團，國家／資本／明星／藝術家以新的形式如此「和諧」地共用著同一個舞臺。主流意識形態不再是一種可以被指認的外在的灌輸，而是一種由衷的認同。主流意識形態的出現，還體現在建構並詢喚著新的歷史主體。

　　如果說在 50-70 年代及其左翼革命歷史的敘述中被革命動員的人民佔據著歷史主體的位置，同時也是被壓迫者、被剝削者的位置，那麼這種主體在 80 年代的新啟蒙敘述中重新被改寫為前現代的、需要被啟蒙的主體，就如同《鬼子來了》中馬大三、《鬥牛》中的牛二，面對日本侵略者，不再是抵抗的人民，而是愚昧又狡黠的農民，現代化的動力及目的在於把這些前現代的主體啟蒙或改造為一種現代的主體，這也許就是新的主流意識形態試圖呼喚的主體位置。比如在 2009 年四月放映的《南京！南

50 後、60 後）的童年記憶，這些故事片連同那個年代構成他們無限美好的童年記憶，或者說，50-70 年代是這些 50 後、60 後們的「童心」博物館（也許可以請崔永元當館長）。

京！》中選擇一個日本士兵的角度來敘述南京大屠殺，已經改寫了從中國人作為被砍頭者的位置來敘述抗戰及近代史的位置，中國導演可以想像性地佔據這樣一個現代主體的位置，恐怕與大國崛起及復興之路的中國有著密切關係。

　　無獨有偶，在最近幾年的大眾文化中，流行著一種關於狼的寓言[14]。如果說在50-70年代及其近代遭受西方列強的近代史敘述中，被吃掉的、受傷的羊是中國的自我想像，而狼則是一種外在的威脅和他者，那麼新世紀以來，狼已經開始這種外在的他者變成一種自我的表述（如《狼愛上了羊》、《披著羊皮的狼》），甚至狼性成了一種自我想像（如《狼圖騰》及其產生的狼性管理學）。還可以再進一步聯繫到新世紀以來獲得高額票房的中國大片幾乎都在講述同一個故事，就是反抗者如何放棄反抗認同於最高權力的故事，對於王位的爭奪不僅成為唯一的情節動力而且反抗者必然失敗（如《英雄》、《滿城盡帶黃金甲》、《夜宴》、《投名狀》等）[15]。再加上這些年熱播的革命歷史劇（如《激情燃燒的歲月》、《亮劍》、《狼毒花》等）中所塑造的具有傳奇色彩的草莽英雄，既是勝利者，又是成功者。這種劊子手／現代主體、狼、王、強者的位置無疑建構著一個新的主體位置。

　　這種主體想像有效倒置了50-70年代及其革命史中的主體位置，完成了從革命主體到現代主體的轉換，並抹去了革命主體對於現代性暴力及壓抑的內在批判。而這種現代主體的確立無疑與

[14]　陳建華：〈狼來了：新世紀中國的價值轉向〉，香港《二十一世紀》，2010 年 10 月號總第 121 期。

[15]　戴錦華：〈百年之際的中國電影現象透視〉，《學術月刊》2006 年第 11 期。

對「大國崛起」的世界歷史的敘述是吻合的，不在是廣大的第三
世界、亞非拉受到全球資本主義剝削、欺壓的歷史，而是從昔日
到今日的西方列強探尋自我崛起的成敗史。這種既渴望晉身大國
俱樂部，同時又擔負著民族偉大「復興」的雙重鏡像，給一種新
的主體預留了恰當的位置。

第三章

「諜諜」不休：
諜戰片的後冷戰書寫

　　2009 年作為建國 60 周年紀念日，在眾多獻禮電影和電視劇中有一種特殊的劇種格外引人注目，這就是諜戰劇。這種敘述類型雖然早在冷戰之前就出現，但作為一種適於講述冷戰故事的電影類型是二元對立的冷戰意識形態表述的最佳載體。這類故事又往往結合偵探、懸疑、推理、驚險等不同的類型樣式，是冷戰年代深受東西方觀眾喜愛的影片形態。隨著冷戰的終結，諜戰片曾一度陷入敘述的困境，即二元對立邏輯無法成立，但很快這種類型片又找到新的敘述可能，反而成為近幾年來國內外影壇值得關注的現象。好萊塢的「007」系列繼續在拍攝、《諜中諜》、《諜影重重》等已經拍了兩部續集，而以特工、間諜為中心的故事成為講述二戰及冷戰歷史的重要敘述策略。如 2006 年的《竊聽風暴》（德國）、《柏林迷宮》（美國）、《黑皮書》（荷蘭），2007 年的《色·戒》（中國臺灣），2008 年的《刺殺希特勒》（美國）、《幕後女英雄》（法國）、《特工 008》（俄羅斯），2010 年的《諜海風雲》（美國）、《危情諜戰》（美國）、《特工紹特》（美國）等不一而足。

諜戰劇同樣也是當下中國大陸電視劇螢屏上最為熱播的類型，據考察已經流行了七年之久（往往把這撥諜戰劇的起點追溯2002年播出並在2003年獲得四項飛天大獎的《誓言無聲》）。但2006年「意外」熱播的《暗算》才真正把諜戰劇這種敘述類型推向高潮，最終導致諜戰劇取代《激情燃燒的歲月》、《亮劍》所開創的「新革命歷史劇」而成為電視劇市場中受到格外青睞的劇種，一時間電視螢幕上「諜」聲四起，直到2009年初《潛伏》再次使得諜戰劇成為公共話題，即使不是反特片而講述國共現代歷史的《人間正道是滄桑》也主要借用諜戰故事來作為情節主部。在這個意義上，反特片所具有的主旋律與商業的雙重潛質被恰當地發揮出來。有報導稱2009年已播出了近60餘部諜戰劇，「諜報」市場也日趨飽和。這種一窩蜂式的電視劇「盲目」生產，因情節模式僵化、固定，使觀眾產生了「審美疲勞」，以至於有專家指出投資諜戰劇已屬高風險行為[1]。但是就在電視螢屏被諜戰片所擠滿之際，最大的民營影視公司華誼兄弟在國慶期間把諜戰劇搬上大銀幕，自此影院裏也《風聲》「諜」起，《秋喜》、《東風雨》等諜戰片陸續登場。

　　本章主要以當下的諜戰片為考察對象，與50-70年代的反特片不同，這些後冷戰時代的諜戰故事發生了許多改寫，並且充當著不同的意識形態功能。這類跨越了冷戰與後冷戰的反特／間諜劇為何會獲得官方與市場的雙重認可，而不再被區分為無人問津的「主旋律」與「叫座不較好」的商業片？為什麼在講述「建國

[1]　〈諜戰劇已成高風險投資　雷同劇情令觀眾審美疲勞〉，北京日報，2009年8月31日。

大業」的時刻，要使用隱蔽戰線的故事，而不再是「三大戰役」解放全中國的故事呢？除了諜戰故事自身所具有的驚險、智鬥、偵探等商業性的元素外，對於當下的中國來說，這些諜戰劇究竟又意味著什麼呢？為什麼這些隱姓埋名的「無名英雄」會成為當下最為「有名」的英雄呢？

第一節　跨越冷戰／後冷戰的諜戰片

這種帶有冷戰色彩的諜戰片在 50-70 年代的中國電影史中被稱為反特片或地下工作者故事（還有驚險片、公安片、偵探片等其他稱呼），在香港電影脈絡中被稱為「臥底」故事（或警匪故事的一種次類型），而好萊塢的說法則是「間諜片」或「諜戰片」。在冷戰中的西方陣營最為著名的間諜片是 007 系列。個人主義英雄詹姆斯・邦德總能深入敵穴，化危險於無形，出色地完成任務，把敵人的邪惡陰謀破壞掉。與此相對，在社會主義陣營蘇聯也有許多化裝偵察、找到冒名頂替的敵方特務的驚險故事，如《鋤奸記》（1944 年）、《偵察員的功勳》（1947 年）等，還有朝鮮電影《看不見的戰線》（1965 年）以及 50-70 年代中國電影史中那些耳熟能詳的反特電影，如《國慶十點鐘》（1956年）、《羊城暗哨》（1957 年）、《永不消逝的電波》（1958 年）、《英雄虎膽》（1958 年）、《冰山上的來客》（1963 年）、《霓虹燈下的哨兵》（1964 年）、《秘密圖紙》（1965 年）等。在這輪諜戰劇的風潮中，不僅 50-70 年代的經典反特電影被重新拍攝（如《英雄虎膽》、《羊城暗哨》、《秘密圖紙》等），七八十年代之交的那些

耳熟能詳的影片也被重拍（如《黑三角》、《藍色檔案》、《保密局的槍聲》等），就連 80 年代初期播出的電視劇《敵營十八年》、《哈爾濱檔案》等同樣被重拍，而且文革「手抄本」小說《一雙繡花鞋》和《梅花檔案》等也拍攝了電視劇版（《一雙繡花鞋》曾在 1980 年改編為電影《霧都茫茫》）。除此之外，更多新諜戰劇被大量創作，據粗略統計自 2006 年《暗算》以來已播放了如《江山》、《數風流人物》、《紅色追緝令》、《潛伏》、《秘密列車》、《絕密 1950》、《誓言永恆》、《勇者無敵》、《地下地上》、《冷箭》等百部有餘。

　　相比反特劇在五六十年代和七八十年代之交大量湧現，這次被認為是諜戰劇的第三次浪潮。其實，反特片或諜戰劇並沒有在中國大陸螢屏上真正被中斷過[2]。即使在五六十年代和七八十年代之間的「文革十年」，八部樣板戲中就有《紅燈記》、《智取威虎山》、《沙家浜》等地下工作者故事（《紅色娘子軍》也有「化裝偵察」的情節）。80 年代以來，中國的反特片雖然逐步轉型為具有娛樂和商業色彩的警匪片或偵探片故事（如《獵字 99 號》1978年、《405 謀殺案》1979 年、《神秘的大佛》1980 年、《神女峰的迷霧》1980 年、《R4 之謎》1982 年等），但依然有兩部多集電影系列片在中國獲得熱映《無名英雄》（朝鮮）和《春天的十七個瞬間》（蘇聯）。即使在間諜故事「銷聲匿跡」的 90 年代，恰好是「007 系列」（美國）、《諜中諜》系列（1996 年，美國）、《我是誰》（1998 年，香港）等進入中國觀眾視野的年代。不過，此

[2]　戴錦華：〈諜影重重——間諜片的文化初析〉，《電影藝術》2010 年第 1 期。

時的諜戰片已經由社會主義陣營的反特故事轉變為冷戰對手的諜戰故事（如同反特片或地下工作者故事這一命名被「諜戰片」或「間諜片」所取代一樣）。從這個角度來看，特工、間諜故事並沒有隨著冷戰的終結而消失，反而愈演愈烈，成為後冷戰時代重要的電影類型。

　　反特片或間諜電影雖然是冷戰時代雙方敘述各自意識形態的最佳類型，但有趣的悖論在於，這種正義與邪惡的對立以及正義戰勝邪惡的「必然」並非影片敘述的結果，反而是截然對立的意識形態成為故事得以成立的前提。也就是說這些間諜故事與其說在論述冷戰雙方的合法性，不如說正義與黑暗、自我與敵人是先於故事而存在的。對於敵我雙方的間諜來說，正義性與間諜職業本身無關（地下黨和特務都是職業間諜），只在於各自雙方所屬的意識形態陣營。而對於觀眾來說，對勇敢智謀的地下黨（經常是英俊瀟灑的男人）的認同和對處處與人民為敵、陰險狡詐的特務（往往是嫵媚妖嬈的女性）的憎惡是為了確立截然對立的意識形態邏輯。因此，冷戰雙方往往採用完全相同的敘述策略，只要顛倒彼此雙方的身份就可以實現各自的意識形態表述。在這個意義上，間諜故事似乎是最政治、最意識形態的影片，同時又是最不具有意識形態說教性的影片。間諜故事得以敘述的基本前提是一種二元對立、勢不兩立的結構，否則地下工作者、臥底就失去了偽裝成他者的情節動力。可以說，只要存在著二項對立式，這種身份轉換的故事就可以被講述，正如香港的臥底故事基本上都是警匪片。這也使得間諜片帶有冷戰痕跡同時又具有去冷戰的潛力。

　　對於 50-70 年代的中國左翼文化來說，反特故事還充當著一種特殊的意識形態功能。在 50-70 年代，個人／英雄的敘述與人民作為歷史主體的敘述之間存在著巨大的裂隙（暫且不討論以現代小說為載體的現代性敘述與作為現代主體的個人敘述之間的內在關係）。個人或英雄的故事往往要被講述為個人／主體成長為革命者或認同於革命道路的故事（如《董存瑞》1955 年、《青春之歌》1959 年、《紅色娘子軍》1962 年等），個人要消融在人民、階級、國家的集體秩序之中。而這些反特片卻不期然地使得這種論述的裂隙彌合起來。因為這些深入虎穴或化裝偵察的地下工作者都是個人主義的英雄，與此同時這種行為的革命性又是先在的、無可置疑的。所以，反特故事在強調個人服從於國家、集體、階級的左翼敘述中有效地安置或者說開闢了一種個人／英雄講述的可能性，也想像性地解決了個人命運與人民作為歷史主體的敘述之間的內在矛盾。

　　這種成功穿越了冷戰歷史的諜戰劇，其變化也是很明顯的。與 50-70 年代作為冷戰類型的諜戰片相比，在七八十年代之交，中國率先處在一種後冷戰情境之中，而此時也出現了大量的反特電影，如《神聖的使命》（1979 年）、《戴手銬的旅客》（1980 年）等。這些反特故事已然發生了一些後冷戰改寫，或者說反特片從服務於對冷戰敵手的妖魔化（他者化）轉向一種自我的審判。國共兩黨作為冷戰敵手的對立不再是敵人和自我的指稱，在孤單英雄變身為被四人幫陷害、冤枉的正義之士的時候，敵人則被指認為四人幫及其同夥。不再是抓特務和「地下尖兵」的故事，而是被誤解、陷害的「背叛者」如何洗刷自己的冤情成為一名忠誠者

的故事（與此相似，第五代的發軔之作《一個和八個》也是一個八路軍如何證明自我清白和忠誠的故事），這種被陷害者的位置與傷痕故事中的受害者相似。

冷戰的終結，使得曾經確認無疑的二項對立的意識形態出現了裂隙，因此作為 007 系列最為重要的敘述困境就是尋找敵手。90 年代以來敵手除了依然是前蘇聯之外，已經逐步從現存的社會主義國家如朝鮮、中國轉變為一種威脅世界安全的野心家、媒體狂人或恐怖分子等。而另外一個有趣的變化在於，如同成龍電影《我是誰》以及改編自小說《伯恩的身份》的《諜影重重》都在講述「失憶」的特工尋找丟失的身份的故事，這既可以看成是香港 97 回歸所帶來的身份焦慮，以及延續到《無間道》系列中關於如何「重新做人」的議題（香港本身被裹脅在冷戰／後冷戰的政經結構之中），也可以作為一種後冷戰時代身份混亂的症候，如同《黑皮書》、《色‧戒》中的女特工迷失在敵我之間。

第二節　從「女特務」到「兄／長」

與 2002 年香港電影《無間道》系列所帶來的臥底故事所呈現的身份無法確認的焦慮不同，最新一撥在大陸螢屏流行的諜戰劇與新世紀以來新革命歷史劇的出現以及 2004 年廣電總局關於涉案劇和紅色經典劇改編的禁播有著密切的關係。2002 年以來出現了一個重要的文化現象，就是一批講述革命歷史的電視劇獲得了熱播，如《激情燃燒的歲月》（2002 年）、《歷史的天空》（2004 年）、《亮劍》（2005 年）等。這批新革命歷史劇的意義在於曾經

在 80 年代被拒絕和受到批判的 50-70 年代以及廣義的左翼歷史重
新獲得了人們的認同，「激情燃燒的歲月」成為對毛澤東時代、
革命年代最為有效的正面表述。與此同時，2003 年前後在電視
劇市場中異軍突起的劇種是「紅色經典」重拍劇。這些革命故事
儘管與紅色經典的舊有策略不同，甚至是消解了革命歷史故事的
政治內涵，但這種改寫卻使得觀眾能夠欣然接受這段被 80 年代
宣佈為血跡斑斑的創傷與傷痕的歷史。相比八九十年代以來主旋
律始終無法獲得市場意義上的成功，這些「激情燃燒」的故事所
帶來的不僅僅是一種歷史記憶的懷舊，而是對七八十年代之交的
歷史斷裂的修復和彌合，是一種在解構中完成的對歷史記憶的建
構。不過，對「紅色經典」的「戲說」所帶來的消解效應迅速引
起主管部門的注意，針對《紅色娘子軍》改編為青春偶像劇以及
「在英雄人物塑造上刻意挖掘所謂『多重性格』，在反面人物塑
造上又追求所謂『人性化』」等問題，2004 年 4 月份廣電總局發
佈通知「禁止戲說紅色經典」[3]，而在此前不久廣電總局剛剛禁止在
黃金時段播放帶有暴力色彩的涉案劇。

在這種紅色故事擁有市場和主管部門的禁播令的狀況下，這
些曾經在 50-70 年代兼具冷戰意識形態和商業色彩的反特劇成為
市場的新寵兒。正如許多諜戰劇的製作人員坦言，之所以選擇諜
戰劇是對涉案劇的一種替代類型，那些在涉案劇中經常出現的驚
險、偵探、懸疑等手段也完全適用於諜戰劇。不僅僅如此，新革
命歷史劇以及「紅色經典」重拍中所使用的諸多改編策略（如愛

[3] 〈廣電總局禁止戲說紅色經典《林海雪原》等遭點名〉，每日新報，2004 年 4 月
21 日。

情戲、酷刑等暴力情節）同樣可以被諜戰劇所採用。可以說，紅色經典的戲說並沒有被真正禁止。從這裏也可以看出，之所以禁止戲說紅色經典，與其說是為了維繫紅色經典所具有的革命歷史敘述的正典位置，不如說在對原本的戲仿與改編中更容易暴露後者的冒犯意味。在這些新創作的革命歷史劇及反特劇中，這種被允許的冒犯不僅更能獲得觀眾的認可，而且達成了主旋律與商業的更為完美的結合，從而使得 80 年代以來主旋律與商業片之間的內在衝突也被有效克服。因此，既可以說這些諜戰劇中的商業元素改寫了紅色革命的意識形態，與此同時，這些主旋律所負載的意識形態價值也可以借諜戰劇獲得了有效講述。而諜戰劇之所以能夠在 2007 年以後取代新革命歷史劇幾乎成為唯一的紅色劇樣態，還在於這些「諜中諜」的故事實現了新革命歷史劇所「無法完成的任務」。

在新革命歷史劇中，往往通過一種草莽英雄式的人物來講述革命歷史故事（如姜大牙、李雲龍、常發等），這種英雄人物得以正面表述的合法性在於他們是民族英雄，是抗日英雄，在國族的意義上整合國共雙方的意識形態分歧。這與 50-70 年代國族敘述往往隱藏在一種國共冷戰對立上截然相反（正如對待抗日戰爭也不僅僅是一種國族之爭，更是反抗帝國主義殖民剝削的階級／反殖之戰），也就是說國共之間的階級對立及其內戰的意義遠遠重要於國共聯合抗日所具有的國族身份（當然，在 50-70 年代的文化表述中「國軍」基本上是不抵抗的形象）。這也就是造成這批新革命歷史劇關於中國現代史的講述一方面聚集在抗日戰爭時期，另一方面對國共內戰往往採取省略或避而不談的策略，正如

《亮劍》中李雲龍剛參加內戰就負傷去醫院養病，其岳父作為開明士紳對李雲龍最大的指責也是「中國人為什麼打中國人」。這種國族敘述與 80 年代以來以現代化為核心的敘述以及新世紀以來以民族國家為主體的「大國崛起」的敘述具有內在一致性，其功能在於整合國共之間的冷戰裂痕，但留下的問題在於無法正面講述國共內戰的歷史。一方面中國革命歷史最為重要的組成部分是國共內戰，另一方面臨近 2009 年建國 60 周年的紀念日，要敘述建國的歷史就不得不面對內戰的問題。在這個背景中，這批諜戰片所扮演的意識形態功能恰好是使得 1945 年到 1949 年之間的內戰歷史獲得了某種講述的可能，國共之間在正面戰場的鬥爭被轉換為一種地下鬥爭，借助隱秘戰線來完成對這段內戰／冷戰的敘述（國共內戰已然被裹脅在二戰後即開啟的冷戰結構之中，是確立美蘇冷戰分界線的熱戰之一）。

對於 2009 年眾多講述 1949 年轉折時期的獻禮劇來說，基本上沒有採用國共之間三次大決戰的內戰歷史來講述「新中國」的故事（「大決戰」的故事正好是八九十年代之交最為重要的主旋律書寫方式），而更多的是借助國共諜戰的故事來呈現 1949 年的大對決。正如許多電視劇選擇「北京」和平解放的歷史作為三年內戰的縮影（如《戰北平》、《北平戰與和》、《東方紅 1949》等），就連「戰爭」也可以被放置在電視「劇」之外。也正是在這個背景下，在 2009 年年初播放的《人間正道是滄桑》中，與正面戰場有關的都是北伐、抗日戰爭，而一旦涉及到國共破裂的時刻就更多以諜戰的方式來呈現，並盡量避免楊立仁與楊立青兄弟在正面戰場上碰面，三年內戰中僅有的兄弟交鋒也集中在解放

東北的諜戰上。在這個意義上，與借助國族即國共都是中國人來整合冷戰裂隙不同，這些諜戰劇借助國共作為兄弟的關係來修復冷戰的裂隙。正如《建國大業》以政治協商為情節主部，也有效地規避了內戰的正面衝突，在一幅經常被引用的電影劇照中，重慶談判中的蔣介石與毛澤東並排站在一起，背景是孫中山的頭像，借毛澤東之口，說出國共都是「中山先生的學生」（暫且不討論國民黨在蘇聯影響下所進行的改組與共產黨一樣具有列寧主義式的政黨政治的色彩）。在這個意義上，「建國大業」之「中華人民共和國」與其說是中華民國的斷裂和終結者，不如說是一種繼承，是 1911 年辛亥革命的延續（在一種更為隱晦的意義上，當下中國重新把 1949 年書寫為新民主主義革命的勝利）。無獨有偶，在《人間正道是滄桑》中把楊立仁與楊立青彙聚在一起的情感動力，是一個舊式的父親。在「講述故事的年代」，這個父親既是伴隨舊中國的衰亡而死去的父親（如魯迅筆下病死的父親），也是離「家」出走的五四青年要打倒的封建之父（如巴金創作的象徵封建家族之《家》），而在「故事被講述的年代」則是在國共權力結構之外的一個家／國之父的位置，以彌合國共兄弟之間的冷戰分歧。這種國共「相逢一笑泯恩仇」式的兄弟情誼，不僅僅是為了迎合 2005 年以來逐漸緩和的海峽關係，而且更是在中國文化內部清理冷戰的債務。

從這個角度來說，當下的諜戰片與冷戰議題有著密切的關係。國共內戰及其國共意識形態的對立恰好是 50-70 年代革命敘述的合法性基礎。七八十年代之交，在「撥」文革之「亂」「反（返）」十七年之「正」和對內「改革」、對外「開放」的轉

型中，中國「提前」進入一種後冷戰時代，儘管在 50-70 年代中國與冷戰對立的雙方美蘇始終處在微妙的親疏關係之中（50 年代中國一邊倒向蘇聯，60 年代中蘇經歷大論戰，70 年代在中美恢復建交的同時中國自我歸屬於冷戰結構之外的亞非拉／第三世界）。而在文化表述上，國共之間的「冷戰」對立開始鬆動，從一種冷戰時代的正邪勢不兩立到逐步完成當下國共「一家親」的表述。從反特片的脈絡中看，這種 80 年代以來清理冷戰意識形態的改寫策略尤為體現在，從把國民黨指稱為「女特務」到轉變為「兄／長」。這種置換與其說是對國共在現代中國歷史中本是同根生的「真實」寫照，不如說是新世紀以來包括諜戰劇在內的新革命歷史劇所形成的書寫策略。

具體來說，在 50-70 年代的反特片中國共之間的關係往往呈現為一種英勇俊俏的男地下工作者與嫵媚妖嬈的國民黨女特工的關係。比如那些耳熟能詳的偵探英雄與女特務的形象有《寂靜的山林》中王心剛扮演的馮廣與風韻猶存的中年女特務、《英雄虎膽》（1958 年，八一電影製片廠）中於洋扮演的曾泰與阿蘭在匪巢中跳倫巴、《羊城暗哨》中馮喆扮演的偵察員與女特務八姑等。這些「冒名頂替」的偵察員要經受住女特務的慾望觀看，而其間的情緒張力也成為 50-70 年代少有的情愛場景（階級之恨被呈現為一種對異性之愛的拒絕）。這種性別化的冷戰敘述在 80 年代初期已經開始出現了調整。如當時著名的旅行風光片《廬山戀》（1980 年）中依然延續國共雙方的性別秩序，但不同之處在於女性的國民黨後代愛上了大陸男青年，愛情作為一種超越性價值開始彌合階級的裂谷。不過，雖敗猶榮的國民黨將軍的正面

形象已經開始出現，這也是 80 年代以來一系列反映國軍正面抗戰影片的基本策略，如《佩劍將軍》（1982 年）、《血戰台兒莊》（1986 年）等。在這裏，國民黨軍隊也從不抵抗部隊恢復了作為「中國軍隊」的合法代表（以至於在 2009 年上映的《南京！南京！》中劉燁扮演的國民黨軍隊可以「自然」作為中國軍隊／中國人的指稱）。從這個意義上，這種超越了國共分歧的抗戰將領的正義性在這些《歷史的天空》、《亮劍》等革命歷史劇中獲得延續。更為有趣的是，正是這些新革命歷史劇，把「本是同根生」的國共書寫為一種兄弟關係，儘管在 80 年代末期就有新歷史主義小說把 20 世紀描述為兩兄弟（往往是一文一武）因偶然而陰差陽錯分別參加國民黨和共產黨的歷史。這種情節被 2004 年播放的《歷史的天空》所借用，但相似的情節卻完成了迥異的歷史書寫，如果說 80 年代的兄弟故事是為了凸顯個人面對宏大歷史的荒誕以消解或拒絕冷戰歷史的大敘述，那麼這些新革命歷史劇卻在這種解構的敘述中重建一種革命歷史的價值。再如《亮劍》中的八路軍李雲龍與國軍楚雲飛成為心心相惜的摯友，因為他們都是打日本鬼子的中國人。與此相似，《人間正道是滄桑》中的大哥楊立仁與楊立青更是「同胞兄弟」。

　　諜戰片完全借用這種新革命歷史劇中的把國共書寫為兄弟的敘述。如《暗算》中的戴主任與錢之江的關係，不僅是上級與下級的關係，更是英雄惜英雄；《潛伏》中的余澤成與李涯也是各自忠誠於信仰的人；《秋喜》也一樣，夏惠民是晏海清的上級和兄長，在影像敘述中，導演也讓夏惠民與晏海清基本上只出現在雙人中景中，他們共同分享同一個空間，「情同手足」。而在少有

的幾個對切鏡頭中，也完全是一種對視的關係，如影片結尾處雙方拔槍對射，夏惠民說你不過是我的鏡子，也就是說晏海清和夏惠民互為鏡像，儘管彼此對立，但又處在完全對等的位置上。

第三節　忠誠與背叛

　　2009 年初意外熱播的《潛伏》，是繼 2006 年《暗算》以來最為成功的間諜片。「潛伏」及其臺詞一時成為流行語，甚或被作為一種暫時化妝成另外角色和身份的小資及白領的自我調侃之詞（《潛伏》的粉絲被自稱「潛艇」）。《潛伏》延續了反特片、諜戰劇的基本敘述策略：孤膽英雄，打入敵人內部，一方面與敵人周旋，另一方面把情報送到我方。與其他諜戰劇不同的是，這位「戰鬥在敵人心臟裏」的「地下尖兵」是由軍統特務轉變過來的，儘管這種轉變有點突兀，但也提供了愛情的動力，並最終在心愛的女人死去之後，把這種愛情轉化為一種對革命、「為人民服務」的信仰，這成為支撐他繼續潛伏下去的內在動力（這一點也與小說《潛伏》不同，小說中余澤成「天生」就是共產黨潛伏在軍統中的臥底），這種感情和愛情的動力學也是新世紀之交紅色經典改編劇所經常使用的一種解構革命邏輯的方式。這部電視劇使觀眾不僅看到了這些在「無形的戰線」（第二戰場）上與敵人（上司或同事）周旋的智鬥或機關算盡的故事，還體會到一種久違的「信仰」的力量。

　　《潛伏》把地下工作改寫為一種辦公室政治或者中國人特有的權術文化（這也使得《潛伏》成為白領職場攻略手冊）和把

家庭生活敘述為一種「歡喜冤家」的故事，與《激情燃燒的歲月》、《歷史的天空》、《亮劍》等電視劇中知識女性改造泥腿子革命幹部相似但又不同的是，在《潛伏》中是知識青年余澤成把農民婦女翠平改造為城裏官太太的過程，也是作為游擊隊長的翠平逐漸失去行動能力的過程（「成事不足，敗事有餘」的角色），這種改造的前提來自於 80 年代把左翼、革命文化敘述為一種農民、農村文化的土文化或非現代的意識形態產物。在這些多重改寫之中，《潛伏》成功地消弱或抽空了「信仰」的政治含義，變成了可以被白領觀眾接受的辦公室政治與夫唱妻隨的家庭秩序，在這一點上，余澤成比石光榮、李雲龍、姜大牙更像知識份子式的英雄。這種假扮夫妻並產生感情的故事，讓年長的人們想起 50年代末期的紅色經典《永不消逝的電波》，從這個角度來說，這部看似原創的諜戰劇，與那些膾炙人口的反特片具有相當多的互文性。這種相關性不僅僅使得人們想起《英雄虎膽》、《寂靜的山林》、《羊城暗哨》等五六十年代的經典影片，而且余澤成的扮演者孫紅雷也成為于洋、王心剛、馮喆式的「孤膽英雄」。

按照導演的說法，這部劇是向 80 年代播出的《無名英雄》和《春天的十七個瞬間》致敬，《潛伏》中的許多的情節來自於這兩部譯製系列片。但是，《潛伏》的開篇余澤成監聽民主愛國人士會議的段落，卻來自於 2007 年奧斯卡最佳外語片德國電影《竊聽風暴》。《竊聽風暴》是典型的後冷戰文本，講述一個東德監聽者良心發現保護「有良知」的藝術家的故事，這是一種完全倒置諜戰片邏輯的影片，因為在冷戰背景中，監聽者無疑是堅定的共產主義者，被監聽的對象則是特務、敵人，而只有在後冷

戰、柏林牆倒塌之後，這種無辜的、純潔的並與體制不合作或對抗的藝術家才成為印證社會主義極權統治的例證，作為一個服務於東德秘密員警的小人物及其藝術家的家人信仰的忠誠者變成了可恥的告密者和背叛者。這是後冷戰時代講述冷戰的失敗者一端社會主義集權專制統治下出現的竊聽者與善良、無辜的藝術家的故事。《潛伏》借用這個情節，卻恰好完成了一種與《竊聽風暴》正好相反的表述，因為余澤成恰好是一個對黨國（國民黨和共產黨）懷有信仰的人（在這個意義上，余澤成與其說完成了信仰的反轉，不如說余澤成始終是優秀的「潛伏者」，而不會陷入雙重間諜的焦慮），而不是告密的小人。

更為重要的語境在於，就在《潛伏》熱播期間，因寫作《往事並不如煙》的章詒和女士；連續發表了兩篇「揭秘」文章〈臥底〉和〈告密者〉，指出文化名人馮亦代和黃苗子是潛伏在她家裏及友人聶紺弩身邊的「臥底」和「告密者」。與「潛伏」正好相反，這些昔日的家中朋友卻是情報機關收買的臥底，是自己家人的告密者，如同《竊聽風暴》（藝術家的妻子也是告密者）一樣，只是與前蘇聯、東歐的社會主義陣營的潰敗不同，中國並沒有出現對冷戰年代的秘密員警及同謀者的審判，因此，章詒和的兩篇文章可以作為中國版的「竊聽風暴」。這樣兩種間諜故事在意識形態訴求上卻產生了完全矛盾的認同效果，如果說《潛伏》是以共產黨為正義的一方來確定「潛伏者」的合法性，那麼〈臥底〉、〈告密者〉卻是因共產黨政權作為壓制和專制的暴力機器而使得這些為黨工作的「臥底」成為出賣靈魂的、猥瑣的背叛者，有趣的問題在於，人們卻能同時認同於雙方的敘述邏輯，一方面

認同於那些深入虎穴的「潛伏英雄」，另一方面也分享章詒和對於「臥底」或告密者的譴責，這樣兩種悖反的狀態或許正好呈現了一種後冷戰時代的文化症候，或者說對於 50-70 年代歷史的正面與負面的論述可以和諧共存。

章詒和的文章可以看成是 80 年代以來反右敘述的最新書寫方式。從新時期之初傷痕文學、反思文學開始，以落難書生（男性知識份子）受到政治迫害並最終獲得拯救的故事來批判 50-70 年代歷史的暴力和血污，這種主體位置吻合於改革開放的意識形態調整，其最大的問題在於無法呈現施害者與受害者往往身兼一體的複雜狀態，或者說，受害者也並非始終處在被迫害者的位置上。到 90 年代中期改革進入攻堅戰的時候，右派回憶錄、反右書籍成為文化市場中最為成功的一類暢銷書，這種 80 年代的反右書寫終於獲得大眾文化的認可，從而使得告別革命、審判革命成為大眾文化的主導意識，這或許正好可以遮蔽 90 年代中期所遭遇的社會陣痛而產生的對於毛澤東時代的懷舊情緒所帶來的某種現實批判性。新世紀之初，《往事並不如煙》的熱賣或作為「禁書」的暢銷，使得這種被 50-70 年代的左翼政權的壓抑和批判的民主派人士替換了作為挺身抗暴的知識份子／詩人的想像，其在 80 年代文學與政治的二元對立所確立的作家與政治體制之間的對立也發生了偏移，但其受迫害者的正義性依然建立在施害者的非正義性之上。而到了〈臥底〉和〈告密者〉成為一種與國際接軌的後冷戰時代審判左翼歷史的慣常情節，儘管其主角依然是無辜、善良、先知先覺的民主人士，但與 80 年代把知識份子作為與權力機器無關的無辜者不同，這些被章詒和指認出來的告

密者曾經也是 80 年代以來反右敘述中的受害者，但顯然他們也曾經作為施害者的幫兇，因此，章詒和的「爆料」文章使得那種把知識份子作為純粹的受迫害者的位置受到一定程度上的懷疑，儘管作為「往事」主角的自己依然處在歷史的無辜而純潔的主體位置上。只是這種反右敘述被有效地組織到關於 50-70 年代新革命歷史電視劇中，如《歷史的天空》、小說版《亮劍》並沒有回避這段歷史，反而是以把這段歷史荒誕化的方式，使得這些革命英雄也經歷被迫害的歷史，從而達成一種既可以講述「激情燃燒的歲月」的故事，也可以講述知識份子式的受到小人誣陷的故事，彼此衝突的敘述被縫合起來。

　　與《竊聽風暴》、《告密》相似，獲得高額票房的《風聲》也倒置 50-70 年代反特片的模式，彼此的反特片是我方尋找敵方特務，而《風聲》則是以敵方的視角來尋找隱藏的地下黨（《暗算》第三部也是如此），把「捉內鬼」的故事講述為潛伏者處在忠誠與背叛的夾縫之中的故事。可以說，《風聲》的小說版和電影版已然改寫了冷戰時代的諜戰故事。與敵我雙方對立的反特故事不同，小說《風聲》採用了多重敘述角度，上部《東風》選取了共產黨的說法，下部《西方》則使用國民黨的說法（如同《人間正道是滄桑》中國共雙方是「兄弟泯恩仇」，而《風聲》則是國共「夫妻一家親」，儘管臺灣的顧曉夢對留在大陸的丈夫老潘充滿了怨懟）。有趣的問題不在於彼此說法的衝突，而在於這種臥底者、潛伏者想盡一切辦法傳遞情報、甚至不惜犧牲的精神被書寫為一種背叛和利用的故事。尤其是潛伏汪偽政府的軍統特務顧曉夢把女地下黨李寧玉利用自己完成任務，以及李寧玉哥哥的老潘

借夫妻身份動員顧曉夢倒戈共產黨,被敘述為一種對女性情誼和夫妻情分的背叛,從而呈現了地下黨對政治信仰的無限忠誠和對親情、友情的深刻背叛的悖論狀態。與此相似,電影版《風聲》把敵人尋找的地下黨由李寧玉換成了顧曉夢,李寧玉則成為一個憂傷、專業的解碼專家,與政治沒有任何瓜葛的「局外人」(非善非惡),完全不捲入敵人與地下黨的爭鬥,雖然她也是被懷疑的對象,但她是不諳世事的、有點偏執的性情中人,當得知顧曉夢是共產黨時憤怒不已,認為自己被好姐妹欺騙。李寧玉這樣一個無辜的、被捲入歷史的位置既可以見證顧曉夢等地下黨的寧死不屈的偉大,同時也可以用她打顧曉夢的耳光而質疑、原諒間諜／臥底／特務對自我身份的隱瞞與欺騙。與李寧玉這種超越二元結構的「局內的局外人」相似,《潛伏》中在余澤成和李涯等敵我雙方特工之外,還有一個「嘴上是主義,心中是生意」情報販子謝若林。同樣,在《秋喜》中,作為「純潔」象徵之物的就是晏海清的女傭「秋喜」,秋喜是一個不穿鞋的、走路沒有聲音的也幾乎不說話的客體,其裸露的身體成為「純潔」的最佳載體,她也處在國共對立之外的位置。這樣一個似乎處在敵我權力結構之外的角色不僅為後冷戰的觀眾提供了進入二元對立結構的中性位置。

第四節　被殺死的「信仰」

從《激情燃燒的歲月》中的石光榮開始,一種滿口粗話、嗜好戰爭、血氣方剛的軍人形象延續到《歷史的天空》中的姜大牙、《亮劍》中的李雲龍和《狼毒花》中的常發(《軍歌嘹亮》中

的高大山和《軍人機密》中的賀子達也有類似的性格特點），這種帶有泥腿子氣息的英雄正好是一種去政治化的英雄（其成長為革命者的過程是被省略的），其對革命、信仰的理解往往被遮掩在一種打鬼子和對鬼子仇恨的樸素情感之中。與此不同，這些成功的諜戰劇卻試圖講述一種為了國家利益而犧牲的精神以及為了信仰而甘願潛伏的故事，安在天、錢之江、余澤成、晏海清等都是具有知識份子特徵的文質彬彬、有勇有謀的男英雄。這些「戰鬥在敵人心臟」的「地下尖兵」們是一群有信仰、有理想的無名英雄。在後冷戰的時代他們成為重建信仰的精神楷模，這也是這些諜戰劇所試圖完成的最為有效的意識形態詢喚及教化功能。

如果說 50-70 年代的反特片在強調革命、階級、人民主體的意識形態宣傳中放置個人英雄主義的故事（在「冒名頂替」或化裝為敵人的過程中形塑個人的機智和勇敢），那麼當下的諜戰片卻是在個人傳奇故事中實現個人與國家利益的親密結合，從而改寫了 80 年代以來關於國家、政黨、政治、組織、體制等對於個人自由的剝奪、強制和壓制的敘述。如麥家的作品《暗算》、《解密》等基本上講述了具有各種特殊才能的人（《暗算》中的瞎子阿柄、數學天才黃依依、還有《解密》中的大頭鬼容金珍）破譯了敵方隱藏的電臺和各種高深莫測的密碼的故事。這些故事非常恰當地把個人天才的故事與國家利益「接合」起來，既把個人的才能發揮到極致，同時也為國家利益心甘情願地作無名英雄。而這種得以有效詢喚個人與國家認同的意識形態機制就是一種信仰的力量。

2006 年播出的《暗算》並沒有大張旗鼓的宣傳，卻在口耳相傳中成為當年的公眾話題，按照導演及主演柳雲龍的說法：

「我們今天整個社會經濟已經非常好了，但現在我們缺失的是文化，我們需要一種信仰，但是信仰是需要文化支撐的，如果沒有文化，就沒有信仰。這可能就是我拍這部戲的初衷」[4]，在柳雲龍扮演的解密專家安在天和地下工作者錢之江身上，人們看到了為了信仰而犧牲的精神，尤其是那句關於「信仰與寄託」區別的臺詞「信仰是目標，寄託是需要，是無奈，是不得已。信仰是你在為它服務，而寄託是它在為你服務」被廣泛討論。與此相似，2009 年初匆忙拍攝完成的《潛伏》卻「意外」熱播，也被認為是一部「愛和信仰的簡史」[5]，導演姜偉說：「『信仰』貫穿《潛伏》始終」，余澤成由軍統特務成長為共產黨是依靠信仰的力量（有趣的是，在 50-70 年代的反特片中英雄恰好是不需要成長的）。《人間正道是滄桑》中的瞿恩在就義前也說過「理想有兩種：一種我實現了我的理想；另一種理想通過我而實現」，瞿恩及其感召下楊立青成為信仰的化身。而同樣改編自麥家小說的《風聲》中經受酷刑的老鬼也被上升為一種信仰的精神，麥家在接受參訪中強調：「人生多險，生命多難，我們要讓自己變得強大、堅忍、有力，坦然、平安、寧靜地度過一生，也許惟一的辦法就是把自己『交出來』，交給一個『信仰』」[6]。更不用說《秋喜》裏面，晏海清不僅是一個有信仰的人，而且也是一個純潔的人，一個從來沒有

[4] 〈柳雲龍 信仰‧理想《暗算》裏激情燃燒〉，城市快報，http://epaper.tianjinwe. com/cskb/cskb/2006-12/28/content_111555.htm

[5] 〈《潛伏》導演姜偉：「信仰」貫穿《潛伏》始終〉，2009 年 4 月 10 日，天天新報，http://ent.sina.com.cn/v/m/2009-04-10/09162464811.shtml

[6] 麥家：〈歷史就像從遠處傳來的「風聲」──談小說《風聲》和電影《風聲》〉，南方週末，2009 年 10 月 28 日

開過槍的「書生」。試想在 80 年代，國家、體制、組織對於個人來說還是壓抑和欺騙的角色，冷戰歷史留給人們的是過於政治化的生活和血跡斑斑的傷口，而僅僅過去 20 多年，這些遍體鱗傷的傷痕記憶已經被改寫為一種對信仰、理想的由衷認同。

　　且慢，這種對信仰的高揚與其說是對革命歷史價值的回歸，不如說更是一種被抽空的信仰，或者正如麥家所說「時代正在呼喚英雄，呼喚崇高，呼喚莊重的人文精神」，只是「我不知道什麼樣的理想和信念是對的，但我相信人必須要有理想和信仰」。也就是說，信仰如同一個空洞的能指。在電影《秋喜》中有一個重要的情節，是被綁縛的秋喜放在銀幕後面，從來沒有開過槍的純潔的晏海清無意中射殺了秋喜。也就是說，被作為純潔之物的秋喜最終在螢幕的遮蔽下成為槍殺的對象。如果把螢幕看成是一種諜戰劇的自指話，那麼秋喜／純潔／信仰恰好是被遮蔽的，是國共兄弟要聯合殺死的對象，這個他者被抹去之後，夏惠民與晏海清也成為彼此的鏡中像。這種國共之間互為鏡像的關係，與其說呈現了國共之間的意識形態對立（自我與他者），不如說在取消了國共之間的政治對立，或者借用夏惠民的說法，「我們都是一樣的人」。正如錢之江／戴主任、余澤成／李涯、晏海清／夏惠民都是有信仰的人，在這種鏡像結構中，信仰被相對化和中性化了。可以說，這是一個召喚信仰的時代，同時也是一個拒絕回答信仰是什麼的時代，或許也是一個賦予信仰更多可能性的時代。

　　與這些新革命歷史劇相似，這些建立在二元對立之上的國共諜戰劇也具有雙重意識形態功能。一方面與其說凸顯了國共意識形態的截然對立，不如說消解了二元對立的冷戰結構的政治性，

自我與他者不再是截然對立的雙方，而是可以互換的主體，這種
國共兄弟的鏡像結構完成一種價值相對主義的表述，以實現了一
種對冷戰的和解或超越；另一方面如《暗算》、《潛伏》、《風聲》
等諜戰片又有效地在講述一種信仰的故事，在去冷戰、去政治的
意識形態空檔中詢喚一種被中性、空洞或抽象化的信仰。在這個
意義上，這批諜戰片身兼解構與重建的雙重功能，也就是說既去
除了冷戰意識形態的對立，又試圖為當下重建或樹立一種信仰、
理想式的超越性價值。

「革命／民主」的耦合：
《十月圍城》的意識形態縫合術

第一節　意識形態的縫合點

　　如果說 2009 年十月份上映的《建國大業》成為主旋律商業化的成功範例，那麼 2009 年歲末放映的《十月圍城》則是商業片主旋律化的標杆，或者說港片主旋律化的典範。與《建國大業》相比，《十月圍城》更獲得了「滿堂彩」，不僅成為賀歲檔中票房、口碑俱佳的影片（尤其是相比同時期放映的《三槍拍案驚奇》、《刺陵》、《風雲 2》等），而且也為紀念建國 60 周年這一獻禮片之年劃上了圓滿的句號，廣電總局在「2010 年新年電影招待會」上特意為駐外使節放映了這部「年度最佳」電影[1]。該片最終

[1] 〈廣電總局欽點《十月圍城》為「年度最佳」〉，廣電總局趙實副部長在映前招待會的講話中說：「廣電總局每年都會選一部當年最好最新的影片來款待各部委領導和駐華使節參贊，而在今年賀歲檔眾多影片中，我們一致認為《十月圍城》是當之無愧的『年度最佳』」。前兩年放映的電影分別是《集結號》和《梅蘭芳》，http://ent.sina.com.cn/m/c/2009-12-19/15402816029.shtml

以 2.74 億的票房在國產片賀歲檔中排名第一。不僅如此，這部電影被認為是「老百姓自己的《建國大業》」、是「草根的奮戰，庶民的勝利」[2]，並且是一部讓年輕觀眾從頭哭到尾的電影（就目前來說，中國電影觀眾百分之八十五分佈在 18 歲到 35 歲之間）。在網友的評價中，《建國大業》雖然取得了更為驕人的票房成績（4.2 億），但依然可以指認出其作為意識形態宣傳片的身份（因其出資方是國有企業中影集團）[3]，而《十月圍城》則不然，許多觀眾認為這是一部由衷被感動的影片。其中不少看過電影的網友坦言，自己應該多瞭解中國的近代史，應該像影片中替孫中山犧牲的愛國青年李重光那樣「一閉上眼就想起中國的明天」[4]。這樣

[2]　〈《十月圍城》：老百姓自己的《建國大業》！〉，http://blog.sina.com.cn/s/blog_5748fb3f0100gnsx.html?tj=1；〈《十月圍城》：草根的奮戰，庶民的勝利〉，大眾電影 2010 年第 2 期。

[3]　把《建國大業》指認為主旋律宣傳片，似乎是一種事實，《建國大業》主要是由作為國有企業的中影集團投資拍攝的重大革命歷史題材的影片。但是這種指認本身是一種意識形態誤識，因為如今的中影集團就像其他完成改制後的央企一樣不僅僅是「國有」企業，同時也是「壟斷」資本，其作為意識形態宣傳工具和追逐利潤空間的資本動力同樣重要。這種資本與國家的一體化，也呈現在主旋律與商業電影的合謀之上，或者說這些影片在實現一種主旋律與商業電影的雙重效果。

[4]　許多網路影評表達了對這部作品的感動，並且表示要瞭解中國的近代史，才能知道中國的今天。儘管血跡斑斑的近代史始終是中國九年義務教育的重要教學內容，顯然教科書並沒有這部電影更能喚起年輕人的歷史熱情。如網友的評論：「我可以厭惡革命，可以反對主義，但是對於革命者，對於為主義而赴死的人，甚至被主義吞噬的人們，我心懷尊重。」（laststore：〈唯有進步值得信仰〉，http://www.douban.com/review/2870206/）；「昨晚睡不著時還問人活著到底為了什麼，生活又為了什麼？現在好像找到了那麼一點意義了，我正在為身邊的人奉獻著自己。」（龍鬚拌飯：〈我只是個小人物！〉，http://www.douban.com/review/2943012/）；「我被104年前（1906——2010）發生的事所感動、被孫中山領導的革命黨人所感動、被《十月圍城》裏的那些人們所感動。這些人裏的很多人都是社會的底層人物，他們不懂什麼叫『革命』只知道能夠讓人活的有價值有追求就去拼命的去做一件事。」（一個說真話的公民：〈十月圍城——那些人們〉：http://www.douban.com/review/3000779/）

一部講述民間義士捨命保護革命先驅／民國之父的電影，其意識形態效應竟然能夠如此「潤物細無聲」（意識形態的成功在於無從指認其意識形態特徵，也就是非意識形態效果是最為成功的意識形態講述）。僅從出資方來確定《建國大業》為官方主旋律、《十月圍城》為「民營主旋影」（以香港電影人為主）顯然是一種意識形態誤認，這種誤認來自於國家與資本的二元對立（在此背後是計畫／市場、體制／非體制或反體制、國有／民營），不僅忽視了中影集團自身是國有壟斷資本，身兼國家與資本的雙重角色（國家與資本不再是衝突的對立項，而是互為表裏），而且《十月圍城》的重要投資方也來自於中影集團。但依然不能否認的是，在這樣一個去政治化／去革命化的年代裏，為什麼這些以小資、中產、白領為主體的都市影院觀眾可以接受這種比主旋律更主旋律的為了革命而犧牲自我的故事呢？

　　《十月圍城》中，孫中山關於「欲求文明之幸福，不得不經文明之痛苦，而這痛苦，就叫做革命！」的「畫外音」不僅是近 30 年來少有的如此正面地講述「革命」的故事，而且相比 80 年代以來革命歷史故事往往採用人性化、日常化的策略以回應革命壓抑人性、革命消除日常生活的指責，這部電影卻酣暢淋漓、毫無避諱地呈現了革命過程中的血污與暴力。面對那些完全不知道革命何意的販夫走卒們在銀幕上一個個地慘死，這種犧牲和死亡並沒有被網路及媒體上具有自由主義傾向的人們指認為是一種「革命惹得禍」，反而覺得他們死得其所、死得有價值，這恐怕是不多見的現象。當然，這種現象也並非始自《十月圍城》。從電影的角度來說，2007 年馮小剛的《集結號》以來，尤其是 2009

年《建國大業》、《風聲》等新主流電影，已經使這種革命故事獲
得影院觀眾的認可。而從電視劇的角度來看，這種現象則始自
2002 年《激情燃燒的歲月》以來的新革命歷史劇（如《亮劍》、
《暗算》、《人間正道是滄桑》等），這些講述革命英雄故事的電視
劇成為大眾文化的熱點現象，被人們津津樂道。更為重要的是，
這些影視劇並非都是官方投資的主旋律，更多的是來自民營公司
在市場預期下的商業行為，也就是說，革命歷史不再是一段異質
的、負面的、他者眼中的愛情傳奇 [5]，反而獲得了市場經濟條件下
小資、白領及市民觀眾的極大認可（高收視率和票房佳績）。如果
說「主旋律」作為一種影視劇的命名在 80 年代末期出現本身已然
成為無法有效講述革命歷史故事的症候，那麼《十月圍城》等影
視劇所實現的效果則是 80 年代以來所出現的主旋律與商業片之間
的分疏開始彌合。這不僅在於革命歷史故事找到了某種有效講述
的可能，而且在於七八十年代之交所出現的以革命歷史故事為代
表的左翼講述和對左翼文化的否定而開啟的改革開放的意識形態
敘述之間的矛盾、裂隙獲得了某種整合，或想像性的解決。

　　與《集結號》／《激情燃燒的歲月》不同的是，《十月圍城》
是一部「香港製造」。這部電影被認為是「香港電影人的『獻禮

[5]　90 年代出現了一種借外國人的眼光來講述革命故事及近代史的紅色電影，如馮小
　　寧的《紅河谷》、《黃河絕戀》、葉大鷹的《紅色戀人》等。這種西方視點的在場，
　　既可以保證一種個人化的敘述視角，又可以分享這種西方視角的客觀性，從而保證
　　革命故事可以被講述為一段他者眼中的異樣故事而產生接受上的某種間離和陌生效
　　果。這種敘述某種程度上是為瞭解決 80 年代出現的革命歷史電影的敘述困境，通
　　過把自己的故事敘述為他者眼中的故事，從而使得革命故事獲得某種言說和講述的
　　可能，儘管在西方之鏡中所映照出來的是一個中國女人的形象或一處被自然化和審
　　美化的地理空間。

片』」[6]，也被認為是2003年香港電影北上以來港片的復興和新生[7]。
如同商業／主旋律之間的區隔，這一香港電影的「非大陸」身
份，也使得無厘頭、功夫電影與革命歷史故事之間存在著諸多裂
隙。許多網友在與幾部同樣是保護革命黨的港片比較中指出《十
月圍城》在意識形態表述上偏離了香港這一冷戰間隙的空間所形
成的自由主義或後現代式的犬儒主義的底色[8]。如在80年代中期出
現的成龍電影《A計畫續集》中，當革命黨動員成龍飾演的皇家
員警加入革命時，成龍的回答是「我是一個很拘小節的人，不管
我的目標多正確多動聽，我絕對不為達目的不擇手段去做些為非
作歹的事情。其實我很佩服你們，因為你們才是做大事的人，我
也明白打倒滿清需要千千萬萬的人拋頭顱、灑熱血、不怕犧牲，
可是我不敢叫人這麼做，因為我不知道叫這麼多人犧牲後的結果
是什麼！所以我那麼愛當員警，因為我覺得每一個人的生命都很
重要，我要保障每一個人安居樂業，就算是一個四萬萬人的國
家，也是有每一個人組成，如果我不愛自己的生活，又怎麼有心
思去愛自己的國家呢?!」[9]這樣一種香港殖民地員警的位置，有效

[6]　〈《十月圍城》香港電影人的「獻禮片」〉，http://www.yangtse.com/wypd/ysbl/
　　200903/t20090324_614097.htm

[7]　面對香港電影市場的萎縮，2003年大陸與香港簽訂了《》，按此協定，港片不受引
　　進配額的限制，只要滿足一些演員、審查等條件，可以按國片進入大陸市場。至
　　此，香港電影人紛紛北上，但也造成「港片」自身的喪失。

[8]　李祥瑞：〈《十月圍城》，香港電影的新意志〉，http://blog.sina.com.cn/s/blog_
　　5451a0c80100gye1.html?tj=1，龍鬚拌飯：〈我只是個小人物！〉，http://www.
　　douban.com/review/2943012/，阿怪：〈看《十月圍城》想到的幾部老港片〉，
　　http://www.mtime.com/group/hkmovie/discussion/793897/

[9]　《A計畫續集》（1987年）講述了一個正直清廉、恪盡職守的香港員警馬如龍（成
　　龍飾）的故事，其中穿插清廷收買香港員警暗殺革命黨的情節，有趣的是，馬如龍

地呈現了 80 年代以來在「97 大限」的背景中香港人對於革命等
宏大敘述的懷疑（「為達目的不擇手段去做些為非作歹的事情」、
「不知道叫這麼多人犧牲後的結果是什麼」），通過對「每個人生
命」的維護來暫時回避即將到來的「國族」身份（比思考國家的
歸屬更為重要的是「自己的生活」）。從這個角度來看，《十月圍
城》確實與這種人性及人道主義的表述不同，為了替孫中山開會
爭取一個小時的時間而寧願「拋頭顱、灑熱血、不怕犧牲」。變
化的不僅僅是故事敘述的主角由香港皇家員警轉移到了同情革命
的民族資本家，而且由對革命等「大事」的懷疑到對「欲求文明
之幸福，不得不經文明之痛苦」的認同[10]。如果把這種變化看成是
北上的香港電影人面對大陸市場而採取的「權宜之計」，那麼這
部影片又是如何找到主旋律與香港電影的結合點[11]呢？

　　儘管在香港電影史中，也不乏講述革命黨的故事，如 1981
年的《上海灘十三太保》也是十三義士保衛革命者的故事（反

與革命黨的相遇完全是盲打誤撞，在馬如龍看來，革命黨／清廷殺手也只是好人／
壞人的區分，革命黨意外救了馬如龍的命，正文引述就是革命黨邀請馬如龍「加入
革命黨一起挽救中華民族」之後，馬如龍的回答。雖然馬如龍沒有加入革命黨，但
電影的基本立場是同情革命黨的。同時期的香港電影中還有徐克指導的電影《刀馬
旦》（1986 年）也講述民國初年軍閥割據中革命女俠的故事，還有 1981 年的《上
海灘十三太保》等也是保護革命黨的故事。這些反清革命的故事，在多重意義上書
寫著香港與大陸及中國近代史的關係，這些電影為冷戰間際的香港電影找到了某
種處理大陸歷史的敘述策略，在把清朝書寫為專制王朝的同時也有對大陸 1949 年
之後歷史的隱喻，這也吻合於香港作為自由主義的位置。在這個意義上，《十月圍
城》也是屬於這個敘述傳統。

[10] 最近幾年，成龍作為功夫明星的身份，也發生了微妙的變化，由香港明星、國際巨
星變成了國家的形象代言人。演唱〈國家〉等歌曲。

[11] 《獨家對話陳可辛：香港急先鋒融入內地大市場》，http://www.022net.com/2009/
12-16/42653926338876.html

方是漢奸汪偽）或 1986 年徐克指導的《刀馬旦》講述革命女俠
的故事（反方是袁世凱式的舊軍閥），但是這部《十月圍城》的
出現有著更為切近的背景。在〈《十月圍城》的前世今生〉中，
監製陳可辛坦言，這部電影是他在經歷了《如果 · 愛》、《投名
狀》等一系列或成功或失敗的嘗試之後，專門為大陸觀眾量身打
造的「香港主旋律」。尤其是「《投名狀》和《集結號》的成功，
使他對內地電影市場的看法改變很多，《投名狀》讓他發現了內
地觀眾對大片的消費能力，而《集結號》讓他感覺到，原來主旋
律也可以拍得這麼好看。」[12] 陳可辛多次談到馮小剛的《集結號》
給他帶來的「市場訊息」，沒有想到拍解放軍的電影會如此好
看，他從《集結號》中得出一種「愛國加人性」的主旋律模式。
《集結號》的成功不在於重述了革命英雄人物的故事，也沒有使
用八九十年代常用的人性化、日常化的方式來書寫英雄、模範及
領袖的策略，恰如《集結號》海報中的一句話：「每一個犧牲都
是永垂不朽的」，這部電影與其說講述的是為革命犧牲的故事，
不如說更是使這些無名的犧牲者重新獲得歷史銘記的故事。影片
結尾處，這些被遺忘的犧牲者，終於獲得了墓碑／紀念碑式的命
名和烈士身份。正是按照《集結號》的「範例」，陳可辛想到了
陳德森十年前的劇本《十月圍城》，一群民間義士保衛革命領袖
的故事。從某種意義上來說，《十月圍城》也講述了「每一個犧
牲都是永垂不朽的」故事。在每個義士死去之時，都用定格和打
上生卒年月的方式實現一種墓誌銘的效果，使得每個人的犧牲不

[12] 〈《十月圍城》的前世今生〉，南方人物週刊，http://ent.sina.com.cn/m/c/2009-12-7/
23582814303.shtml

僅是值得的，而且更是被歷史／影像永遠銘刻的。不僅僅如此，影片結尾處，在那張「凝視」的臉龐上革命領袖為這些赴死的義士留下了眼淚。但是這部電影真的偏離了那種香港電影的自由主義底色了嗎？

如同《A計畫續集》中同情而不加入革命黨的皇家員警，《十月圍城》中的華人督察也基本上佔據這樣一個同情者位置。不僅僅如此，這部影片的內在裂隙在於李玉堂招募的這些保衛孫中山的義士並非革命的主體[13]，除了李重光作為接受西學／革命的愛情學生／青年是為了「中國的明天」之外，就連李玉堂某種程度上也是為了完成好友陳少白的臨終囑託，其他人連要護衛的人都不知道。他們以非革命的方式被動員完成這次保護任務，每個人都懷著不同的個人動機（方紅是為父報仇、王復明是施展少林功夫、阿四是為了老闆、沈重陽則是為了女兒和前妻、劉公子則是為了亂倫之愛）。但是每個人都從這次行動中找到了生命和人生的價值，在他們臨終回眸中都看到了幸福的幻想。在這裏，革命與去革命的張力找到了恰好的結合點，革命這個能指可以包容每個人的幸福、私情於其中。因此，這種「香港主旋律」／「民營主旋律」／「商業主旋律」（似乎香港＝民營＝商業＝非主旋律＝非政治的位置）與其說拋棄了「每一個人的生命都很重要」的人性表述，不如說把這種自由主義的表述與對革命的合法性「耦合」

[13]　羅崗在〈「無名者」的「demos」——評《十月圍城》〉中指出革命／民主的主體應該是「由陳少白這樣的『職業革命家』和方天這樣以戲班身份掩護的『職業軍人』以及傾向革命黨的青年學生來承擔的」，但《十月圍城》的重心在於，最終革命的主體轉移為一群非社會精英的「烏合之眾」，這種「無名者」的民主／革命才是革命的真義。

在一起，或者說這種表述實現了人性／革命、自由主義態度／犧牲精神等內在裂隙的彌合（革命使每個人都獲得解脫和幸福）。在這個意義上，這部影片有效地使得「民主」、「革命」等 20 世紀尤其是當代歷史中的能指，成為意識形態的縫合點和崇高客體，它們在縫合歷史記憶、異質性的表述的同時，也彰顯著作為主人能指的空洞和滑動的裂隙。

許多研究者也正是在這個意義上，把 2009 年的幾部獻禮片如《建國大業》、《風聲》和《十月圍城》定位於克服了革命與人性衝突的主流電影[14]。如果說這部電影找到了縫合主流意識形態裂隙的方式，那麼影院觀眾為什麼會接受這種方式呢？或者說這種香港電影人的自由主義表述又是如何耦合大陸觀眾的情感經驗的呢？這恐怕與觀影者自身的主體位置及其情感結構有關。

第二節
觀影者的主體位置與反官方／反體制的情感結構

中國大陸影院市場從 2002 年張藝謀的《英雄》開始，進入到一個逐年加速度上升的過程[15]，正如諸多產業報告所指出的，當

[14] 《建國大業》出現伊始就有專家認為主旋律這個命名已經失效，而「主流影片」則是近幾年來，學者們不斷提出的彌合主旋律和商業片裂隙的主流價值觀，也和新世紀以來伴隨著新一屆領導人上臺出現的「和諧社會」、「科學發展觀」、「以人為本」等一系列社會主義核心價值觀有關，是在去除掉革命意識形態並在「大國崛起」的背景中出現的一套獲得霸權的表述。

[15] 1995 年中國電影票房跌破 10 億，1999 年最低 8.1 億，隨後開始增長，2002 年全國票房收入 9.5 億、2003 年是 11 億。自此中國電影票房進入高增長期，2004 年是 15 億、2005 年是 20 億、2006 年是 26.2 億、2007 年是 33.27 億、2008 年是

下中國影院觀眾的主體是 18 到 35 歲之間的年輕人。這些國產大片一方面獲得高票房，另一方面又處在口碑不佳的悖論狀況，其口碑主要以網路影評為主。這種狀態與觀影群體某種程度上是線民有關[16]，也對應著這些觀影群體作為 70 後到 90 後的都市白領／小資／中產的身份。在關於《十月圍城》的網路影評中，出現了一種有趣的敘述方式，網友不相信自己可以被這部講述革命先驅的主旋律故事所感動，「雖然這是一部主旋律……但是我被這部電影深深感動」。為什麼對《十月圍城》的感動需要借助「但是」來表達呢？這種對於「主旋律」的先在拒絕又來自於哪裡呢？先看兩篇關於《十月圍城》的影評。

其中有一篇被廣泛轉載的影評〈唯有進步值得信仰〉：

> 現在是 2009 年，華麗麗的建國 60 年，螢屏與螢幕上都充滿了 DANG 單方面的回憶與歌頌，按照我老爹的總結就是：全面展示我們如何弄倒國民黨。
>
> 今年秋天，我陪朋友一起看赫赫有名的獻禮電視劇《人間正道是滄桑》。她從小到大是個好孩子，學習好，思想好，行為積極上進，黨員，國家機關從業人員，不看毒草，不聽靡靡之音，更不會有絲毫反動思想。
>
> 我們一起看到影片中的瞿恩就義，孫淳叔叔一邊喊著口號一邊倒下。我朋友哄笑起來嗤之以鼻：真假，太假

42.15 億，2009 年則是 62.06 億。

[16] 在網路發展初期，線民年齡主要集中在 20-35 歲之間，雖然逐年下降，但 35 歲以下的線民依然占主導地位。

了，你說是不是?! 我說不是的，雖然你不相信，但是當時這位瞿恩的原型叫做瞿秋白，他的確是唱著國際歌，喊著共產主義萬歲死掉的。DANG 今天很操蛋，並不代表所有信仰這種主義的人都很操蛋。

從什麼時候開始，連好孩子們也開始什麼都不相信。

不相信有人會為了主義而慷慨赴死；

不相信有人會大公無私捨身取義；

不相信有人立志為生民請命為萬世開太平。

執政者將自身的理想與主義抬得越高，我們所感受到現實的就越荒謬，實用主義君臨時代，娛樂精神空前風行。

文革時，家鄉有青年在街頭打鬧嬉戲，高喊著：你們敢打革命爺，你們敢打革命姐。至此，「革命」再也不是一個神聖的詞語，它完全淪為一個笑話。

我們還沒開始建構，就已經開心地擁抱解構，我們還沒開始做夢，就已經嘲笑理想，我們還沒學會相信，就開始提防欺騙。最終我們打倒了神聖，最終我們熱情地擁抱庸俗，最終未能建築起自身核心價值的社會，不可避免地以大量物質享受來彌補空虛與維持穩定，我們被忽悠太久，產生最大惡果不是我們笨了，而是我們奸詐了，我們誰也不相信包括自己。

……

一直以來，我不喜歡革命，我恐懼它巨大的破壞力，我厭惡它的血腥後果，我討厭它可以隨時成為攻擊異己的

工具，我更憎惡它隨時變化的面孔，吞噬自身兒女時比吞噬敵人更加兇狠。

一直以來，我不喜歡主義，尤其那些認為自身的道路才是人類終結目的的主義，當他們被壓迫的時候他們表演得如此純潔理想，當他們成為主流，他們所表現出的排外性與空前專制往往比前任統治者更甚。

所以，我看《十月圍城》不僅僅是抱著八卦的心態，更是因為被它片花中孫中山的一段獨白給觸到。

「欲求文明之幸福，必經文明之痛苦，而這痛苦，就叫做革命。」

應該說這是我見過的關於革命最好的解讀，它讓我在某種程度上，終於和「革命」這個詞握手言和。

我可以厭惡革命，可以反對主義，但是對於革命者，對於為主義而赴死的人，甚至被主義吞噬的人們，我心懷尊重。

我今日之所感所知所思所享，無不來自於百年來這些努力去實現臆想中「中國明天」的人們。他們或偉大或淺薄或愚蠢或無私或卑劣或聰明或成功或失敗或一代領袖或千古罪人，我可以評判他們，同時心懷某種敬畏與感激。

……

小時候不喜歡讀近代史，憋屈而令人心煩，古代史多好，我們多牛×，我們是世界第一。

現在能慢慢體會到，讀懂它，才會真正理解今日之中國從何而來，才能有資格去思索今日之中國向何而去。

可惜，對於那段歷史，我們缺乏空間去探求，媒體議題缺失，社會平臺狹小，它沉入戲說、樣板戲、娛樂的海洋深處。

找不到一個社會的普世價值不可怕，可怕連尋找價值的人都沒有，可怕的是我們連探討它的空間都沒有，更可怕的是我們沒有探討它的興趣。

革命成功了，民主不一定會來。

一個黨成功了，民主不一定會來。

一個主義成功了，民主不一定會來。

千千萬萬人死去，民主不一定會來。

甚至我們知道，民主只是個孩子，它能被不同主義，不同黨派抱來抱去，被打扮成不同摸樣。

但是如果我們失去了對民主的興趣，我們失去了對進步的相信，我們無法正視在追尋民主與進步中的鮮血、失誤、愚蠢、卑劣與其他種種最壞的事情，我們永遠不值得去享受它的光明與幸福。

瑪麗蓮夢露說的好，如果你無法忍受我最壞的一面，你也無法得到我最好的一面。

古往今來，所有讓人奉獻才華、勇氣、激情乃至生命的美好事物皆如此。[17]

還有一篇是〈觀影團活動歸來──《十月圍城》有感〉：

[17] laststore：〈唯有進步值得信仰〉，http://www.douban.com/review/2870206/

看完《十月圍城》心情很沉重，雖然嘴上一直和老公說以後不再看這樣的片子，但是心裏不得不承認，這部片沒白看。

晚上回到家已經快十點了，可是久久不能入睡，腦海裏全是《十月圍城》的影子。突然想起小時候寫作文，經常寫到「我們的幸福生活來之不易，是革命先驅拋頭顱，灑熱血換來的……」，這些話已經成了學生時代的慣用語句，可是卻那麼的蒼白！看了《十月圍城》，內心受到強烈的震撼，之前那些慣用的語言不再空洞，變得那麼真實！[18]

這樣兩篇影評都表達了對於《十月圍城》的喜愛和震撼。對於第一篇影評來說，出現了兩個不同的主體：網友和他的朋友。對於網友的朋友來說，她是「學習好，思想好，行為積極上進，黨員，國家機關從業人員，不看毒草，不聽靡靡之音，更不會有絲毫反動思想」，但是她卻不相信「唱著國際歌，喊著共產主義萬歲死掉的」的革命者，認為「太假」。也就是說，網友的朋友處在一種內在分裂的狀態之中，一方面在學校和工作崗位上都是「好孩子」，另一方面又根本不相信這種學校及工作中所信奉的黨的意識形態。作為同樣接受黨的教育的網友，與他的朋友具有相似的情感結構，網友自述「一直以來，我不喜歡革命，我恐懼它巨大的破壞力，我厭惡它的血腥後果，我討厭它可以隨時成為攻擊異己的工具，我更憎惡它隨時變化的面孔，吞噬自身兒

[18] 〈觀影團活動歸來——《十月圍城》有感〉，http://bbs.liao1.com/viewthread.php?tid=2197469

女時比吞噬敵人更加兇狠」、「一直以來，我不喜歡主義，尤其
那些認為自身的道路才是人類終結目的的主義，當他們被壓迫的
時候他們表演得如此純潔理想，當他們成為主流，他們所表現出
的排外性與空前專制往往比前任統治者更甚」。但是與朋友不同
的是「我可以厭惡革命，可以反對主義，但是對於革命者，對於
為主義而赴死的人，甚至被主義吞噬的人們，我心懷尊重」，正
如《十月圍城》使他「終於和『革命』這個詞握手言和」，並且
對中國近代史有了更深的理解，「現在能慢慢體會到，讀懂它，
才會真正理解今日之中國從何而來，才能有資格去思索今日之中
國向何而去。」與這位「唯有進步值得信仰」的網友大同小異的
是，在第二篇影評中，作為女性的網友看過《十月圍城》之後，
想起小時候寫作文的套話「我們的幸福生活來之不易，是革命先
驅拋頭顱，灑熱血換來的……」，這些原本「蒼白」的語言因為
《十月圍城》而變得「不再空洞，變得那麼真實！」這種轉變發
生的前提在於寫作文的套話在接受之初就已然呈現一種空洞的狀
態。從這個角度來說，《十月圍城》實現了比中小學教育都更為
有效的「教育」功能。

更為重要的是，從這些觀後感中可以看出，作為觀影主體
的青年觀眾處在一種內在分裂的狀態之中。一方面是殘留在九年
義務教育中的被改造過的 50-70 年代的左翼官方意識形態（一種
撥文革十年之「亂」返十七年之「正」的意識形態[19]），另一方面

19 恰如出生於 1980 年的筆者，在 1987 年到 1998 年完成小學、初高中教育，其《語
　文》課本中當代文學作品基本以十七年作品為主，基本上沒有 80 年代的文學作品
　（除了幾首朦朧詩），以至於筆者在 90 年代末期進入大學之初，如同七八十年代

這種說辭根本無法「潤物細無聲」，接受者對這些意識形態說教充滿了不信任和反感。也就是說，這種經典的社會主義說辭（如同〈共產主義接班人〉、〈接過雷鋒的槍〉、〈社會主義好〉、〈沒有共產黨，就沒有新中國〉等歌曲）與「真實」的內心感受或日常生活之間存在著裂隙和悖反狀態。這種分裂的主體狀態恰好是七八十年之交建構完成的主體位置，或者說是一種 80 年代以來改革開放自身的意識形態悖論。新時期以來的意識形態表述存在著雙重性，一方面要延續某種 50-70 年代作為政黨合法性的革命論述，另一方面又要在反思前 30 年左翼實踐中開啟以現代化為中心的歷史進程，而後者的合法性恰好建立在對前者的負面論述和批判之上。於是，一種反官方和反體制的主體位置成為推動改革開放內在動力的「情感基礎」，或者說這種主體位置受到官方的默許（處在大他者的凝視之中）。正如七八十年代之交的經濟政策、社會制度和文學、文化想像都建立在對左翼文化尤其是文革文化的他者化的過程中完成自我合法化的，這也造成 80 年代以來，以共產黨專制體制為他者、自由民主的西方政治制度為自我的主體想像。這種情感結構不僅在 80 年代成為某種全民共用的改革共識，而且也被 80 後及 90 後所「深刻」分享，這在很大程度上與在意識形態表述相對滯後的中小學教育有關。正如從上面的影評中可以看出，中小學所接受的教育恰好幫助這些年輕人形成這種反官方及反體制的主體位置（儘管 80 年代以來，中學教育無論在篇目選擇和講授方式上經歷了很多改變），使得他們可以「親身」體驗

之交的大學生一樣「重新」經歷著傷痕文學、反思文學的洗禮。

那個 80 年代以來被作為說教、僵化的意識形態表述。從這個角度來說，這些相對滯後的意識形態表述以一種相反的方式迎合著改革開放以來的反官方、反體制的情感結構，從而建構一種去政治、去革命化的帶有某種後現代犬儒色彩的主體位置。比如 80 中後期王朔對於這些革命話語的挪用和嘲弄、90 年代中期王小波作為「體制外自由職業者」的文化英雄的位置，以及最近兩三年被作為「冒犯者」的「公民韓寒」所佔據的依然是這種反體制的發言位置和姿態[20]，也就是說鐵板一塊的「官方＝國家＝體制」的想像成為推動改革開放的負面他者。可以說，正是這種相對滯後的時代「錯覺」讓改革開放的一代人誤以為那些 50-70 年代的意識形態說教還在現實生活中延續，使得七八十年代之交的意識形態斷裂好像沒有發生過，從而通過反對這種意識形態說教在「想像的反叛」中完成對改革開放以來市場經濟下的主體位置的由衷認同，或者說只要是反官方的、反體制的都具有毋庸置疑的正義性。

不得不指出的是，這種形塑於七八十年代之交的反體制、反官方的主體位置內在於 50-70 年代的革命文化之中，甚至可以說是這種反體制的道德正義感恰好是左翼文化尤其是被共產黨自身歷史所形塑的，因為在中國現代革命史的敘述中，弱小的、受到壓制的共產黨始終處在國民黨作為執政黨的擠壓和壓制之中，對於國民黨體制的批判及其反叛成為建構革命敘述的基本結構。而 50-70 年代尤其是文革期間對體制／官僚體制的批判和造反在

[20] 這種反官方、反體制的主體位置，成為 90 年代以來一系列文化英雄的基本特徵，從文革中的受難者如顧准、陳寅恪，到如今最為有名的媒體人，如體育評論員李承鵬把反黑作為舉國體制的來源。

七八十年代之交發生了倒置，不再是體制的造反者而是受難者延續了這種反體制的邏輯，把 50-70 年代的社會主義體制指認為需要改革和反抗的對象（80 年代是一個「告別革命」的年代，也是以革命的方式告別革命[21]）。這種作為負面他者的專制政體的形象在八九十年代之交被再次強化，從而使得 90 年代更為激進的市場化進程提供了意識形態保證。官方再一次以反官方、反體制的名義達成了對市場化改革的共識，在通過「市場化」來反對和反抗社會主義體制的意義上渡過了八九十年代的執政危機。這種悖論的意識形態表述以扭捏和糾纏的方式建構著 80 年代以來反官方／反體制的情感結構，而這種情感結構也成為伴隨著改革開放而出現的准中產階級主體的政治及道德底色。

這種情感結構與共產黨自我合法性的敘述之間存在著深刻的斷裂和裂隙，這就造成 80 年中後期以來借助主旋律的方式來論述革命歷史或英雄勞模的故事卻始終無法彌補這種敘述之間的張力，儘管主旋律盡力在人性化、情感化中切近這些觀眾的情感訴求，但是卻很少有成功的作品（除了《陽光燦爛的日子》、《紅櫻桃》、《離開雷鋒的日子》等之外）。在 90 年代大眾文化中，反右書籍、王小波熱以及 21 世紀之初《往事並不如煙》的暢銷等都與這種反體制的情感結構有關。與此不同的是，毛澤東熱、紅色懷舊也以某種方式顯影，但這種懷舊情緒是以改革開放的受損者

21 有趣的是，正如上面引用的第一篇網路影評中指出「文革時，家鄉有青年在街頭打鬧嬉戲，高喊著：你們敢打革命爺，你們敢打革命姐。至此，『革命』再也不是一個神聖的詞語，它完全淪為一個笑話」，革命自身的悖論在於革命高潮的年代卻消耗、耗盡了革命的內在動力。

的情緒為主（尤其是下崗工人等），紅色歷史在 90 年代出現了被消費化的可能，但基本上不是以都市白領、小資為主體的大眾文化景觀的主流。這種悖論的狀況在新世紀以來出現了新的變化，這些反體制／反官方的中產階級觀眾開始接受某些關於革命的講述。如新革命歷史劇的熱播，這些紅色英雄（包括毛澤東的故事，如唐國強版的毛澤東《長征》等、青年毛澤東的故事《恰同學少年》等，還有《激情燃燒的歲月》、《亮劍》中的石光榮／李雲龍式的「泥腿子將軍」）開始成為小資及中產階級觀眾的偶像。也就是說，某種主旋律的敘述與這種反官方／反體制的主體位置建立一種耦合關係。一方面這些紅色英雄可以轉化中產階級式的成功者和人生楷模的故事，另一方面 2002 年以來大國崛起的話語浮現出來，這些紅色英雄多被書寫為一種民族／國家的英雄（抗戰英雄）。這種流行的紅色故事為這些中產階級主體提供了一種個人主義和國家主義嫁接的空間，儘管其間並非沒有裂隙。

　　《十月圍城》再次讓這些青年觀眾發生「脫胎換骨」的變化，這部電影所喚起的情感記憶，如第二位網友所感受到的，使「蒼白」、「空洞」的套話變得「真實」。這種「真實」感某種程度上啟動了第一位網友對於「革命」的和解，「終於和『革命』這個詞握手言和」。可以說《十月圍城》試圖把革命、民主、專制、犧牲等彼此衝突的能指縫合起來，尤其是把糾纏於近 30 年歷史最為核心的意識形態對立：革命與民主放置在一起（「革命／民主」的對立變為「革命＝民主」），正如第一位網友所言「如果我們失去了對民主的興趣，我們失去了對進步的相信，我們無法正視在追尋民主與進步中的鮮血、失誤、愚蠢、卑劣與其他種

種最壞的事情,我們永遠不值得去享受它的光明與幸福」。如果
說在這些能指的縫合中,完成了以共產黨專制為他者的主體位置
與革命的話語之間完成了一次「耦合」,那麼《十月圍城》文本
自身又是如何縫合這些不斷滑動的能指的呢?

第三節
雙重空間區隔、能指的滑動與畫外音的「干預」

80 年代以來或者說後冷戰時代對於冷戰年代故事的典型講
述,是呈現「宏大敘述」或革命政治對於個人生命的壓抑和戕
害,是政治高壓及強權下親情、友情等人性命題的喪失或彌留,
是渡盡劫波之後恢復人性本色和日常生活的合法性。而這批新革
命歷史劇及新主流電影,在去政治化的意義上講述革命歷史故事
的同時,也試圖重建一種信仰、理想等超越性價值的信念,不再
是或不完全是對 50-70 年代控訴式書寫,而是讓這些反官方/反
體制的中產階級主體接受一種有意義或值得肯定的生活及職業倫
理價值。正如《建國大業》並沒有更多地從人性化的角度書寫領
袖人物的日常生活,而是試圖相對抽離或詩意地呈現一種有理
想、有智慧的革命領袖。這種革命/人性、商業/主旋律的結合
也並非那麼融洽,許多觀影者指出《風聲》結尾處出現的「高
調」相對抽離於整部影片的敘述。在這一點上,《十月圍城》又
是如何耦合革命/人性、革命/民主的敘述呢?

在影片的開始段落,一個長長的仰拍鏡頭,是從樓梯下方
向上仰視正在下樓梯的人們,陽光從樓梯縫隙和人群腳步中直射

下來，使這個場景帶有某種天堂般的夢幻色彩。這是前興中會會長楊衢雲正在向學生講述西方的民主及共和的理念，學生圍著楊老師如聖徒般認真聆聽著。這樣一幅師生圖景就像聖賢的佈道場景，寧靜而幸福。同樣的氛圍和場景也出現在孫中山召開秘密會議之時，兩個場景的地點都是輔仁文社，而十三省的代表也如單純的學生模樣，孫中山則是革命領袖、導師。在這幕場景中，陽光也從窗櫺外彌漫整個會場，代表們凝重且認真聆聽著領袖的教義。這樣兩個被宗教化的空間，楊衢雲在講述「民主」的理念，孫中山則在講述何為「革命」的真義，正是在這種相似場景的置換中，「共和民主」被等價置換為了「經文明之痛苦的革命」，從而使得民主與革命這一二元對立彌合起來。有趣的是，楊衢雲、孫中山作為民主、革命導師的身份在其出場前就是確定的，是先於影片而存在的先驗能指。也就是說，影片不需要回答為什麼要民主／革命，導師的位置以及這種神話般的氛圍已經把這些能指放置在主人能指的位置上。在這個被隔絕並神聖化和純潔化密室之外，是那些為了贏得會議時間而不斷喪命的街頭義士的戰場。這種空間區隔恰好呈現了雙重世界，一個是密室、教室空間中導師與學生的啟蒙關係（循循善誘的老師和無知天真的學生），另一個是大街上義士們與清廷刺客的拼死搏殺（是行動與血腥的空間）。

從楊衢雲講述民主共和的理念（「真正的民主之國」和「真正人民的國家」）、到陳少白告訴李玉堂孫中山來港的重大意義（「革命之火」與「偉大的行動」）、到李重光在街頭宣傳孫中山來港的意義（「不做亡國奴」）、再到李玉堂宣講陳少白的「遺

志」、最後到李玉堂動員阿四、王復明、劉公子等參加「明天的行動」。能指在滑動中一次次被轉移、替換，其間也裂隙縱橫[22]。如果說從孫中山——陳少白——李玉堂——李重光的關係是遵循著老師／學生、父親／兒子的方式完成一種喚醒與被喚醒的傳遞，那麼這種置換的波浪終結於青年學生，並沒有傳遞到那些販夫走卒之中。李玉堂只在輔仁文社這一空間中拿著陳少白遺留下的「鋼筆」，面對文社同仁發表保衛孫中山的宣言，而李玉堂並沒有使用同樣的話去動員阿四、王復明和劉公子。這些販夫走卒完全不知道「明天」要保護的是什麼人（更不用說員警／賭徒沈重陽保護的不是孫中山而是李玉堂），因為他們既不是楊衢雲教導下的青年學生，也不是陳少白報社的員工，除了李重光作為孫中山替身之外，這些被動員的義士可以說在「革命」之外，他們不懂什麼「革命大義」，也不是這場民主／革命所試圖詢喚的主體，所以他們無法置身於教室式的啟蒙空間之中。這些人的犧牲可以說是「為達目的不擇手段」[23]的結果嗎？或者說，革命究竟有沒有穿透密室抵達這些「烏合之眾」呢？

[22] 《十月圍城》中有一幕李重光在街頭宣傳孫中山來港並與父親發生衝突的場景，這些青年學生使用的口號是「不做亡國奴」。有趣的是，對於生活在英國統治下的香港民眾來說，「亡國奴」的命名並沒有指向殖民者，而是滿清政府。這種「錯位」在隨後孫中山的獨白中獲得解答，「兩百六十年亡國之痛，兩千餘年專制之禍」。也就是說與此後 30 年代被作為國族動員的「不做亡國奴」的口號不同，在孫中山「驅逐韃虜」的種族口號背後是把滿清的統治想像為一種殖民關係（參見〔美〕卡爾 · 瑞貝卡：《世界大舞臺——十九、二十世紀之交中國的民族主義》一書中關於「亡國」、把滿族指認為殖民者與現代殖民體系和種族主義的關係的討論）

[23] 革命領袖陳少白扮演者梁家輝接受採訪說「你可以說陳少白不擇手段」。《南方週末：革命是不是要犧牲那麼多人？》，2009 年 12 月 17 日，http://ent.sina.com.cn/r/m/2009-12-17/16142814053.shtml

　　《十月圍城》使用了「畫外音」的方式來為這些行為賦予
一種崇高價值。在孫中山來港前一天，阿四和阿純在河邊嬉戲，
阿四讓阿純讀陳少白送給李重光的書《倫敦蒙難記》。隨著阿純
的讀書聲逐漸疊加上孫中山的畫外音，直到最終被孫中山的獨白
所取代。這段長長的自白記述了孫中山棄醫從政的轉變以及革命
的意義在於「救中國的億萬大眾」「為了千千萬萬的百姓不再水
深火熱，為了千千萬萬個家庭不再背井離鄉」，畫面中依次呈現
的是水中嬉戲的車夫、香港街頭的芸芸眾生、剃頭的王復明、越
獄的陳少白以及空蕩戲院中的方紅和揮舞鐵扇的劉郁白。在這種
聲音對圖畫的強制解讀中，革命與這些義士建立了某種關聯，因
為他們也是革命所要救助的千千萬萬的大眾。畫外音以如此「強
制」、「暴力」的方式為這些畫面賦予了「革命」意義（所謂民族
資產階級動員底層民眾來反對封建王權）。當阿四死去之時，孫
中山的畫外音再次響起，聲音如同無處不在的上帝之手撫摸過陳
少白、李重光和李玉堂，隨後畫面切換到密室內，畫外音終於找
到了「聲源」所在（大他者的替身），畫外音轉化為一種「畫中
音」：「欲求文明之幸福，不得不經文明之痛苦，而這痛苦，就
叫做革命」，這一刻也是「聲音／畫面」完全縫合之時。密室內
外的空間被打破，憑藉著這種聲音的延續建構出一種密室空間與
室外空間的「心心相惜」。似乎借助於這種畫外音把這些革命之
外的主體「命名」或譜寫為一種革命行動。但是裂隙依然存在，
這些被畫外音所覆蓋的時刻，恰好是阿四、方紅、王復明等參與
行動之前和他們死去之後響起的，他們「生前」是革命拯救的對
象，「死後」則被追溯為「革命之痛苦」。

　　如果畫外音無法完全縫合這些意識形態的裂隙，那麼影片中更為有效的縫合術就是把孫中山來港的時刻書寫為一種歷史審判日或臨界點。從楊衢雲預言般地說自己看不到民主到來的那一天而被槍殺開始，李重光認為自己的生命就是在等待為孫中山做替身的一小時，而劉郁白也認為「明天就可以解脫了」，阿四、方紅、王復明都認為「過了明天」就是一個轉捩點，就連閻孝國也等待著這個「報國恩」的時刻。他們都「宿命」般地渴求著這樣一個獻祭時刻的到來。在這個意義上，「民主／革命」發揮著主人能指的功能，可以使所有人在與主人能指的置換中找到生命的意義，其作為等價物使得每個人都死得其所（無論正反還是反方）。正如在行動前夜，李玉堂問劉郁白「為一個女人，值嗎？」，劉公子反問李玉堂「為明天的事，值嗎？」在「女人」與「明天的事」的等價交換中，革命或者說「明天的事」成為一種等價物，其他的個人私情、復仇、報恩等不同的價值在與「明天的事」的交換中實現了自身的價值，也就是說抽象的革命被具象化為「明天的事」，而「明天的事」又置換為每個人的具體幸福。這種幸福就是臨終回眸中看到完美幻想的時刻，也就是死亡的時刻。在這些義士死亡之時，影片漸隱，隨後一個無人稱鏡頭掠過這些屍體，畫面出現他們的生卒年月和籍貫，這個鏡頭如同歷史之眼所書寫的墓碑，而這個目光就是大他者的凝視。這種大他者的凝視在片頭序曲中就已經出現。楊衢雲中槍，反打鏡頭是閻孝國行刺，然後一個大俯拍鏡頭下忙亂的人群和屍體，這個無法提供視點依據的鏡頭來自於大他者的目光（同樣的俯拍鏡頭是影片結尾處李重光死去之後出現的）。

影片結束之後響起的是超級女聲李宇春演唱的主題曲〈粉末〉。歌詞為「你的無奈　我不明白　才不懂忍耐／蠻不講理的小孩　對你的傷害／直到你離開了我才明白／一下子成熟　忘了怎樣軟弱／昨天的不滿　現在換成開闊／也許我淺薄　可不是泡沫／只要為你活過　我就不是粉末／什麼大愛　什麼時代　我弄不明白／失去了你的悲哀　長埋我胸懷／陪著我勇敢踏進了未來／一下子成熟　忘了怎樣軟弱／陪著我勇敢踏進了未來」。「粉末」如同歷史中的塵埃，是演唱者的一種自指。這首主題曲把這部電影解讀為一段「蠻不講理的小孩」成熟起來的故事，「什麼大愛　什麼時代　我弄不明白」，但「我」並不是「泡沫」、「粉末」。在其主題曲的 MV 中，演唱者李宇春和其扮演者方紅都處在電影院中，「她們」作為觀眾觀看這部自己參與的「父輩」的革命故事。當影院中的李宇春與其扮演的歷史人物在同一個空間分享同一個能指「李宇春」的時候，歷史與現實、自我與螢幕上的歷史人物耦合在一起，從這個角度可以看出這部影片非常有意識地為青年觀眾提供進入歷史的結合點。

《十月圍城》出現在 2009 年獻禮片、獻禮劇之年，為什麼在這個特殊時刻要講述這樣的故事呢？也就是說，在這個建國 60 周年的年代，《十月圍城》講述了一個推翻滿清建立民國的「革命」故事。顯然，此「革命」與 1949 年新中國之「革命」存在著多重裂隙和錯位。與《建國大業》把 1949 年新中國成立的故事講述為 1945 年政治協商會議的結果相似，在一幅經常被引用的電影劇照中，重慶談判中的蔣介石與毛澤東並排站在一起，背

景是孫中山的頭像，借毛澤東之口說出國共都是「中山先生的學生」（暫且不討論國民黨在蘇聯影響下所進行的改組與共產黨一樣具有列寧主義政黨政治的色彩）。兩部影片的「政治無意識」在於，1949 年不再是一處斷裂的、異質的歷史分界線，「建國大業」之「中華人民共和國」與其說是中華民國的斷裂和終結者，不如說是一種繼承，是 1911 年辛亥革命的延續（在一種更為隱晦的意義上，當下中國重新把 1949 年書寫為新民主主義革命的勝利）。在這個意義上，《十月圍城》在重述「革命」的同時，也有效地置換了新中國之「革命」的政治內涵，也正是這樣一種革命故事被反體制／反官方的中產階級主體所由衷接受。

「餘震」、創傷與意識形態的「除鏽」工作

——從《唐山大地震》看「主流電影」的文化功能

　　2010 年暑期檔上映的《唐山大地震》不僅再次創造了中國電影票房的「奇觀」（上映近一個月，票房已達 6 億元[1]），而且獲得了電影觀眾、主管部門的一致喝彩，在中國電影院線逐漸進入中小城市的背景下，「馮氏」品牌再次達到了「雅俗共賞」、「官民同樂」的效果。這部由唐山市政府發起、華誼兄弟和中影集團聯合拍攝的大片，使得地方政府、民營影視公司和國有影視集團再一次成功地實現了「強強聯合」（「牽線人」正是廣電總局[2]）。

[1] 據媒體報導，「自7月22日在國內公映以來，《唐山大地震》一路勢如破竹，3天破億、5天破2億、7天破3億、11天破4億、16天破5億，一路書寫著中國電影新的歷史」。〈《大地震》票房6億成定局　遇強片上映空間壓縮〉，2010年8月18日，法制晚報，http://ent.163.com/10/0818/00/6EB30H7500031H2L.html。

[2] 從媒體報導中得知《唐山大地震》最初由唐山市委書記創意，廣電總局牽頭、落實，集合華誼兄弟（馮小剛）、中影集團來投資拍攝這部影片，其投資比例為54%、40%、10%。〈《唐山大地震》：一次主流價值觀的主題策劃〉，三聯生活週刊，

這既是一部「鳳凰城・唐山」的城市宣傳片[3]，又是一部贏得票房奇跡的商業大片，以至於唐山市政府要在南湖景區「重建」《唐山大地震》已經拆除拍攝場景[4]，借此建造新的影視基地和旅遊景點。儘管網友對這部暑期強檔推出的「無可選擇」的大片（在七月底八月初的兩周時間，影院幾乎只放映這部電影）中的苦情、家庭倫理劇等電視劇套路表示不滿，但毋庸置疑這部催淚大片確實感動了這些以中產階級、白領為主體的電影觀眾，讓他們想起八九十年代之交的《媽媽再愛我一次》、《渴望》等。這種想像本身帶出了有趣的錯位，就是如果說在社會危機時刻人們借助苦情戲來共渡或宣洩悲情，那麼為什麼在這樣一個「和平崛起」的時代依然需要《唐山大地震》式的苦情呢？

如果把《唐山大地震》放置在 2007 年《集結號》以來的背景中，可以看出一種跨越了商業片與主旋律的主流電影是如何建構完成的。而如果把這種主流電影的出現放置在 2002 年中國電影產業改革的大背景中，這種主流電影完成了「中國大片」與「主旋律」的結合，其所呈現的主流價值觀獲得以中產階級為主體的主流觀眾的認可是極具文化症候的現象。主流電影不僅改變了 80 年代以來主旋律敘述無法獲得市場成功的困境（這種「官方說法」與市場的二元對立本身是七八十年代以來重要的文化問題），而且

http://ent.sina.com.cn/m/2010-07-16/19463019747.shtml。

[3]　在文化產業和城市運營的背景下，地方政府對如何包裝和創意本地文化費盡心思，「印象系列」是比較成功的文化推銷。《唐山大地震》則開創了使用電影來宣傳城市形象的成功案例。

[4]　〈唐山市投資 2 億元複建《唐山大地震》影視基地〉，http://news.xinmin.cn/domestic/gnkb/2010/08/12/6259300.html。

扭轉了 2002 年以來「中國大片」叫座不叫好的怪圈。在這個意義上，《集結號》、《建國大業》、《十月圍城》、《唐山大地震》等成為名副其實的「主旋律大片」或「主流大片」。基於此，本文想探討兩個問題，一個是這種主旋律與商業大片是如何「嫁接成功」的，其意識形態功能何在？第二就是馮小剛所拍攝的《集結號》和《唐山大地震》與其他的主流電影不同，也和 2002 年以來在電視螢屏熱播的「新革命歷史劇」和「諜戰劇」不同，相比後者呈現的「泥腿子將軍」和「無名英雄」，這兩部電影並沒有出現這樣的主體位置，反而是受到委屈的英雄和充滿愧疚的苦情母親。這種不同的對革命歷史及當代歷史的再現方式（如果說《集結號》是解放戰爭及 50-70 年代的革命歷史故事，那麼《唐山大地震》則試圖呈現改革開放 30 年的歷史）又意味著什麼呢？

第一節 「主旋律」的出現及其敘述困境

「主旋律」的出現與七八十年之交的意識形態轉折密切有關，在「撥亂反正」的背景下，文化／意識形態政策走出「文藝為政治服務」的教條，一方面回歸到 50 年代提出的「雙百」方針上，另一方面則提出「文藝為人民服務、為社會主義服務」的「二為」方向，在文藝創作上不再堅持「政治第一，藝術第二」的說法。80 年代前期，在電影研究界展開了對「丟掉戲劇的拐杖」、「電影和戲劇離婚」、「電影與文學分家」的爭論，這種對電影「本體」的討論（以追問電影究竟是什麼的方式來完成）使得電影／文化開始從作為意識形態／政治宣傳的角色轉化為不受政

治幹預的具有獨立藝術風格的作品（體現為以導演中心制為基礎
的第四代、第五代創作，也恰好是第五代使得「導演／藝術家」
擁有了電影署名權）和商業價值的娛樂產品（借助香港合拍片中
國大陸再次出現娛樂片），這也就是在 80 年代前期出現的對抗
政治宣傳電影的探索片和娛樂片。1984 年啟動城市經濟體制改
革，電影工業被逐漸確定為自負盈虧的企業，調整統購統銷的計
劃經濟方式，製片廠開始遭遇市場壓力（拷貝數目直接決定著電
影票房），1987 年中國電影迎來了第一次娛樂片高潮（80 年代
初期也曾短暫出現以《神秘的大佛》、《少林寺》、《武林志》為代
表的商業片），出現《神鞭》、《京都球俠》、《黃河大俠》、《兒子
開店》等作品。曾經借重原有社會主義製片廠制度庇護下的探索
片遭遇票房滑鐵盧，以至於 1988 年第五代的幾位主要導演紛紛
拍攝商業片（如張藝謀《代號美洲豹》、田壯壯的《搖滾青年》
等），但並不成功。當時，電影界也展開娛樂片大討論，為娛樂
片「正名」。就在娛樂片剛剛獲得合法性之時，1987 年初中央發
佈了〈關於當前反對資產階級自由化若干問題的通知〉，兩個月
後在全國電影製片廠廠長會議上率先提出「弘揚主旋律，堅持
多樣化」的口號，「會議將『主旋律』規定為弘揚民族精神的、
體現時代精神的現實題材和表現黨和軍隊光榮業績的革命歷史
題材作品」[5]，不久就成立「重大和革命歷史題材」領導小組，政
府及其文化／宣傳部門把有中國特色的社會主義文化命名為「主
旋律」。這種意識形態調整與其說是回歸到 50-70 年代「政治第

[5]　章柏青、賈磊磊主編：《中國當代電影發展史》（下冊），文化藝術出版社：北京，
　　2006 年 11 月，第 527 頁。

一，藝術第二」的文藝政策，不如說是尋找一種與改革開放／有
中國特色社會主義的意識形態相配合的主流價值的產物。

新時期以來，通過把 50-70 年代及其革命歷史敘述為傷痕、
負面的方式來為改革開放確立合法性，以斷裂的形式宣告新時期
的開始。80 年代在新啟蒙主義及「告別革命」的意識形態實踐中
把中國近代史及其革命史敘述為一種不斷遭遇挫折的悲情敘述，
以確立一種現代化的拯救之途。但是這種去革命的邏輯又與共
產黨執政的延續在意識形態上產生了巨大的裂隙，這種裂隙使得
50-70 年代獲得合法性敘述的革命歷史故事很難被正面講述。80
年代以來官方意識形態的微妙之處在於維繫改革開放與四項基本
原則的平衡。這種文化蹺蹺板（經常以「左」與「右」對立的面
孔出現）成為新時期以來中國特殊的意識形態景觀。在娛樂片衝
擊下提出「主旋律」的說法，似乎是要重新講述革命歷史故事，
但這種重述本身是建立在對 50-70 年代歷史的傷痕書寫的基調之
上。這種對於主旋律與作為「時代最強音」的「與時俱進」的說
法使得主旋律始終處在一種動態的調整或協商之中，正如「弘揚
主旋律，堅持多樣化」這個口號所呈現的某種悖論狀態，主旋律
既要吻合於改革開放的新官方說法，又不能違背四項基本原則的
底線（即左即右，又非左非右）。

人們提到主旋律時，經常使用這樣的表述「古今中外無論
什麼樣的國家，什麼樣的社會，處於什麼樣的時代都有自己歷
史發展的主潮，都有反映這一主潮的時代精神」[6]，這種「一言以

[6] 張家濱：〈奏響時代最強音——淺議主旋律與電視劇〉，《中國電視》，1994 年第 9
期，第 2 頁。

蔽之」的籠統說法恰好忽視了「主旋律」出現在 80 年代中後期
的特殊文化語境。如果把主旋律作為一種「時代的主流精神或
價值觀」，那麼 50-70 年代以及 80 年代中前期，並沒有出現「主
旋律」的命名。在 50-70 年代儘管存在著「文革十年」和「十七
年」的內在衝突，但是在文化生產作為意識形態鬥爭核心的社會
主義實踐中（相比經典馬克思主義經濟基礎決定上層建築，毛
澤東時代尤為強調文化／生產關係對於經濟基礎／生產力改造
功能），電影生產本身成為文化／社會鬥爭的重要場域，因此，
50-70 年代多次因電影而引起的批判運動會波及整個社會。80 年
代中前期基本延續這種文化／電影作為意識形態社會鬥爭的想
像，正如傷痕、反思、改革文藝與新時期之初的意識形態轉型配
合密切，也就是說，雖然 70 年代末期已經在批判政治工具論的
文藝生產方式，但是這種批判本身恰好得益於所批判的文化生產
機制。但是，在 80 年代中後期，在電影製片體制改革的背景下，
關於電影／文化的想像出現了根本性的變化，娛樂片被認為是一
種不承擔意識形態宣教色彩的影片（這種認識本身來自與對電影
工具論的批判），主旋律成為與娛樂片相對應的承擔著講述改革
開放意識形態功能的敘述樣式，也就是說，主旋律是在電影／文
化喪失「政治／意識形態」功能的背景下出現的。從這個角度來
說，主旋律恰好出現在製片體制、文化生產方式轉向市場經濟的
過程中。如果聯繫到 1987 年張藝謀的《紅高粱》獲得柏林獎為
中國探索片（藝術電影）找到了一條並非坦途的生存之路，那麼
自此中國電影生產呈現三足鼎立的格局：娛樂片（面對市場）、
主旋律（政府資金扶持）和藝術電影（走向國際電影節）。

　　這樣三種電影生產格局延續到 90 年代。一方面是 1993 年中國電影發行體制進一步打破壟斷、開放社會資金進入影片製作以及 1994 年引進十部「分賬式大片」，在此背景下，中國電影票房延續 80 年代中期以來的下滑趨勢（1992 年全年票房收入從 1991 年的 23.6 億元下降到 19.9 億元）；另一方面 90 年代之初以張藝謀、陳凱歌、田壯壯為代表的第五代導演集體獲得國際電影節的認可（《霸王別姬》1993 年坎城金棕櫚大獎、《藍風箏》1993 年東京電影節最佳影片獎、《活著》1994 年坎城評委會大獎），國際電影節成為藝術電影的重要出路；再者 90 年代以來政府對主旋律的生產和管理採取更多支持和鼓勵，一是設立電影專項資金，1990 年設立「國家電影事業發展專項資金」，1996 年實施「電影精品九五五〇工程專項資金」等[7]，二是 1992 年中宣部組成精神文明建設「五個一工程獎」[8]，同一年廣電總局主辦中國電影華表獎（與電視劇「飛天獎」、電視節目「星光獎」並列為廣電總局主辦的三大政府獎身），是中國電影界的最高榮譽政府獎（與專家投票的金雞獎、觀眾投票的百花獎並列為中國電影三大獎項），還有 1994 年中宣部頒佈《愛國主義教育實施綱要》，推薦《百部愛國主義教育影片》。正是在這些政府專項資金和獎項的支持，

[7]　1996 年召開見過以來規模最大、規格最高的電影長沙會議，提出實施精品戰略的「九五五〇」工程，從 1996 年到 2000 年的「九五」期間，每年生產 100 部電影，其中有 10 部精品，5 年推出 50 部精品影片。

[8]　「五一個工程」評獎活動，自 1992 年起每年進行一次，評選上一年度各省、自治區、直轄市和中央部分部委，以及解放軍總政治部等單位組織生產、推薦申報的精神產品中五個方面的精品佳作。這五個方面是：一部好的戲劇作品，一部好的電視劇（或電影）作品，一部好的圖書（限社會科學方面），一部好的理論文章（限社會科學方面），一首好歌。

主旋律成為各級宣傳／文化部門的「政績工程」，許多主旋律題材由地方政府出資拍攝，而隨著新世紀以來中國經濟水平的提高，這種地方政府出資、以獲得國家政府獎項為目的的方式成為主旋律生產的重要機制。

90 年代的主旋律為了獲得人們的認同不斷地調整敘述策略，進行了英雄模範人物的苦情戲化／人性化 [9]（如《焦裕祿》1990 年、《蔣筑英》1992 年、《孔繁森》1995 年、《離開雷鋒的日子》1997 年）、紅色故事的異域化（如《紅櫻桃》1995 年、《紫日》2001 年）或借用外國人／他者的目光來講述紅色故事（如《紅河谷》1996 年、《紅色戀人》1998 年、《黃河絕戀》1999 年）等不同的嘗試，這些電影多由國營影視公司（北京電影製片廠、上海電影製片廠）或帶有政府資金背景的市場化影視公司（北京紫禁城影業公司和上海永樂電影電視（集團）公司 [10]）投資拍攝。這些影片選擇西方／他者的目光為自我的視點及特異的時空，既可以保證一種個人化的敘述視角，又可以把革命歷史故事他者化和陌生化。這在某種程度上是為瞭解決左翼文化內部的敘述困境，通過把自己的故事敘述為他者眼中的故事，使得革命故事可以被講述為一段他者眼中的異樣故事而產生接受上的某種間離和陌生效果。這些進行商業化嘗試的紅色影片雖然取得了一定的票房成功，但主旋律總體上依然很難獲得觀眾的認可。再加上 90 年代中

[9] 戴錦華：《隱形書寫——90年代中國文化研究》，第51頁。

[10] 北京紫禁城影業公司是 1997 年由北京電視臺、北京電視藝術中心、北京市電影公司和北京文化藝術音像出版社四家單位聯合出資成立，上海永樂電影電視（集團）公司是上海製片廠成立的股份制企業。

期到新世紀之初是中國電影經歷好萊塢引進、體制轉軌等一系列「內憂外患」的時期，直到 2002 年國產大片才逐步孕育和呼喚出以都市中產階級或小資階層為主體的電影觀眾，從而帶動國內票房逐漸回暖。這種八九十年代以來，主旋律敘述的內在困境，不僅僅因為自身敘述缺少娛樂或商業色彩，更為重要的是這種以革命歷史為核心的主流意識形態講述無法整合改革時代以市場經濟為主的現代化共識，從而呈現一種懸置和與時代脫節的狀態。

第二節 「主流電影」的浮現

《唐山大地震》被認識是「一次主流價值觀的主題策劃」[11]，媒體也稱其為「中國新主流電影誕生」[12]，專家也認可「《唐山大地震》最大的亮點在於主流價值觀的重構和表達」[13]，或者說《唐山大地震》「打破藝術電影、商業電影與主旋律電影之間的壁壘，完成

[11] 〈《唐山大地震》：一次主流價值觀的主題策劃〉，三聯生活週刊，http://ent.sina.com.cn/m/2010-07-16/19463019747.shtm。

[12] 〈中國新主流電影誕生〉：「中國新主流電影，似乎註定要由對中國社會有深刻理解的馮小剛來完成。馮小剛之前的《集結號》，應該算是中國新主流電影的萌芽。與之前的賀歲大片《無極》《滿城盡帶黃金甲》在本質上不同，《集結號》在主題意義上已完全轉型：齟齬少了，爾虞我詐少了，影片更加陽光了，表達的人生價值更加主流化。同時，電影在畫面、故事和藝術品質上也穩步上升。到《唐山大地震》，馮小剛鑄造中國新主流電影的雄心已非常明顯。在表現一個民族的一場巨大災難時，《唐山大地震》在馮小剛的把控下沒有成為災難片，而是表達了這個民族最珍貴的親情的力量，成為一部親情電影。更重要的是，這部親情電影的藝術水準很高，很好看。這，就是主流」，齊魯晚報，http://news.163.com/10/0714/11/6BI3VO8C00014AED.html。

[13] 〈電影《唐山大地震》座談會會議紀要〉，http://yule.sohu.com/20100730/n273867581_1.shtml

這三種電影在文化核心價值領域的互通，進而實現中國主流電影的全面提升」[14]。《唐山大地震》的成功，再次複製了馮小剛2007年《集結號》的神話。其實，早在2007年歲末上映《集結號》時，就有媒體認為這是一部「高揚主流價值觀的大片」[15]。如果把《集結號》作為主流電影的開山之作，那麼近一兩年出現越來越多中國式的主旋律大片（如《南京！南京！》、《建國大業》、《風聲》、《十月圍城》、《葉問》系列等）。這種主流大片所具有的文化功能在於彌合了主旋律（革命歷史或官方說法）與商業片（去政治、去革命的娛樂與消費）的內在裂隙。

80年代中後期出現官方投資拍攝的主旋律電影本身（50-70年代並沒有「主旋律」這一命名）正是為了彌合這種分裂和衝突，但是主旋律自產生之初就面臨著無法獲得市場認可的困境。這種意識形態並置與矛盾的現象在新世紀以來出現了新的變化，2002年《激情燃燒的歲月》所帶動的「新革命歷史劇」成為至今熱播螢屏的主要劇種[16]。諸如《歷史的天空》（2004年）、《亮劍》（2005年）、《狼毒花》（2007年）、《我是太陽》（2008年）、《光榮歲月》

[14] 賈磊磊：〈《唐山大地震》的啟示意義〉，光明日報2010年8月5日第012版。

[15] 吳月玲：〈《集結號》：高揚主流價值觀的大片〉，中國藝術報，2008年1月29日。

[16] 一些文學批評文章把《我是太陽》（鄧一光）、《亮劍》（都梁）、《歷史的天空》（徐貴祥）等軍旅小說，命名為「新革命歷史小說」，以區別與50-70年代出現的革命歷史故事（這些故事在90年代被命名為「紅色經典」）。如劉復生：〈蛻變中的歷史複現：從「革命歷史小說」到「新革命歷史小說」〉（左岸網站）、〈新革命歷史小說的身體修辭——以《我是太陽》、《亮劍》為例〉（《文化研究》第五輯）、趙洪義：〈新革命歷史小說的身體凸顯及暴力美學〉（《大慶師範學院學報》2006年04期）、邵明：〈「新革命歷史小說」的意識形態策略〉（《文藝理論與批評》，2006年第05期）等。這裏提到的電視劇多改編自這些「新革命歷史小說」，因此也稱為「新革命歷史劇」。

（2008 年）、《人間正道是滄桑》（2009 年）、《我的兄弟是順溜》（2009 年）等革命歷史劇使得革命歷史故事獲得了重新講述。如果說「新革命歷史劇」以及隨後出現的「諜戰劇」已經有效地克服了主旋律無法獲得收視率的困境，那麼在電影領域中直到 2007年《集結號》出現才算實現這個任務。這與 2002 年中國大片《英雄》的出現以及 2003 年中國電影體制改革有著密切的關係。

新世紀以來，在中國加入 WTO 的背景下，中國電影體制進入全面改革的時期，2000 年開始「電影股份制、集團化改革」、2002 年推進院線制改革、2003 年進一步放開外資、港資進入電影業的門檻，電影產業成為新世紀以來增長最快的文化產業[17]。2002年張藝謀拍攝的《英雄》獲得市場成功，自此中國電影開始走出80 年代以來到 90 年代中後期持續低迷的狀態（從 1995 年到 2003年中國內地年度票房維持在 10 億元左右），電影票房進入高速增長的階段（從 2003 年 10 億元票房到 2009 年 63 億票房，年增長率為 35%，2009 年年拍攝 456 部故事片）。與這種「票房奇觀」相關聯的是，從電影票價（30 元到 100 元不等）和主要集中在大中城市的院線來看，目前中國電影的觀影主體基本上是以都市白領、中產階級觀眾為主（這些分佈在大中城市的院線恰好也是中產階級的地理分佈圖），據統計觀影群體 80% 以上是 15 到 35 歲的青年人[18]。從這個角度來說，正是新世紀以來日漸顯影的中等收

[17] 2002 年、2003 年不僅對於中國電影來說是一個重要轉捩點，而且對於中國社會來說也是如此，如新一屆領導人的上臺，中國社會結構的固化以及「和平崛起」論述的出現等等。

[18] 〈產業報告：影院觀眾的構成分析〉，http://indus.chinafilm.com/200802/2948221_2.html。

入群體成為中國大片的主要消費者。不過，《英雄》所開啟的古裝大片，如《十面埋伏》（2004 年）、《無極》（2005 年）、《夜宴》（2006 年）、《滿城盡帶黃金甲》（2006 年）、《赤壁》（2008 年）等，雖然一部比一部賣座，卻陷入「叫座不叫好」的狀態。也就是說，這種高投資、高回報的「視覺盛宴」無法獲得這些都市白領觀眾的認可。正如研究者所指出的，這些擁有國際化訴求的古裝大片，使用過於東方化的風景，反而沒有能夠有效地安置中產階級的主體位置。「所有有關『中國』的符號：風光、武術、琴棋書畫、中藥、京劇、宮廷等，都成為獨立的、可以遊離於敘事之外的、超真實的『物』」[19]，這種作為奇觀的風景與《英雄》、《夜宴》、《滿城盡帶黃金甲》等所講述的被權力閹割／掏空的主體位置之間無法建立有效的觀看關係[20]。有趣的是，雖然網路上一片批判之聲，但這並不影響這些影片成為都市白領津津樂道的時尚話題，就如同 70 年代末期好萊塢進入「賣座大片」的時代，出現了一種「除非你在週末去影院看過這部電影，否則就會覺得自己已經和當代文化有了隔閡」的文化現象[21]，這些古裝大片對於電影產業的意義在於在大城市中培育了相對成熟的電影觀影群體，形成了「越看越罵，越罵越看」的「良性」循環。

　　2007 年歲末馮小剛拍攝的《集結號》上映，終於實現了票房和口碑的雙贏（票房近 2.6 億），更為重要的是，這部講述解

[19]　賀桂梅：〈重講「中國故事」〉，《天涯》2009 年第 6 期，164 頁。

[20]　戴錦華：〈百年之際的中國電影現象透視〉，《學術月刊》2006 年第 11 期。

[21]　〔美〕大衛 · 波德維爾：《好萊塢的敘事方法》，南京大學出版社：南京，2009 年，第 6 頁。

放戰爭故事的商業電影所具有的主旋律色彩,打破了 80 年代以來商業片與主旋律的清晰界限。香港電影人陳可辛敏銳地捕捉到了這種「市場」變化的資訊,沒有想到拍解放軍的電影會如此好看,他從《集結號》中得出一種「愛國加人性」的主旋律模式,這也使得沉潛十年的《十月圍城》得以獲得「今生」[22]。《集結號》、《十月圍城》就如同「新革命歷史劇」一樣,與其說是民營資本「主動」拍攝主旋律故事,不如說這些主旋律故事的市場前景吸引了民營資本的進入,從而開創了一種「主旋律」與「商業片」的嫁接方式。這種「主旋律大片」(或主旋律商業片)打破了 2002 年自《英雄》以來始終伴隨著古裝大片「叫座不叫好」的怪圈。中國主流電影終於可以像好萊塢大片那樣既能承載美國主流價值觀,又能取得商業上的成功。這不僅在於革命歷史故事找到了某種有效講述的可能,而且在於七八十年代之交所出現的以革命歷史故事為代表的左翼講述和對左翼文化的否定而開啟的改革開放的意識形態敘述之間的矛盾、裂隙獲得了某種整合,或想像性的解決。在這個意義上,主旋律已經失去了 80 年代的涵義,取而代之的是「主流電影」的命名。正如 2009 年《建國大業》的出現使得電影研究者認為「主旋律」作為 80 年代中後期出現的命名已然喪失了意義(主旋律的「被命名」恰好說明主旋律所承載的官方意識形態的失敗,而主旋律的「消失」反而成為官方說法獲得認可的明證),於是,一些專家把這些既能弘揚主流價值觀,又能帶來巨額票房的影片,稱為「主流電影」或

[22] 南方人物週刊:《十月圍城》的前世今生,http://ent.sina.com.cn/m/c/2009-12-17/23582814303.shtml。

「主旋律大片」。關於「主流電影」的討論開始於 2006 年、2007
年[23]，尤其是 2007 年 1 月在全國電影工作會議上廣電總局領導提
出要積極發展「主流大片」[24]，而當時出現的《雲水謠》、《集結
號》也隨之成為主流大片的代表之作。與主流大片密切相關的概
念是「主流價值觀」，「主流價值觀」的出現又與 2006 年十七大
提出的建設「社會主義核心價值觀」相關（在以人為本、執政為
民以及以經濟建設為中心等等完成從革命黨到執政黨的轉變）[25]。
有趣的是，被媒體廣泛採用的說法不是「核心價值觀」，而是
「主流價值觀」，或者說主流價值觀已經改變了「核心價值觀」
所具有的自上而下的意識形態灌輸的痕跡，而具有文化霸權的特

[23] 在張法、王莉莉發表的〈「主流電影」：歧義下的中國電影學走向〉（《文藝爭鳴》
2009 年第 5 期）一文中指出，「2005 年以來，『主流電影』這一概念，開始出現並
在電影學的重要刊物《當代電影》、《電影新作》、《電影文學》、《電影藝術》、《電影
評介》、《藝術評論》中閃閃流動，2007 年《當代電影》第 6 期推出了『全球化語
境下的中國主流電影』欄目……2007 年 11 月 6 日，中國藝術研究院影視研究所
主辦了題為『全球化視野下主流電影的文化認同及產業發展學術研討會』……《當
代電影》2008 第 1 期又推出『新世紀主流電影的新形態與新格局』欄目。」其他
論文可以參考：賈磊磊〈中國主流電影的認同機制問題〉（《電影新作》2006 年第
1 期）、賈磊磊〈中國主流電影與文化核心價值觀的建構〉（光明日報 2007 年 3 月
16 日）、饒曙光〈改革開放 30 年與中國主流電影建構〉（《文藝研究》，2009 年第
1 期）等。

[24] 2007 年 1 月，在全國電影工作會議上，國家廣電總局副局長趙實同志明確提出要
積極發展主流大片，指出沒有主流大片就很難在心影市場上佔據主導地位。中宣
部副部長、國家廣電總局局長王太華同志進一步指出，我們非常需要，而且完全
有可能拍出主題健康有益、藝術精湛新穎、技術先進引人的，有中國特色的主流
大片。

[25] 黨的十六屆六中全會通過的〈中共中央關於構建社會主義和諧社會若干重大問題的
決定〉深刻揭示了社會主義核心價值體系的內涵，明確提出了社會主義核心價值體
系的基本內容。社會主義核心價值觀主要有堅持馬克思主義指導思想，堅持中國特
色社會主義共同理想，持以愛國主義為核心的民族精神和以改革創新為核心的時代
精神和堅持社會主義榮辱觀組成。

徵，也就是說吸納了不同的社會價值觀以形成某種社會共識。相比「核心價值觀」的官方說法，「主流價值觀」成為取代官方、主旋律等稱呼的新修辭。

正如《集結號》和《唐山大地震》都被媒體認為是「高揚主流價值觀」的大片。考慮自 2002 年以來電影大片的時代，作為觀影主體的是白領、中產階級的青年觀眾。這些青年觀眾在 80 年代以來主流敘述的內在衝突中也處在一種主體分裂的狀態，甚至經常處在一種反官方、反體制、反主流的主體位置上（這種主體位置也恰好吻合於否定左翼文化呼喚改革開放的另一種「官方表述」），這也正是主旋律無法獲得市場成功的根本原因。而這些主流大片的成功無疑意味著一種新的主旋律講述獲得了這些「主流」觀眾（年輕的中產階級）的認可。從這裏，也可以看出主流價值觀的霸權意義在於贏得中產階級主體的由衷認同[26]。也就是說一方面執政黨所代表的主流意識形態在呈現一種多元化的狀態，另一方面中產階級被有效地整合進主流敘述中。所以說，主流電影的出現，充分說明當下中國社會一種主流價值重建的能力，從某種程度上也可以看成一種官方說法和中產階級主體的文化想像之間的和解。因此，主流電影的出現成為中國當下文化表述的重要現象，也別具深意，克服了 80 年代以來官方意識形態的內在裂隙。也就是說自改革開放以來就存在主旋律與市場經濟的意識

[26] 正如 2010 年 6 月份廣電總局對《非誠勿擾》等相親類欄目的批評，以及《人民日報》、《新華社》、《中央電視臺》對這類現象的評論，也都認為某些相親類節目「不符合主流價值觀」，主流媒體應該呈現主流價值觀。包括隨後展開的「反三俗」，都是因為其不符合主流價值觀。這種批評與其說是中產階級價值與主流價值觀的衝突，不如說是主流價值觀與中產階級主體處在一種微妙的協商階段。

形態之間的裂隙，觀眾無法認同主旋律電影的價值，主流電影的出現可以說是主旋律與觀眾的一次和解。

<div style="text-align:center">

第三節
意識形態的除「鏽」工作：暴露創傷與治癒傷口

</div>

在這些成功的主流電影中，馮小剛的《集結號》、《唐山大地震》是最具有代表性的（包括受《集結號》影響的《十月圍城》）。如果參照講述「泥腿子將軍」的新革命歷史劇和「無名英雄」的諜戰故事，分別對應著當下的雙重主體：開疆擴土、勇戰沙場的「成功者」（「這個時代最成功的 CEO」）和隱忍地、對職業無比忠誠的、有教養的中產階級（「潛伏在辦公室」），那麼《集結號》和《唐山大地震》與此不同，不僅沒有出現如此「正面的」英雄，反而呈現了個人在歷史中的委屈、創傷和傷口。也就是說，無論是解放戰爭或 50-70 年代的歷史，還是唐山大地震之後所開啟的改革開放的時代，都並非充滿懷舊的「激情燃燒的歲月」或者懷著篤定「信仰」而潛伏敵營的驚險生活，而是《集結號》中失去了身份／檔案的抗敵英雄受到種種懷疑和誤解以及《唐山大地震》中忍受親人離喪而內心愧疚的苦情母親獨自背負歷史之痛。從某種意義上說，谷子地和元妮都處在相似的位置上，他們都是個人困境、歷史苦難的承載者，同時也是被放逐在家庭秩序之外的人。

不過，這種「落難公子」和「苦情母親」的形象往往出現在社會轉折和危機的時刻，發揮著詢喚觀眾一起共渡難關（「分享

艱難」）的意識形態效應。正如七八十年代之交的右派故事（電影《牧馬人》、《天雲山傳奇》、《芙蓉鎮》等）以及八九十年代出現的「苦情媽媽」（臺灣電影《媽媽，再愛我一次》、電視劇《渴望》和 90 年代初期的苦情主旋律《焦裕祿》、《蔣筑英》等）都成為各自時代最為有效的意識形態實踐。如果說右派故事以受害者的身份把 50-70 年代敘述為遭受迫害的歷史，彷彿那個時代就是男性／知識份子的內在創傷，那麼苦情母親則充分回應了八九十年代之交的社會悲情，把一種社會創傷投射到永遠偉大的大地母親身上。問題還不在於《唐山大地震》使用了這些苦情、親情等套路，以至於走進影院的中產階級觀眾對這種電視劇式的情節劇不滿，而在於為什麼在這樣一個和平崛起、走向復興之路（即使全球遭遇金融危機風景也這邊獨好）的時代依然需要被冤屈的英雄和遭遇大苦大難的悲情女人呢？

　　《集結號》前三分之一講述了解放戰爭中的英雄壯烈犧牲的故事，後三分之二講述了為被埋沒、被遺忘和失去身份的英雄尋找榮譽的故事，而《唐山大地震》基本上把震前和「地震」放在序曲的位置上，情節主部是帶著地震創傷、懷著三十多年愧疚、怨恨的母女最終和解的故事。可見，這兩部電影與其說是直接呈現解放戰爭或唐山大地震的歷史，不如更是以戰後（吹響的不是「衝鋒號」，而是「集結號」）和震後（正如《唐山大地震》改編自《餘震》，英文名是〈After Shock〉）的歷史。如果說《集結號》的主角是戰爭中唯一的倖存者／無法確認身份的連長穀子地，鍥而不捨地為在戰鬥中犧牲卻沒有獲得烈士名號的戰友找回應有的光榮，那麼《唐山大地震》的主角則是 30 年含辛茹苦的

「苦情母親」，為死去的丈夫和女兒贖罪。

　　這部電影改編自加拿大華人女作家張翎的中篇小說《餘震》，講述了經歷唐山大地震的女作家小燈在震後／「餘震」中治癒心靈創傷的故事。小說以筆記／日記的形式呈現了小燈接受心理治療的過程，中間穿插著小燈關於過去歷史的記憶，但是記憶經常變得「模糊」或被「生生切斷」：「萬小登對這個晚上的記憶有些部分是極為清晰的，清晰到幾乎可以想得起每一個細節的每一道紋理。而對另外一些部分卻又是極為模糊的，模糊到似乎只有一個邊緣混淆的大致輪廓。很多年後，她還在懷疑，她對那天晚上的回憶，是不是因為看過了太多的紀實文獻之後產生的一種幻覺。她甚至覺得，她生命中也許根本不存在這樣的一個夜晚」、「小登的記憶也是在這裏被生生切斷，成為一片空白。但空白也不是全然的空白，還有一些隱隱約約的塵粒。在中間飛舞閃爍，如同舊式電影膠片片頭和片尾部分。後來小登努力想把這些塵粒收集起來，填補這一段的缺失，卻一直勞而無益——那是後話」。[27] 除了地震中母親選擇救弟弟的決定給小燈造成了巨大創傷，此後還經歷繼父性騷擾、丈夫外遇、女兒離家出走等一系列傷害，不僅留下了頭疼病，更留下了心靈創傷。她對身邊的任何人都不信任，按照女兒蘇西和丈夫楊陽的說法就是什麼都想抓在手裏，而又始終處在抓不住的狀態。如果按照小燈的說法，「餘震」給自己身體留下的創傷／症狀是一種「來得毫無預兆，幾乎完全沒有過度」的「無名頭痛」（「一分鐘之前還是一個各種感覺

27　小說引文皆來自張翎：《餘震》，北京出版集團公司、北京十月文藝出版社：北京，2010 年 7 月。

完全正常的人，一分鐘之後可能已經疼得手腳蜷曲，甚至喪失行動能力」)，而心理醫生所提供的治療方式則是給這種「無名」頭痛找到具象化的替代物。在催眠中，小燈說出了自己看到的「場景」：

> 「窗戶，沃爾佛醫生，我看見了一扇窗戶。」
>
> 「試試看，推開那扇窗戶，看見的是什麼？」
>
> 「還是窗戶，一扇接一扇。」
>
> 「再接著推，推到最後，看到的是什麼？」
>
> 「最後的那扇窗戶，我推不開，怎麼也推不開，」女人歎了一口氣。
>
> 「小燈，再做五次深呼吸，放鬆，再推。一直到你推開了，告訴我你看見了什麼。」
>
> ⋯⋯
>
> 安慰劑開始起作用。沃爾佛醫生在筆記本上寫道。
>
> 「講講你的夢。什麼內容？」
>
> 「還是那些窗，一扇套著一扇的，很多扇。其實也不完全是在夢裏出現，有時閉上眼睛就能看見。」
>
> 「窗是什麼顏色的？」
>
> 「都是灰色的，上面蓋滿了土，像棉絨一樣厚的塵土。」
>
> 「最後的那一扇，你推開了嗎？」
>
> 「推不開。怎麼也推不開。」小燈的額角開始滲出細細的汗珠。

「想一想，是為什麼？是重量嗎？是時間不夠嗎？」

小燈想了很久，才遲疑地說：「鐵銹，好像是鏽住了。」

沃爾佛醫生撫案而起，連說「好極了，好極了。小燈，以後再見到這些窗戶，就提醒自己，除鏽。除鏽。一定要除鏽。記住，每一次都這樣提醒自己。每一次。」

「這段時間，哭過嗎？」

小燈搖了搖頭，神情如同一個做錯了事的孩子。

……

「小燈，也許堵塞的地方不在出口，而在根源。有一些事，有一些情緒，像常年堆積的垃圾，堵截了你正常的感覺流通管道。那一扇窗，記得嗎？那最後的一扇窗，堵住了你的一切感覺。哪一天，你把那扇窗推開了，你能夠哭了，你的病就好了。」

「亨利，我離好，大概還很遠。」小燈幽幽地歎了一口氣。

這種被鏽住的、被堵塞的記憶，就是「唐山大地震」中母親拋棄自己的時刻。小燈被治癒的時刻，就是回到地震所在地唐山，看到母親和弟弟的孩子生活在一起的場景，這座在小燈心中永遠放不下的「墓碑」終於在她回到唐山看到母親的時候獲得釋懷。或者說這種回歸母體的行為終於打開了鏽住的鐵窗，心結一下子就被解開了。而小燈的職業是寫作（作者的自指，佛洛伊德意義上的神經官能症患者），寫作也是幫助其治療的方式，一種通

過書寫來償還記憶的過程。小說結束於小燈被治癒的時刻，也就是終於「推開了那扇窗」。這是一個關於記憶、創傷以及治癒創傷的故事。電影把小說中以小燈為主的敘述轉移為母親與女兒的雙線敘事，把小燈治癒地震創傷的故事轉移為母親懷著愧疚之情含辛茹苦地撫養兒子長大的故事。相似的是女性再次成為小說、電影中災難、創傷、困境的承載者，不同的是電影中的單親母親取代小說中的女作家／某種意義上的獨立女性成為苦情主角（先是地震中失去丈夫和女兒，後是遭遇下崗）。而且電影比小說更為具象化地把 1976 年到當下的歷史書寫為一部改革開放 30 年的變遷史。小說和電影都把「唐山大地震」與毛澤東逝世並置在一起，使得 1976 年作為社會轉折的意味更為明確，個人／家庭創傷就與七八十年代之交的政治、社會創傷「耦合」在一起，或者說把一種政治地震轉喻為一種個人／家庭的倫理故事。這是一個遭受自然／政治「雙重地震」的時刻，也是「雙重父親」死亡的時刻。父親的死亡之後，「大地母親」和充滿怨懟的女兒開始各自的生命歷程，女性成為了歷史之痛的承載者和受害者。有趣的是，這些受害的女性在影片中並沒有以受害者的身份出現，反而更像是施害者，或者如小說中患有精神病的小燈傷害了周圍所有的親人。還正如母親不僅是地震的倖存者，而且也是遭受下崗並「自主創業」的女工，這符合「苦情母親」遭受一切自然與社會災難的敘述成規，可是母親在影片中卻如同帶有原罪不斷愧疚的「施害者」（為什麼「全家就我一個好好的」）。母親一方面呈現了社會及歷史的苦難，另一方面又把這份苦難轉移和遮蔽了為一份愧疚，似乎這一切都是「她自己」造成的。

　　在這個意義上，推不開的窗、被鏽住的歷史、被堵截的記憶就成為七八十年代作為歷史斷裂的表徵，前 30 年／毛澤東時代就像「像常年堆積的垃圾，堵截了你正常的感覺流通管道」，而此刻小說創作和電影放映的時代則是疏通管道、推開被鏽住的窗的過程，正如心理醫生的「忠告」：「小燈，以後再見到這些窗戶，就提醒自己，除鏽。除鏽。一定要除鏽。記住，每一次都這樣提醒自己。每一次」。這種意識形態的「除鏽」工作與其說打開了被阻塞的記憶，不如說給這 30 年歷史中出現的「無名頭痛」尋找到一個「原罪」式的「根源」，正如心理醫生沃爾佛在小燈說出「鐵鏽」之後「撫案而起，連說『好極了，好極了』」，因為這就是無名頭痛的「病根」。在「無名頭痛」獲得「命名」和指認的時刻，接下來小燈所要做得就是「除鏽」了，或者說一旦找到「精神病根」，或者說說服病人接受這個「病根」，所謂「無名頭痛」也就被治癒了。因此，與其說「鏽住的」歷史造成了小燈此後的「無名頭痛」，不如說這部文本的意識形態功能恰好在於給「無名頭痛」尋找到一個「病根」，一個早就存在的舊傷疤。之所以要重新啟用這處舊傷疤，是因為今天，或者說「震後」餘生的倖存者，終於找到了治癒舊傷疤的方法。從這個角度來說，小說及電影與其說是為了除去「被繡住」的歷史，不如說恰好完成了重新把前 30 年「鏽住」的過程。

　　電影開始於 1976 年的唐山大地震，結束於 2008 年的汶川大地震，把兩次地震作為 32 年歷史變遷的標識，彷彿改革開放的歷史從一次地震到另一次地震。如果說 1976 年在自然／政治雙重地震／浩劫之下，中國開始了新時期的艱難轉折和「陣痛」，

那麼 2008 年這一悲喜交加之年，卻成為印證中國崛起和中國認同的重要時刻。同樣是地震，在不同的歷史語境中具有完全不同的含義。唐山大地震一方面被作為偉人隕落的徵兆，另一方面也被作為那個時代的悲劇（不僅是天災，也是人禍[28]），而汶川大地震卻實現了國家緊急動員與民間志願救援的結合[29]。2008 年不是盛大的奧運會，而是西藏反華騷亂、奧運聖火海外受阻、汶川地震等「危難時刻」成為人們尤其是 80 後青年完成中國／祖國認同的時刻。正如影片在汶川地震救援現場，兄妹兩人在第二次地震中相遇並破鏡重圓，女兒小登心中 30 年的積怨也終於釋懷。此時的小登和小達是自願參與汶川救災的志願者，已然擁有清晰的中產階級身份。於是，30 年的歷史被濃縮為殘疾人小達由輟學打工變成開寶馬的新富階層和小燈由懷孕退學到成為旅居海外的中產階級家庭主婦（在花園中澆花）的過程，也就是說通過 30 年之後的人生成功／大國崛起來化解七八十年代之交的「餘震」。如果說《唐山大地震》以相當簡化地方式書寫改革開放 30 年的歷史，那麼影片主要呈現了從工人階級職工家庭的毀滅（震前的市井空間也是一個原鄉式的社區空間）到中產階級核心家庭（彼此分離、獨立的家庭內景）的重建。影片選用大量的中景和

[28] 「唐山大地震」因瞞報、救災不力，而被作為毛澤東時代與反右、三年自然災害造成的大飢荒以及文革中的暴力相並列的「極權專制」的災難，直到最近還有一部紀錄片《掩埋》，講述唐山大地震震前曾被準確預測而被掩埋的真相。之前還兩本唐山大地震的書：《唐山大地震親歷記》和《唐山警示錄》（張慶洲，上海人民出版社：上海，2006 年）引起反響。

[29] 導演馮小剛坦言在他 2007 改編劇本陷入困境之時，不知道該如何安排姐妹倆的相遇，汶川地震發生了，現實給導演提供了虛構的素材，在這樣一個全民動員的時刻，姐弟倆以志願者的身份相遇在汶川。

室內場景，試圖把故事封閉在家庭內部，也正是這種中產階級核心家庭（完美的三口之家）成為化解歷史積怨的前提。在這裏，意識形態的「除鏽」功能不僅再一次把「故事所講述的年代」（七八十年代之交）書寫為歷史／個人的傷痕／創傷時刻（被鏽住的窗），而且更重要的是把「講述故事的年代」敘述為一種化解積怨、破鏡重圓的時代。

《集結號》和《唐山大地震》都終結於一處紀念碑，九連戰士重新獲得烈士稱號，唐山地震遇難同胞紀念碑也於 2008 年落成。可以說，這些歷史糾葛和心結在最後一刻獲得釋懷和償還。在這個意義上，兩部影片都在暴露、建構一種歷史的傷口（如果說《集結號》呈現瞭解放戰爭及其新中國的傷口，那麼《唐山大地震》則是七八十年代之交的自然／政治傷口），並試圖尋找治癒、縫合和補償這份創傷的方法。這兩部電影的意識形態功能在於一方面把解放戰爭、50-70 年代歷史或者七八十年代之交呈現為個人所遭遇的委屈、傷口和傷疤，另一方面則是在暴露這份創傷的同時撫平革命／歷史所帶來的委屈並治癒歷史的傷口和傷疤。正如《集結號》結尾處上級首長面對被遺忘的九連戰士說「你們受委屈了」。也就是說，在這樣一個和平崛起、走向復興之路的時刻，不僅需要從歷史中重述、重構李雲龍式的泥腿子將軍，同樣也需要撫慰那些受到誤解、委屈的靈魂。所以兩部影片都終結於一處紀念者的墓碑／紀念碑，作為具有埋葬／銘刻雙重功能的墓碑在標識曾經的犧牲和光榮歷史的同時，也達成了歷史的諒解及和解。

從這個角度來說，馮小剛式的主流影片以不同於新革命歷史劇的方式完成一種對革命歷史及當代史的重述，為人們揭開歷

史的糾結或死結，使得歷史斷裂處的傷口能夠釋懷。在這個意義上，雖然《唐山大地震》對原小說做了重要的改編，但其意識形態功能卻是相似的，正如《餘震》的結尾，小燈／小登終於推開那扇被鏽住的窗。雖然淤積了如此多的困難和痼疾，但是在當下的時刻，在放映影片的時代（也是「講述神話的年代」），糾纏與人們心中的那份愧疚也和解了。在這個意義上，馮小剛的這兩部電影承擔著雙重功能，一方面是呈現歷史的傷口，另一方面或更重要的是進行治癒傷口的工作，從而使得革命／當代史與當下作為主流社會主體的中產階級終於可以達成「諒解備忘錄」。

「現代」主體的浮現與「亞洲」的傷口
──《南京！南京！》的文化症候與現代性反思的限度

　　《南京！南京！》作為建國 60 周年的推薦影片，已獲得了近兩億元的票房（陸川也加入了票房過億元的導演俱樂部 [1]），但也引起了激烈的爭論。這部電影因處理南京大屠殺這一中國近代史中的創傷事件而備受人們的關注，面對如此年輕的創作團隊（以 70 後為主）和如此沉痛繁複的歷史，已經很久沒有一部國產電影能夠引起人們（主要是線民）的熱烈討論。以南京大屠殺為中心的歷史敘述曾經在 90 年代中後期引起中日學者、傳媒的激烈爭論，其間日本政府的曖昧態度、侵華老兵的謝罪（如東史郎）、逐漸湧動的民間反日情緒，都使得中日這一近代歷史的冤家歷時五六十年之後依然無法清晰地劃定各自的位置。對於作為受害者的中國來說，日本是絕對的侵略者、劊子手，而對於遭受廣島、長崎原子彈轟炸的日本來說，這種受害者及失敗的絕望感

1　截至 2009 年，作為「大片時代」的中國電影，已有五位大陸導演的影片票房過億元，分別是張藝謀、馮小剛、陳凱歌、寧浩和陸川。

很難面對那個曾經給東亞各國、地區帶來殖民／現代體驗的侵略者身份（在日本國內這種受害者情結往往把敵人指認為美國，而不是日本的法西斯政府[2]）。一邊是受害國民眾不斷掀開傷口的悲情訴說（中國的南京大屠殺、韓國的慰安婦），一邊是日本政府為迎合國內選情而參拜靖國神社和右翼歷史學家不斷修正歷史教科書「美化」或遮蔽侵略事件（失敗、挫敗、悲壯的民族情緒成為日本右翼敘述的民眾基礎）。相比德國政府對納粹罪惡的徹底反省及謝罪，這段亞洲近代內部的裂隙卻還依然處在迷霧與曖昧之中。在這一點上，日本似乎又比德國這一被作為日本榜樣的西方內部的他者缺少反省精神，這與其說印證了日本缺乏自我批判的「亞洲性」[3]，不如說戰後日本被裹挾在美國的冷戰陣營裏面而無從清算軍國主義的歷史。

[2]　在這個意義上，廣島、長崎作為對日本走向軍國主義道路的懲罰，給日本人民也帶來的慘痛災難，只是廣島、長崎作為一種「亞洲的傷口」又糾纏於亞洲／西方的話語之中。日本的侵略戰爭是在抵抗西方列強的旗幟下展開的，而日本作為失敗者／原子彈受害者的身份又被作為亞洲的失敗，「亞洲」成了日本成功與失敗的雙重「藉口」。在「亞洲」的遮羞布之下，那個已然晉身為西方列強之一的日本以及成功走向帝國主義侵略之路的日本就消失不見了。

[3]　這種「亞洲性」是指那種負面的、落後的亞洲想像，對於日本近代以來的侵略戰爭以及所帶來的暴力、慰安婦問題，其中一種解釋是把這種暴力和罪責作為日本屬於亞洲國家的劣根性，在這個意義上，日本並非完全現代的西方國家，正因為存在著這些劣根性，所以會出現如此多的野蠻事件。顯然，這種解讀在把日本還原為亞洲國家的同時，也赦免了日本在近代資本主義及帝國主義擴張中所帶來的暴力的「現代」源頭。與其說是劣質的亞洲性導致了日軍的殘暴，不如說是日本走向現代資本主義國家的過程中所必然攜帶的血污。90 年代中期，日本首先曾經為二戰期間虐待英國俘虜而向英國國民公開道歉信，而對於遭受日本侵略的東亞各國卻無法「享受」這種「待遇」，在英國、日本與非日本的東亞之間依然存在一種無法言明的現代等級秩序，英國雖然早已不是「日不落帝國」，但畢竟是西方的核心，是現代的發源地，在這一點上，日本可以向理想鏡像道歉，卻無法面對那個作為負面鏡像的落後的東亞國家。

　　在這種歷史與現實密切糾纏的背景之下，《南京！南京！》
的出現再度挑起人們對日本的複雜而曖昧的情感記憶。與此前
的爭論不同，這部影片沒有形成一邊倒的惡評如潮，而是被截然
分成兩邊。一邊認為這是一部真誠面對歷史，能夠警醒世人的大
師之作，另一邊則是看不下去的觀眾，認為這是一部敘述邏輯荒
誕、混亂的影片；一邊導演強調這是一部呈現了中國人抵抗的影
片，另一方面則是觀眾沒有看到中國人的抵抗，反而是中國的麻
木與屈辱；一方看到了戰爭把日本人變成了殺人機器，這種對人
性的摧殘正好反思戰爭的罪惡，另一方則看到人性救贖了戰爭中
的劊子手，美化了日本人。可以說，如果沒有看過這部電影，僅
從這些彼此衝突的評論（包括導演的自我闡釋與辯護）來看，很
可能會認為這是兩部影片，否則觀眾怎麼會從這樣一部製作如此
精良、如此用心的電影中看出截然相反的效果呢？要不就讚美之
極，要不就貶損之至，能使觀眾產生意見完全相左的影片並不多
見，這種分裂狀態恐怕與影片自身的敘述邏輯有關。這種讚美與
貶損也呈現在官方對於這部影片先仰後抑的評價之上。在影片出
來伊始，面對輿論質疑，廣電總局副局長出面力挺「《南京！南
京！》經得住歷史和現實考驗」[4]，但是這部影片並沒有在隨後出
現的國內電影節中獲得重要獎項[5]，使得這部由中影集團（目前內

[4]　參見如下報導：2009 年 4 月 16 日《南京！南京！》北京首映——電影局副局長
　　張宏森致辭，《南方週末》2009 年 4 月 29 日第 1315 期「南京・南京」專題發
　　表了兩個訪談〈不要問什麼不能寫，我要問你想寫什麼——專訪電影局副局長張宏
　　森〉、〈陸川：我發現以前我不瞭解「人民」這個詞〉。

[5]　有趣的是，《南京！南京！》在國外電影節中獲得一些獎項，如在第 57 屆西班牙
　　聖塞巴蒂安國際電影節獲最佳電影金貝殼獎，在亞太影展上獲得最佳導演獎、最

地最大的國有影視集團）投資拍攝的電影與官方意識形態之間的關係處在一種微妙狀態[6]。無獨有偶，在《南京！南京！》上映剛剛一周，華誼兄弟公司（國內最為成功的民營公司）與德國合資拍攝的《拉貝日記》也開始公映，講述了南京大屠殺期間德國西門子公司在中國的負責人、納粹黨員拉貝設立南京安全區為 25 萬中國平民提供暫時避難所的故事。《拉貝日記》曾經在 90 年代出版並被翻譯成中文，拉貝被作為南京大屠殺歷史的親歷者和見證人。這部中國版的「辛德勒名單」完全以拉貝的視角來展現南京大屠殺，中國人是無辜的受害者，拉貝等西方人士則是拯救者。有趣的是，這部沒有呈現中國人抵抗的影片也沒有受到觀眾的非議，反而是試圖改寫南京大屠殺「悲情史」的《南京！南京！》一度被指責為「漢奸」電影。儘管導演把堅持抵抗的國軍戰士陸劍雄放置在海報的中心，但是觀眾依然很難接受一個中國導演以侵華日軍的視角來講述南京大屠殺的「藝術創新」。導演為什麼會選擇日本士兵角川的視點來呈現南京大屠殺，一種以角川為自我、以中國人為他者的敘述為什麼會成為中國導演的自我表述呢？僅從抗戰影片的文本脈絡來看，一種有良知的、人性未泯的日本兵與「日本鬼子」的既定形象和敘述慣例反差太大，這種以良心發現的日本兵作為內在視點的書寫策略是導演陸川對抗

佳攝影獎等。

[6]　這種現象在 2007 年放映的臺灣李安導演的《色戒》中已經出現，《色戒》也是中影集團參與投資的影片，這部電影在大陸順利放映一段時間之後，受到是「漢奸電影」或為漢奸翻案的批評。2008 年 3 月出演《色戒》的大陸女演員湯唯受到批評和封殺（湯唯因出演《色戒》中王佳芝一角而拿下臺灣地區金馬新人獎），要求媒體對湯唯「不宣傳，別露臉」。

戰敘述最為大膽的改寫。由於角川是內在視點的佔有者和故事的講述者，所以，留給觀眾認同的主體位置「竟然」是一個侵華士兵，觀眾只有認同於這樣一個影片內部的敘述視點才能獲得觀影快感，否則就會完全看不下去。顯然，讓中國觀眾與日本士兵角川建立一種相同的視角，還是有一定難度的，導演花了四年時間才獲得了這種「跨民族」的視點，想讓中國觀眾馬上就接受導演的「良苦用心」也真是不容易，出現一些觀眾無法認同影片的敘述邏輯也是情理之中的事情。按照導演的說法，設定角川是為了便於世界「人民」能夠更好地理解南京大屠殺，只有建立一種人性的「世界」視點才能促進包括日本觀眾在內的世界人民對南京大屠殺的理解[7]，也就是說，陸川是以他者的位置來結構這個故事的。這種選擇一個日本士兵的敘述角度及其帶來的主體認同上的自我與他者的曖昧態度成為影片最大的症候所在。

與建國 60 周年不同的歷史語境是，2009 年下半年日本 50 年來首次政黨輪替及民主黨新首相鳩山上臺後倡導「東亞共同體」的主張[8]，以及中國在隨後舉辦的中日韓峰會上正面回應這種論述。在全球金融危機（亞太地區成為金融危機時代全球政治經濟的熱點地區，以至於 2010 年上半年美國政府高調宣佈重新回歸東亞）和區域整合（尤其是 2010 年初東盟自由貿易區已經正式生效）的國際

[7]　網易專訪陸川〈把日本人拍成人才能與世界交流〉，http://ent.163.com/09/0428/00/57US6JQ300031NJO.html。

[8]　正如相關新聞評論指出：「民主黨新首相鳩山上臺後提出與美國建立『對等而緊密』的關係，同時倡導『東亞共同體』」；「鳩山內閣執政以來，日本外交出現了一些新動向，長期堅持的『倚美輕亞』政策出現了鬆動，所謂『脫美入亞』成為日本政府外交政策的新主張，建立『東亞共同體』就是這種主張的證明之一」等。

大背景下，《南京！南京！》不僅僅是一部重新講述南京大屠殺歷史的影片，而是以某種方式在想像性地處理 20 世紀上半葉日本以反抗西方殖民者建立「大東亞共榮圈」的名義所發動的對東亞各國的侵略戰爭的歷史。《南京！南京！》講述這樣一個在南京大屠殺中被屠殺、姦淫所震驚並在內疚中走向自殺的故事，就似乎是在為當年的侵略戰爭書寫一抹懺悔的音調。或許借用《人民日報》的評論文章〈電影《南京南京》用文化融解堅冰〉[9]，日本兵角川所充當的意識形態功能正好在於「融解」橫隔在中日韓等東亞國家半個多世紀之久的「堅冰」。即使這樣，一個中國青年導演把自我的敘述位置想像為侵華日軍的視野依然是足夠大膽，這種由被砍頭者到角川的主體置換（由近代歷史中的哭訴者變成充分現代的主體）也迎合著「大國崛起」的主體位置。在這種「東亞共同體」和「大國崛起」的雙重背景之下，《南京！南京！》所呈現的文本症候顯得格外重要。如果進一步納入國際影壇的背景，這種以入侵者視角所講述的戰爭故事也是最近幾部頗有影響的戰爭片的基本敘述策略。如講述 1982 年黎巴嫩戰爭的以色列電影《黎巴嫩》（榮獲 2009 年第 66 屆威尼斯電影節金獅獎）、講述伊拉克戰爭的《拆彈部隊》（榮獲 2010 年第 82 屆奧斯卡金像獎），都以入侵者的「人道化」視角來處理、遮蔽、懸置戰爭本身的正義與非正義的爭論[10]，在這個意義上，

[9] 〈電影《南京南京》用文化融解堅冰〉，人民日報，http://www.sina.com.cn/2009 年 04 月 25 日。

[10] 正如齊澤克在評價 2010 年獲第 82 屆奧斯卡金像獎《拆彈部隊》時，指出這部電影延續了最近出現的以色列電影《黎巴嫩》（榮獲第 66 屆威尼斯電影獲得佳影片金獅獎）和《和巴什爾跳華爾滋》等電影的敘述方式，都是以入侵者「人道化」的視角來重述於 1982 年黎巴嫩戰爭和當下的伊拉克戰爭，呈現這些普通士兵的恐怖、

《南京！南京！》也具有相似的意識形態功能，用人道主義敘述來實現一種歷史（侵略者與被侵略者）的和解以及對「侵略」戰爭的赦免。與《黎巴嫩》、《拆彈部隊》等畢竟是「入侵者」的自我表述不同的是，《南京！南京！》卻是被侵略者（被砍頭的中國人）把自我想像、置換或投射為「侵略者」（日本士兵）的講述。

當我在電影院觀看《南京！南京！》時，其中看到一個日本軍官走向高臺，攝影機隨之升高，在日本士兵的目光中，「看到」遠處是屍橫遍野的中國軍民，此情此景讓我想起了魯迅筆下的「幻燈片事件」，一個同樣發生在類似電影院空間中的事件。「幻燈片事件」作為中國現代文化史中的重要事件，是指魯迅自述在日本求學期間看到日本人砍中國人頭的幻燈片，就此「棄醫從文」而走向了文學啟蒙的道路。在這個場景中，敘述者「我」最終離開了這間教室，因為日本同學所歡呼的「亞洲的勝利」無法被「我」這個清朝的留學生所分享，在這裏，因「日俄戰爭」而出現的「亞洲的覺醒」出現了內在裂隙。基於此，值得追問的是，一個中國導演為什麼會選取如此吊詭的敘述角度呢？是什麼樣的歷史動力讓導演做出如此大膽的創新呢？難道真的存在一種跨越中日之戰的人性視點嗎？如果存在的話，為什麼作為被砍頭者的中國人無法佔據這樣一個人性的視點，而只能讓進城／屠城的劊子手來充當呢？更進一步的問題是，在這樣一個中國分享

脆弱和戰爭創傷，從而遮蔽對這些戰爭是否正義的討論，在這個意義上，「《拆彈部隊》的英雄與《越南戰火》的英雄從事的正是同樣的工作。就在意識形態的不可見中，意識形態，就在這裏：我們在那邊，和我們的人在一起，認同與他們的恐懼和痛苦，卻不問問他們最初在戰爭中幹的是什麼。」〈戰爭的軟焦點：好萊塢如何隱藏戰爭的恐怖〉，**http://www.douban.com/group/topic/10991027/**。

「大國崛起」以及建國 60 周年的時刻，或者說重溫 1949 年解放軍「進城」的輝煌時刻，為什麼要以一場敵軍的屠城事件並且在影片末尾呈現佔領南京的日本士兵舉行盛大的祭祀大典呢？

本章試圖從兩個角度來處理這些問題，一個就是把《南京！南京！》放置在新時期以來抗戰影像的歷史中，從敘述主體的轉變來呈現這部影片選取角川視角所具有的症候意義。這種由被砍頭者到把自我想像為侵華日軍的轉變是一種從「前現代」主體到「現代」主體的置換，這無疑應合著中國走向「大國崛起」的主體位置，在這個意義上，《南京！南京！》成為當下中國主體的寓言化書寫；另一方面這是一部呈現日本士兵由侵略、屠城到走向崩潰、自殺的故事，這種角川的自我反思也是一種現代性內部的自我批判，但是這種批判性視野的限度在於無法看到「被砍頭者」的位置，在這裏，我想引入對魯迅「幻燈片事件」的討論，借此來呈現一種現代的主體與現代性的內在暴力之間的辯證關係，或者說，一種自我反思和批判的主體位置如何把現代性的內在暴力合理化，如何遮蔽掉這種血淋淋的暴力場景，也就是說這種批判意識產生的同時也是拒絕暴力犧牲者的無聲控訴的過程。而更重要的是，中國所遭遇的現代性暴力恰好來自於同樣是亞洲國家的日本，這種亞洲內部的傷口與現代性植入這個區域有著密切關係。由此可以反思，這種「現代的」／「大國崛起」的主體位置的浮現恰好是建立在對中國作為被砍頭者的主體位置的遮蔽之上，同時被遮蔽掉的也是一種對現代性暴力的批判視野。面對當下已然構建之中的新的「東亞共同體」，如何展開一種「超克」現代性的批判性思考顯得尤為重要和迫切。

第一節　無法完成的「亞洲想像」

眾所周知，「幻燈片事件」是指在日本求學的魯迅看到了幻燈片上被砍頭者和圍觀的看客，引發了他關於「愚弱的國民」的感慨，國內文學史一般把「幻燈片事件」作為魯迅「棄醫從文」的緣由，同時也是他進行「國民性批判」的內在動因。在這次「視覺性遭遇」中，魯迅並沒有過多地指責劊子手的殘暴，反而把批判指向了那些只有「麻木的神情」的看客們，並認為只有拯救這些「毫無意義的示眾的材料和看客」才是一個現代醫生／文學家的職責。從中國人被砍頭到要拯救國民靈魂，魯迅就把一種日本人的外在威脅轉移為中國文化內部的自我批判（所謂「鐵屋子」及「吃人的盛筵」）和喚醒熟睡的人們的啟蒙工作。發生「幻燈片事件」的空間是一個教黴菌的教室／影院，在這個現代性空間中，魯迅如同甲午海戰之後的許多清朝留學生一樣在日本學習西方知識。

「幻燈片事件」的複雜之處在於「我」啟蒙／喚醒「看客」的寓言只是故事的一部分，在這個場景中，還有另外一組重要的角色，就是魯迅的日本同學和劊子手的關係。而具有症候意味的是，與「中國人」的國族身份相參照的不是「日本人」，而是一種「亞洲」的身份或認同。這就帶出了魯迅的《吶喊 · 自序》中講述的「幻燈片事件」所發生的年代是「日俄戰爭」期間，正是這樣一次「改變了世界史」的戰爭使得日本同學歡呼一種「亞洲」的勝利（而不是日本的勝利）。也就是說，對於教室中的作為學生／觀者的魯迅與日本同學來說，「幻燈片」產生了截然不

同的「觀看效應」。如果說魯迅「看到的」是看客作為需要被批判的劣質的國民性，那麼日本同學則從中「看到了」「亞洲的勝利」，這樣兩種不同的觀看效應顯露了亞洲想像的某種困境，魯迅的逃離恰好說明他無法被整合進這種「日俄戰爭」作為「亞洲的」勝利與覺醒的論述。在這樣一次重要的歷史事件中，已經使日本從一個亞洲國家變成了西方列強之一，成為了「脫亞入歐」的典範。從這個角度來說，被砍頭者的位置不僅僅在魯迅的啟蒙故事中被遮蔽，而且其「亞洲」身份在日本同學的目光中也是不可見的，進而使得亞洲想像成為日本同學的「一廂情願」，「我」是無法分享這份勝利的。在「亞洲想像」又重新成為東亞知識圈熱衷討論的學術議題的背景之下，如何回應「幻燈片事件」所帶來的亞洲認同的內在分裂是一個不容忽視的問題和歷史的切口。

如果把「幻燈片事件」放置在亞洲的視角中來觀察，被砍頭者的身份是尷尬的，也是曖昧的。這種尷尬在於，被砍頭者雖然也是亞洲人，卻被「日本同學——劊子手」所代表的「亞洲的勝利」所排斥，或者說，勝利的不是日本，恰好是一種集體性的「亞洲」身份；曖昧在於，被砍頭者雖然也是中國人，卻被「我」放置在需要被拯救國民序列中（中國人已經內在分裂為清醒的人與熟睡的人們）。如果日本同學為「亞洲的勝利」所歡呼，那麼被砍頭者的亞洲身份必然要被抹去，或者說沒有資格，只是對於和日本同學同坐一室具有相似的權力位置的「我」也無法分享這份勝利的愉悅，否則就不會離開這間教室。「我」要對看客及被砍頭者進行文化啟蒙的工作，似乎也必然擱置被砍頭者的「被殖民」身份。因此，這種尷尬與曖昧的身份，使得被砍

頭者同時被魯迅和他的日本同學「視而不見」，正如孫中山關於「大亞洲主義」的演講中同樣無法觸及中國人在日俄戰爭中的位置[11]。但是，被砍頭者又是「幻燈片事件」中不可或缺的位置，或者說其被忽視、被抹去的處境恰好彰顯了一種缺席的在場狀態（正如俄國是在場的缺席），被砍頭者的意識形態功能在於使得「我」被生產出來，而一旦「我」出現，被砍頭者的位置就被抹去或收編為與看客一樣的劣質的國民代表。

按照魯迅的敘述，如果沒有「幻燈片事件」，他或許會留在仙台繼續醫學之旅，正是因為「幻燈片事件」使得魯迅無法與他的日本同學分享這樣一個教室空間，或者說，魯迅不得不逃離這間教室。從「我」開始「隨喜我那同學們的拍手和喝采」（《吶喊‧自序》）到「在講堂裏的還有一個我」（《朝花夕拾‧藤野先生》），可以說，這種「我」的出現是在「我」無法「隨喜」日本同學之後發生的，日本同學的「在場」給「講堂中的我」產出了巨大的焦慮，並最終驅使「我」離開，因為「我」認出了看客與被砍頭者都是「中國人」的身份。這種國族身份的同一性，使得「我」瞬間感覺到劊子手上的屠刀也是砍向自己的，使「我」意識到來自日本同學的那份想像中的凝視的目光，因此，這種國族身份的獲得使「我」無法認同於「日本同學」的「拍手和喝采」。

「我」與看客、被砍頭者的這種視覺遭遇建立在對中國人的認同之上，儘管「我」與看客、被砍頭者隔著空間的區隔（尤其是這種區隔是放映機這個現代性裝置造成的），但一種「想像共

[11] 孫中山：〈大亞洲主義（在神戶專題講演會的演說）〉，載黃彥編《孫文選集》（下冊），廣東人民出版社：廣州，2006 年。

同體」可以穿越這種區隔，原因在於，這種現代性區隔恰好建構
了一種雙重鏡像的過程：「我」認出了看客與被砍頭者也是中國
人的身份，「我」與看客、被砍頭者是一種鏡像關係，這種自我
的他者化導致「我」與「日本同學」的分裂，這種「分裂」建立
在「我」與日本同學的鏡像關係之上。儘管沒有一面鏡子，但在
「我」心中感覺到「我」的中國人身份使得「我」想像中成為日
本同學眼中的他者，這種他者化又使得「我」更加確認了日本同
學作為「我」的他者的位置。在這裏，「我」與看客、被砍頭者
是同一的，這種同一性建立在與日本同學的區分之上。

　　但是走出教室的「我」卻極力要把看客和被砍頭者區分為
與「我」不同的國族身份，面對看客和被砍頭者，「我」應該何
去何從呢？「我」是棄醫從文（「改造國民性」），還是投筆從革
命（把被砍頭者從外人的屠刀下拯救出來）。恐怕在選擇啟蒙還
是救亡之前，要反思「我」的主體位置，「我」作為觀看者與看
客和被砍頭者作為被觀看者的視覺關係呈現了「我」作為「醫
生」已然是被西方／現代所規訓的產物，也就是說「中國人」
作為如同黴菌一樣的分析、研究對象被「解剖」為「封建」、
「鐵屋子」、「棺木裏的木乃伊」[12]，而當「我」意識到自己作為中
國人（與看客、被砍頭者一樣的中國人）也是研究及視覺對象之

[12] 「密閉棺木裏的木乃伊」是馬克思在論述鴉片戰爭對中國及世界革命的意義中使用
　　的比喻。1853 年馬克思為《紐約每日論壇報》（New York Daily Tribune）撰寫的
　　文章〈中國革命與歐洲革命〉（Revolution in China and in Europe）中：「與外界
　　完全隔絕曾是保存舊中國的首要條件，而當這種隔絕狀態在英國的努力之下被暴力
　　所打破的時候，接踵而來的必然是解體的過程，正如小心保存在密閉棺木裏的木乃
　　伊一接觸新鮮空氣便必然要解體一樣。」（〈中國革命和歐洲革命〉，選自《馬克思恩
　　格斯選集》第二卷，人民出版社：北京，1972 年 5 月，第 3 頁）

時，「我」就從「醫生」的位置中劃入到病人的位置上，並使得「我」要離開這間「教室」，也就是說，「我」本身是一個分裂主體位置，兼具啟蒙者和被啟蒙者於一身，為了彌合這種分裂狀態，「我」要進行一種「自我」啟蒙，顯然，把被砍頭者從屠刀中解救出來也是一種獲得同一性的主體位置的方式。因此，遭遇看客、被砍頭者的過程，是形成「我」的過程（從「我們」變成了「我」），看客與被砍頭者都是「我」的他者，啟蒙的邏輯在於，把這些他者變成自我，或者說消滅他者，「同一」為「自我」，這種「我」與「他」的鏡像關係，就使得「幻燈片事件」成為一種典型的拉康式的獲得「主體位置」的故事。

與此同時，也是「我」分裂為看客、被砍頭者的過程，這種分裂建立在「我」是和日本同學一樣的教室中的學生，看客、被砍頭者則是螢幕上的被解剖的對象，也就是說這種分裂是一種現代性的空間區隔，一種看與被看的權力分疏，同時也是主體與他者的界限，而「我」處在日本同學與「看客」之間，「我」既是「日本同學」的他者，「看客」又是「我」的他者。因此，這不是簡單的二元關係，而是處在日本同學——「我」——「看客」的視覺結構之中，在這個意義上，「我」是一個「被看」的「看客」。可以說，「我」處在一種內在的精神焦慮和分裂之中，這產生了「我」與這些久違的中國人之間既同一又分裂的關係，同一性使得「我」離開教室，分裂使得「我」獲得啟蒙者的位置，進而再次彌合這種分裂（差異被抹除和同一的過程）。所以說，「我」與看客、被砍頭者之間的關係是同一、分裂、再彌合的關係，啟蒙的故事可以被解讀為一種主體的內在分裂與彌合的過

程。在這個意義上，無論是啟蒙還是救亡都是為了彌合這種分裂以完成主體的同一性的兩種方式，或者說心理治療的處方。從這個角度來說，看客（封建的自我）和被砍頭者（被殖民的自我）都是「我」的他者、異質性的存在，無論是啟蒙還是救亡都是為了把他者變成自我，把異質變成同質，變成和「我」一樣的覺醒的人。在這裏，呈現了兩種對待他者的方式，一種是把看客改造、啟蒙為精神強壯的「我」，第二種就是砍頭，在肉體上消滅他者，這也基本上是非西方地區遭遇資本主義／殖民主義的兩種「命運」：要不被動或主動的自我更新，變成西方（如日本、俄國、中國等，或者還有 18 世紀的美國），要不只能被屠殺（如美洲的原住民和那些喪身海洋的黑奴）。因此，看客、被砍頭者是沒有主體位置的，在他們被指認之時，也是被抹去的時刻。

不過，魯迅的離開也正是藤野先生所說的「我們」分裂了[13]，或者說，觀眾分裂了：魯迅看到的是「愚弱的國民」，他的日本同學看到的是劊子手的「勝利」（而當這種勝利被作為亞洲的覺醒的時候，日本又成為東方的西方，成為「脫亞入歐」的典範[14]）。這

[13] 在《朝花夕拾・藤野先生》中有一個著名的細節記述的就是藤野先生幫魯迅修改課堂講義上的解剖圖時說「你看，你將這條血管移了一點位置了。——自然，這樣一移，的確比較的好看些，然而解剖圖不是美術，實物是那麼樣的，我們沒法改換它。現在我給你改好了，以後你要全照著黑板上那樣的畫。」（《魯迅全集》卷二，人民文學出版社：北京，2005 年，第 315 頁）這裏「我們沒法改換它」顯然指的是作為現代醫生的藤野先生和魯迅。詳細分析見筆者論文〈「被看」的「看」與三種主體位置——魯迅「幻燈片事件」的後（半）殖民解讀〉，載《文化研究》（臺灣）第七期（2008 年秋），2009 年 3 月出版。

[14] 日本在中國人的想像之中，呈現出雙重面孔，一方面日本是脫亞入歐的榜樣，是通向西方之路，另一方面，日本又是侵略中國的帝國主義國家之一。參見戴錦華未刊稿〈情結、傷口與鏡中之像——新時期中國文化中的日本想像〉中關於日本作為中國的情結與傷口的論述。這種作為榜樣／傷口的經驗，也可以表述一種第三世界對

種「我」與日本同學的裂隙導致「我」這個中國人無法分享日本同學的「亞洲的勝利」，儘管亞洲的地理想像顯然包括中國在內。「我」、「看客」、「被砍頭者」的區分是建立在都是「中國人」的同一性之上，而不是「亞洲」的身份之上的。這種「中國人」的同一性，似乎也無法掩飾 1905 年前後，這種「我」與「愚弱的國民」的對立的還建立在清朝的留日學生和走向末路的清朝子民的區隔。或者說，「我」離開東京躲避「清朝留學生」的行為已經在「我」之外建立一個他者，即清朝及其傳統是腐朽沒落的他者（被象徵性地表述為中醫毒死了「我」的父親）。因此，「我」的出現，就是魯迅無法與日本同學分享「亞洲的勝利」的時刻，也是「亞洲認同」出現裂隙的時刻。試想如果沒有被砍頭的中國人出現，魯迅是否也會認同於這種「亞洲的勝利」呢？

第二節　作為教室／影院的現代性空間及內在的暴力

在魯迅的「幻燈片事件」中，不管放映的是幻燈片還是電影，魯迅及其日本同學所置身的空間是一個類似影院空間的教室／放映室。在教室空間中，教師／啟蒙者與學生／被啟蒙者的關係，是現代性的核心隱喻，學生是被這種空間秩序所規訓的主體。正如「幻燈片事件」中的「我」在這個空間中，學會了解剖圖的畫法，也學會了改造國民性的方式，走出教室的「我」成了與藤野先生一樣的現代醫生／教師，在這個意義上，啟蒙的邏輯

於西方的情感結構。

是一種同一化的邏輯。而在這個場景中，還有一個更為重要的角色，就是教師講授的內容和分析的對象，這成為學生變成一個合格的醫生所必須的知識、技能，這些知識、技能也是對象化的客體，是科學、理性的產物，是被解剖的屍體（建立在人體解剖學基礎上的西方醫學，是西方現代性的理性規訓的產物）。在老師、學生和這些承載了現代性知識的對象之間的關係在教室空間中呈現為一種視覺性的關係，也就是教師引導學生「觀看」以講臺、黑板或投影儀為媒介對象的視覺關係。

「幻燈片事件」也可以被敘述為這種作為學生的「我」、藤野先生和「砍頭」幻燈片的故事，對於「幻燈片」所象徵的「亞洲的勝利」，「我」既認同但又要離開這間教室，認同的邏輯在於「我」、日本同學還有藤野先生都是「我們」這一普遍意義上作為「人類」的現代醫生的身份。在這個意義上，「我們」都分享「劊子手」的勝利，而離開教室在於「我」看見了「被砍頭者和看客們」都是和「我」一樣的中國人，也就是說，「我」從對劊子手的認同轉移到對被砍頭者、看客身上，「我」陷入了如何面對這另一個自我的焦慮之中。如果「我」和看客及被砍頭者一樣，那麼「我」怎麼可以坐在這間「教室」中，和「劊子手」坐在一起呢？可是，「我」選擇了啟蒙的位置，選擇了去改造這另一個自我的靈魂的路徑，這是把他者自我化，也是一種自我拯救的方式。當「我」又可以分享「藤野先生」的位置的時候，「我」並沒有意識到，在這種啟蒙導師和劊子手之間存在著內在的關聯，當然，對於日本同學和藤野先生來說，劊子手作為「亞洲的」勝利掩蓋了劊子手作為屠夫的身份。

在這裏，如果說「我」遭遇到另一個劣質的自我，那麼日本同學則遭遇了另一個理想自我，這種遭遇如同拉康的鏡像理論所指出的那樣，「自我」被另一個自我他者化了，與此同時也把他者自我化，這裏的「自我」是那個在教室中被規訓的現代主體，而他者則是與被現代主體所放逐的愚昧的、落後的亞洲／中國。正如「我」要把這種劣質的看客改造為精神「強壯」的現代中國，日本同學感受到的不是作為病夫的亞洲，而是戰勝了西方或者說超克了西方的「脫亞入歐」的現代日本，從而使得與這種現代性密切相關的現代／殖民、現代／暴力（大屠殺）的關係被放逐掉，一個缺席的「西方」卻又無處不在的「西方」使得同為亞洲的日本和中國共同分享這份「現代」的勝利。進一步說，在這份啟蒙的空間之中，關於理性、科學、客觀的知識、井然有序的空間秩序並非以排除掉暴力、血淋淋的方式而實現的，恰好是以充分暴露、呈現這種可見的「砍頭」場景來完成的，只是這種可見性遮蔽在強大的「啟蒙」之光中。在這個意義上，這份對於帝國主義所帶來的赤裸裸的殖民與暴力是一種在場的缺席。從這裏可以進一步反思作為「現代性」的內在分裂是如何被統一在同一個時空秩序之中的，或者說啟蒙的邏輯是如何來壓抑這種暴力呢？尤其是對於「我」這種本來應該認同於被砍頭者的身份進而質疑這種空間秩序卻也最終由衷臣服於「精神之父」（去遠方尋找精神之父，以拯救肉身之父）的教誨呢？

對於日本同學來說，對這種「暴力」的「視而不見」或者說坦然是因為他們和劊子手一樣，是亞洲的勝利者，砍下的是「替俄國做了軍事上的偵探」的中國人，是帶著西方／俄國假面的中

國人。因此，是一種反西方的勝利，是對西方侵略日本的報復。吊詭的是，這種反西方或超克西方的勝利，恰好是以成為西方的方式來完成的，就連印證這種勝利的方式都是採取西方入侵日本的方式來侵略中國實現的。對於「我」來說，能夠來到仙台就是為了學習近代日本如何以蘭學為仲介迅速「脫亞入歐」的，把日本內在化也是把西方／現代內在化，如果說日本同學在劊子手屠殺中國人的場景中無法喚起 19 世紀中期美國對日本的侵略，那麼「我」從這種被砍頭的中國人身上看到了中國的愚昧、麻木，看到了中國之所以被砍頭的「不幸」和「不爭」（「哀其不幸、怒其不爭」）。因此這種把自我他者化的方式是為了喚醒這些熟睡的人們，但是這種看客被他者化的前提在於「我」已然被西方式的主體位置他者化了，所以這種被殺害的創傷經驗轉化為一種啟蒙邏輯，從而使得暴力被合理化或無害化。所以說，現代性本身並非要掩飾暴力和殖民，而是把這種暴力的「馴服」，變成一種啟蒙的正面表述，但這並不意味著這間教室就成為維護現代性的「銅牆鐵壁」。

正如「幻燈片事件」中，日本取代了西方成為現代的在場，那麼日本對中國的殺害，也內在地詢喚出對於日本的反抗和批判。畢竟「幻燈片」中所提供的三個主體位置：劊子手、被砍頭者和看客，也就原則上提供了三種不同的認同位置。如果認同劊子手，就是日本同學；如果認同被砍頭者，就是奴隸、被壓迫者的位置。因此，魯迅關於「幻燈片」的敘述也可以改寫為中國人遭受日本帝國主義侵略與剝削的故事，從而把這種屈辱作為喚醒看客、被砍頭者來反抗日本／殖民主義的強權，這樣，「我」就由

一個啟蒙者變成了一個革命者。當「我」看到了自己的同胞在慘
遭殺害，而周圍的「看客」又都在無動於衷地圍觀，因此，「我」
的憤怒在於這些看客怎麼會如此麻木呢?! 從在這裏，「我」既可以
走向喚醒看客的啟蒙之路，也可以走向喚醒看客的革命之路（暫
且不討論列寧、毛澤東對於落後的亞洲國家的革命要分兩步走，
第一步是資產階級革命，也就是毛澤東論述的「新民主主義」之
路，第二步才是社會主義革命[15]），一個是改造落後、愚昧的國
民為自立的主體，一個是喚醒未覺悟的人民為自主的主體，這樣
兩種主體位置都是現代的主體，實現的目的也都是為了不再遭受
肉體和身體的雙重侮辱。在這個意義上，啟蒙的、被現代性所規
訓的空間也內在構造著一種反現代性的邏輯，這或許也可以印證
現代性自身的內在分裂。所以說，教室作為現代性空間的最佳比
喻，有客觀的知識、有研究這些知識並傳授知識的人、有接受者
或被啟蒙的對象，而且這三者被有效地組織到一種現代的視覺關
係之中。啟蒙的過程在於借助老師的目光，引導學生「觀看」這
些被對象化的知識。在這個意義上，「我」的出現和出走是對這種
對象化的反抗，或者說，「我」看到了作為現代人卻被放置在現代
性知識、技術的屠刀下麵（正如現代性與大屠殺的內在關係[16]）。

[15] 列寧在對於俄國革命的認識建立在把殖民地和民族自決的問題帶入關於無產階級革
命的論述之中，這某種程度上顛倒了「落後的亞洲」和「先進的歐洲」的關係，亞
洲因其落後，反而具有反抗的革命性，只是作為反抗主體的是與作為工人階級同盟
者的農民，毛澤東也是在列寧對殖民地、帝國主義的論述中理解中國社會的性質，
在《新民主主義論》中，中國因是半殖民地半封建社會而需要分兩步完成共產主義
革命，即新民主主義和社會主義改造。

[16] 英國社會學家鮑曼在《現代性與大屠殺》（楊渝東等譯，譯林出版社：南京，2002
年1月）中指出把大屠殺看做是發生在猶太人身上的特殊事情或「將大屠殺說成是

在這一意義上，不僅僅作為亞洲認同的「日本同學」、藤野先生和「我」出現了裂隙，而且在普遍的現代性的意義上，「我」從這種作為現代／西方／人類的醫生的位置中分離出來是因為「我」看到作為對象化的自己，也就是一個負面的自己。因此，「我」的離開就不僅僅是一種國族屈辱，而是對現代性自身的逃離或躲避。在這個意義上，日本同學、「我」以及劊子手、被砍頭者之間的國族身份遮蔽了這樣一種現代性的內在悖反：「我」是一個觀看的主體，同時「我」也是被看的對象（正如被圍觀的「我」也佔據著被砍頭者的位置），教室也可以作為另一間「鐵屋子」，福柯意義上的囚禁的空間 [17]。

從這個角度來說，「鐵屋子」也並非同質化的封建禮教的空間，作為前現代象徵的「鐵屋子」與現代象徵的「教室」都是一

歐洲基督徒反猶主義的頂點」無法反思「大屠殺與現代性」之間的密切關係，而大屠殺作為現代性的痼疾並不意味大屠殺是人類文明史中反復出現的殺戮和非文明因素的殘留，在這個意義上，鮑曼認為：「大屠殺並不是現代文明和它所代表的一切事物（或者說我們喜歡這樣想）的一個對立面。我們猜想（即使我們拒絕承認），大屠殺只是揭露了現代社會的另一面，而這個社會的我們更為熟悉的那一面是非常受我們崇拜的。現在這兩面都很好地、協調地依附在同一實體之上。或許我們最害怕的就是，它們不僅是一枚硬幣的兩面，而且每一面都不能離開另外一面二單獨存在」（第 10 頁）。

[17] 對於當下的世界來說，也處在一種無法想像現代之外的空間、現代成為別無選擇的空間的狀態，在這個意義上，當下的世界也可以說處在一間「鐵屋子」裏，正如美國馬克思主義地理學家大衛·哈威對葛蘭西的評價：「葛蘭西在義大利牢房的惡劣條件下，在重病纏身、幾近死亡的情況下，寫下了那些著名的篇章。我想應該感謝他認識了這種評論的偶然屬性。我們並不在牢房中，那麼，我們為什麼願意選擇一個來自牢房的隱喻作為我們思想的嚮導呢？葛蘭西在入獄之前不也痛苦地抱怨過產生政治被動、理論滯後及對未來持懷疑態度的悲觀主義嗎？這種悲觀主義的情形現在仍然存在。」（《希望的空間》，胡大平譯，南京大學出版社：南京，第 16 頁），葛蘭西深陷囹圄的境遇，恰好也是這些試圖尋找出路的當代思想家所感同身受的空間。

種本質化的想像。或者說，將「鐵屋子」表述為一種非現代的空間，如同把屠刀下的中國人作為落後、愚昧的文明表述一樣，是為了論述啟蒙與現代的合法性。而有趣的問題在於，這把砍下的屠刀與其說是種族或現代的屠刀，也就是用現代的進步邏輯來改造差異性的存在，不如說這把屠刀也砍向了現代性自身，儘管這種血淋淋的創傷被表述為一種先進的理念對抗落後的現實、已然脫亞入歐的日本人和還依然睡熟的中國之間的文明與現代的等級。在這裏，不僅僅要把「幻燈片事件」從一種普遍主義、現代性的視野中還原為一種特殊的空間及國族表述，也要把這種被具象化以日本人為現代自我、以落後的中國人為他者的區分中再返回到一種對現代性自身的內在批判。在這個意義上，教室空間所象徵的一種有序、文明的狀態與屠殺、傷口、血腥就密切的聯繫在一起。所以說，「鐵屋子」寓言並不僅僅是中國的故事，而是和教室空間一樣密切相關地呈現了這種現代性的內在分裂，呈現了現代性的「文明」與「傷口」。也就是說，現代性是被血淋淋的殺戮和屠殺掩飾起來的空間，這種掩飾不僅僅體現在如同「鐵屋子」寓言中完全「看不見」，而且更以「幻燈片事件」的方式，即在把暴力和血污充分暴露出來的基礎上再把這種創傷置換、規訓為一種文明的、科學的、教化的、合理的、現代的空間秩序。如此看來，劊子手與被砍頭者恰好是這個教室空間中不可或缺的角色，他們被赤裸裸地方式呈現出來，但這種呈現本身卻是為了掩飾這份現代性的屠殺。

第三節 冷戰／後冷戰時代的抗戰敘述：中國主體位置的填充與懸置

「幻燈片事件」的視覺中心應該是劊子手與被砍頭者，但是這樣一種場景或者說關係卻在魯迅的「國民性批判」中被遮蔽掉了。魯迅不滿於那些無動於衷的圍觀者，連帶著也把這些充當俄國間諜的同胞作為了負面的國民代表。如果說把「我」與看客的關係作為中國人身份的一種內在分裂，那麼看客與被砍頭者的不同位置則成為第二重分裂。一個是帶著麻木神情的「戲劇的看客」，另一個是因充當帝國主義戰爭間諜而被示眾的砍頭者，也就是說，作為負面國民的標識也存在著雙重位置。這樣兩個位置恰好吻合於中國 20 世紀「啟蒙與救亡的雙重變奏」[18]：如果說啟蒙的主體是愚昧、麻木、落後的看客，那麼救亡的主體則是被奴役、被剝削、被殺害的國民。因此，看客與被砍頭者的場景，既可以被講述為「啟」看客之「蒙」以引導出反封建的「文化」實踐，又可以被講述為「救」被砍頭者／國家之「亡」以完成革命與反帝的「政治」工程，儘管這種啟蒙／救亡、文化／政治的區分帶有 80 年代意識形態的印痕。這樣兩種主體位置卻在不同的啟蒙與救亡的敘述中被互相遮蔽，比如一方面中國人是需要被改造的愚昧的「國民」，另一方面中國人又是推動革命、歷史進步的「人民」。而「幻燈片事件」的有趣之處在於，這樣兩種彼此

[18] 李澤厚：〈啟蒙與救亡的雙重變奏〉，選自《中國現代思想史論》，天津社會科學院出版社：天津，2003 年 5 月。

無法相容的主體位置卻是在同一個場景中被製造或生產出來的：「看客」圍觀「被砍頭者」──一群需要被啟蒙的主體觀看一個需要被救亡的主體。如果注目於被砍頭者，「幻燈片事件」也完全可以被改寫為一出革命者發現「被砍頭」的中國人而走向反帝、反殖的革命「大戲」。可以說，看客與被砍頭者的同時在場又互相遮蔽的情境恰好呈現了中國遭遇現代性的雙重處境：啟蒙與救亡彼此衝突又同時存在。而從另一個角度來說，無論是啟蒙，還是救亡，都涉及到一個重要的環節，就是喚醒看客或被砍頭者的工作，在這個意義上，啟蒙者與看客的關係與革命者與砍頭者的關係都可以被描述為喚醒者與睡熟的人們的故事，所謂知識份子的啟蒙工作與作為先鋒黨的「先鋒」邏輯之間存在著內在的一致性。因此，中國作為睡獅的寓言既可以被啟蒙故事所借重，也可以敘述為救亡圖存的國族神話。

在 50-70 年代的革命敘述中，對日本軍國主義／帝國主義的批判被組織到中國革命歷史的敘述之中。但是這種對軍國主義的態度與一種冷戰話語耦合起來，使得對軍國主義的反思和拒絕反思被冷戰雙方的敘述所撕裂。對於社會主義中國來說，中日戰爭是在把法西斯作為資本主義內在癌變的意義上展開的，這種對帝國主義的批判為中國選擇反帝、反封建的社會主義道路的革命史敘述提供了重要依據。這種對法西斯主義的批判使得中日之戰並不僅僅是一種民族主義戰爭，更重要的是一種反抗帝國主義殖民掠奪和剝削的戰爭。因此，在 50-70 年代關於中國近代／革命史的講述中，日本鬼子作為「天然」的侵略者是非正義、兇殘、邪惡的化身。共產黨領導下的中國人民對於日本鬼子的抵抗和打

擊就成為論述「人民作為歷史主體」以及革命合法性的慣常策略。由於中共領導的戰爭更多的是敵後游擊戰，所以，《平原游擊隊》（1955 年，長春電影製片廠）、《鐵道游擊隊》（1956 年，上海電影製片廠）、《地雷戰》（1962 年，八一電影製片廠）、《野火春風鬥古城》（1963 年，八一電影製片廠）、《小兵張嘎》（1963 年，北京電影製片廠）、《地道戰》（1965 年，八一電影製片廠）、《苦菜花》（1965 年，八一電影製片廠）等敵後鬥爭成為冷戰時期抗戰影片的主題，一種游擊隊率領人民群眾來打擊或騷擾小股日軍的故事成為講述的重心。只是在這種以抗戰為背景的敘述中，中日戰爭往往被國共之間的冷戰意識形態對立所撕裂[19]。也就是說，以抗日背景為背景，國共對立被呈現為主要矛盾，一邊是中國共產黨領導下的敵後抗戰，一邊是國民黨的不抵抗政策。不過，在這些影片中，日本被作為邪惡的帝國主義指稱（如夏衍的《包身工》正是以日本紗廠為背景），日本鬼子是那些耳熟能詳的抗戰影片中兇殘、邪惡的化身。而在冷戰的另一邊，日本則由戰敗國變成了對抗共產主義的前沿陣地（受到清算的不是軍國主義右翼戰犯，而是共產主義意識形態），並在美國的支持下，迅速恢復戰後重建並在七八十年代一躍成為全球第二大經濟體，成為資本主義的全球樣板[20]。

[19] 戴錦華在《情結、傷口與鏡中之像——新時期中國文化中的日本想像》中曾指出，日軍在 50-70 年代的敘述中所佔據的位置被國共的冷戰意識形態所分割，在敵人的意義上，國民黨是更針鋒相對的敵人，抗日戰爭只是一個敘述的背景。

[20] 也恰好是七八十年代，在美國支持下，沿著與朝鮮、中國、越南的共產黨主義冷戰分界線／海岸線，出現了「亞洲四小龍」韓國、新加坡、香港和臺灣。當然，伴隨著 90 年代中國進一步改革開放，這些以勞動密集型的製造基地式的發展模式，迅

　　中日關係的轉變無疑與七八十年代之交中美建交而打破的冷戰結構有著密切的關係（在這個意義上，改革開放的邏輯並非與「文革」截然對立，反而是有著更多的內在聯繫）。從某種程度上來說，中日建交及中日和解是 70 年代末期中國文化內部終結冷戰的諸多歷史標記之一。這種和解在 80 年代初期的文化表述中呈現為一種作為冷戰對立雙方的國共、中日的和解之上（暫且不討論臺灣問題作為中日之間的殖民／冷戰的雙重遺產或債務依然存在）。前者有《廬山戀》（1980 年，上海電影製片廠），昔日的勝利者共產黨將軍與手下敗將國民黨將軍在廬山這一近代國共歷史上發生過重要事件的地方握手言和 [21]，並且下一代也喜結連理，和解的前提在於對一種自然化的國族認同，如男主角面對廬山的自然風景用英語喊出的「I Love My Motherland」（「我愛我的祖／母國」）；後者有《一盤沒有下完的棋》（1982 年，北京電影製片廠，中日合資），這部電影對中日關係的表述呈現了 50-70 年代關於中日戰爭的理解，在社會主義的表述中，往往把走向軍國主義的日本政府與受到軍國主義蠱惑的日本人民區分開，認為日本人民也是大東亞戰爭的受害者（這就導致 50 年代對於日本戰俘的改造與寬容政策以及沒有追究日本的戰爭賠款等一系列措

速轉移到中國沿海城市，使得新世紀前後，中國成為世界加工廠，導致中國尤其是東部以出口為導向的產業結構。

[21]　在 2005 年，國民黨榮譽主席連戰訪問大陸之後，有一個海峽兩岸記者贛鄂行聯合採訪的活動，當記者在廬山看完 1980 年電影《廬山戀》之後，臺灣記者則對其中的歷史內容充滿了好奇，「想不到國共 25 年前就已經握手言歡了」，見〈海峽兩岸記者贛鄂行聯合採訪一路走來一路歌〉，http://news.sina.com.cn/o/2005-11-16/14087455980s.shtml

施，這也造成即使在冷戰年代，中日民間友好往來不斷）。這部影片就講述了這樣一個被戰爭阻隔的中日圍棋手歷經 30 年，直到新中國成立後才相見的故事。當然，這種「去冷戰」的和解動力建立在一種自我批判或自我他者化的過程，即 80 年代借用「五四」作為啟蒙時代的鏡像，把 50-70 年代的革命歷史指認為封建專制主義的他者，在清算左翼歷史的過程中，逐漸確立一種現代的或現代化的表述，因此，去冷戰和去革命是同一個歷史過程的產物，這也就造成那種以革命者及其革命群眾為敘述主體的抗戰書寫逐漸瓦解。

在 80 年代逐漸佔據意識形態主流的「現代化」敘述中，日本不僅僅被作為軍國主義／法西斯主義的邪惡國家，還是近代以來最為成功地實現了「現代化」的國家。由於在冷戰結構中，站在社會主義一邊對法西斯主義的批判顯然是作為資本主義／帝國主義帶來的惡果之一（與此相反，在資本主義陣營內部，對法西斯主義的包容也成為某種對資本主義體制的自我辯護），所以要把日本作為現代化意義上的成功者就必須去除掉法西斯國家的形象，從而在 80 年代出現了一種把明治維新以來的日本與戰後在美國庇護下成為世界第二大經濟體的日本變成連續的歷史敘述。如果把中日關係放置到晚清以來的背景中，日本對於中國人尤其中國士人的影響，恰好是經歷了一個相反的過程。由於日本在 1894 年甲午海戰和 1905 年日俄戰爭的勝利，作為「脫亞入歐」的典範，日本給中國人尤其士紳階層帶來極大的震驚，日本也成為毋庸置疑的「榜樣」，這也造成幾代中國知識份子的留日經驗。但是這種日本給中國帶來的震驚還在於甲午海戰的恥辱，並

且這種恥辱在此後的歷史中一再重複，直到侵華戰爭全面爆發，日本又成為中國近代史中最大的傷痛。日本作為理想鏡像和內在傷痛的記憶成為中國近代以來現代性經驗的重要組成部分，有趣的是，不是西方而是日本充當這種現代性的仲介。因此，對於中日情感的清理也必然密切聯繫著 20 世紀格外繁複糾纏的歷史。

　　這種由法西斯惡魔變成現代化典範的敘述是一種「去冷戰」的產物，因為只有去除掉日本作為軍國主義／帝國主義的現代性創傷，才能變成自明治維新以來即走上了「成功」的現代化／強國之路的楷模。與這種「成功」模式相反，中國則是自鴉片戰爭以來一直到走向革命之路的 50-70 年代的失敗者，因為現代化被不斷地延宕和阻礙[22]。這種日本的成功與中國的失敗，是在現代化的意義上有效地抹去了冷戰印痕。只是這種和解並沒有治癒日本近代作為帝國主義／殖民者的身份給中國所帶來的傷口，中日之戰被轉移為一種悲情敘述和民族之戰。

[22] 日本的這種明治維新的成功，在 80 年代往往被作為映照中國戊戌變法失敗的正面例證，這種一成一敗的歷史比較，使得日本從作為中國侵略者的形象中擺脫出來，變成了中國現代化的榜樣（有趣的插曲是在七八十年代之交一系列外交事件中，格外重要的是鄧小平出訪日本，看到日本企業現代的技術和管理經驗，恐怕不僅僅給國家領導人帶來現代化的「震撼」，也給觀看了這則新聞的中國人民帶來強烈的刺激，為什麼中國還如此落後呢？為什麼中國無法近代化？為什麼中國的近代化老被延宕呢？這也成為籠罩 80 年代的現代化論述的基本議題），尤其是 80 年代戰後日本在美國的支持下成為全球第二大經濟體，中國近代史被改寫為多次與近代化失之交臂的過程，不僅僅是戊戌變法沒有把握住歷史的機遇，而且中國選擇了共產黨及社會主義道路，更使得中國不僅沒有現代化，反而出現了歷史的「倒退」，尤其是錯過了戰後在美國主持下日本和歐洲全面振興的 50-70 年代的現代化的「黃金時段」，這無疑顛倒了左翼敘述把革命及社會主義作為對資本主義／現代化的更為進步的敘述，從而造成 80 年代的中國始終處在「開除球籍」、能否「走向蔚藍色文明」的內在焦慮之中，只是這扇向「西方」重新打開的門正是領導中國走向社會主義道路的共產黨，日本及亞洲四小龍的成功經驗無疑也與冷戰結構密切相關。

這種以受害者為基調的控訴式的抗戰表述，尤其體現在關於南京大屠殺的敘述之中。南京大屠殺作為歷史事件在 50-70 年代的左翼敘述中，不僅僅被作為鴉片戰爭以來中國血淚斑斑的近代史中最為慘烈的一幕，而且作為日本走向法西斯、軍國主義的明證，是中國遭受帝國主義侵略最為具象化的呈現，但在 50-70 年代並沒有出現以南京大屠殺為背景的抗戰影片。與那些呈現敵後游擊戰爭的革命／抗戰敘述相比，「南京」這一曾經作為中華民國首都的地方很難納入共產黨領導下的革命講述，再加上只有人民被屠殺而沒有人民奮起反抗的情節也很難完成「人民作為歷史主體」的革命敘述。因此，南京大屠殺作為影像事件是新時期以來才出現的現象[23]。除了最新的兩部《南京！南京！》、《拉貝日記》和一些紀錄片之外，在八九十年代只出現了三部直接呈現「南京大屠殺」的影片《屠城血證》（1989 年）、《南京大屠殺》（1995年）和《黑太陽南京大屠殺》（1995 年），後面兩部影片與 1995年作為紀念反法西斯戰爭勝利五十周年有關。這些影片都以呈現日軍的殘暴和中國人的被屠殺為情節主部，但是這種中國人民的創傷體驗及民族的悲情敘述與其說可以轉化為抵抗侵略者的革命動員（或某種反日情緒所裹挾的民族主義），不如說這種民族創痛被組織到實現「現代化」以改變「落後就要挨打」的歷史命運的

[23] 與「南京大屠殺」有關的影像作品有：《南京大屠殺》（1982 年，中國新聞電影製片廠出品的黑白紀錄片）；《屠城血證》（1987 年，羅冠群導演）；《南京大屠殺》（1995 年，導演吳子牛）；《黑太陽南京大屠殺》（1995 年，牟敦佩導演）、《棲霞寺 1937》（2005 年，鄭方南導演）；《南京夢魘》（2005 年，朗恩・喬瑟夫導演紀錄片）；《南京浩劫》（2007 年，好萊塢拍攝）；《南京！南京！》（2009 年，陸川導演）；《拉貝日記》（2009 年，中德合資拍攝）。

悲情動員之中（當然，背後有對國家強盛的渴望等）。這也成為陸川認為中國關於「南京大屠殺」只有控訴式的書寫，沒有中國人的抵抗的緣由（似乎陸川沒有明言的前提在於 50-70 年代的抗戰敘述中的打擊日本鬼子都不能算作抵抗，只有《南京！南京！》中的苟活者、勇敢赴死者才被作為一種「抵抗」）。

在 80 年代以來現代化的意識形態佔據主流的過程，也是中日之戰由冷戰邏輯下作為一種帝國主義的殖民擴張轉變為一種民族及國家之戰的過程。日本作為資本主義／帝國主義的身份被抹去，留下的只是一個曾經給中國造成創傷的國家，而反日被作為一種衡量中國民族主義情感的尺規（某種意義上，這種反日情緒與一種冷戰邏輯耦合起來，被指責為一種帶有冷戰印痕的民族主義之「罪」）。這種中日之戰被改寫為民族之戰的過程中，作為民族主體的中國卻處在某種曖昧和懸置狀態。因為在 50-70 年代的抗戰敘述中，共產黨及其領導下的革命群眾是抗戰敘述的歷史主體，而在 80 年代清算左翼文化的意識形態改寫中，革命者的位置受到了多重的懷疑和放逐。如作為第五代發軔之作的《一個和八個》（1984 年）和《黃土地》（1985 年）。前者講述了一個被懷疑為叛徒的革命者在遭遇日軍的過程把一群土匪改造為抵抗的中國人的故事，被懷疑的革命者與土匪在「有良心的中國人在打鬼子」、「不打鬼子算什麼中國人」的國族身份的意義上獲得整合，而後者則把革命者／知識份子（搜集民歌）作為一個外來者，把革命群眾所處的空間具象化為封閉的、循環的、具有自身生存邏輯的「黃土地」，革命者與這種空間（土地、人民）的疏離感成為 80 年代的基本命題。而這種空間形象也成為 80 年代最為重

要的去革命化策略，即一種可以超越歷史尤其是革命歷史的空間秩序被作為重要的中國寓言，這是一處從來沒有被改變，也不能被改變的空間。不過，這種似乎不變的具有永恆價值的空間秩序卻往往被一種民族記憶式的時間／事件所打斷，如在電影《紅高粱》中講述了一段看不出具體時空秩序的「我爺爺」與「我奶奶」的遙遠傳奇，但是「日本人說來就來」[24]，「歷史」突然闖入這個空間。而在沒有共產黨引領下（直到羅漢叔被日本人殺害才知道其共產黨身份），伏擊日本人成為一種在民間邏輯中的英雄復仇。也正是在這種革命者缺席的狀態下，出現了一種沒有經過革命動員和啟蒙的農民成為抗戰主體的策略，這可以從姜文的《鬼子來了》和馮小寧的《紫日》中看出。

另外一種填補這種去革命／去冷戰下的抵抗主體位置的方式就是把共產黨領導下的革命群眾轉移為曾經作為意識形態敵手的國民黨軍隊。新時期以來，關於抗日戰爭的敘述再次成為國軍與共軍「相逢一笑泯恩仇」的敘述空間。在面對日本作為一種外在的民族敵人的意義上，國軍不僅被恢復了正面抗戰的「歷史地位」，而且國共之間的意識形態衝突也在中國人民族身份的同一的意義上獲得整合，這就造成曾經在 50-70 年代的抗戰敘述中被國共矛盾所遮蔽的民族之戰的邏輯重新顛倒過來，抗日戰爭變成一種中國人抵抗外辱的國族之戰[25]。在這個意義上，曾經作為冷

[24] 莫言在《紅高粱》開頭寫道「一九三九年古曆八月初九，我父親這個土匪種十四歲多一點。他跟著後來名滿天下的傳奇英雄余占鰲司令的隊伍去膠平公路伏擊日本人的汽車隊」，《紅高粱家族》，南海出版社：海口，1999 年 5 月，第 1 頁。

[25] 暫且不討論抗日戰爭也給中國共產黨帶來了新生和轉機，一種民族的敘述與階級敘述耦合起來，共產黨成為了中華民族的政黨，也導致毛澤東關於〈新民主主義論〉

戰敵人的日本和國軍形象開始發生了一系列轉變，一種建立在民族主義的膠水開始粘合冷戰的裂痕。其中最為重要的意識形態書寫就是 80 年代以來對國民黨及國軍形象的「撥亂反正」，尤其是在抗戰敘述上，國軍開始呈現一種正面的積極抗戰的形象[26]。這本身是一種自我他者化的過程，在民族／國族的意義上，曾經作為冷戰敘述對立面的他者變成了自我。經過近 30 年的去冷戰化的敘述（中日和解、國共和解），《南京！南京！》中代表中國軍人的陸建雄／國軍士兵可以被觀眾無間地想像為自己／中國人的代表，而不會認為這曾經是不抵抗的國民黨，這種把昔日冷戰敘述中絕對的他者／敵人國軍指認為自己的過程是一種他者自我化的過程，無論是導演還是觀眾都不會質疑這裏的國民黨軍官作為中國人代表的合法性，這種對陸建雄的認同已然經歷了一種把

的論述。日本學者田中仁在〈1930 年代中國共產黨的危機與新生〉中指出，1934 年中央蘇區的喪失和蘇維埃革命路線的受挫，使得中國共產黨面臨「生死存亡的危機」，中共應對危機調整了鬥爭策略「以『八一宣言』為指標，分析了包括殖民地在內的中華民族社會的新危機，為了建立抗日民族統一戰線，進行了各項政策的調整和改革，重新構建了黨、政、軍關係。」（選自《一九三零年代的中國》，中國社會科學院近代史研究所民國史研究室等編，社會科學文獻出版社：北京，2006 年，第 226 頁），毛澤東的貢獻在於認為「中國共產黨是中國一個政黨，在其勝利的過程中，必須是全民族的代言人，而決不能代表俄羅斯人民並提出政治主張，同時也不可代替共產國際職權，而只能是中國民眾的利益而發言」（第 227 頁），這在中共黨史中作為馬克思主義中國化的開始。另外參考田中仁著，趙永年等譯：《20 世紀 30 年代的中國政治史——中國共產黨的危機與再生》，天津社會科學院出版社：天津，2007 年 7 月；毛澤東著：〈論持久戰〉（1938 年）、〈中國共產黨在民族戰爭中的地位〉（1938 年）、〈中國革命與中國共產黨〉（1939 年）、〈新民主主義論〉（1940 年）等文章。

[26] 比如《西安事變》（1981 年，西安電影製片廠）、《血戰台兒莊》（1986 年，廣西電影製片廠）、《鐵血昆侖關》（1994 年，廣西電影製片廠）、《七七事變》（1995 年）等八九十年代的影片（另外一個線索就是出現了國民黨領袖及將領的傳記片：《佩劍將軍》1982 年、《廖仲愷》1983 年和《孫中山》1986 年等）。

他者（國民黨）指認為自己（中國人）的主體轉換了。其中還有一個有趣的場景就是日軍侵佔作為中華民國首都的南京時拉到孫中山塑像（據說靈感來自於美軍士兵拉到薩達姆的雕像，當然，經歷過八九十年代蘇東歐劇變的人們，更能想起被吊起的巨大的列寧雕像），以此來宣告日軍的勝利，對於大陸觀眾來說，似乎不會懷疑南京曾經作為「我們的」首都的意義，孫中山也是「我們的」領袖（難道南京作為中華民國首都的記憶也可以想像為中華人民共和國歷史的一部分嗎？這種對國軍／昔日的敵人的認同恐怕只有在這個後冷戰的時代才能發生）。在「中國人」的意義上，作為冷戰對立雙方的國共早就「一家親」，不分彼此了[27]。這種國共和解對於《南京！南京！》已經不被作為文化議題，被作為議題的恰好是《南京！南京！》所試圖完成一種中日和解，一種把日本士兵角川這一冷戰／後冷戰時代的敵人／他者變成自我的過程，顯然選擇角川作為敘述角度本身是一種把他者自我化的策略，只是這種策略還無法像國共和解那樣具有國族的合法性，所以引起了觀眾的強烈質疑，或者說無法被觀眾分享與認同。

總之，日本在 80 年代中國人的情感結構中呈現一種矛盾的狀態，一方面日本是現代化的榜樣，另一方面日本也是中國近代史的傷口[28]。這樣兩種情感之所以能夠和諧共存，在於中日之戰的

[27] 到 2009 年熱播的《我的團長我的團》直接把支援緬甸抗日的國民黨遠征軍的故事作為正面謳歌的對象，這些犧牲的國軍將領再也不是反動派而是中國人民的民族英雄。

[28] 日本在中國人的想像之中，呈現出雙重面孔，一方面日本是脫亞入歐的榜樣，是通向西方之路，另一方面，日本又是侵略中國的帝國主義國家之一。參見戴錦華未刊稿〈情結、傷口與鏡中之像──新時期中國文化中的日本想像〉中關於日本作為中

歷史意義被轉移為一種民族與國家之戰。在這樣消解革命歷史和重述國族認同的背景中，日本軍人開始由一種法西斯的敵人變成民族及國家的敵人。儘管日本人的形象從表面上似乎變化不大，但其所指稱的意義已經完全變成了一種全民公敵，而不再是一種帝國主義國家（帝國主義是資本主義的最高階段）的殖民及侵略暴行（當然，80 年代也悄然放逐了反帝的口號，只保留了反封建主義）。在現代及現代化的邏輯下，這種對日本的民族主義情緒與日本作為現代化的榜樣某種程度上回到了日本在中國近代史中所充當的雙重功能，既是中國的恥辱，又是中國學習的榜樣，在後冷戰的時代，日本再次充當著一種現代／西方的仲介功能。

第四節　西方視角中的中國女人

80 年代在一種去革命化的邏輯中，抗戰敘述面對著無法填充革命者缺席之後所留下的中國人的主體位置而出現了兩種新的書寫策略。一種是選擇冷戰對方國軍作為中國人的位置，另一種是選擇那些沒有被革命或啟蒙邏輯染指的擁有民間邏輯的民眾或原民的位置。在 80 年代清算左翼歷史的「官民一體」（或者說分享某種「改革共識」）的歷史無意識中，中國革命史被從近代史或「20 世紀歷史」的敘述中去除掉，但是這種去革命的邏輯又與共產黨政權的延續在意識形態上產生了巨大的裂隙，這種裂隙使得革命歷史很難獲得有效講述。經歷了八九十年代的轉折之後，

國的情結與傷口的論述。這種作為榜樣／傷口的經驗，也可以表述一種第三世界對於西方的情感結構。

一種國家支持的「主旋律」創作（也叫「重大革命歷史題材」）開始成形，但是這種主旋律敘述還無法獲得市場意義上的商業成功。當然，觀眾也已經由「人民」變成了消費者，尤其是 1994 年進口大片進入中國以後，一種只針對於都市中產階級的電影文化逐漸形成，電影觀眾在市場的意義上劃定為某種特定的區域（大都市）和人群（小資或准中產階級）。伴隨著電影製片體制的變化，在民營與官方資本的支持下（如 1997 年成立的北京紫禁城影業公司），90 年代中期出現了一種試圖講述革命故事的敘述策略，這就是把革命歷史故事鑲嵌在西方視點中來講述的「主旋律」影片，一種面向市場的主旋律創作方式開始出現。在這些故事中，最為重要的症候在於，佔據主體位置的是一個「客觀的」西方人，中國被呈現為一個女性或女八路軍的形象。馮小寧的「戰爭三部曲」之《紅河谷》（1996 年）和《黃河絕戀》（1999 年）以及葉大鷹導演的《紅色戀人》（1998 年）就是這樣的作品。與此同時，也開始出現紅色改編劇，如《烈火金剛》[29]、《敵後武工隊》（1995 年，長春電影製片廠）等。

　　《紅河谷》取材於英國人榮赫鵬的書《刺刀指向拉薩》[30]，講述的是 1990 年英軍侵略西藏的故事，雖然不是某種意義上革命歷

[29] 戴錦華在〈重寫紅色經典〉中指出，最早的紅色經典改編為，何群 90 年代初期拍攝的《烈火金剛》，選自《大眾傳媒與現代文學》，新世界出版社：北京，2003 年 1 月，第 516 頁。

[30] 八九十年代以來，在關於中國近代史的講述往往借助傳教士的日記以呈現一種歷史敘述的客觀性，除了利瑪竇之外，另一個著名的傳教士湯若望更成為中國康乾盛世的見證人，似乎只有傳教士的遊記才是「真實可信」並具有「權威感」的敘述。如依靠數位技術還原的紀錄片《圓明園》就是以宮廷中的西方傳教士的視點來敘述的，這些「圓明園」輝煌的見證人在 19 世紀末期變成了燒毀和掠奪「圓明園」的劊子手。

史故事,但是在 50-70 年代的歷史敘述中,近代史及其中國歷史往往被改寫為人民抵抗外來侵略和人民反抗封建壓迫的歷史。這部作品也講述了藏族人民抵抗英國遠征軍的故事,但卻把這種抵抗故事放置在一個英國年輕探險家(後來作為遠征軍的參謀)鍾斯的目光中來呈現。寧靜而神秘的生活因為兩個外國探險家的到來而打破(其中一個老兵是八國聯軍的士兵)。在探險家/旅行者鍾斯的視點中(根據父親的記述來到西藏這個神話的王國),西藏是「夢幻仙境」、「像《白雪公主》的童話世界」、「世界上最神秘的高原」、「地球上最後一片淨土」(在 80 年代中期展現的尋根文化中也把西藏想像為宗教和神聖之地,這種想像本身已經扭轉了在 50-70 年代西藏的奴隸制和解放的「農奴」的故事)。在鍾斯眼中,西藏、雪山是純潔、聖潔的、狂野的天堂之地,這種對西藏文化的崇拜與熱愛,很像在西方現代化過程中出現的反工業化的關於前現代空間的田園牧歌式的書寫,這種浪漫派式的暢想構成了對工業社會的內在抵抗和批判(暫且不討論這種把前現代浪漫化的政治保守性[31])。但是《紅河谷》並沒有導向對現代性的內在批判,因為在鍾斯夥伴羅克曼看來,這裏是還沒有被征服和侵略的野蠻之地。鍾斯作為侵略西藏遠征軍的嚮導,不僅帶來瞭望遠鏡、打火機等新奇的玩意,也帶來了軍隊、大炮和機槍。這種西方人的外在視點與影片所試圖呈現的一種人民抵抗西方侵略者的故事之間存在著諸多裂隙,因此,影片並非完全以鍾斯的視點來呈現。

[31] 這種由德國 19 世紀興起的浪漫派運動,成為現代性內部反現代的力量(對工業化的批判和對自然的親近),而這種文化上的反現代性,在政治上卻往往走向保守主義,成為一種右翼的「鄉愁」。

在鍾斯來到美麗的西藏之前，故事的敘述者是一個藏族老奶奶繈褓中的孩子「我」，在「我」的自我敘述中，「我」聽奶奶講述著女神珠穆朗瑪的神話和雅魯藏浦江的傳說（黃河、長江和雅魯藏浦江都是喜馬拉雅的兒子），這個「我」也是 80 年代中期在新歷史主義小說中經常出現的一種建立個人化歷史敘述的書寫策略（最為著名的文本就是《紅高粱》中的「我爺爺」和「我奶奶」的故事，一種從子孫的位置來講述祖輩的故事，或者說「我」的出場是為了突顯子一代的孱弱與祖輩的英雄和坦蕩[32]）。對於生活在西藏的人們，影片呈現了兩個家庭，一個是恰巴（奴隸）之家：有哥哥洛桑、奶奶、我和漢族少女達娃（達娃在黃河流域被獻祭，流落到雅魯藏浦江被洛桑救起，似乎在說明漢族的封建壓迫與西藏作為拯救之地），第二就是頭人（主人）之家：有頭人、頭人的女兒和留學英國的參謀（翻譯的角色）。這種主人與奴隸的關係借用頭人的話說就是「頭人的女兒永遠都是頭人的女兒，恰巴的兒子永遠都是恰巴的兒子」，儘管在這個故事中包裹著一個頭人的女兒要嫁給恰巴的兒子的浪漫愛情故事（頭人的女兒要找一個真正的男人，帶著他逃離這個地方）。但是這種跨域階級的愛情並沒有成為故事講述的主部，而是在頭人帶領下頭人的女兒和恰巴的兒子一起抵抗與鍾斯一起到來的英國遠征軍。在抵抗外辱的意義上，頭人與恰巴的階級區隔被抹去，藏人也是和漢人一樣的中國人，對於 50-70 年代關於西藏作為奴隸制度的批判也消弭在這種中國人的國族敘述之中。

[32] 孟悦：〈荒野中棄兒的歸屬〉，選自《歷史與敘述》，陝西人民教育出版社：西安，1998 年 9 月。

　　與 80 年代初期的影片多採用自然化的風景來重塑一種國族敘述相似（如《廬山戀》）[33]，這部帶有觀光片色彩的影片（隨著鍾斯的視點而展開的神秘而神聖的西藏）把故事／歷史被放置這些美麗、寧靜、古老的「自然地理景觀」之上（《黃河絕戀》、《紫日》更也是如此，如西藏、黃河和大興安嶺）。這種在 80 年代末期把西藏等中國內部的異域文化建構為一種與中原／儒家／漢族文化不同的差異性存在，以服務於對儒家文化所導致的封建專制文化的批判（正如漢族少女被獻祭，在西藏獲得了拯救），在把自我指認為他者的同時，也就把宗教、靈魂、精神家園式的西藏指認為自我。《紅河谷》進一步把這種西方人眼中關於西藏的東方主義書寫作為「中國人」的國族想像的自我書寫，而這種書寫本身經歷了 80 年代的文化他者化的過程，這種他者化的邏輯在影片中更為清晰而自覺地呈現為一個西方／男性視點中的中國故事，中國人的不屈和勇敢都是借助這種西方人的目光來講述的，中國成了西方鏡像中的「風景」和他者。影片的最後，所有的人都在戰爭中死去，在鍾斯的自我敘述中結束：「為什麼要用我們的文明去破壞他們的文明，為什麼要用我們的世界去改變他們的世界，但有一點可以肯定，這是一個永不屈服永不消亡的民族，在她身後還有著一塊

[33]　影片往往通過對自然化的山河或者說祖國河山的呈現來完成一種對國族的認同，諸如《海外赤子》（1978 年，珠江電影製片廠）、《不是為了愛情》（1979 年，峨眉電影製片廠）、《苦難的心》（1979 年，長春電影製片廠）、《愛情啊，你姓什麼？》（1980 年，上海電影製片廠）、《叛國者》（1980 年，西安電影製片廠）等影片經常使用透過飛機視窗來俯拍祖國的崇山峻嶺、壯麗山河（《叛國者》）、借用主人公的話「在古老的土地上，實現我們的理想」（《不是為了愛情》）以及電影主題曲《我愛你啊，祖國》（《海外赤子》），更有趣的是，這種國族認同往往通過海外赤子甚至外國人的視角來表達。

更遼闊的土地，那是我們永遠也無法征服的東方」，除了象徵古老傳說和老奶奶和那個孩子「我」之外，頭人和恰巴都在戰爭中死去，鍾斯是這段歷史唯一的倖存者、見證人和敘述者。可以說，這種作為抵抗的不屈的主體也是借西方人的眼光才得以講述的。

影片中有一個有趣的情節，是英國遠征軍司令羅克曼抓住頭人的女兒，要脅頭人及手下投降，恰巴的兒子舉起槍要射殺頭人的女兒。這樣一個細節在第五代的發軔之作《一個和八個》中也出現過，抗擊日軍的土匪用最後一顆子彈打死了被俘的八路軍女護士（這最後一槍在審查時引起了爭論，最後被修改為土匪用槍打死了試圖侮辱女八路的日本士兵）。在《南京！南京！》中則出現兩次這樣的場景，一次是日本士兵殺死遭到侮辱的慰安婦，因為沒有尊嚴的生還不如死去；第二次是被俘的姜老師央求角川殺死自己。如果說在 80 年代初期這種人性的表述還是一種禁忌，原因在於土匪（儘管在國族敘述中都是中國人，但並不是純潔的革命群眾，顯然土匪和蠻荒之地的子民在 80 年代的語境中成為對革命群眾的替換）沒有資格來用這種方式給被侮辱者以人道的尊嚴，那麼到了 90 年代中期，這已經變成了一種戰場上的人性讚歌，而到了 2009 年的《南京！南京！》，日本人角川打響這顆子彈的時刻也是一種自我覺醒的時刻，拯救的與其說是被殺死的中國女人，不如說更是開槍的日本士兵。在這裏，被殺死的都是被俘的中國女人，開槍者則由中國男人變成了日本士兵。從這個小小的細節可以看出中國的自我想像所經歷的變化和倒置。

這樣一種西方視點的故事在《黃河絕戀》中更為明顯，與《紅河谷》一樣，作為頭號女主角的寧靜由頭人的女兒變成了護

送美國二戰飛行員的八路軍（會說英語的大學生，也是翻譯的角色）。與《紅河谷》中多重視角不同的是，這部影片完全以這個美國飛行員的內在敘述為主，作為民族神話的地理空間的「紅河谷」則變成了「黃河」。為了把擊毀日本軍艦的美國飛行員歐文送到根據地，在日本這個殘暴的敵人面前，這些「中國人」放棄了家族仇恨而成為一種抵抗的主體，只是這種八路軍阻擊日軍的故事被改寫為「拯救大兵雷恩」的故事。如同《紅河谷》的結尾一樣，唯一活下的人是一個西方人，在歐文眼中，包括心愛的女八路軍在內的小分隊和作為土匪頭領的父親都為他犧牲了。這個美國人飛行員在這個故事中不是拯救者，而是被拯救的對象，其功能在於充當一種倖存者和見證人的角色。

這部電影與同年拍攝的另外一部紅色主旋律《紅色戀人》形成了有趣的參照。《紅色戀人》是葉大鷹續《紅櫻桃》（1995 年，紀念反西斯戰爭30 周年）的票房成功之後導演的第二部影片[34]。《紅櫻桃》是把中國烈士遺孤流落在蘇聯衛國戰爭中的遭遇與德國法西斯的施虐（在女孩身體上刺青）疊加在一起的異國故事，該影片創造了 1995 年國產電影票房的神話（尤其是在 1994 年好萊塢大片被引進的背景下），葉大鷹試圖延續這種商業模式而把《紅色戀人》的故事放置另外一個「異域」的空間：30 年代的上海，這種差異性在於，30 年代的上海在 50-70 年代的敘述中被作為腐朽墮落的半殖民地、半封建的空間，而在 80 年代又被作為近代以來唯

[34] 《紅櫻桃》在 1995 年創造了國產電影四千萬元的票房佳績，但隨之《紅色戀人》則票房慘敗（一千萬的票房只占成本的三分之一）。是 90 年代中期主旋律能否獲得市場成功的正面和負面的例子。

一現代化的「飛地」。尤其是在 90 年代初期，「30 年代上海」成為重要的懷舊／鄉愁之地。《紅色戀人》也是以一個美國醫生的回憶為視點，呈現了一段有精神疾病的革命者／地下黨與假扮妻子的掩護者之間的生死戀情[35]。而這種西方人的視點在最近的兩部外國影片《黃石的孩子》（澳中合資影片，2008 年在中國放映）和《拉貝日記》（德中合資影片，2009 年在中國放映）中也被作為一種基本的敘述策略，如果說後者選擇了一種自己的視角來講述中國這一他者的故事，那麼 90 年代中期的這些影片顯然「一廂情願」地選擇了西方／他者的目光為自我的視點，從而中國革命故事依然是一份他者的故事，儘管這已經是一份可以被講述和言說的他者故事。這種借他者的視角來講述革命歷史的故事，是為瞭解決左翼文化內部的敘述困境，通過把自己的故事敘述為他者眼中的故事，從而完成對這段「異質化」歷史的重新講述。

從這三部電影有意識地把中國歷史及革命歷史的故事講述為一個西方視點中的故事來看，《南京！南京！》並非第一個以西方或外在視點來講述戰爭的影片，儘管這些故事中的外國人並沒有能夠像角川那樣擁有一個內在視點，而只是一個見證人的角色。為什麼一種革命故事要借重他者的目光來講述的？而且要選擇一個西方人的視角呢？這種選擇與 80 年代去革命化的邏輯造成的革命主體的缺席有著密切的關係，正是因為這種主體位置的懸置導致革命故事很難被講述，因此，如果要講述革命歷史故事，就需要一個敘述主體的位置。這種客觀的西方視點使得紅色

[35] 《紅色戀人》以革命者的精神病化和這種虐戀、畸形的情感作為敘述對象。參見戴錦華〈重寫紅色經典〉中的相關論述。

革命的故事可以被講述，一種自我的認同來自於他者的目光。而
這種以西方（英國人和美國人）為視點的故事更多的是 80 年代
「走向世界」的意識形態的延續。但是，在把他者內在化的同
時，自我也被掏空和放逐，正如在這種男性／西方的目光之下，
中國女人成一種被突顯的主體（如《紅河谷》、《黃河絕戀》中由
寧靜扮演女主角）。

　　這種敘述方式與 90 年代初期作為爭論熱點的「張藝謀模式」
的後殖民性相似但又不同。在《菊豆》（1989 年，西安電影製片
廠）、《大紅燈籠高高掛》（1991 年，中國電影合拍公司）等張藝
謀電影紛紛在重要的國際電影節中獲得大獎之後，出現了一批以
中國傳統民俗或偽民俗的影片，如《五魁》（1993 年，黃建新導
演，西安電影製片廠）、《二嫫》（1994 年，周曉文，西安電影製
片廠）、《炮打雙燈》（何平，1995 年，西安電影製片廠）等。這
些影片與 80 年代中後期出現的新歷史小說對於革命歷史的消解
有關，在 90 年代初期這些以西方觀眾為內在視點、以中國前現
代故事為他者故事的講述策略在海外電影節上大放異彩，儘管這
些影片被批評為帶有後殖民主義色彩的敘述。與《紅河谷》等影
片相比，這些作品並沒有把西方視角作為影片內部的敘述視點。
這或許與兩類影片所期許的觀眾有關，對於試圖獲得國內票房的
革命故事來說，這種西方視點的在場，既可以保證一種個人化的
敘述視角，又可以分享這種西方視角的客觀性，從而保證革命故
事可以被講述為一段他者眼中的異樣故事而產生接受上的某種間
離和陌生效果。當然，這種選擇西方作為敘述視點的文化邏輯背
後是一種現代的進步與落後的權利階序，只有更現代的美國和英

國人才擁有一種超越性的敘述視點，正如《紫日》雖然也有一個
蘇聯女紅軍，但顯然後者無法充當客觀敘事人的角色。

第五節 「我」的缺席與農民作為曖昧的中國主體

　　這種 90 年代借西方／他者之鏡所完成的主體想像，延續了
80 年代在「現代」（時間）和「世界」（空間）的想像中把西方
／現代指認為理想自我的意識形態，但與 80 年代不同的是，80
年代「走向世界」的訴求與對中國歷史及傳統中國的內在批判密
切相關，使得中國主體在自我否定中處在一種懸置狀態，或者說
還無法在他者之鏡中建構一個主體位置。而 90 年代在這種關於
中國近代史及革命歷史的敘述中，中國人在抹去階級、冷戰的意
識形態對立的基礎上得以整合為統一的國族身份，儘管在西方之
鏡中所映照出來的是一個中國女人的形象，或一處被自然化和審
美化的地理空間。除此之外，80 年代還出現了一種以空間和原
民式的敘述策略來填充革命主體消失後的空位，也就是選擇農民
作為敘述主體。簡單地說，農民在現代敘述中被呈現為落後、愚
昧的形象，在經典馬克思主義的敘述中也被放逐在歷史主體位置
之外，也就是說，農民是一種未完成的現代主體。經過蘇聯尤其
是中國革命的實踐，農民／人民被賦予了革命主體的位置。對
於中國近代史來說，中國人的主體位置被分裂為雙重形象，一
種是在啟蒙的邏輯中，中國人被作為病夫和庸眾（如魯迅筆下
的看客）；一種是在帝國主義的邏輯中，中國人被作為被砍頭者
（如魯迅筆下阿 Q 和革命者都是被砍頭者，被砍頭者並非只是

睡客）。而作為反封建、反帝的革命邏輯正好建立在這樣兩種邏輯之上，反帝的主體同時也是啟蒙之後的現代主體，在這個意義上，啟蒙與革命與其說是對立關係，不如說更具有內在的聯繫。但是，隨著 80 年代革命敘述的瓦解和現代化敘述的顯影，曾經被革命動員和賦予歷史主體位置的農民又變成了前現代的自我表徵，這導致在抗戰敘述中，曾經作為抵抗者的人民又變成了被砍頭者和愚昧的庸眾。《鬼子來了》和《紫日》正好呈現了這種主體位置的曖昧性。

這種以農民或原民、初民為主體的書寫方式出現在 80 年代末期（1987 年前後），一些轉型後的先鋒派作家和致力於拓展題材的新寫實小說家們創作了一批被稱為「新歷史（主義）」的小說，這些小說對革命歷史故事做了徹底的顛覆和消解。小說往往以中國近代史為故事背景，從清末到民國，尤其是三四十年代的抗日戰爭時期，成為作家們關注的熱點。這些「新歷史（主義）」小說以 50-70 年代的革命歷史故事為前文本，在多個層面上對這些革命歷史故事進行解構，把革命歷史偶然化、庸俗化和去崇高化。其中經常採用的敘述策略是把革命歷史中的英雄由為國為民為黨的道德典範變成具有傳奇色彩的性慾旺盛的血性漢子，土匪的故事也成為經常出現的形象。《鬼子來了》也在某種程度上呼應著這種敘述模式。正如從《紅高粱》到《鬼子來了》，作為主角姜文，由土匪頭子余占鼇變成了掛甲屯的村民馬大三。

《鬼子來了》是才華橫溢的導演姜文的第二部力作（1999年），除了沒能正常公映而成為 90 年代以來中國禁片行列中的重要一部之外（被禁止公開放映，但在網路和影像店可以買到

DVD），這部作品還獲得第 53 屆坎城電影節評委會大獎（2000 年）。如果放置後冷戰時代的抗戰敘述中，《鬼子來了》在多重意義上改寫了抗日電影的基本敘述模式和策略。這部影片的創作初衷來自於姜文少年時期的創痛：「我小時候看過很多戰爭片，只有一部讓我久久不能忘懷，而且很長時間想起來就覺得很彆扭，甚至有點恨這電影，那就是《甲午風雲》。以往的電影都是衝鋒陷陣，以少勝多，但這個電影不一樣，不僅失敗了，而且連後來撞人家都沒撞成，這是我當時不能接受的一個結局。可是實際上這部影片影響了我的成長，後來對戰爭，對歷史有了興趣很大程度上是因為這部電影。」[36] 這種「撞人家都沒撞成」的情緒顯然與 50-70 年代中國人成功地扭轉了近代以來受剝削和壓迫的歷史敘述不一致。而《甲午風雲》作為講述甲午海戰中最為慘痛的一幕：北洋水師全軍覆沒，被作為中國近代史的諸多恥辱之一。這種屈辱和失敗一方面是為了印證清政府的腐敗和沒落，另一方面也是為了呈現帝國主義對於中國的侵略和掠奪，這就可以為反帝反封建的革命敘述留下位置。也就是說，作為被侮辱的中國是為了印證中國革命成功的必然性。從歷史上看，當 1894 年日本這一亞洲國家打敗中華帝國以及 1905 年戰勝俄國而得以晉身為西方列強之後，日本就被作為「脫亞入歐」的榜樣，這種甲午海戰

[36] 李施針：〈姜文：《甲午風雲》影響我成長〉，《中國新聞週刊》，2000 年 9 期。還如舒可文：〈堅硬的姜文〉（《三聯生活週刊》，2007 年第 30 期）中提到「《鬼子來了》是他對一個持續數年的疑問和思慮的一個小結，他把這個疑問追溯到他 13 歲時看的《甲午風雲》，電影講了中日海戰中，中國戰敗的故事。這一定是引起了他的恐懼，這個恐懼吸引他不斷地接觸所能找到的歷史資料，直到他要拍《鬼子來了》的時候，他說他好像都能聞到那股味，能感覺到那時候的光線。」

的屈辱和以日本作為榜樣的情緒成為此後幾代留日知識份子的情感基調。而這種對日本的複雜情感伴隨著 80 年代冷戰終結，日本再次在現代化的邏輯中成為發達的現代化國家，這再度強化了 80 年代日本作為榜樣和中國的屈辱的矛盾情緒。姜文曾自述，80 年代初期曾經接觸過一些日本留學生，「當時我就很奇怪，他們和我小時看的抗日電影中的松井之類的日本鬼子說的都是一樣的話，怎麼態度和人的精神面貌卻和松井他們那麼不一樣？……到現在，我漸漸地能把這兩類日本人的形象重疊到一起了，他們其實就是一回事，只不過在不同環境下表現形式不同而已。這令我毛骨悚然：一個溫文爾雅的日本人很容易變成一個我們印象中的日本兵」[37]。這種對日本人的雙重看法（正好也是現代主體的內在分裂，一方面是文明的、有教養的，另一方面也是劊子手、屠殺者），陸川也經歷了相似的過程，但是《鬼子來了》並沒有選取日本人的角度來呈現這樣兩種日本人的轉化，還是以中國人的角度來把溫文爾雅的日本人還原為日本鬼子。

《鬼子來了》改變自山東作家尤鳳偉的小說《生存》，講述了一個游擊隊長把被俘的日本鬼子和翻譯官半夜交給村民馬大三看管的故事。對於有日本兵駐防的掛甲屯村民來說，如何在日本人的眼皮底下不暴露幾乎是一個「不可完成的任務」。這種普通人因偶然事件而捲入歷史的敘述也是 80 年代新歷史小說中慣常使用的用偶然因素來取消歷史唯物主義必然規律的策略。從這種敵佔區的故事來看，《鬼子來了》是以 50-70 年代抗戰電影為

[37] 〈姜文的「前世今生」〉，選自《我的攝影機不撒謊》，中國友誼出版公司，2002年，第 80 頁。

前文本的。在那些敵後展開游擊戰和武裝鬥爭的抗戰影片中，英勇的游擊隊長、智慧不屈的人民和殘暴的日軍是必備的三個元素，當然還有不堪一擊的偽軍或阿諛奉承的滑稽翻譯官。而在《鬼子來了》中，這樣三個角色被重新改寫。其中那些領導人民打游擊的革命者是不可見的，由共產黨領導的游擊隊和抵抗日本鬼子及偽軍的人民群眾也變成沒有受到革命啟蒙或動員過的愚昧而狡黠的農民。而日本軍人不再是進村來收糧食或抓八路或強姦婦女的惡魔，而是與掛甲屯的老百姓打成了一片，每天吹著軍號來村裏汲取飲用水，還給小孩糖果吃的，可謂「其樂融融」。這種融洽一直保留到影片結尾部分，一場日軍與中國老百姓的軍民大聯歡之後（這也成為影片無法通過審查的關鍵情節）而大開殺戒，馬大三這才意識到日本人到底是「鬼子」，「鬼子來了」如同最後喊出「狼來了」的說謊的小孩，成了被砍頭的馬大三的臨終遺言／一眼（最後一個鏡頭是被砍頭顱的內在視點）。

　　《鬼子來了》對於 50-70 年代抗戰電影的多重改寫在影片開頭段落已經開始。在片頭字幕出現的前奏中，「我」作為革命者／游擊隊長半夜交給馬大三兩個麻袋，從而就消失了，「我」並沒有來取這兩個麻袋，也沒有過問這件事情。隨後是吹著日本軍號的海軍來村裏汲水。在影片正式敘述之前，「我」就成為絕對的缺席者，「我」的缺席是 80 年代對 50-70 年代革命敘述的主體消解。在 50-70 年代的左翼敘述中，作為革命者的「我」不僅是影片的主角，還是喚醒民眾抗擊日本侵略者的發動者，「人民」作為歷史主體的敘述位置是被革命者內在詢喚的。而「我」的不

在，那些被革命動員的「人民」就變成了掛甲屯的「農民」。對
於以馬大三、五舅老爺、二脖子等為家族倫理秩序的人們來說，
無論是游擊隊長，還是村口炮樓的日本兵，都是外來的力量，或
如五舅老爺的話「山上住的，水上來的，都招惹不起」（還如馬
大三對俘虜的話「我沒有摻合過你們的事」）。因此，這些處在
「自然」狀態的人民即不受革命抗戰邏輯的影響，也不受日本侵
略者的傷害。如果沒有兩個俘虜，人們應該會平靜地生活下去。
這種以村鎮為空間結構的敘述是 80 年代以來「黃土地」式的傳
統、永恆不變、輪迴的空間（作為解放者的顧青來自於「黃土
地」的外部）。這種空間敘述是對那種因革命者、解放者的到來
而改變個人命運的左翼敘述（如《白毛女》、《紅色娘子軍》等）
的消解。正如作為 80 年代中期反右敘述的經典影片《芙蓉鎮》，
不變的是這些善良的村民，改變秩序的是外來的革命者／女性／
造反派，一種空間秩序成為對這些外來的（革命、現代、殖民）
諸多意識形態的抗拒。這種空間秩序不再是魯迅筆下的鐵屋子式
的密閉而壓抑的空間，而是呈現為一種和諧的、不變的生活樣
態（如同《黃土地》中翠巧爹的話「咱莊稼人有咱莊稼人的規
矩」）。對於掛甲屯的村民來說，他們不是啟蒙視野下的庸眾，也
不是革命敘述中的抵抗日本帝國主義的主體。因此，馬大三既不
是啟蒙的對象（由庸眾變成現代主體），也不是革命的對象（由
被砍頭者變成奮起反抗的人民）。從這個角度來說，影片恰好要
處理的是一個左翼敘述的困境，就是作為歷史主體的人民是否具
有自發自覺的意識，在外在的革命者缺席的情況下，馬大三能否
自覺地佔據某種歷史的主體位置。

可以說，《鬼子來了》在把「日本人」還原為「鬼子」的過程中，也是馬大三從一個前現代主體變成獨自拿起斧頭向日本鬼子砍去的抵抗或革命主體的過程。有趣的是，馬大三的轉變與覺醒，是在最後被砍頭的時刻，馬大三終於意識到那個曾經好吃好喝的養了半年的日本鬼子要砍自己的頭，認識到這一點是通過血的教訓，而不是任何游擊隊長的動員或啟蒙。馬大三的覺醒與他放置在被砍頭者的位置上有關。這個場景不得不讓人聯想起魯迅筆下的《阿Q正傳》[38]。阿Q一般被作為與祥林嫂、閏土一樣的「鐵屋子」裏的熟睡的人們。但是與這些需要批判和啟蒙的負面國民性代表不同的是，阿Q在最後上刑場的時候突然省悟到自己要被砍頭（「他突然覺到了：這豈不是去殺頭麼？」），因為他看到自己被看客們圍觀，被砍頭前的阿Q「再看那些喝彩的人們」，「剎那中」他把看客的眼睛聯想到「餓狼之眼」，於是，又出現

[38] 《鬼子來了》的豐富性以及姜文在有關訪談中，多次提到魯迅的影響（對於出生在60年代的人們來說，魯迅作為50-70年代除了領袖著作之外少有的沒有被禁止的作家，無疑成為那個年代的一份內在的基本教養）。無論是掛甲屯的空間以及馬大三式的人物，都可以聯想到魯迅關於「鐵屋子」寓言以及「故鄉」的敘述，作為「孤異的個人」和庸眾／熟睡的人們之間的關係。魯迅對於鐵屋子、故鄉的敘述與他對「幻燈片事件」的敘述有著密切的關係，如果沒有在「幻燈片事件」中，在日本同學的內在凝視和對看客作為負面的國民主體的放逐中所形塑的「我」的主體位置，那些睡客們生活的鐵屋子以及鐵屋子式的「故鄉」空間是不可能出現的。對於「鐵屋子」寓言來說，「我」作為外來者的身份是被遮蔽，「我」似乎「自然」是醒著的人，而「故鄉」的故事把這種來自「城市」／現代的「我」與「故鄉」的自我與他者的關係清晰地呈現了出來。80年代以五四作為理想鏡像，左翼魯迅再次變成啟蒙魯迅，魯迅的「國民性批判」論述在去革命的敘述中充當著人民轉換為庸眾的話語裝置。姜文也談到剪輯《鬼子來了》的時候讀過《阿Q正傳》，「在我剪片子的時候，偶爾把《阿Q正傳》看了一下，我覺得我現在開始懂了，所以我就更害怕了，更不敢妄自去讀了」（〈悲劇與問題——姜文專訪〉，《三聯生活週刊》1999年第21期，第57頁）。

了吃人的幻想：「不但已經咀嚼了他的話，並且還要咀嚼他皮肉以外的東西，永是不近不遠的跟他走」[39]，這種被觀看的位置，正好也是陷入被看焦慮的狂人和那些戲劇的看客所圍觀的革命者（夏瑜）／啟蒙者（呂緯甫、魏連殳）的位置。也就是說，阿Q由一個愚昧的庸眾變成了狂人／覺醒者。當馬大三闖進日本軍營，成為某種抵抗者的時候，他也就被放置砍頭者的位置之上。重要的是在影片的結尾出現了馬大三的主觀鏡頭，畫面由黑白變成了彩色，這種內在視點是含笑九泉的馬大三最終覺醒的時刻，這個被砍下的馬大三的頭顱看到了日本鬼子作為劊子手的「本來面目」（此時的馬大三或許意識到，花屋小三郎並非與自己一樣都是「農民」，恰好是這種誤認，使得馬大三把花屋也當做了自己人），在這個時刻，馬大三佔據了那個曾經在50-70年代的抗戰敘述被作為先在革命及歷史主體的位置[40]，但是此時的馬大三已經死亡，被砍頭者的內在視點成了一種彩色的夢幻。

可以說，《鬼子來了》呈現的是中國人如何認清了日本鬼子的「真面目」，或者按照姜文的話說，從一種對50-70年代的抗戰敘述的顛覆（日本人並非天生就是惡魔）[41]，到最後指認出日本留學生就是那個殺中國人的松井之時，這種認同建立在馬大三成了日本

[39] 魯迅：《魯迅全集》，卷一，人民文學出版社：北京，2005年，第551-552頁。

[40] 如果聯繫到這部影片受到臺灣導演王童的《稻草人》的影響，那麼作為日據時代的臺灣，王童沒有選擇被殖民者，也沒有選擇日本統治者，而是一個沒有生命的稻草人作為具有內在敘述視點的人。這種稻草人的位置如同那個被砍下的馬大三的頭顱，是一種死人的視角。

[41] 按照姜文的話說，「拍這部電影還有一個目的，就是改變一些抗戰題材的『老片』可能會給人，尤其是日本觀眾造成的一些誤解」，〈姜文的「前世今生」〉，第84頁。

人的刀下之鬼。在這裏，《鬼子來了》已然與 80 年代以來那種去革命的邏輯下無法選取主體位置講述革命故事不同，也就是說，姜文以解構的方式完成了對被解構對象的認同或重建。在這一點上，《南京！南京！》再次把這種重建為「鬼子」的日本兵還原為擁有自我反省精神的現代主體／「人」。另外，在《鬼子來了》中還有一個瘋七爺的角色，這種瘋子是唯一說出「真理」的人，這個角色也是 80 年代以來許多電影、小說中經常出現的形象，這種瘋子或傻子充當某種先知的角色與革命支撐下的歷史敘述的合法性受到懷疑而無法提供一種權威的講述者的缺席狀態有關。

與《鬼子來了》相似，《紫日》（2001 年）沒有延續《紅河谷》、《黃河絕戀》的西方視點，而是以一個被俘的北方農民楊玉福的視角來講述二戰末期的故事（正如蘇聯女兵無法佔據西方視點的位置）。與馬大三最後放置在被砍頭者的位置上不同，楊玉福的故事從被槍斃的刑場獲救開始，隨後是蘇聯女紅軍娜佳、楊玉福和日本女學生秋葉子組成的「聯合國小分隊」從大森林中逃亡的故事，這是馮小寧「戰爭三部曲」的最後一部。這部影片延續了 50-70 年代關於中日之戰的一種論述，就是日本人民也是戰爭的受害者，正如影片當中，秋葉子是唯一死亡的人，而影片的敘述動機建立在老年的楊玉福和娜佳拿著秋葉子的玩具來緬懷這樣一個受到軍國主義蠱惑和毒害的日本少女。楊玉福作為一個北方農民，卻是一個不會打槍，也沒有用過刀的農民，或者說是一個沒有行動力的男人，儘管他自認為是一個爺們。影片把劊子手書寫為受害者，似乎在呈現一種中日之間的和解，但是楊玉福對於殘暴日本的悲情訴說，卻根本無法在秋葉子那裏獲得認同。

他們之間不僅語言不通，而且楊玉福顯然無法佔據視點鏡頭。為了呈現秋葉子也是軍國主義的受害者，就不得不加入秋葉子的自我敘述，直到秋葉子看到日本關東軍在用自殺的方式對待日本僑民之後，她才意識到戰爭的罪惡，也就是說，包括楊玉福在內的被槍殺者並沒有進入秋葉子的眼睛，秋葉子看到的是那把砍向敵人／中國人的屠刀也砍向了自己同胞之時，才獲得某種懺悔或省悟。所以說，楊玉福與秋葉子根本無法分享彼此的視點。在這一點上，秋葉子更像《南京！南京！》中角川的前身，他們看見的只是與自己一樣的主體，他們看不見被砍頭者楊玉福。與角川的自殺不同，秋葉子被日軍打死。在這個意義上，《紫日》把抗戰敘述中作為受害者的中國人轉移為了日本人。

從馬大三、楊玉福到角川，變化的不僅是一種中國人的敘述角度換成了日本士兵，而且更重要的是，由農民變成了一個具有現代教養、信仰基督教的士兵。作為內在視點鏡頭，《鬼子來了》是在馬大三被日本軍人砍頭之後，才出現了被砍頭者的視點鏡頭，而這種鏡頭在《南京！南京！》中變成了角川的內在視點。這種敘述角度的轉換，一方面可以呈現農民作為抵抗主體的孱弱和曖昧，另一方面也呈現了那時的中國人還無法佔據一種現代主體的位置。

第六節　角川的位置：自我的他者化

如果說馮小寧的電影採取了一種外國人的視角來講述中國近代史中的中西對抗的故事，這種西方人的視野是一種借他者之

鏡來映照出自我的主體位置，那麼《鬼子來了》則呈現了一種革命者缺席下作為中國主體的農民能否成為歷史主體的問題。而《南京！南京！》最為重要的變化在於使用日本人的視角來講述抗戰故事，改變了《鬼子來了》依然選取中國人的敘述角度。在這種把他者自我化的過程，一種現代主體的位置開始確立。如果說「幻燈片事件」中的「我」是一個啟蒙者／現代主體的位置，其形成經歷了多重他者化的過程，最終「我」成功地把自己從看客、被砍頭者中區隔出來，變成了一個具有啟蒙精神的主體，那麼《南京！南京！》改變了《鬼子來了》依然選取中國人的敘述角度，使用日本人的視角來講述中日戰爭的故事。

　　如果把《南京！南京！》作為陸川的「幻燈片事件」，似乎與魯迅的敘述不同，陸川選擇了角川作為了敘述的重心，讓角川作為日本人屠殺南京人的見證人和參與者（如同「幻燈片事件」中的「我」與日本同學都是現代醫學教室中的學生／觀眾，儘管之間存在著國族身份的區分，但這種區分無法阻斷「我們」作為一種現代主體的位置，在這一點上，一種國族認同並沒有使「我」更認同於被砍頭者、看客，反而更認同於作為日本同學的現代／啟蒙的視角）。但與「我」相似的是，角川也是一個有著反省和批判精神的現代主體，角川並非是一種普通的農村士兵，他上過教會學校，會說英語（按照陸天明的說法，劇本中原來在角川的背包裏還有一本康得的書，如同懂得貝多芬、西方哲學的有教養的納粹軍官）。也就是說，角川是一個接受了西方教育的人，因此，他具有一種反省的能力，這種反省能力使得他一方面跟隨著其他日本士兵攻佔南京，分享著勝利的愉悅和戰利品（慰

安婦），另一方面他也看到中國人被殺戮，尤其是槍殺同樣接受教會教育的姜女士之後，他看到了中國人的尊嚴、抵抗和不屈，也看到了自己作為劊子手的身份，因此，角川的自殺，是對作為現代主體的內在分裂的一種彌合和回歸。不過，從「我」到角川，畢竟橫隔著巨大的國族認同的區隔，陸川又是如何把角川這個他者自我化的呢（「幻燈片事件」中的「我」是在把看客指認為他者、把日本同學的位置指認為自我這樣一種雙重他者化的過程中形成的）？

在《南京！南京！》上映之初，導演似乎已經預感到隨後出現的爭論會集中到這部影片所選擇的角川視角上，因此在前期宣傳（包括影片海報）中都以劉燁為代表的中國軍人的抵抗作為視覺中心，但是看過影片之後，觀眾卻發現這種中國人抵抗的敘述卻被鑲嵌在一個日本士兵的內在視點之上，這種角川視角成為影片無法回避的結構性症候。問題不在於陸川為什麼會選擇角川視角這樣一個很容易受到質疑的主觀視點，而在於導演對南京大屠殺經過了一系列認真而努力的案牘、研究工作之後才真誠而由衷地選擇這樣一個角度來重新講述這樣一段故事。這部作品耗費了陸川四年的時間，從各種訪談中也可以看出他並非草率地選擇這樣一個視角，而是查閱了大量與南京大屠殺有關的歷史資料之後，才決定應該呈現日本人在這次戰爭中的「真實」狀態。從陸川的敘述中，可以看出他一開始就拒絕了《拉貝日記》這樣一種以外國人作為敘述角度的方式，這種西方人作為救世主的外在視角無法呈現中國人的抵抗（儘管《南京！南京！》依然選擇外國人視角中的明信片來作為一種「客觀」的時間標識），更無法呈現

一種日本人的自我反思（也許只有化妝成日本人才能看到那顆有良知的自我批判的靈魂）。而在查閱南京大屠殺的資料以及此前關於南京大屠殺的敘述之後，導演發現能夠找到的只有日本兵的隨軍日記和當時在南京的外國人（如拉貝、魏特琳）的記述，根本就找不到當時中國人的自我敘述（原因似乎也很簡單，中國人都被砍頭了，難道還有時間和能力從容地寫日記嗎？其實，也並非完全沒有中國人的記述，在幾十卷的《南京大屠殺史料集》中就有多本倖存者的口述、日記和回憶）。在認真而刻苦地研讀這些日本士兵的日記過程中，陸川體認到或者了悟到對於這些參與了屠殺的普通日軍士兵來說，「大屠殺」根本就不存在，他們經歷的只是平靜的日常生活、來到陌生地方的好奇或恐懼，這種冷靜的筆調對於後來人陸川來說，第一次看到了情感記憶中的「日本鬼子」（如《地雷戰》、《地道戰》）根本不是一些喪心病狂的魔鬼，而是一些有知識、有教養的日本人（起碼不比現在的日本人或者導演自己更壞、更變態）。因此，陸川對於這種用很日常的語言來描述他們佔領南京的過程以及對大屠殺的遮蔽而震驚，認為存在著兩個南京，一邊是日本人的南京（一次度假，一次去另外的地方的探險）；一邊是中國人的南京，隨時隨地遭遇著被屠殺的命運[42]，所以說，南京變成了佔領軍的「天堂」，被佔領者的「地獄」。這種有秩序的日常化生活與對中國人的大屠殺同時存在，讓陸川產生了對南京大屠殺的疑問，就是為什麼如此平靜的日本士兵會做出如此慘絕人寰的事情（這種追問的前提在於日本人也是

[42] 正如網友的解讀，《南京！南京！》是日本人的南京和中國人的南京，而兩個敘述人角川和陸建雄分別是陸川的兩個假面。

一個正常人）。借此，陸川對南京大屠殺的反思由被屠殺的中國人
轉移到對日本士兵身上（他們究竟是如何變成劊子手的？），這
就造成《南京！南京！》中一邊是日本軍營內部的溫情生活，一
邊是南京城裏屍首遍地。為了不呈現這種中國人的悲情哭訴和日
本兵的妖魔化，陸川有意識地選擇了一個日本兵和一個中國軍人
作為敘述的角度，認為要拍「一部以中國民眾的抵抗意志和一位
日本普通士兵的精神掙扎為主線的電影，提供出一個與以往的歷
史敘述完全不同的南京」，使用日本兵的視角主要是為了反思日本
人在這次大屠殺中的「真實」狀態。因此，「陸川說，在戰爭、苦
難、死亡、仇恨之外，他更希望觀眾能夠體會戰爭背後的思索、
苦難背後的救贖、死亡背後的尊嚴，以及仇恨背後的溫暖，『我
要講述的，不是單純的施暴者和受暴者之間的故事，而是兩個民
族的共同災難，這關係到我們以何種心態重讀歷史』」[43]。但是在
影片的敘述中，中國人的抵抗遠沒有角川等日本士兵的自省那麼
有力，或者說角川是一個貫穿影片始終的角色，而中國人則被具
象化為中國軍人、拉貝的中國翻譯、中國女助手和中國妓女這些
碎片化的主體（這些具象化的人很難建立一個統一的中國主體形
象，相比之下，角川作為主體位置要同一、完整的多）。

　　在這個意義上，相比以前關於「南京大屠殺」的敘述，選擇
角川作為敘述視角不能不說是一種新的敘述角度。這種角川跟隨
部隊由進城、屠城再到自殺的過程，就呈現了一個有教養的現代
主體走向毀滅的過程。角川的存在使人們看到在這種文明所教化

[43] 〈電影《南京南京》用文化融解堅冰〉，人民日報，http://www.sina.com.cn/2009 年
04 月 25 日。

的現代主體是如何一步步走向崩潰和內在分裂的。正如「幻燈片事件」中的「我」看到「被砍頭者」也是中國人，所以體認到劊子手的屠刀也是砍向自己的，而「角川」在經歷了日軍慰安婦百合子、同為接受基督教的中國老師姜老師等一系列死亡之後，也認識到日本的軍刀也是砍向自己的，當然，讓角川內疚的是這些作為同族的日本人（國族認同大於性別區隔）和作為相似教養的姜老師（現代主體又大於國族／性別的雙重區隔），而不是那些在影片中看不見的被砍頭的中國平民，唯一倖存的兩個中國人也只是角川拯救的對象，而不是自我的一部分，或者說，只有百合子、姜女士才能成為角川的他者，這些被殺戮或釋放的中國人沒有資格成為角川這一現代主體的自我的他者，因此，一種現代主體的位置可以跨越國族、性別等界限而建立一種「心心相惜」的感覺。角川體認到這種現代主體的兩面性，一方面是現代的知識所規訓的自己，另一方面是自己手中的槍殺死了與自己相似的姜老師，文明與屠殺是同時存在的。正如教化角川的現代性知識也伴隨著殖民主義和帝國主義的血污一樣，角川是一個現代性的內在分裂的主體，這種主體並沒有因為他的民族身份，而無間地認同日本人作為侵略者的身份，反而在接受的西式教育與劊子手的雙重身份之中走向了分裂。所以說，角川的自殺，是一種對作為劊子手的自己的殺害，是一種現代內部的自我批判。

在這個意義上，角川之所以會覺醒，或者說角川之所以會被選中作為一種敘述角度，在於角川是佔據那個現代主體位置的人，只有角川才能夠充當這樣的角色。這種對於日本作為現代的羨慕，使得角川也可以作為一種陸川／自我的他者。在陸川從作為中國人

的位置上他者化為角川位置之時，也就是佔據一個自我反省的現代主體位置的時刻，如同「幻燈片事件」中的那個「我」的位置。從這一點來說，「幻燈片事件」與《南京！南京！》的曖昧之處在於都選擇了一個現代主體的位置，儘管這種主體是有著反省能力的主體，但他們是身在現代性「教室」內部的主體，在這個意義上，相比「我」與麻木的看客這一相同國族身份的他者，反而「我」與「日本同學」的民族身份並沒有想像中的如此隔絕。在現代主體的意義上，「我」與「日本同學」即「我們」彌合在一起[44]，這也成為陸川選擇角川作為敘述角度的內在邏輯。當然，最為核心的問題是，作為中國人的陸川為什麼此時可以分享這樣一個日本人／現代主體的位置呢？是不是說大國崛起的中國也終於有資格可以想像性地佔據這樣一個現代的主體位置了呢？

問題的關鍵在於導演並非有意冒天下之大不韙，反而是非常誠懇地精心之作，並且這種敘述方法也獲得官方的極大認可，可謂是難得的「朝野一心」。這部影片被作為中華人民共和國 60 周年華誕的首批獻禮片之一（而不是為了紀念反法西斯戰爭勝利），受到電影主管部門及主流媒體的一致推薦和好評。如《人民日報》的評論文章是〈電影《南京南京》用文化融解堅冰〉，認為這部影片呈現了中國人的自我拯救，高度評價「通過市場與藝術相融合的道路，為中國電影工業提供了新的發展路向」，這體現了一

[44] 在〈藤野先生〉中，藤野先生幫「我」修改解剖圖，並說「解剖圖不是美術，實物是那麼樣的，我們沒法改換它」，這裏的「我們」顯然是一種作為現代／西方醫生的自指，在這意義上，「我」、日本同學、藤野先生都是一樣，可以共同分享一種主體位置。

份文化的自覺和自信，並引用導演的話「我希望能將中華文化的脈絡表達出來，希望有一天中國的文化產品可以真正走出國門，抵達世界，中國的電影人可以在一種平等的狀態下，與世界同行討論製作，討論票房，討論表演」[45]。不僅僅如此，在《南方週末》的文化版中，正面是電影局副局長的專訪：〈不要問什麼不能寫，我要問你想寫什麼〉，背面是導演陸川的訪談：〈我發現以前我不瞭解「人民」這個詞〉[46]，可謂相得益彰，配合完美[47]。我並不懷疑陸川作為獨立思考的藝術家要主動迎合官方說法（相信陸川不會認為自己拍的是主旋律，但卻得到了主旋律都很難獲得的褒獎），反而按照陸川的說法，把日本兵從魔鬼還原為人，是對以往日軍形象的顛覆，在這一點上，《南京！南京！》挑戰了日本鬼子作為法西斯魔鬼的冷戰敘述，只是去冷戰的邏輯早在 80 年代初期就已經展開。許多觀眾認為角川太過人性化了，而使用人性來批判冷戰時代的意識形態是新時期以來最為重要的意識形態（直到最近以人為本已經被作為科學發展觀的根本要義），導演也恰好借用人性的普世價值來為角川視點辯護。不過，人性的角度並不一定要選取角川作為內在視點，使用中國人的視點也可以拍出敵人的人性來（如馮小寧的《紫日》）。在這個意義上，如此用心良苦地、發自內心地要選擇角川視角來講述的南京大屠殺，並且能夠與國

[45] 〈電影《南京南京》用文化融解堅冰〉，人民日報，http://www.sina.com.cn/2009 年 04 月 25 日。

[46] 《南方週末》「南京・南京」專題，2009 年 4 月 30 日。

[47] 對於 90 年代的第六代來說，導演與政府審查機構之間的衝突終於得到扭轉，甯浩，陸川可以拍出既是自由表達，又受到官方滿意的作品。

家意識形態基本合拍，這才是要追問的問題，或者說這種「朝野一心」的和諧景象究竟意味著什麼呢？恐怕不僅僅因為這是一部主要由中影集團投資拍攝的電影吧。

與《南京！南京！》選擇角川為主要敘述視點不同，《鬼子來了》和《紫日》的敘述視點是有點愚昧和狡黠的農民，農民作為敘述主體以及能否成為主體本身依然呈現了這樣兩部影片與 50-70 年代的抗戰敘述之間的裂隙。如果說在 50-70 年代，在革命敘述中，共產黨領導下的人民群眾成為抗擊日本侵略者的主體，農民在革命的意義上放置在主體的位置上，而《鬼子來了》中曾經作為革命領導者的游擊隊長「我」恰好是缺席的，農民變成了敘述主體。與此相似，《紫日》也以一個不會打槍的北方農民／男人作為敘述主體。在去革命化的敘述中，這些曾經作為歷史主體的「人民」還能夠佔據主體位置嗎？而《南京！南京！》的意義在於終於可以從農民／中國人民的視角轉移到作為現代主體的角川身上，這種改寫使得一種革命敘述的瓦解所留下的主體的空位得到填充，一種想像中的現代主體的位置使得現代性的邏輯完成了對革命邏輯的替換。

第七節　現代性／亞洲的傷口：日本在中國現代性遭遇中的雙重位置

中日之間的戰爭及近代糾葛往往被放置在亞洲的視野中來討論，但中日的衝突絕不僅僅是亞洲內部的事情。在這場遭遇現代並試圖「超克近代」的百年中，中日兩國幾乎同時遭遇到西方的

侵略事件，卻走上了不同的現代性之路。一個簡單的描述是，中國由鴉片戰爭的慘敗經歷一系列創痛到共產主義革命成功，日本則由明治維新的成功到軍國主義的慘敗，當然在不同的敘述尤其是後冷戰以現代化為主導敘述的去殖民主義的敘述中，中國革命的成功恰好是一種災難，而日本的戰敗並沒有阻礙戰後經濟起飛，冷戰的邏輯被完全顛倒。中國近代開始於 1840 年鴉片戰爭（英國），日本則是 1953 年的黑船事件（美國），這樣兩個事件對於中日兩國產生了重要的影響，尤其是 1840 年鴉片戰爭也影響到日本當時對世界的判斷。但是，這樣兩個時間點在各自的歷史敘述中卻充當著雙重的意識形態功能。比如關於 1840 年鴉片戰爭的描述，一方面作為中國遭遇侵略、侮辱的近代史的開端，另一方面又是獲得新知、走向自強不息的新生道路的開始，而對於 1853 年美國以炮艦威逼日本打開國門並導致明治維新的「黑船」事件，也被作為日本近代遭遇西方列強侵略和反抗西方殖民主義的雙重起點[48]。這種現代性擴散帶來了中日之間的殘酷戰爭，試想沒有西方在 19 世紀中葉把現代／殖民帶入這個區域，

[48]　正如張承志在文章中指出，在參觀完發生黑船事件的日本橫須賀博物館之後，「橫須賀小博物館對黑船的描述口徑，給我一種國策宣傳的印象。在橫須賀，一種近代史觀點被講述著。美國黑船扮演的，不像殖民主義侵略者而更像新時代啟蒙者的角色。即使不是無比親切，至少也令人懷念。……在橫須賀，與其說我參觀了一段結束鎖國的故事，不如說接觸了一種對歐美的官方恭維。這個態度，與日本愈來愈多地談及的，抵抗歐美白人殖民主義，保衛亞洲解放亞洲的理念，古怪地相悖相較。本來，黑船事件不是可以解釋成『大東亞自衛戰爭』的起點麼？」〈三笠公園〉，收入《敬重與惜別——致日本》，中國友誼出版社：北京，2009 年，第 23 頁）。這種殖民主義／啟蒙的雙重角色，正好是西方的兩種分裂但又同一的形象，正如對於非西方世界來說，遭遇西方既是恥辱又是新生（當然，對於美洲的原住民來說只有「滅頂之災」），而對於日本來說，抵抗歐美殖民者／保衛亞洲／解放亞洲與成為歐美殖民者／侵略亞洲／殖民亞洲也是同一的。

恐怕很難想像 19 世紀後半葉一直到 20 世紀上半葉近一百年的
歷史中，一水之隔的中日之間會留下如此深重的傷口。更為重要
的事實是，中國近代以來遭受的一系列挫敗和屈辱事件中，除了
兩次鴉片戰爭、八國聯軍（日本也參與其中）之外，甲午海戰、
九一八事件、全面侵華戰爭，日本成為中國近代最為重要的侵略
者，或者說，中國近代化所遭遇的創傷體驗主要不是與西方的衝
突，而是來自於日本這一「一衣帶水」的亞洲鄰邦。從某種意義
上來說，甲午戰爭給 19 世紀末期的清王朝及其士紳階層造成了
深刻的創傷，與鴉片戰爭不同的是，日本畢竟不是英法列強，竟
然通過奮發圖強而打敗了中華帝國，在這種對日本的仇恨背後是
以日本作為現代化的榜樣，也造成此後幾代知識份子的留日經驗
（如周氏兄弟、孫中山、蔣介石）。對於中國現代文化史的五四新
文化運動的導火索，也是一戰後日本提出取代德國在山東權益的
「二十一條」不平等條約，因此，中國人對經歷日俄戰爭而成功
晉級為帝國主義列強之一的日本開始出現負面的想像，而此時俄
國社會主義革命的成功以及對俄國作為帝國主義的清算給當時的
知識份子打開了另外的想像空間（社會主義革命作為一種對資本
主義體制的內在批判和超越似乎比日本所形成的近代的超克更吸
引中國知識份子的目光）。直到 1931 年九一八事變到 1937 年全面
侵華戰爭，再到 1942 年太平洋戰爭爆發，中日之戰終於無可置疑
地被作為「世界大戰」的組成部分[49]。就像「幻燈片事件」中所呈

[49] 太平洋戰爭發生之前，美國、蘇聯對日本存在著曖昧態度，直到日本偷襲珍珠港，
中日之戰才被作為二戰的有效組成部分，中日之戰與二戰的遊離關係本身說明瞭一
種亞洲想像、亞洲事物無法享受「世界」的命名的困境。

現的劊子手與被砍頭者的關係一樣，這種日本人砍下中國頭顱的施暴者與被殺戮者的圖景成為近代以來中日關係的基本形態。在這種歷史脈絡中，南京大屠殺又是最為觸目驚心的傷痛事件。

但是在這些罄竹難書的中日之戰中[50]，西方恰好是缺席。正如「幻燈片事件」中，作為日俄戰爭的西方象徵的俄國恰好是缺席的，亞洲的勝利建立在日本劊子手對中國人的砍頭之上，對於教室中的「日本同學」來說，對這種「暴力」的「視而不見」或者說坦然是因為他們和劊子手一樣，是亞洲的勝利者，砍下的是「替俄國做了軍事上的偵探」的中國人，是帶著西方／俄國假面的中國人，因此，是一種反西方的勝利，是對西方侵略日本的報復，吊詭的是，這種反西方或超克西方的勝利，恰好是以成為西方的方式來完成的，就連印證這種勝利的方式都是採取西方入侵日本的方式來侵略中國實現的，只是在這種亞洲的勝利之戰中，充當靶心的是在「西方——日本——中國」的現代秩序中更為落後的中國作為侵略對象[51]。在這個意義上，亞洲的勝利更是一種把西方內在化的方式，甚至直到今天，日本依然作為亞洲的西方而存在（日本也是亞洲唯一成為西方列強之一的國家，正如八國聯軍和 G8 富國俱樂部，日本都是唯一的亞洲國家），是西方在亞

[50] 自甲午海戰以來，中國就被作為永遠的失敗者，直到二戰後期，在美國和蘇聯的支持下，才勉強作為勝利者，這種勝利如同一戰結束後的曖昧勝利一樣，這樣一種始終被包括日本在內的西方列強漠視的身份到中華人民共和國成立之後才得到根本性的扭轉，所謂「中國人民站起來」的後果是獲得與西方平等的主體位置。

[51] 日本從 1879 年入侵略琉球開始，再侵佔臺灣、吞併朝鮮，再到 1931 年發動 14 年的侵華戰爭，當然，還有對東南亞各國的侵略以及 1941 年對美國的戰爭，這種近代化的「典型路徑」使得日本成為與英、法、德一樣的資本主義強國。

洲的仲介和假面。所以說，這種對西方身份的內在化，顯然無法把遭受西方侵略的暴力轉換為一種對現代性的內在批判，也只有「脫亞入歐」的日本才有佔據西方／現代位置的權力和資格。暫且不討論作為近代亞洲論述之一的「脫亞論」與後來的「近代的超克」、「大東亞共榮」之間的延續與錯位，「近代的超克」究竟是對西方／現代的批判，還是把現代的邏輯內在化，反抗列強的方式之一或許就是成為列強。可見，在亞洲內部的殘殺背後存在著一個巨大的「缺席的在場者」，這就是自 15 世紀以來不斷地發現「新」大陸（「地理大發現」）、「新」物種（「物種起源」）的西方（文明的傳教士與強大的堅船利炮）。如果說日本成為西方的仲介，中日之戰是一種現代性的內在傷痛，那麼南京大屠殺與其說是兩個亞洲國家的衝突或一種民族仇恨（也不僅僅是反中華帝國朝貢體系的戰爭），不如說更是現代性的血淋淋的傷口（這樣的傷口在歐洲呈現為兩次世界大戰尤其是二戰期間納粹對於猶太人的種族屠殺），或者說是現代性的痼疾。

在這個意義上，日本對於中國來說，如同西方對於中國的雙重鏡像關係，西方既是中國的理想自我，同時西方也是中國近代以來的傷痛之源，因此，中日關係可以講述為一種自我與他者的故事（正如「我」的形成，「角川」的出現）。晚清以來，日本對於中國來說一致扮演著羨慕和仇恨的雙重角色，一方面日本是第一個打敗西方的國家，給其他遭受西方侵略的國家帶來「亞洲勝利」的希望[52]，另一方面日本又是侵略中國最深的國家，直

[52] 如孫中山的〈大亞洲主義〉在於號召其他弱小的亞洲國家向日本學習，因為日本打敗了傳統的西方國家俄國，暫且不討論俄國作為西方內部的他者，這種亞洲主義的

到今天反日情緒依然是後冷戰時代動員民族情感最為有效的方式（80 年代以來，中國對於日本態度呈現為一種悖論狀態，對日本鬼子的深惡痛絕與對日本作為全球第二大經濟體的羨慕之感同時存在）。也就是說，日本是中國的妒／羨的他者[53]，只是這種他者在形塑中國這個自我的過程中發揮了重要的功能。自我形成的過程，是一種把他者自我化的過程，與此同時自我也把他者的邏輯內在化，這種「我－他」結構建立在日本作為西方仲介或假面的基礎之上。在這種鏡像結構中，自我的位置被掏空、轉移為他者（如看客就變成了愚昧的國民代表），而他者的位置則填充了自我（如日本／西方／現代的位置成為一種自我的主體想像）。正如《南京！南京！》選擇角川作為敘述視點，就是一種把他者視點自我化的方式，與《拉貝日記》直接選擇拉貝這一西方／納粹的視點相比（拉貝作為德國的納粹黨徒在亞洲戰爭上反而可以為中國人披上獲救的納粹黨旗，這種錯位本身對於這部德國電影來說是有趣的），觀眾很難認同角川的視點，反而更容易接受拉

問題在於，日本的勝利究竟是亞洲的勝利，還是西方的勝利呢？因為正是憑著日俄戰爭日本加入了西方的列強俱樂部。

[53] 這一點在《南京！南京！》（包括《拉貝日記》）中呈現的更為清楚，正如導演在回應為什麼要選取日本人的角色時有意無意地說：「70 年前日本真的很強盛，一個步兵單兵一年可以有 1800 發子彈的實彈射擊訓練，我們能有 10 發就不錯了。1943年以前我們拼刺刀拼不過日本人，必須是二對一。日本人在日記本上對自己參加的每一場戰役都畫有戰略圖，我們的軍隊文盲占百分之九十九」。陸川對於年輕日本演員的敬業精神也贊許有加，正如他們的前輩配備著優良的裝備和素質，這些年輕的日本演員也是如此充滿良知地不敢演強姦戲，直到導演說如果不演這些女大學生就會一直裸下去，這些日本演員才勉強同意，演完後馬上就把衣服給女演員蓋上，如同影片中那些充滿內疚和悔恨的日本士兵，及時槍斃了遭到姦汙的中國女人，因為「這樣活著還不如死掉」。〈陸川全面回應《南京！南京！》觀眾質疑〉，南方日報，2009 年 04 月 24 日。

貝。為什麼拉貝可以比角川更「客觀」、更「無辜」呢？因為拉貝代表了現代性的文明的一面，而角川則是現代性的罪惡的一邊，也就是說，這種在西方／日本的權力結構中，作為亞洲的日本依然處在次等的位置上，因此，拉貝也比角川更具有宣判日本軍人罪行的視角和權力（正如研究者指出，在《東史郎日記》與《拉貝日記》於 90 年代末期同時在中國出版時，後者依然比前者具有更大的權威性，更能充當客觀的見證人，因為拉貝是德國人，是西方人，更能代表一種「世界／人類」的視點[54]）。

　　日本作為現代性的雙重角色非常清晰地呈現在《南京！南京！》和《拉貝日記》中，這種雙重角色也是西方／現代性內在分裂的體現，即作為進步、文明、現代的現代性與作為殘暴、屠殺、殖民的現代性（也被敘述為時間與空間的悖反）。在《南京！南京》中有一個場景是從被囚禁的人群中區分平民和士兵（這也是第一次在南京大屠殺的敘述中把中國人區分為士兵和平民，似乎士兵可以被屠殺，平民就應該被保護，日軍竟然如同當下的美軍一樣是「現代的」、「文明之師」，只殺戰俘，不殺平民），一邊是給平民頒發良民證，一邊是把投降的士兵推向屠宰場；一邊是文明、有效的、公平及現代的管理方式，一邊則是野蠻的如草芥般的殺戮，無需掩飾，也無需遮蔽。這種現代與野蠻並置在一起的空間也正好是「幻燈片事件」的空間結構，現代性的教室與砍頭事件被放置在一起，只是中間隔著一塊螢幕，就使得這種不在場的砍頭以在場的方式組織在接受文明教化的教室當

[54]　戴錦華：〈見證之維〉，收入《印痕》，河北教育出版社：石家莊，2002 年 1 月。

中。而《拉貝日記》則更為清晰地把南京區隔為安全區和非安全區，「文明的」日本兵來到安全區只是為了查看有沒有士兵，這種西方人護衛下的安全區如同那面納粹黨旗指稱一種生存的空間，而安全區之外則是日軍的屠宰場。這種劃分士兵與平民的理念來自於國際法，平民變成了戰爭中的無辜者，平民沒有義務去參加戰鬥，抵抗是士兵的責任，但如果打不過，最好就投降，在這種後設的敘述中，拼死抵抗、犧牲就變得沒有任何意義（為國捐軀還不勝苟且偷生），苟活、活下去成了一種最大的抵抗。可是對於二戰這種全民戰爭來說（日本國內也並非只有軍人參戰，而且全民戰爭，對於中國來說，作為一種戰爭動員，顯然也不會說只讓士兵上戰場，老百姓就可以逃跑），這種清晰的分界線，到底是印證了國際法的公正、文明（不要傷害平民，要善待俘虜），還是正好印證了在殘酷的屠殺面前的無力和無效。當這種有效的科學管理與最野蠻的屠殺作為現代性的兩面以如此悖謬的方式呈現在「我們」這些似乎已然現代的觀眾面前時，拯救與抵抗只能變成一種苟且偷生，活著是陸川認為的最大的「人性」的抵抗。在這種後冷戰的「人性」視野中，使得戰爭得以發動以及討論戰爭是否具有正義性的問題被擱置了（正如對於美國發動的阿富汗和伊拉克的反恐戰爭，只要不誤傷平民，只要不虐待戰俘，國際社會就找不到可以指責美軍國的理由），其他的問題不需要被討論，對於這些國際安全區的西方拯救者來說，日軍的殘暴或不義在於他們違反國際法，不該槍殺放下武器的俘虜（兩部影片幾乎都沒有呈現日軍對南京市民的屠殺）和強姦婦女（《拉貝日記》中只出現了一次強姦未遂的），似乎只要日軍不來安全

區抓俘虜，只要安全區和醫院不收留士兵，日軍就沒有什麼可以指責的，而對於抵抗的國軍來說，拼死抵抗還不如投降（如果能夠善待俘虜），這真是一場現代意義上的文明戰爭（如果日軍能夠遵守「國際法」的話）。

　　如果把中日之間的這種近代恩怨，不僅僅作為一種國族及種族意義上的仇恨，而且是現代性植入這個區域之後帶來的暴力，那麼作為成為中國人近代以來重要的屈辱及民族悲劇的大事件之一的「南京大屠殺」就與歷史中任何一次屠城都不同，現代性／資本主義是最為核心的動力（儘管日本人可以把自己想像為任何一個入侵中原問鼎中華的夷狄一樣）。正如陸川也指出日本人侵略中國是為了利益，為了資本主義發展獲得資源，在這個意義上，日本與其他的帝國主義殖民戰爭並沒有本質的區別。這樣一種對於侵略戰爭的認識顯然是冷戰年代中國對於近代史的解讀之一，這種批判把德國納粹、日本法西斯都作為一種現代性／資本主義發展的內在組成部分，但是這種批判視野在 80 年代中國文化內部的現代化視角中被逐漸稀釋淡化，這恐怕也是造成導演對於角川的曖昧態度的原因之一。這種自我否定和反思的主體並沒有能夠超越現代性的內部邏輯，或者說這種有良知的、自我反省的主體有效地拯救了現代性作為劊子手的罪惡，從而不會導向對現代性自身的批判，這也許就是這部電影所能抵達的自我批判的邊界所在 [55]。

[55] 當然，能否在現代性之外對現代性進行批判依然是一個問題，從某種程度來說，現代性的全球擴散恰好是以對現代性的抵抗的方式完成的，18 世紀有北美反抗英國殖民地建立了美利堅合眾國，20 世紀有俄國在無產階級革命的意義反抗資本主義

　　這種後冷戰的人性邏輯使得現代性內部的痼疾變成了一種法律問題，從而可以使得現代性自身的內在分裂並沒有導向對現代性的徹底否定，或者說這種後冷戰的意識形態功能在於拯救現代性，以自省的現代主體來重新確認現代性。這種現代的內在分裂並沒有導向對現代性的內在批判，反而被掩飾在一種具有批判和良知視角的現代主體身上，這種反思精神使得屠殺、戰爭變成了一種並非現代性的內在衝突（和平主義的訴求，對和平憲法的尊敬與對歷史教科書的扭曲是同時發生的過程），在拒絕戰爭和殺戮的同時，也拒絕對於戰爭作為現代性內部痼疾的批判。這個現代性傷口並非被遮蔽，反而是通過不斷地暴露傷口的方式來彌合傷口，問題不在於出現傷口，而在於一種現代性的內部視角已經找到了傷口所在，並以自殺的方式治癒傷口。

第八節　不可抹去的他者：沈默的被砍頭者

　　如果把「南京大屠殺」作為中國遭遇現代性的極端空間，那麼關於此事件的敘述最為重要的就是中國人的主體位置的問題。從「幻燈片事件」中，可以看出中國的主體位置有三個「我」、看客和被砍頭者，但只有「我」擁有一個觀看的視點（看客雖然也在觀看，但是被「我」的目光所壓抑的），因此，在「幻燈片

全球秩序，顯然馬克思對於現代性的批判也是在現代性內部展開的，而日本所謂的「脫亞入歐」也是以打敗俄國這樣的西方國家才得以晉級為西方列強之一，並進一步打著反抗西方的旗號，吞併、殖民東亞各國的，對現代性的反抗和質疑卻使得現代性的邏輯播散到更多的區域。

事件」中，被砍頭者的身份是尷尬的，也是曖昧的。這種尷尬在於，被砍頭者雖然也是亞洲人，卻被「日本同學——劊子手」所代表的「亞洲的勝利」所排斥，或者說，勝利的不是日本，恰好是一種集體性的「亞洲」身份；曖昧在於，被砍頭者雖然也是中國人，卻被「我」放置在需要被拯救國民序列中（中國人已經內在分裂為清醒的人與熟睡的人們）。如果日本同學為「亞洲的勝利」所歡呼，那麼被砍頭者的亞洲身份必然要被抹去，或者說沒有資格，只是對於和日本同學同坐一室具有相似的權力位置的「我」也無法分享這份勝利的愉悅，否則就不會離開這間教室。「我」要對看客及被砍頭者進行文化啟蒙的工作，似乎也必然擱置被砍頭者的「被殖民」身份，因此，這種尷尬與曖昧的身份，使得被砍頭者同時被魯迅和他的日本同學「視而不見」。但是，被砍頭者又是「幻燈片事件」中不可或缺的位置，或者說其被忽視、被抹去的處境恰好張顯了一種缺席的在場狀態（正如俄國是在場的缺席），被砍頭者的意識形態功能在於使得「我」被生產出來，而一旦「我」出現，被砍頭者的位置就被抹去或收編為與看客一樣的劣質的國民代表。

在《南京！南京！》中，佔據視點位置的是角川，中國人的視點來自於抵抗的國民黨軍官、拉貝的翻譯和工作人員，也就是說某種程度是與日軍、拉貝有著密切關係的視點，作為被砍頭者不僅看不見，更不可能具有視點／主體位置（除了影片結尾處兩個倖存的中國人如同麻木的看客一樣觀看日本人的祭城大典），他們或者被屠殺，或者被有良知的日本兵角川放走，而當作為中國人的「我」也試圖佔據「角川」這一日本人才能佔據「現代」

位置之後，對於那些被排斥掉的他者（看客及被砍頭者）來說，他們是被抹去的他者，他們是無法言說的他者。相比之下在南京大屠殺中角川是參與屠殺的日本軍人，拉貝等國際紅十字安全區的外國人則是「旁觀者」，但在這樣兩種視角中，中國人所處的位置卻是一樣的，無論是角川視角的《南京！南京！》，還是拉貝視角的《拉貝日記》，沒有中國人的主體位置，中國人只能作為被砍頭的或被拯救的對象。有趣的是，《拉貝日記》雖然是一部德國影片，但也有中方民營公司華誼兄弟參與投資，或許是為了照顧中國的投資，在這群德國、美國等有良知的西方拯救者的群體中也安插了一個中國姑娘，一個喜歡攝影的女大學生（不僅是女性，而且在西方人主持的金陵大學中學習，這依然是一個充分現代的主體，就如同《南京！南京！》中姜老師），她帶著弟弟去掩埋了脾氣很壞的、無法保護自己和弟弟的父親（不是孱弱的父親，而是辱罵日軍的父親），但在這場掩埋的場景中，女兒要化妝成穿著日軍服裝的男人，在國族／性別的雙重偽裝中，完成了一次對父親的埋葬，這個女大學生如同可有可無的書籤一樣插在《拉貝日記》中。

把「幻燈片事件」和《南京！南京！》這樣兩個文本並置在一起，無疑呈現了近代以來，始終糾纏在中日之間的現代性暴力，從「幻燈片事件」到《南京！南京！》相隔近百年，但其敘述卻具有相似性。在這樣兩個文本中，被砍頭者都是被遮蔽的，一種具有反思精神的現代主體在試圖彌合現代性的傷口。如果說「幻燈片事件」中「我」的離開呈現了對現代性所包含的暴力（日本人砍中國人的頭）的拒絕，與此同時，「我」又認同於日

本同學所佔據的作為現代醫生／啟蒙者的位置，那麼這樣一個被現代性所規訓的教室空間的出現並非遮蔽、排斥現代性的暴力，恰好是以充分暴露、呈現這種可見的「砍頭」場景來實現的，一種把「刑場」轉化為文明的教化空間。如果說角川的出現，彌合了 80 年代以來在後冷戰／去革命的書寫中，那個被懸置的中國人的主體位置，那麼這種由被砍頭者置換為現代主體的位置，無疑成為新世紀以來關於「大國崛起」、「大國復興」的國族神話提供了恰好的主體位置。因此，《南京！南京！》與其說選取了日本士兵的視角，不如說選取的是現代主體的視角，這樣一種具有反思和懺悔精神的主體在於能夠彌合一種現代性的內在傷口。

而悖論在於，無論是「幻燈片事件」還是《南京！南京！》都試圖建立一種現代性的反思視野，但是這種站在現代性內部展開的反思，依然無法穿越他者，他者依然沈默。陸川說根本找不到被砍頭者的書寫和痕跡一樣，就連印證劊子手或現代性的血污都要來自於劊子手的記述（如同勝利者的歷史留下了勝利者的書寫），正如中國人已經習慣了使用日本兵的隨軍日記來印證南京大屠殺的存在（當然，更渴望越來越多的日本老兵能像東史郎那樣來中國謝罪，劊子手的懺悔是為了印證劊子手的存在），這也許是現代性最大的諷刺。在這種「現代性與大屠殺」的場景中，殺戮者和拯救者都是西方化的主體，被放逐和永遠沈默的只能是那些被屠殺者、被砍頭者。如果說日本是中國自我的他者，那麼這種他者的位置依然建立在放逐掉被砍頭者的位置，沈默的被砍頭者，成了絕對的他者，成了不穿越的他者（這種把他者作為第一倫理哲學並把維繫他者的責任作為主體批判的方式是二戰後反思

納粹對猶太人這一他者的屠殺的重要路徑，如列維納斯、德里達等），可是死亡成了對書寫最為徹底的否定，在這個意義上，當審判現代性的證詞也來自於現代性自身的時候，如何建立與他者／亡靈之間的聯繫就是一個重要的問題，從這個角度來說，書寫、言說面臨著絕對的界限，死亡成為他者不可解構和穿透之物。

　　《南京！南京！》的出現，重新切開了日本作為中國「現代性」傷口的記憶。而這種以日本士兵角川為內在視點的敘述方式與 80 年代以來不斷被改寫的抗戰敘述形成了有趣的參照。如果說 80 年代在去革命／去冷戰的歷史動力下，革命主體（革命者及其領導下的人民）的瓦解使得後冷戰時代的抗戰書寫缺少敘述的主體。為了填充這個主體，90 年代中期出現了使用西方男人作為敘述視點來講述革命故事的方式（如《紅河谷》、《黃河絕戀》、《紅色戀人》等）。90 年代末期的《鬼子來了》、《紫日》等試圖建立一種沒有經過革命動員的中國農民作為敘述主體。而到了《南京！南京！》則出現了以日軍角川視點為敘述主體的抗戰故事。這種敘述主體從西方男人、中國農民變成日本士兵的過程，也是一種從革命到現代的敘述邏輯終於建構完成的過程。儘管角川是一個日本人，但是中國導演可以想像性地佔據這樣一個位置來講述這段中日之間的慘痛歷史。如果說這種「日本人」身份依然可以使觀眾產生某種不快和異樣的感覺，那麼從另外一組文本脈絡中可以看出，這樣一種革命者缺席留下的主體空位已經得到有效的填充。這就是自新世紀以來，在中國電視螢屏上熱播的如《激情燃燒的歲月》（2002 年）、《歷史的天空》（2004 年）、

《亮劍》（2005 年）等「新革命歷史劇」。在這些電視劇中，以石光榮、李雲龍、姜大牙為代表的共產黨將領可以穿越半個多世紀的中國現當代歷史，左翼／革命歷史不再是歷史的債務和異質性元素。這些英勇善戰而有帶有草莽土匪氣息的傳奇英雄獲得了觀眾的由衷認同。在觀眾看來，石光榮、李雲龍、常發等不守規矩、經常違背上級命令、但卻能屢建其功的英雄與其說是民族／國家英雄，不如說是這個時代最成功的 CEO。從這裏，可以看出這些被作為新革命歷史劇所建構的主體位置具有多重的耦合能力，既可以以革命者的位置順暢地講述革命歷史的故事，又可以象徵當代社會最為成功的資產階級／現代主體位置。從這個角度來說，這些電視劇所成功詢喚出來的主體位置與《南京！南京！》中的角川位置相似，只是觀眾不用再關注角川的民族身份，而可以無間地認同這些民族英雄或「當代英雄」。也許當角川的視角變成了自我的視角，自我被這種現代主體他者化的時候，被砍頭者並非永遠都是中國人，角川所指稱的一種現代主體的位置也並非只是日本的專利。

危機時代的鄉愁與拯救之旅

第一節　現代主體與雙重故鄉

　　金融危機的時代，從某種程度上，改寫著一些現代性的慣常表述。

　　在現代化及全球化不斷深入的年代，關於現代及現代人的故事往往被講述為一種離家出走的故事，即離開故鄉與土地，來到他方或城市尋找自由、價值或成功。這是個人（一般是一個男性）在現代資本主義的大海中體驗孤獨與絕望的旅程，也是個人成長或臣服於社會秩序及法則的閹割之旅。在這種以城市、工業為中心想像的敘述中，鄉村、農業被作為前現代的、負面的、需要被拋棄的生活方式，個人也由被親屬網路所構建的熟人社會成為城市中漫遊的、陌生的、孤獨的個人或人群。個人的故事被講述為浮士德式的永不停歇、永遠征服的資產階級主體的故事，或者被講述為魯賓遜式的在他鄉探險或殖民的故事。從離開家鄉、親人等一切束縛到在異鄉建功立業或一敗塗地，個體在這段充滿

了挫折與挑戰的旅程中成長為一種現代主體。因此,離開故鄉、土地、家園,變成無根的自由的主體成為現代主體的基本表徵和核心表述。

但是,在這份逃離各種束縛獲得自由意志的旅程中,也反身建構著一種劇烈而濃鬱的鄉愁,一種對於前現代生活的懷舊或對故鄉/土地的思念。尤其是在現代性遭遇挫折、矛盾和困惑的時候,這種對於前現代的美好田園及自然風景的感念或對故土的風土人情的述懷,就成為對現代性的批判和反思。正如這種時間和空間上的鄉/愁之緒被 18 世紀以來的反工業化/機械化/城市化的浪漫派所強化(尤其是對於落後的普魯士來說,面對英國的工業化和法國的啟蒙運動,浪漫派的出現本身提供了一種對工業文明的批判和反動)。一般來說,這種離開城市親近土地或自然是為了找回一個逝去的精神家園或前現代的美麗田園,以完成對現代性的內在批判。這種反現代的現代性,也是一種確立現代主體的方式,正如這些 18 世紀的浪漫主義者追慕自然或風景,在外在風景面前,建構了一個具有反思精神的內心[1]。從這個角度來說,無論是背井離鄉尋找現代的烏托邦,還是走向自然尋找失落的家園,遠方、他鄉、未來都成為對現時、此在的一種拯救,而這樣兩種對彼時彼地的尋找都是以現代主體的視角來展開的敘述。因此,離開故鄉和返回故鄉是建構現代主體的兩種基本方式[2]。在這

[1] 日本文學理論家柄谷行人認為風景的發現與內面的產生是現代性裝置同時的產物,參見《日本現代文學的起源》(趙京華譯),生活 · 讀書 · 新知三聯書店:北京,2003 年 1 月。

[2] 現代個人的「成長」故事也被講述了兩種方式,一種是離家遠行,對未來、夢想的追求,第二種是回到故鄉,對失去的精神家園的尋找。因此,遠方、遠行和思鄉、

裏，故鄉、土地充當著雙重功能，一方面這是落後愚昧的空間，另一方面也是田園之地或母愛之邦（大地作為母親起到一種撫慰功能）[3]。這樣兩種對前現代空間的想像成為現代性故事的正反兩面。如果說前者在確認現代性的正面價值，那麼後者則是對失去的精神家園的鄉愁。

在金融危機的時代，以美英主導的新自由主義全球秩序遭遇了空前的困境，推動資本進行無障礙的世界流動的發動機出現了內在故障。於是，一種離開城市、走向鄉村的反現代性的敘述，開始借用美麗的鄉愁來拯救被城市、工業化所污染的靈魂，返鄉之旅也變成了心靈拯救的旅程。這些危機時代的文本，通過重新強調曾經被拋棄和貶低的鄉土生活的價值，或者是對「種豆得豆、種瓜得瓜」的非投機性的實物經濟的回歸，來反思造成金融危機所象徵的虛擬經濟。這種對於家、土地、親情的回歸，某種程度上繼承了 19 世紀以來浪漫派、自然主義、超驗主義以及 20 世紀 60 年代以來的環保主義者們對於工業化、機械化、城市化、現代化所帶來的弊端的批評（正如浪漫主義認為理性主義毀壞了人類的家園），這種敘述在對現代性價值進行反思的同時也成為拯救現代性的有效方式。這種廣義的反現代的批判，往往與一種保守的政治實踐聯繫起來。一方面，對於「田園牧歌」的前現代想像本身無法掩蓋現代性所致力反抗的諸如封建束縛、宗教壓抑等，另一方面，這種對於土地的眷戀又經常與一種排外的國

回鄉也成為兩種典型現代主體的情緒。

[3]　這也恰好是中國現代文學的經典篇目魯迅的《故鄉》的雙重故鄉的想像，一種是少年閏土的故鄉，一種是成年閏土的荒漠。

家民族敘述聯繫起來，在某些特定時刻成為一種民族主義動員的
方式[4]。

　　最近幾年出現了一些電影，如中國臺灣電影《海角七號》
（2008 年）、日本電影《入殮師》（2008 年）和美國恐怖系列片
《信使 I》（2007 年）及《信使 II》（2009 年）等可以解讀為一
種危機時代的文本。這些不同文化脈絡和類型的電影，某種程度
上回應了金融危機時代的問題。電影講述了一些失意／失業者
（儘管他們都是男性）離開城市、回到鄉村以尋找療救的故事，
他們在故鄉、土地獲得了新的價值和希望。與到城市或荒野中尋
找成功或「白人夢」不同，他們是理想、夢想破滅之後紛紛回歸
故鄉、鄉下或土地，試圖在故鄉／土地這一空間中尋找拯救或療
救的方法。正如《海角七號》中請來日本的「療救樂隊」為台南
小鎮演唱，這些失意者通過組成業餘樂隊的方式最終獲得了「夢
想成真」。《入殮師》中失業的大提琴手在逐漸認同入殮師職業
的過程中整合、撫慰了各種家庭的裂隙與傷痕。更為重要的是，
這些文本借重不同的歷史及文化資源，在自我療傷和拯救的過程
中，也呈現了在地文化內部的諸多現代性困境。《海角七號》在
歷史與現實的雙重套層結構中把現實的失意轉移為一曲哀怨婉轉
的 60 年前的情書，一種空間上的鄉愁與時間上的懷舊密切耦合
在一起；《入殮師》則是把拯救失意人生的故事講述為一種尋找

[4]　正如研究者指出海德格爾對於土地、家園的闡述與他對國家社會主義的認同之間存
　　在著千絲萬縷的聯繫（參見巴姆巴赫著，張志和譯：《海德格爾的根》，上海書店出
　　版社：上海，2007 年 4 月），而戰後日本，一種鄉愁化的表述恰好成為右翼建構一
　　種純潔的美麗的國族敘述有關。

父親並達成和解的故事；而恐怖片《信使》系列，則以對美國中產階級核心家庭的維繫來把失業的危機由外部的銀行家、借貸人轉移為一種固守土地的農夫的威脅或印第安人的古老詛咒。在這裏，愛情、童年創傷、家庭等商業及文藝片的「爛套」再次成功地使遭遇困境的個體或現代主體想像性地渡過危機，只是這種拯救自我的藥方是一抹深深的鄉愁。

第二節　沈默的「臺灣少女／老婆婆」：鄉愁與療救

與《海角七號》中失意者組成的馬拉桑樂隊成功地舉行了暖場演出相似，《海角七號》這部電影也被作為臺灣國產電影業復興的希望，其不斷刷新臺灣電影史中票房記錄的神話被人們津津樂道[5]。這部影片成為 2008 年下半年臺灣島內耐人尋味的文化事件，觀眾究竟從這部電影中寄予了何種情愫，這種「成功」本身又說明瞭這部電影與此時此刻的時代氛圍存在著怎樣的勾連？如果說那個 60 年前的日本教師承擔「戰敗國子民」的歷史重負而無法完滿一己之愛，以及現實中的阿嘉沒有在大都市（臺北）實現自己的音樂夢想不得不返回臺灣南部的家鄉，那麼作為臺灣執政黨輪替、經濟陷入危機時代（或許還有 8 月份奧運失利）的「失意」的觀眾來說，這種「失意」感究竟是一種歷史的債務，還是一種

[5] 《海角七號》自 2008 年 8 月份在臺灣上映以來，先後超過李安的《色戒》、吳宇森的《赤壁》，到 2008 年 12 月 12 日首輪戲院正式下片後統計總票房為 5.3 億元，在臺灣電影史票房記錄，僅次於冠軍《鐵達尼號》，如果按照國語片或華語片，則是單片票房第一名。

現實的情緒呢？正如影片的結尾，阿嘉不僅完成了暖場演出，而且得到愛情，海景如畫的恒春也成為拯救失意者的樂園與天堂。

但是這部影片也被認為有美化殖民者之嫌[6]，正如影片沒有選取「恒春」作為片名，反而選擇了一個被現實抹去的日據時期的地名「海角七號」。「海角七號」如同一個失去了所指的能指，送信人阿嘉尋找「海角七號」的過程，也是為其找尋所指／意義的過程，當送信人／「符號學家」阿嘉最終找到信的主人，「海角七號」也抵達了所指。為什麼要把失意者阿嘉的拯救之旅轉化為一種替原殖民者償還歷史苦戀的過程呢？在呈現全球化時代對於恒春的衝擊與戰敗的殖民者深深地留戀美麗而迷人的「國境之南」之間有著曖昧關係，導演為什麼可以無間地佔據一個殖民者的視角呢？問題或許不在於簡單地把這部電影宣判為「大毒草」或皇化電影，而在於這種殖民者的鄉愁與拯救全球化／金融危機時代下的失意者的鄉愁為什麼可以耦合在一起呢？觀眾之所以認同於這種殖民者的曖昧表述恐怕與文本自身能夠回應多重歷史及現實的創傷有關。從這裏或許可以看出臺灣的殖民歷史及其解殖的困境，如同那個殖民者所愛戀的臺灣少女／老婆婆始終是一個沈默的無法言說的主體，只能作為一個被愛戀的對象，就像恒春／海角七號所象徵的美麗的國境之南一樣。

影片基本上從歷史和現實兩個維度來展開敘述，歷史只是背景，以畫外音的形式穿越 60 年的間隔而彌散在整部電影之中。故

[6]　《海角七號》這部電影如同李安的《色戒》一樣，也被海峽兩岸的學者罵為漢奸電影、殖民電影或皇化電影，但這種質疑並沒有阻擋觀眾的觀影狂潮，反而使得質疑者有把藝術政治化解讀的嫌疑。

事以日本戰敗撤離臺灣島，一位日本教師訴說著對臺灣女學生的愛戀開始。然後回到當下，歌手阿嘉在臺北街頭摔壞代表理想的吉他「逃」回故鄉恒春。這種逃亡之旅，從城市來到海邊小鎮，也從臺北回到臺灣的最南端恒春。一北一南的地理分佈正好是臺灣藍綠政黨的分佈圖，而臺北的中產階級和台南的底層尤其是農民也分別是藍綠支持者的主體。或許與羅大佑的《鹿港小鎮》「臺北不是我的家」中把臺北作為都市的想像不同，此時的臺北已經被政黨政治化了。因此，這部電影被作為「遠離臺北」的電影（遠離國民黨）[7]。而這也迎合了近幾年來「發現臺北之外的臺灣」的本土意識（如環島旅行的《練習曲》）。與此同時，來臺灣發展的日本模特友子帶領外籍模特正在恒春取景。情節主要以臨海酒店邀請日本歌手來恒春演出，被民意代表強制要求聘請本地樂隊來暖場，於是，組織一個本地樂隊就成為故事的主線。

　　如導演所說，這是一部講述失意者的影片。在這個美麗如畫、風景宜人的南方小鎮，生活著一群失意者。這些說著各種方言的形形色色的人們（據統計有臺北普通話、中原普通話、中日語、台腔日語、新日語、老日語、屏東土話、俚語等），因種種原因而處在不如意的狀態。除了阿嘉之外，還有被歷史和現實雙重放逐的最後一代受過殖民教育而無人傾聽的郵遞員茂伯（同時也是作為國寶但沒人欣賞的月琴演奏家）、失去愛人和理想的交通員勞馬、離婚的女服務員（和傲慢的女兒）、滿腹牢騷的民意主席（阿嘉的繼父，阿嘉是一個沒有父親的孩子）、癡情老闆娘卻無法

[7]　〈遠離臺北的《海角七號》〉，http://www.ccha.org.tw/blog/index.php?load=read&id=144

實現的汽車修理員水蛙、熱情的推銷員客家人、一心想成為模特卻被經濟人認為風格已經不流行而只能當翻譯的友子等（當然，在這些失意／失業者背後是本片的導演魏德聖[8]）。他們不僅僅因為感情出了問題，而且也是這個小鎮中的小職員或打工仔，也就是說他們在感情和社會身份上處在雙重邊緣的位置。因此，酒店老闆邀請日本的「療傷歌手」來演出，也是為了療救這些失意的人們。最終他們組成了暖場的樂隊，獲得了演出的成功。可以說，這批失意者最終找到了夢想和價值，同時也是獲得自我拯救。

在這些失意者中，作為主線的是兩個外來人，從城市返回家鄉的阿嘉和來臺灣發展的日本模特友子，他們分別說國語和日語。按照導演的說法，「臺灣的城鄉之別很分明，中南部、東部等地方的年輕人，一畢業就要到城市裏打拼，城市就是絕望與希望的代名詞，你要麼成功，要麼失敗。我經常看到一些被城市打敗的年輕人回到家鄉，從此成為沒有靈魂的人，每天只是喝酒聊天打屁，就這樣混下去」[9]。阿嘉就是這種城市裏的失敗者又回到了鄉下。這種返鄉之旅，不同於 80 年代的「風櫃來的人」（六七十年代是臺灣工業化的黃金年代），而更像新世紀之交的「菊花夜行軍」中的阿成騎著「風神 125」返回故鄉創業（大陸開放及冷戰終結，使得聚積在臺灣的加工出口型的經濟模式逐漸轉移到大陸沿海地區，從而影響臺灣經濟的發展）。而對於友子來說，她

[8]　《海角七號》大賣之後，魏德聖曾出版《小導演失業日記》（廣西師範大學出版社：桂林，2009 年 3 月）

[9]　〈魏德聖：失意人說失意〉，香港文匯報，2008 年 11 月 18 日，http://www.wenweipo.com

來臺灣發展，卻因不合流行風格而無法從事模特行業，反而被公司作為翻譯。如果考慮到阿嘉代替茂伯所從事的郵遞員或送信人的角色，那麼他們倆在某種程度上扮演著中間人的角色，而且還是歷史與現實的仲介者。60 年前的情書就是在友子的催促和幫助下，阿嘉才得以送到。當然，他們作為情書的閱讀者，也繼承了情書的衣缽，獲得了愛情的成功。這種歷史與現實的愛情轉換成為影片最為重要的情節線索。而這些穿越了 60 年時空的情書有著什麼樣的「特效功能」呢？

　　1945 年 12 月 25 日一個窮教師懷著對一個叫友子的臺灣女學生的愛，「恥辱和悔恨」地撤離臺灣島，途中寫就了這七封情書。信中充滿了對歷史和日本戰敗的怨恨，「我們卻戰敗了，我是戰敗國的子民，貴族的驕傲瞬間墮落為犯人的枷」，但是個人「為何要背負一個民族的罪」，這也許是「時代的宿命是時代的罪過」。這種「我愛你，卻必須放棄你」的悲傷只是因為「我們卻戰敗了」造成的，而不需要說明「我」又是為什麼會來到這個地方。因此，日本教師「不明白我到底是歸鄉，還是離鄉！」這種把戰敗作為個人及社會、日本悲劇源頭的敘述是戰後日本右翼面對「戰後殘破的土地」進行悲情動員的基本方法，個人的創傷只在於作為「戰敗國的子民」，而與戰爭本身的正義與否無關。在這個意義上，這份老師寫給學生的情書，是一份殖民者對於作為殖民地的臺灣島的鄉愁，準確地說是一份右翼的鄉愁。而這種講述一個被捲入「大歷史」的無辜的可憐的普通人的故事，也是後冷戰時代審判政治化的時代及其一切大歷史的基本策略，儘管作為 20 世紀的政治及意識形態紛爭確實在歷史實踐中抽空了人

性、愛情等柔弱的東西。暫且不追究這七封充滿了哀怨與悲情的書信如何成為臺灣導演的自我敘述,這種似乎可以超越歷史/時間的永恆的愛情(如同愛情被作為浪漫主義的永恆基調)如同海水一樣彌漫在整部電影之中。尤其是在阿嘉和日本女模特友子閱讀之後,這種歷史中的愛情神話傳遞給現實中的臺灣男人和來臺灣發展的日本女人之間。

如果說這部影片完成了對現實失意者的療救,那麼也完成了對歷史的療救。日本男性殖民者的離去和惆悵,以及七封婉轉哀怨(思鄉及思婦詩)都疊加在現實中的阿嘉和友子身上,只是性別秩序發生了顛倒以及空間位置發生了轉換,日本殖民者的離開與友子作為跨國公司職員的身份又來到臺灣。在現實中的日本女人友子和歷史中臺灣女學生友子分享相同的能指的修辭之下,阿嘉成為替代日本教師完成他的歷史債務的執行人。阿嘉不僅把情書送到了臺灣友子手裏,而且和日本友子相戀。在這種歷史與現實的兩種美麗愛情的神話中,唯一沈默的是那個被男性殖民者所哀悼的臺灣女學生,她只出現在一張被日本教師帶走的年輕時候的海邊照片裏。面對七封情書的訴說,她在這種歷史與現實的敘述結構中被放置在沈默的位置上。或者說,這個依然健在的沒有說話的臺灣女學生/老婦人成為被歷史和現實雙重放逐的主體,而這個沈默者的位置,恰好正是曾經被日本殖民過的美麗的臺灣的位置。在這份讓人感動的對於歷史和現實的雙重鄉愁中,為什麼要讓老婆婆沈默呢?恐怕與講述這種鄉愁之情的敘述角度有關。

七封情書的敘述人/畫外音是「戰敗」的殖民者的視角。在這種視角中,臺灣島/老婆婆是「南方豔陽下成長的學生」,是

「那個不照規定理髮而惹得我大發雷霆的女孩」，是那個「膽敢以天狗食月的農村傳說，來挑戰我月蝕的天文理論」的小女生。這些讓這個窮教師「如此受不住的迷戀你」、「我不是拋棄你，我是捨不得你」。從這些充滿了「迷戀」和惆悵的情書中看出這是一個自怨自艾、懦弱、自責的帶有浪漫主義情懷的小資產階級知識份子的心靈，而這個心靈所掩飾的是一個曾經侵略東亞的日本殖民者。在這種敘述中，或許不需要借用後殖民理論就可以看出，作為殖民地／臺灣女學生友子被放置在一種愛戀和他者化的位置上。而對於當下恒春的敘述，正如上面提到，依然需要借助外來者阿嘉和友子的目光來展開，儘管阿嘉是一個返鄉者，但他是從城市、都市這一外部回到故鄉。正是在這種外在的視角中，恒春被呈現為一個美麗而迷人的海灘。影片中阿嘉最為重要的撫慰心情的方式就是獨自一人面對海灘。儘管阿嘉是一個失敗的返鄉者，但他佔據著一個現代的主體位置，無論他離開故鄉去城市尋找理想（如同他的繼父所抱怨的「沒有一個年輕人留在這個美麗的地方」），還是他在城市中遇到挫折返回故鄉，支撐他的歷史動力，是城市與鄉村二元對立的現代性區隔。對於友子來說，在全球化的時代，來到臺灣尋找發展空間，也是在現代性的動力下完成的。在這種現代性的視角中，老婆婆依然被放置在沈默的位置上。在友子和阿嘉的努力下，情書終於送到老婆婆手中，但老婆婆並不擁有訴說的空間和能力，就如同被風景化的恒春一樣。只有站在民意代表所佔據的酒店的視窗才能看見恒春最美的海景，而這個位置恰好是為外來的旅遊者、投資者準備的，而不是本地人的視角。

　　阿嘉和友子所要尋找的地址「海角七號」是日據時期的地址，而這個如此迷人的老婆婆的名字竟然也是日據時期的名字，所以說，這個被愛戀的臺灣女學生／老婆婆沒有「自己的」名字，也沒有「自己的」地址，為什麼在如此充裕的本土、鄉土的自我敘述中卻找不到屬於「自己的」位置呢？「海角七號」是一個漂浮的能指，一個在現實中無法找到的地名，已經淹沒在歷史的記憶之中。如果沒有這封信，這個地方將被抹去。阿嘉得以找到這個臺灣之母的方式，恰好是借日本男人的情書，也就是以想像性地佔據歷史中的日本男人的身份得以觸摸到海角七號的歷史。這種書寫使得海角七號成為一個歷史的線索，一個歷史的能指，但也使得歷史只能以這種方式來呈現和抵達。而這個地名被找到和這份傾城之愛被知曉卻並沒有打開這個叫友子的臺灣女學生的言說空間，反而使她依然被封閉在無法言說的主體位置上。這或許是當下的臺灣對於這段殖民歷史的最為曖昧之處。這些失意者，也是失憶者，或者說一種重新找回歷史記憶「海角七號」的過程，也是遮罩或放逐作為被殖民的臺灣主體的老婆婆的過程。

　　可是一種殖民者的歷史表白為什麼會如此順暢地與當下的前被殖民者的自我表述耦合在一起呢？原因或許在於昔日的殖民者敘述與當下的現代性視角分享著相似的邏輯，以至於可以相互轉換和替代。在這個意義上，這種失意者的敘述，這種現代性遭遇困境之下的返鄉之旅，無法真正質疑或顛覆一種殖民者／現代性的文化邏輯。作為無法言說的被殖民主體的老婆婆對於當下的臺灣來說又意味著什麼呢？影片中有一個場景，那個不斷地在日本模特友子房間裏抽煙的女侍者，對日本人充滿了莫名的偏見。

按照她和友子的對話，似乎是因為受過日本男人的傷害。有趣的是，這個女侍者就是老婆婆的孫女，而不是孫子，作為被殖民者的受傷的主體也許需要女性來承載。對於婆婆，女侍者說她做了不好的事情，婆婆已經不理她了，而沒有說出為什麼會出現糾葛。這種孫女與祖母的不順暢的關係以及孫女對於日本人的莫名的「偏見」，也許就是當下的臺灣面對婆婆這一作為被殖民者主體無法言說而又如鯁在喉的表徵吧。只是同樣作為歷史的債務，臺灣教師的情書可以有歷史的仲介人來償還，那麼老婆婆作為歷史的債務又如何來償還和訴說呢？

　　與此相關但又微妙的表述，在於阿嘉的生身之父始終是缺席的，或者說是一個絕對的缺席者。阿嘉的回鄉之旅並沒有被講述為一種尋父／尋根之旅，這種無父之子的狀態在電影中被呈現為阿嘉獨自一人面對大海，大海的那一邊又是哪裡呢？被留在岸邊的婆婆是不是也要獨自面對大海呢？如果考慮到阿嘉替代日本殖民者傳遞 60 年的情書，這是不是一種替「父」償還歷史的情願的行為呢？再加上以現代性的等級序列，日本永遠都在臺灣前面（儘管這種等級還包含著前殖民主與被殖民者的關係）。重金請來的日本歌手中孝介與阿嘉同台演唱〈野玫瑰〉來喚起一種心心相惜的感覺（這首歌曲也經歷從德國民歌，到在日據時期被作為兒童教育歌曲的複雜脈絡[10]），這是子一代的「和諧」，還

[10]　被德國浪漫派所發現命名，正如《格林童話》等故事也是浪漫派的成果，顯然這種對民歌、民間故事的尋找本身與一種國族身份的建構之間有著有趣的鏈結。這些「童話」恰好出現在浪漫主義對於某種「真實」的民間記憶、傳奇的收集，童話被作為一種鄉愁式的遙遠記憶，而閱讀「童話」的「童年」恰好也是一種現代主體的懷舊之源。

是「和解」呢？這種感覺與其說是阿嘉找到了那個曾經被殖民過的情感記憶，不如說阿嘉與中孝介作為現代主體在現代性的舞臺上共同懷舊。這種懷舊對於接受殖民教育的茂伯是無法佔有的，因為他不是外來者，也不是現代主體。在這個意義上，殖民記憶中日本教師和臺灣學生之間的一往情深與阿嘉和友子的愛情可以被疊加在一起，或者說現代性的邏輯拯救了一種殖民創傷。

第三節
《入殮師》：精神／身體的雙重撫慰與尋父之旅

《入殮師》作為日本 2008 年最為成功的文藝片，是 2009 年奧斯卡最佳外語片的候選影片之一。與《海角七號》阿嘉回到家鄉相似，《入殮師》也講述了一個剛剛找到工作的大提琴手因樂隊解散而失業的小林返回故鄉重新尋找生活價值的故事。如果說《海角七號》把這種現代主體的返鄉之旅與臺灣作為被殖民者的曖昧身份耦合在一起，那麼《入殮師》則把失意者的返鄉之旅處理為一種自我拯救的過程，這種自我拯救也是一種對他人的拯救和撫慰。與《海角七號》選取歷史記憶不同，《入殮師》把一種家庭及童年記憶與小城鎮的生活作為療傷的溫泉，如同影片中的泡澡屋已經開了幾十年，成為小鎮居民療救身體的地方。

小林大悟從小就練習大提琴，一直被作為家人和鄰裏的驕傲。可是在現實面前，他終於放棄成為專職大提琴手的夢想和「帶著妻子靠彈琴周遊世界」的浪漫宣言，說服妻子從東京回到山形縣鄉

下媽媽的房子居住（起碼不用交租金）。故事以小林為第一人稱敘述，以他為內在視野來展開這個故事。為了能生活下去，小林意外地獲得「為他人旅遊／上路」的工作。如果說故鄉是出生之地，也是落葉歸根的地方（如同逆水回到出生地的蛙魚），那麼入殮師就是為死者服務的職業。在克服了自身的厭惡、妻子的不理解以及朋友的鄙視之後，小林在父親般的公司社長的調教下，終於理解了入殮師的意義。無論是異裝癖患者，還是英年早逝者，亦或是頤養天年者，在小林為死者清洗身體和換發容顏的過程中，也在清洗、撫慰或化解父母與孩子、丈夫與妻子、子女與父親之間的隔閡和誤解。尤其是在小林為開洗澡屋的婆婆洗身整顏的過程中，不僅獲得了朋友和親自的諒解，而且體認到一種家庭般的、充滿了關愛和溫情的鄰裏、鄉土的親情，就像經常來洗澡屋的老頭對於老闆娘的感謝，在這種氛圍中，一心想讓母親賣掉洗澡屋的兒子也認識到母親堅持過舊有生活方式所具有的價值。

小林回到家鄉，卻充滿了對於家庭和母親的愧疚。因為兩年前母親去世，小林在國外並沒有回來看母親，而童年時期，父親與酒館服務員私奔更成為小林的巨大創傷，或者說小林在一個父親缺席的環境中長大。在父親留給媽媽的家庭式酒館中，小林找到了兒時練習的大提琴，在琴聲中回憶出父母監督自己練琴的場景。可以說，小林內心存在著對於破碎家庭的創傷記憶。正如小林認為自己從事入殮師的工作是對母親的某種補償。在這裏，故鄉被呈現了雙重面孔。一方面，父親的缺席及離去給幼小的下林帶來深重打擊，使得他很少回到家鄉，彷彿那是一個充滿了悲慘記憶的地方。而另一方面，故鄉又被母性化，故鄉如同鄰居婆婆

的洗澡屋，是一個暴露傷口、脆弱和撫慰的空間，在身體浸入水中，就如同回到母親懷抱的溫暖[11]。因此，故鄉之家，既是一個充滿了破碎和悲傷的地方，同時也是一種庇護之所，是一個受傷之後可以回來的地方。有趣的是，無論是對於小林，還是阿嘉來說，父親在故鄉、家鄉中都是缺席的，這種無父之子在家鄉找到的更多是母親式的充滿溫情和撫慰的故鄉。

小林的返鄉之旅，是對內心情感創傷的治療和補償，在故鄉這個空間中醫治現時及童年的創傷。小林不是在媽媽留下的房間中獲得療救的，而是在入殮公司中。一個如同家庭作坊式的公司卻因小林的加入而組成了一個完滿的三口之家：有年長而充滿權威感的社長，有在公司打理雜物的中年女性（也是一個母親），還有略帶羞澀的小林。公司的所在地就是社長的家，如同一個失意者的收容所。社長因為妻子去世，第一次給妻子做入殮師後以此為職業。而拋棄孩子的母親看到社長為死去的雜貨店老闆做入殮，從而加入這個公司。對於小林來說，加入這個公司不僅僅是為了換來維持中產階級小康之家的生活來源，而且也在社長身上獲得父親的缺席的補償。因此，這次返鄉之旅，既是一種彌合現實的創傷的旅程，又是一次治療童年創傷的尋父之旅，尋根之旅。

小林的自我拯救之旅，是通過拯救他人（「替他人上路」）的方式來實現的。小林成為入殮師，充當著撫慰者和拯救者的角

[11] 正如魯迅的「故鄉」敘述也被分為兩種形象，一種是父親被中醫毒死的故鄉，一種是充滿溫情的母親的故鄉（如〈社戲〉）。父親式的故鄉是衰落、死去的創傷經驗，母親式的故鄉則是童年時代的美好回憶。

色。他與父親的和解也是在他願意為死去的父親入殮的過程中完
成的，在看到父親手中拿著兒時小林送給父親的石頭之時，一個
背叛了妻子、拋棄孩子私奔的壞父親終於在小林的記憶中恢復了
「真顏」，自己心中淤積的心結也被化解。在這份為死者服務的職
業中，身體／肉體／屍體成為拯救精神與靈魂的重要載體。小林
對於入殮師的認同，也在於一種對於身體的重新尊重。如同在精
神與肉體的二元對立中，對於肉體的貶斥是確立精神、靈魂重要
性的基本策略。而在這種作為現代性的正常敘述出現問題之時，
被放逐的屍體又成為對精神的一種撫慰。從這個角度來說，這種
倒置的現代性表述，恰好在現代性遇到問題的時候才會出現。

　　不過，死亡依然是一種絕對的離喪，死亡是對生的徹底拒
絕。從這個角度來說，這部電影某種意義上處理了主體與作為絕
對他者的死亡之間的關係。面對無法言說的死屍，小林以入殮師
的身份在死者與生者之間充當一種仲介者的角色。正如死者換發
了容顏，彷彿還在活著。「死就是一扇門，死並不是結束」，小林
就是打開這扇「門」的人。面對死亡這個無法穿越的他者，小林
為死者哀悼，是為了生者更好的活下去。

第四節　《信使》（ⅠⅡ）：中產階級的危機與恐懼

　　香港的彭式兄弟，在成功拍攝了「見鬼」、「鬼蟣」等恐怖片
之後，被好萊塢引進，拍攝了《信使Ⅰ》（2007年），兩年後美國
人又拍攝了《信使Ⅱ》。這樣兩部恐怖片，是典型的美國好萊塢式
的主旋律，以中產階級核心家庭為主體來講述的恐怖故事。與一

般美國的恐怖片多以血淋淋的、畸形、異形來製造恐怖不同，在這部香港電影人參與拍攝的恐怖片中，以心理及空間幻覺為主，帶有驚悚片的特點。從表面上看，《信使》系列無疑屬於鄉間鬼屋的故事。而這種以家居環境為造型空間的恐怖故事，是好萊塢恐怖片的重要類型，如作為經典影片的《閃靈》、《危險的心靈》等等。在這種空間中，中產階級核心家庭是主體，一般是父母加兩個孩子，而危機也體現在對家庭成員的傷害之上。因此，故事往往從一家人來到新的居住地為始，經歷一系列或外在或內在的對中產階級核心家庭的破壞（如外來女性對於男主人的誘惑，或前任居住者的詛咒），最後結局是一家人恢復平靜或離開。在這種故事中，作為家庭核心的男主人經常遭受現實及心理的威脅，而孩子則往往成為成人世界與鬼魂世界的仲介物或者說「信使」，因此也經常是最新發現異樣的人。顯然，這種故事與以中產階級為主體的美國社會有著密切的關係，家庭的威脅也隱喻著某種對美國社會的危機。有趣的問題在於，不同的時代，危機會以不同的方式呈現出來，而化解威脅、詛咒、惡魔的方式也是轉移社會危機，重建家庭及社會價值的方式。

在第一部中，失業的父親帶領著一家四口從喧囂繁忙的大城市芝加哥搬到僻靜的北達科塔州，開始新的生活。他們買了一套老房子和一片土地，據父親說，這個地方離他出生地不遠。父親準備在荒廢的農場中播下向日葵以獲得豐收。但不斷受到烏鴉（信使）的騷擾，因此，可以趕走烏鴉的農夫成了父親的雇工。最終這個農夫成為家庭最大的威脅。第二部也基本上延續第一部的情節，不斷被烏鴉啄食的玉米地，使得陷入貸款危機的父親面

臨破產和被銀行收回土地的境地，被詛咒的稻草人幫助父親趕走了烏鴉（稻草人也是趕鳥人的角色，與第一部中的農夫充當著相似的功能，正如稻草人的英語單詞 scarecrow，「最早指中世紀晚期被雇來嚇跑農田裏烏鴉的人」[12]），也殺死了那些威脅父親的銀行家以及與妻子有曖昧關係的富人。稻草人成了這個標準的美國中產階級家庭的最大威脅[13]，而這個恐怖的稻草人是受到了印第安人的詛咒。最後，一家老小齊上陣，打敗了稻草人這個惡魔。如果說《信使 I》中的沈默的小男孩表徵著現代／家庭內部的危機，那麼《信使 II》則把這種內部的危機轉化為一種外在的惡魔。

恐怖片的情節動力在於恐怖的威脅究竟來自哪裡？從敘述策略來說，恐怖片也如同偵探故事一樣，找到威脅的來源或給威脅一個命名，也是找到謎底和消除、放逐威脅的方式。在尋找威脅或者說指認威脅的過程中，也是不斷地轉移危機和矛盾的過程。在第一部開始時，這個似乎完美的四口之家卻存在著嚴重的家庭危機，母親與女兒心存芥蒂。因此，失意／失業的父親來到這片地方，既想通過辛勤耕耘獲得收入，以改善財政危機，又想換個環境來治療妻子與女兒的家庭內部的創傷。這種創傷來源於，女兒因酒後駕車而導致小兒子失語（姐姐一致對作為青春期的壞女孩而自責），充滿愧疚的女兒離開了好朋友，跟父母來到了鄉下。

[12] 〔英〕博裏亞・薩克斯著，魏思靜譯：《烏鴉》，生活・讀書・三聯書店：北京，2009 年 4 月，第 128 頁。

[13] 稻草人並非始終是一個負面的象徵，在 1900 年創作的童話故事《綠野仙蹤》中，稻草人就是一個可愛的角色。關於稻草人的想像又與對鄉村、鄉土的想像聯繫在一起。因此，稻草人一方面是愚笨的，受到烏鴉戲弄的角色，代表著某種對田園生活的懷舊，另一方面也是一種恐怖的形象，是夜晚復活的妖怪。

可以說，一種父親失業的社會困窘被轉移為家庭內部的危機。而故事的展開建立在家庭危機不斷加深的過程中，也就是說不斷發現怪現象的女兒越來越得不到父母的理解和信任，反而誤解越來越深。不安的亡靈或受到詛咒的鬼魂不斷地製造一些能指（如烏鴉、牆上的印漬、血淋淋的殘肢等等），儘管父親也遭遇到烏鴉的襲擊，母親也看到牆上的汙漬，並試圖清除反而變得越來越大，但女兒和小兒子卻對這些不斷冒出的怪現象充滿了好奇。由於失語的兒子無法言說，所以女兒成為這些能指的索引者。在這裏，小男孩是一個旁觀者，姐姐卻成為幽靈襲擊的對象，但姐姐也是幽靈的發現和命名者。她如同符號學家一樣，一步步地接近這些亡靈，尋找著能指的意義。最終聰明的女兒找到那個被牆上的簽名紙所遮蔽的能指，那個原有房間的居住者就是現在為他們工作的農夫，他是一個殺死妻子和一雙兒女的惡魔。能指終於被鎖定為一種所指，威脅也被固定和顯現。故事的大團圓結局是中產階級的核心家庭受到保護，女兒獲得了父母的諒解，兒子恢復說話能力，父親也獲得了豐收。從這裏，可以看出找到威脅的過程，也是不斷地使能指尋找到所指的過程，意義被不斷地轉移，直到威脅／能指被轉移為那個固守土地的瘋狂的農夫。這樣就把一種家庭內部危機的故事轉移為一個瘋狂的農夫對於中產階級家庭的威脅的故事。

同樣的敘述方式延續到第二部，只是尋找能指的工作由女兒轉移到父親身上。這依然是一個失業、頻臨破產、還不起銀行貸款的父親。故事從父親面臨烏鴉的破壞而收成銳減即將倒閉開始，「看到一大群烏鴉在耕地落腳，會觸怒一個農夫心中最原始

的占地本能」[14]，儘管烏鴉可以消滅田中的害蟲。這種父親的失意被呈現為父母之間感情的疏遠，在妻子眼裏，丈夫開始擁有一些壞習慣，比如不去教堂禮拜、喝酒、夜不歸宿等。父親克服困難的方式，是從倉庫中找到遺棄的稻草人（如同第一部中作為威脅的空間也是地下倉庫，一個放置雜物和垃圾的地方）。當他把恐怖的稻草人放置在農田之時，烏鴉全都死亡，就連來追債的銀行家與妻子有曖昧關係的舊情人都死於非命，而且丈夫還受到鄰居妻子的誘惑，並發生了一夜情。丈夫發現自己變成了一個不忠的男人，甚至是殺人嫌疑犯，變得冷漠而唯利是圖。丈夫對於自己的出軌以及種種壞習慣而充滿自責，找到根源的過程，也是自律、自我覺醒的過程。最終他發現了稻草人受到了印第安人的詛咒，而且他的鄰居作為信仰異教的愛爾蘭後裔也是稻草人的幫手。最終一家人終於制服了稻草人而獲救，一切又恢復了正常的秩序。這是一個男人由墮落到自省的故事，而促進他覺醒的動力是對於中產階級家庭的毫無保留的維繫和對清教倫理的篤信。故事本身也把失業的父親由對銀行家、富人的仇恨轉移為對非基督教的異教徒及印第安人的妖魔化，從而確立了中產階級的美麗田園式的生活。在這裏，稻草人／印第安人成了無法言說的他者，連同對於土地的固守成為負面的邪惡的價值。正是借助沈默的他者，使得現代文明內部危機轉移為一種外部的、異族的、異教的威脅。從而把一個破產的故事以及家庭內部的危機或病症變成一種外在的可以被醫治的或消滅的疾病。其

[14] 〔英〕博里亞・薩克斯著，魏思靜譯：《烏鴉》，第 128 頁。

實，這種拯救行動並沒有改變父親的現實處境，只是獲得了維繫中產階級核心家庭的慰藉。

第五節　信使故事與沈默的他者／死者

　　這些危機時代的文本通過對鄉土、家鄉、故鄉價值的重新確認，是為了撫慰那些無法在城市中實現夢想或成功的失業者／失意者。阿嘉、小林的到來不是以拯救者的身份，給故鄉帶來現代性的解放，而是通過空間和時間（童年）的回歸來自我療傷。在這種視野中，鄉村不再具有否定性的價值。鄉村的位置，即在現代之外又在現代之內，鄉村的雙重面孔都是在外來者的目光中來敘述的。這種對於以城市為中心的現代性敘述的反思，建構了一抹濃重的鄉愁和懷舊氣息。但是這種對於現代性的反思，並沒有否定現代性的價值，反而成為對現代性的某種補充。他們只是現代性中的失意者，這種失敗並沒有走向對現代行自身的批判，只是一處可以暫時停泊的港灣。正如金融危機並沒有動搖資本主義制度本身，或被作為資本主義自身的痼疾，而只是一次可以被醫治的疾病。

　　這些失意者與其說是一種需要被拯救的對象，不如說他們成為拯救者自身，如《海角七號》中阿嘉及其同鄉組成了整合歷史與現實的療傷樂隊，《入殮師》中小林認同入殮師的角色來彌合死者與生者之間的創傷。或者說，他們在某種程度上，充當著信使的角色，阿嘉是一名郵遞員，小林也是生者與死者的仲介。而在《信使》第一部中「烏鴉」被作為信使，這與烏鴉在傳說、童

話寓言中被作為預言者和食腐者（烏鴉往往與死亡、恐懼聯繫起來）的文化想像有關，「世界上大部分地區的傳說都把烏鴉當成生者的導師和死者的嚮導」[15]，因此，烏鴉被作為可以溝通死者與生者的動物，是死者與生者的信使。影片中的女兒正是在烏鴉的指引下找到恐怖所在。他們是不斷地為歷史、現實、個人的創痛尋找所指的人，他們就是能指／信的執行人。信被送達的時刻，也是信使完成任務的時刻，也是生者與死者達成和解的時刻，也是縫合記憶、斷裂的時刻，也是治療殖民歷史、童年創傷和家庭危機的時刻。

只是對於不同在地的文化來說，來自死者的信充當著不同的功能。殖民者未發出的情書，如同悔恨書和道歉信，在凸顯自己的懦弱、自責、無能的同時，也在為殘暴的殖民歷史蒙上溫柔／愛情的面紗，彷彿至死不渝的愛情可以拯救那個躲在輪船甲板後面的膽小的自己。而父親寄給母親／兒子的信，也在抹平拋棄家庭、私奔的傷害，彷彿終生單身、貧寒、獨孤的餘生是一種贖罪。烏鴉不斷地傳達死者的冤屈，在報應了殺人者之後，不斷地把一種社會危機轉移為家庭危機，並把家庭危機敘述為某種階級、宗教意義上的偏見。因此，這既是一種拯救，也是一種對死者的赦免。

在這種獲得完滿結局的療傷與拯救之旅中，失意者／拯救者找到了實現夢想的方式，也化解了危機和威脅。但是在這份被縫合的故事中，卻存在著一些無法言說、只能沈默的主體。《海角

[15]　〔英〕博里亞 · 薩克斯著，魏思靜譯：《烏鴉》，第 28 頁。

七號》中是那個只有清純的臺灣女學生和年老的老婆婆,《入殮師》中是那些死者／屍體(父親),《信使 I 》中則是那個不會說話的小男孩,而《信使 II 》則是被印第安人詛咒作為邪惡象徵的稻草人。這些沈默的主體,如「鯁」在喉,是被放逐和遺忘的他者。他者的存在,使得這份縫合出現了裂隙。這些沈默的、無法言說的主體／他者,就是現代性在不同脈絡中所呈現的痼疾。

參考文獻

1. 陳平原、山口守編：《大眾傳媒與現代文學》，新世紀出版社：北京，2003年；

2. 陳芬森：《大轉變——國有企業改革沉思錄》，人民出版社：北京，1999年；

3. 程青松：《我的攝影機不撒謊》，中國友誼出版公司：北京，2002年；

4. 戴錦華：《隱形書寫——90年代中國文化研究》，江蘇人民出版社：南京，1999年；

5. 戴錦華編：《書寫文化英雄——世紀之交的文化研究》，江蘇人民出版社：南京，2000年；

6. 戴錦華：《印痕》，河北教育出版社：石家莊，2002年；

7. 都梁：《亮劍》，解放軍文藝出版社：北京，2005年。

8. 杜芳琴等編：《婦女與社會性別研究在中國（1987-2003）》，天津人民出版社：天津，2003年；

9. 甘陽：《通三統》，生活・讀書・新知三聯書店：北京，2007年；

10. 洪子誠：《中國當代文學史》，北京大學出版社：北京，1999年；

11. 洪子誠、孟繁華編：《當代文學關鍵字》，廣西師範大學出版社：桂林，2002年；

12. 黃子平：《「灰闌」中的敘述》，上海文藝出版社：上海，2001年；

13. 黃平、崔之元編：《中國與全球化：華盛頓共識還是北京共識》，社會科學文獻出版社：北京，2005年；

14. 黃平、崔之元等編：《中國模式與「北京共識」：超越「華盛頓共識」》，社會科學文獻出版社：北京，2006年；

15. 賀桂梅：《人文學的想像力——當代中國思想文化與文學問題》，河南大學出版社：開封，2005年；

16. 賀桂梅：《「新啟蒙」知識檔案——80年代中國文化研究》，北京大學出版社，2010年；

17. 黃彥編：《孫文選集》（下冊），廣東人民出版社：廣州，2006年；

18. 李澤厚著《中國現代思想史論》，天津社會科學院出版社：天津，2003年；

19. 魯迅：《魯迅全集》，卷一，人民文學出版社：北京，2005年；

20. 魯迅：《魯迅全集》，卷二，人民文學出版社：北京，2005年；

21. 莫言：《紅高粱家族》，南海出版社：海口，1999年；

22. 孟悅：《歷史與敘述》，陝西人民教育出版社：西安，1998年；

23. 孟悅：《人・歷史・家園：文化批評三調》，人民文學出版社：北京，2006年；

24. 潘維編：《中國模式：解讀人民共和國的60年》，中央編譯出版社：北京，2009年；

25. 喬均：《國有企業改革研究》，西南財經大學出版社：成都，2002年；

26. 唐小兵：《再解讀：大眾文藝和意識形態》，牛津大學出版社：香港，1993年；

27. 汪暉：《去政治化的政治：短20世紀的終結與90年代》，生活·讀書·三聯書店：北京，2008年；

28. 葉維麗、馬笑冬：《動盪的青春：紅色大院的女兒們》，新華出版社：北京，2008年；

29. 鄭永年：《中國模式經驗與困局》，浙江人民出版社：杭州，2010年；

30. 章柏青、賈磊磊主編：《中國當代電影發展史》，文化藝術出版社：北京，2006年；

31. 張翎：《餘震》，北京出版集團公司、北京十月文藝出版社：北京，2010年；

32. 張承志：《敬重與惜別——致日本》，中國友誼出版社：北京，2009年；

33. 〔德〕馬克思、恩格斯：《馬克思恩格斯選集》，第二卷，人民出版社：北京，1972年；

34. 〔美〕米爾斯：《白領，美國的中產階級》，南京大學出版社：南京，2006年；

35. 〔美〕巴姆巴赫：《海德格爾的根》，上海書店出版社：上海，2007年；

36. 〔美〕大衛·哈威：《希望的空間》，南京大學出版社：南京，2008年；

37. 〔美〕大衛·波德維爾：《好萊塢的敘事方法》，南京大學出版社：南京，2009年；

38. 〔英〕博裏亞·薩克斯：《烏鴉》，生活·讀書·三聯書店：北京，2009年；

39. 〔英〕鮑曼：《現代性與大屠殺》，譯林出版社：南京，
2002年；

40. 〔日〕柄谷行人：《日本現代文學的起源》，生活・讀書・新
知三聯書店：北京，2003年；

41. 〔日〕田中仁：《20世紀30年代的中國政治史──中國共產黨
的危機與再生》，天津社會科學院出版社：天津，2007年。

後記

本書的大部分內容寫作於 2009 年 7 月至 2010 年底，是我博士畢業到中國藝術研究院《藝術評論》雜誌社工作期間完成的。感謝好友陳均把書稿推薦給蔡登山先生，使得這本針對當下大陸最近影視文化現象的書得以在臺灣出版。這本書對於我來說，還具有某種特殊的意義，因為這是我博士畢業以後出版的第一本學術作品，也是從事相對職業化的研究工作之後的第一份學術成果。在此，要向把我領進學術之門的北京大學中文系戴錦華教授表達衷心的感謝，從 2001 年旁聽戴老師的課到 2005 年正式成為戴老師的學生，可以說，戴老師的思路和研究方法深深影響了我。通過戴老師，我與「文化研究」相遇，並自覺地用一些文化研究的方法來分析當下的大眾文化現象。顯然，作為 80 後，是被大眾文化餵養長大的，而且 90 年代以來，大眾文化的興起本身是中國社會結構轉型的結果。

本書的章節大部分已在相關雜誌上發表，第一章刊載於《臺灣社會研究季刊》（臺灣，2010 年第 77 期），部分內容發表於《開放時代》（廣州，2009 年第 10 期）和《二十一世紀》（香港，2009 年第 10 月號）；第二章發表於《熱風學術》（上海，2010 年第四輯）；第三章發表於《當代電影》（北京，2010 年第 4 期）；第五章發表於《北京電影學院學報》（北京，2010 年第 5 期）；第六章發表於《文化研究》（臺灣，2011 年第 12 期）；第七章發表於《電影藝術》（北京，2010 年第 2 期）。在此感謝這些學術

團體、刊物編委會及匿名審稿人接受我的投稿，尤其感謝編委會的負責人或成員陳惠敏、楊遠纓、吳冠平、雷啟立、張文燕、吳銘、顧昕等師友的熱心聯絡。需要指出的是，這些學術刊物能夠接受一位剛剛畢業的青年博士生的「自然來稿」，實屬不易，給我莫大的鼓勵和支持。

最後，我要衷心感謝家人的支持，如果沒有他們持續的寬容和無私的關懷，我是很難完成這件在今天的時代裏沒有太多「功利」而有點「奢侈」的事業，已過而立之年的我只能用這本小書來報答他們，儘管這是多麼的微不足道。

這是一次小結，也希望是一次新的開始！

2011 年 10 月

美學藝術類　PH0071

墓碑與記憶：
革命歷史故事的償還與重建

作　　者／張慧瑜
主　　編／蔡登山
責任編輯／蔡曉雯
圖文排版／鄭佳雯
封面設計／蔡瑋中

發 行 人／宋政坤
法律顧問／毛國樑　律師
印製出版／秀威資訊科技股份有限公司
　　　　　114台北市內湖區瑞光路76巷65號1樓
　　　　　電話：+886-2-2796-3638　傳真：+886-2-2796-1377
　　　　　http://www.showwe.com.tw
劃撥帳號／19563868　戶名：秀威資訊科技股份有限公司
　　　　　讀者服務信箱：service@showwe.com.tw
展售門市／國家書店（松江門市）
　　　　　104台北市中山區松江路209號1樓
　　　　　電話：+886-2-2518-0207　傳真：+886-2-2518-0778
網路訂購／秀威網路書店：http://www.bodbooks.com.tw
　　　　　國家網路書店：http://www.govbooks.com.tw
圖書經銷／紅螞蟻圖書有限公司
　　　　　114台北市內湖區舊宗路二段121巷28、32號4樓
　　　　　電話：+886-2-2795-3656　傳真：+886-2-2795-4100

2012年2月BOD一版
定價：340元

國家圖書館出版品預行編目

墓碑與記憶：革命歷史故事的償還與重建 / 張慧瑜作. --
一版. -- 臺北市：秀威資訊科技, 2012.02
　面；　公分. -- (美學藝術；PH0071)
BOD版
ISBN 978-986-221-897-6(平裝)

1. 影評　2. 革命　3. 歷史故事

987.013　　　　　　　　　　　　　　100026291

讀者回函卡

感謝您購買本書，為提升服務品質，請填妥以下資料，將讀者回函卡直接寄回或傳真本公司，收到您的寶貴意見後，我們會收藏記錄及檢討，謝謝！如您需要了解本公司最新出版書目、購書優惠或企劃活動，歡迎您上網查詢或下載相關資料：http:// www.showwe.com.tw

您購買的書名：＿＿＿＿＿＿＿＿＿＿＿＿＿＿＿＿＿＿＿＿＿＿

出生日期：＿＿＿＿＿年＿＿＿＿＿月＿＿＿＿日

學歷：□高中 (含) 以下　　□大專　　□研究所 (含) 以上

職業：□製造業　□金融業　□資訊業　□軍警　□傳播業　□自由業
　　　□服務業　□公務員　□教職　　□學生　□家管　　□其它＿＿＿

購書地點：□網路書店　□實體書店　□書展　□郵購　□贈閱　□其他

您從何得知本書的消息？

　□網路書店　□實體書店　□網路搜尋　□電子報　□書訊　□雜誌
　□傳播媒體　□親友推薦　□網站推薦　□部落格　□其他＿＿＿＿＿＿

您對本書的評價：(請填代號　1.非常滿意　2.滿意　3.尚可　4.再改進)
　封面設計＿＿　版面編排＿＿　內容＿＿　文／譯筆＿＿　價格＿＿

讀完書後您覺得：

　□很有收穫　□有收穫　□收穫不多　□沒收穫

對我們的建議：＿＿＿＿＿＿＿＿＿＿＿＿＿＿＿＿＿＿＿＿＿＿

＿＿＿＿＿＿＿＿＿＿＿＿＿＿＿＿＿＿＿＿＿＿＿＿＿＿＿＿＿＿

＿＿＿＿＿＿＿＿＿＿＿＿＿＿＿＿＿＿＿＿＿＿＿＿＿＿＿＿＿＿

＿＿＿＿＿＿＿＿＿＿＿＿＿＿＿＿＿＿＿＿＿＿＿＿＿＿＿＿＿＿

11466
台北市內湖區瑞光路 76 巷 65 號 1 樓

秀威資訊科技股份有限公司　　　收

BOD 數位出版事業部

⋯⋯⋯⋯⋯⋯⋯⋯⋯⋯⋯⋯⋯⋯⋯⋯⋯⋯⋯⋯⋯⋯⋯⋯⋯⋯

（請沿線對折寄回，謝謝！）

姓　　名：＿＿＿＿＿＿＿＿　年齡：＿＿＿＿　性別：□女　□男

郵遞區號：□□□□□

地　　址：＿＿＿＿＿＿＿＿＿＿＿＿＿＿＿＿＿＿＿＿＿＿＿＿

聯絡電話：(日)＿＿＿＿＿＿＿＿＿　(夜)＿＿＿＿＿＿＿＿＿＿

E-mail：＿＿＿＿＿＿＿＿＿＿＿＿＿＿＿＿＿＿＿＿＿＿＿＿